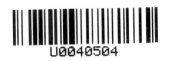

那一刻，我的餐桌日常：

食物攝影師的筆記

沈倩如

推薦序：食物攝影的國際新高度

——莊祖宜

我常覺得做菜和攝影是相通的，兩者都是技術和自我表達相輔相成的活動。若沒有技術基礎，即便偶有喜從天降的大作，長久下來終究難有長進，失手的機率也高。然而空有技術也不夠——即便你懂得快手切細絲、真空恆溫烹調，或精確調整光圈快門和 Photoshop 微調後製，若沒有一點底蘊和靈光乍現，作品終將難有識別性，只能反覆抄襲別人的風格，甚至流於匠氣。

在美食照片鋪天蓋地無所不在的今日，沈倩如的作品有強烈的個人風格和一股震懾人心的力量，每次在臉書上見著，總能讓接收了過量信息而毛躁不安的我忽然安靜下來。簡單一幅靜物裡，竟然感受得到溫度和空氣流動，好像一不小心會跌進那個世界，也彷彿透過她鏡頭下的光影和瓜果麵包屑窺見了一絲永恆。

沈倩如把美食攝影推到了一個有內涵的國際級新高度（且看她合作的對象都是國際一線媒體）。難得的是她不僅善於用鏡頭說故事，也有細膩的文筆，還不吝於抽絲剝繭，回溯自己創作思考的過程。於是我們看她不厭其煩地搬桌子、移盤子、拉窗簾、調整反光板，只為了讓那斜斜射進屋內的一線陽光，不偏不倚地打亮碗中的食材並勾勒其輪廓。她偏好粗糙的紋理和不完美的造型，也帶著我們思考如何在細與滑、靜與鬧之間取得平衡，如何在單一色調裡用質地突顯層次感，如何用留白引導想像，用缺陷製造動感……我非常認同她所說的，「攝影要不安於現狀」，這就像廚師可以在一道菜現有的架構上，以不同的火候、食材和比例反覆嘗試、精益求精一樣，最後往往以些微差距造就難以言傳的韻味，也是平庸和出類拔萃的分野。

這本書對於食物攝影和造型，有非常細部甚至條列式的建議，但它絕不是硬邦邦的教條規範，而是創作者在累積了無數經驗後，自省歸納出的一些

準則與撇步，有的非常明確，例如提醒入鏡的麵條最好先用叉子捲過；有的必須意會，例如比喻層次感的搭建就像「天涼時把頭髮剪短，給自己找個買毛帽或圍巾等冬天配件的藉口」。最後往往筆鋒一轉又回到記憶、鄉愁、愛惡和哲思，因為「想法賦予影像靈魂，構思源自於生活」。

讀完這本書稿，我有許多朦朧的感悟，急需在爐灶碗碟和不同角度的天光裡做實驗，也希望在不久的將來終能找到自己的攝影風格。放眼中外，談美食攝影和造型的書籍何其多，但我還從來沒有見過像手中書卷這般，如此有溫度、有靈魂的飲食攝影著作。

序：食物為光，溫度為影，影像可嚐

幾天前，朋友問我攝影的目的是好看、收藏或紀念？我猶豫了一下，不是思考哪個才是答案，而是在想為什麼都不是。

我從二○一○年初冬說起。

與多數人一樣，我拍食物由部落格開始。當時做完料理按快門，與臺灣家人分享廚房點滴。然而，人難以滿足，我逐漸感到一盤食物或整桌料理的照片太單薄，少了情境。於是，我試著深入食物攝影這門專業，觀察他人作品，注入個人觀點。隨著照片的累積，我的餐桌場景有大有小，有自然光影、人、空間和相關器具，勾勒了另一種食物的溫度和生活的輪廓。

當食物照有了與家、與人的聯結和情節，便化身為道盡無數的生活照。若說家傳食譜是一封文字家書，那麼情境食物照就是一封影像家書。我的餐桌、我的攝影、我的書信，何其溫柔。

不記得哪一年了，在平面媒體陸續看得到我的攝影作品，於 Getty Images 的圖庫影像起始，到後來的美食、旅遊和生活時尚雜誌，以及書封、飯店和生活風格廣告。每每在媒體上看到自己拍攝的影像，我會生起雞皮疙瘩，悟到原來自己是個攝影師了；我可以是一條途徑或是一個帶路人，引著觀者想像畫面裡的意境，儘管我始終無法習慣這個稱謂。

部落格寫了兩年多，我與一道分享料理日常的表妹合撰我們的第一本飲食文學書《戀食人生》。出乎意外的是，書出版後，我的攝影引起關注與好奇。那是二○一三年，自然光食物攝影和食物造型在臺灣尚未普遍，而在其他國家已掀起熱潮。約略同時，有位編輯邀我寫第二本書，我提議以食物攝影為主題，她卻表示食物攝影不過就是拿個手機對食物按快門，而專業攝影即是攝影棚打光拍攝，不會有人想學的。編輯的確能夠依個人視野

或出版商業考量，去評估且決定她心中的讀者群。不住臺灣的我對她的結論半信半疑，但也不禁想：何不當個走在前頭的人，哪怕有辛苦。

對社群平臺，我向來不熱絡，四年多前才開了臉書帳號。有趣的是，一上臉書便發現大家其實都愛拍食物，攝影器材足以媲美專業攝影師，只是找不到自然光攝影和造型的竅門。當時我已無意寫書，僅在臉書分享文字與攝影。我常想，對攝影有興趣的人不在意學習的方法，想學的就會去學，而我們若相遇，就是有緣。

再後來是前年了。很偶然地，我在臉書讀到一家新成立出版社的總編輯寫的短文，大致是說，臉書上的分享是零碎的，惟有寫成一本書才能傳達更廣。遂而我一點一點地改變想法，重新考慮寫書的事。

如果說寫這本書有目的，唯一的唯一是：「我想告訴你，有故事性的情境食物攝影究竟在拍什麼。」它比定格今日餐飲的隨手拍多了氛圍，因為它用細節蘊釀期待與想像。它比追求討好的矯情造型擺盤多了細緻，因為它懂得收放，在適當的地方放適當的細節。它比依賴濾鏡程式的照片多了個性，因為它有專屬於個人的思維。它乍看小道，卻底蘊深厚，因為拍的是個人生活美學的養成過程，所有你在按快門前發掘和感受的細微，而你的氣質也反映在其間。我若再說：「美在尋常時日裡。」十之八九你會回：「老生常談。」是啊，沒啥新鮮的字句，但多被略過。

我相當喜愛毛姆在《刀鋒》寫的這段話：「男男女女都不單是他們自身而已；他們同時是自己出生的鄉土，學走路的城市公寓或農場，兒時玩的遊戲，聽來的荒謬故事，吃的食物，上的學校，關心的運動，閱讀的詩章，和信仰的上帝。這些種種造就他們現在的模樣……」同樣地，這些種種造就你的拍攝。

有人從欣賞而模仿，將別人影像中的背景、老桌、花、食器、色調和後製照單全收。有人在社群平臺看到多人按讚的照片，立刻跟隨。這樣的拍攝行為或許能迅速取得關注，也或許會有進步神速之感，可惜的是，由於沒能試著去體會和欣賞對方的眼、心及思考方式，進而把「自己」放進去，所以到頭來仍在別人的框架裡打轉。

想法賦予影像靈魂，不論拍得如何，都是個人的述說。

我在這本筆記書寫下我的攝影思路，它跟我的隨筆一樣，有轉換的心情，沒有固定的公式。書裡尚有我跨入專業以來，從情境派專業食物攝影師和食物造型師學來的、意會的，以及我所謂的攝影質感——它非表層的漂亮，必須有內涵且引人遐想。

另外一提，寫書時，我有意無意地限制自己使用道具，並以家常菜為拍攝主體，希望你別認為「必須有琳琅滿目的道具或是美食雜誌上的料理，方能拍出引人注目的食物照」。當你看影像時，請觀察食物與道具的顏色、形狀（形體）、層次、質地、比例和平衡等構圖元素的相應與相對，以及彼此的相關性。每個構圖元素都是一個學習過程，而瞭解元素之間的輔助又是一個過程。

書裡有一章節談的是拍攝和造型技巧，以及所附照片的拍攝構思，是它處未細談的。這一章節在進入攝影部分前，尚有則私人隨筆，記有過去四年來我對時間深刻至苦的感受，也就是這段期間，我盡量學習在捉摸不定的日子裡，從容淡定地看待取捨。所有表層的和隱伏的生活轉變，在在影響我的攝影。

攝影要不安於現狀。我無意寫一套祕訣或樹缽，畢竟我拍照多憑直覺，在撰寫過程中才又進一步釐清我想的、看的、想要的和畏懼的，以及它們於我的意義，同時也發現寫越多，不懂越多。我其實不知道你讀完書是否能拍出理想的照片，然我分享，讓你知道我拍照時在想什麼、為什麼這樣拍，其他則有賴你的融會與貫通了。

若說書是飛機、是火車、是道路，帶你走上一段旅程，到一個未知的地方。我相信食物攝影亦然。一個喜歡吃或烹飪的人，或對食物有熱情的人，本身即是個有故事或愛說故事的人。這本筆記書給拍食物的你，也給不拍食物的你，總因飲食是生活，料理是日常。我尤希望不拍食物的人，藉此書認識食物攝影，知道如何看影像，知道拍攝者在每個角落的用心。

我願當個帶路人或同行人，讓我所理解的攝影能被願意理解的人看見和感受。這是我四年多前曾經想做的事，而於二〇一七年初冬完成。

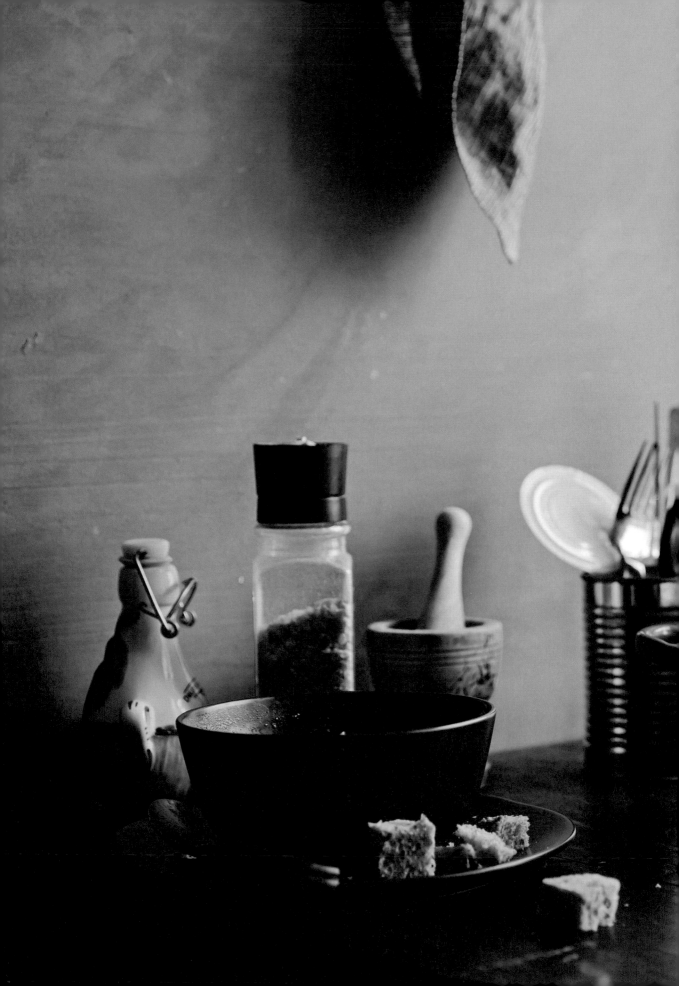

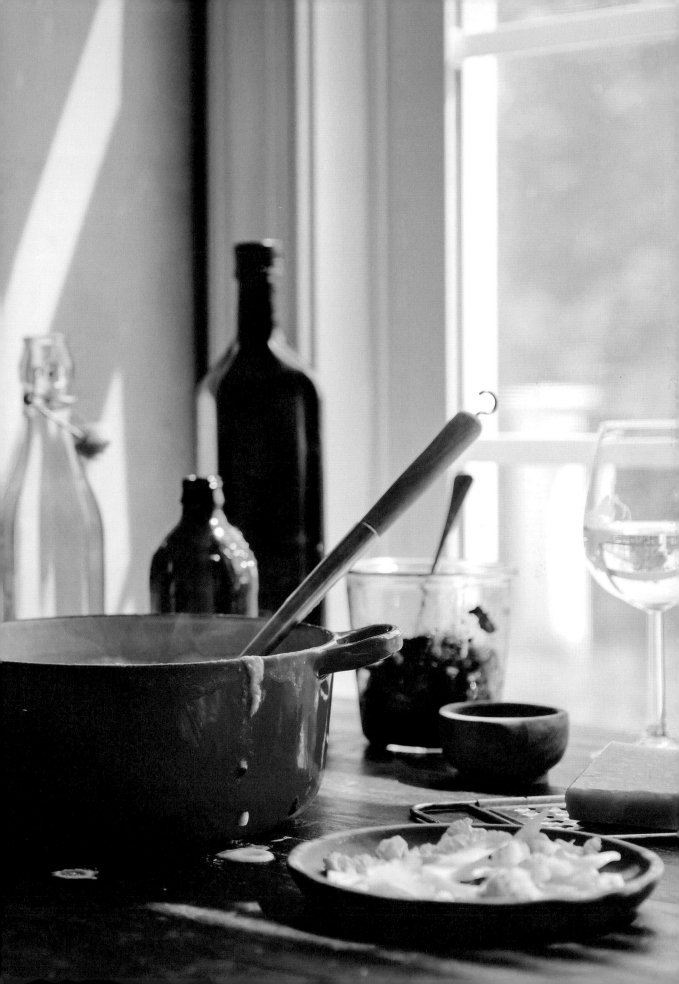

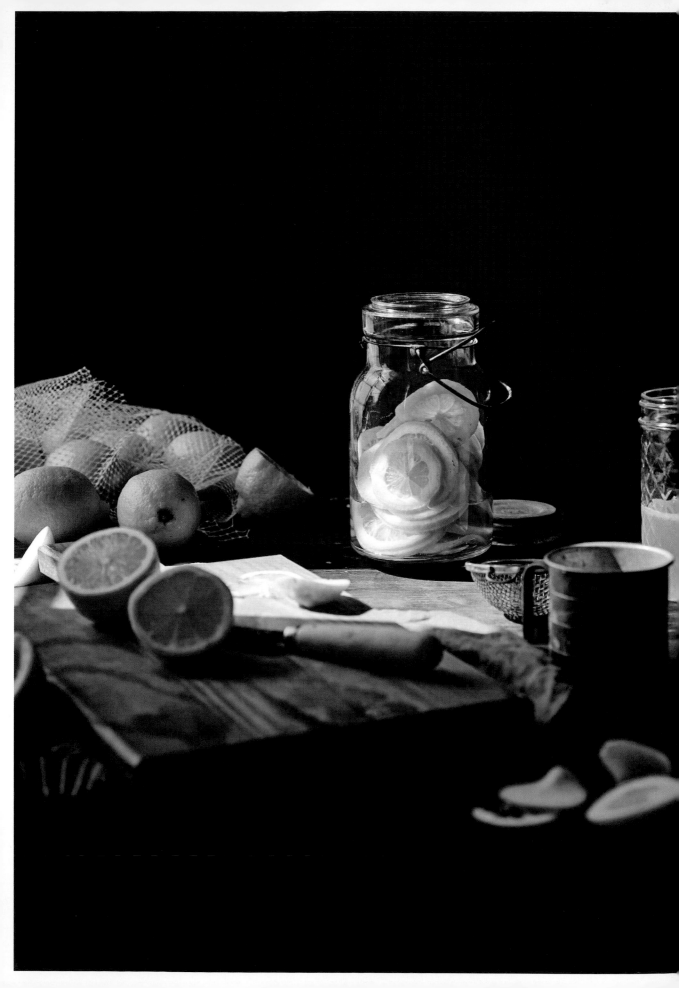

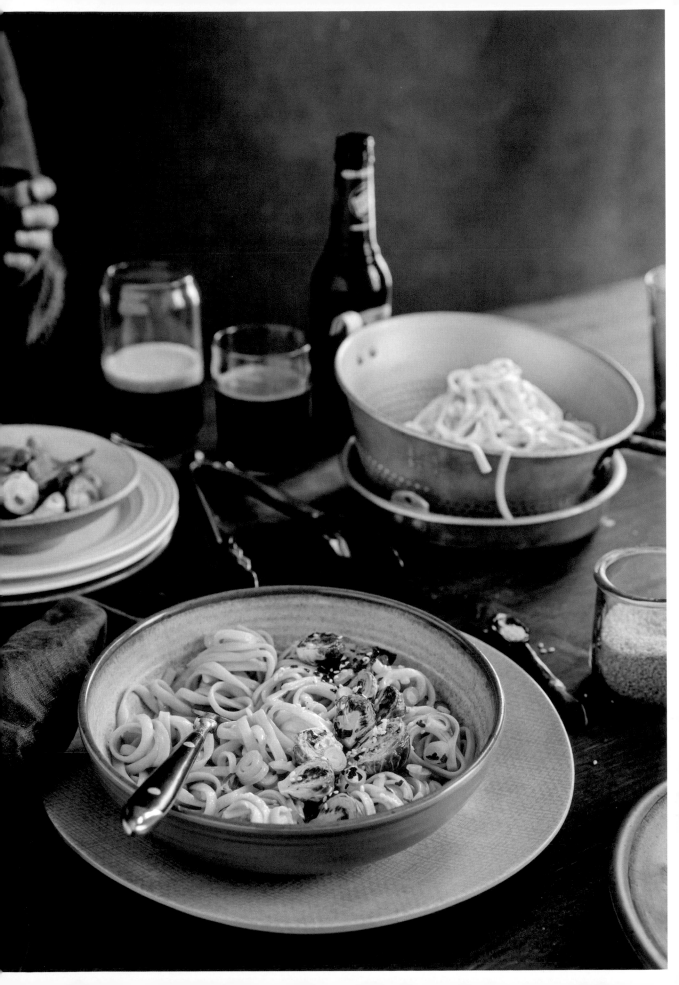

目錄

2　**推薦序：食物攝影的國際新高度**　莊祖宜

4　**序：食物為光，溫度為影，影像可嚐**

14　**前言：從影像清晰說起**

20　**第一章　　自然光**

22　窗戶

28　調整光

36　方向

50　色溫與白平衡

56　**第二章　　構圖元素**

58　故事的起點與質地

66　情緒與色彩

77　衣服穿搭與層次

84　形與空間

94　寫作與重複

100　風水與平衡

110　景框與構圖

122　上相與角度

158 **第三章　　造型**

160　暗調攝影
170　明調攝影
178　背景
196　道具
214　拍攝風格與氛圍

230 **第四章　　拍照流程**

232　草莓三明治
244　羅勒青醬義大利麵
252　燒烤排骨

264 **第五章　　技巧**

266　動態
278　人情味
288　飲料
300　湯
312　拍攝與造型補充

348 **第六章　　後製思路**

前言：從影像清晰説起

拍攝前，我們應該先瞭解所使用的相機，特別是快門速度、光圈和感光度
的關係。這是拍攝者拿到相機要做的第一件事，亦即自身的責任。我會在
書裡針對食物攝影提及相機設定，但不贅述基本知識。

書的開始，我想先聊聊影像的清晰度。首先説明的是，我用相機手動模式
（M 模式）拍攝，所有設定都視拍攝物體、現場條件和影像表達決定。我
不介意有關影像裡的拍攝參數（光圈、快門速度、感光度、焦距）詢問，
若問者真能從中得到學習，那是好事。但我不主動公開參數，因為每個人
的拍攝環境和影像思考不盡相同，而造就一張影像的往往是這些無法數據
化的因素。易言之，即使有與我一模一樣的參數，你不見得能瞭解與複製
我影像裡的黑暗。但是，參數對拍攝者本人是有助益的。當相片上傳電腦，
若發現影像模糊或曝光不對勁，便可透過拍攝時的參數來分析可能的原因。

其次，因拍 RAW 檔，我後製。在有限空間拍攝時，我透過後製軟體
Lightroom，將相機連線電腦，選擇「檔案→ 連線拍攝→開始連線拍攝」。
按下快門後，可即時從電腦螢幕看到影像。

影像上傳電腦後，我必做的第一件事，是將相片放大看每個角落的細節，
特別是對焦的範圍是否足夠且清楚。對焦不難，對焦範圍內的清晰度才是，
此為我幾年來評選照片的經驗談。

影像看來不夠清晰最常發生在沒有明顯結構、層次和顏色對比的食物，而
薯泥是最令人怨歎的對象。此道料理是食物造型師的頂尖武器，卻偏偏不
得攝影師的歡心。我説的是同一樣東西，可是用途迥異。

在造型師的巧手下，注射到烤雞裡的薯泥使烤雞外觀更形豐滿，而染色後
的薯泥可充當冰淇淋。在攝影師的眼裡，薯泥怎麼拍就是軟綿綿的白色食

物，不論怎麼做造型，依舊是一坨立體感不足的鬆綿。這樣的食物容易讓影像看起來好像沒對焦，但其實是有的，只不過視覺誤導你，給你看不到重點的感覺。類似的例子包括撒有起司的義大利麵和藜麥。

薯泥的例子說明，當食物本身無明顯邊緣，或色彩和明暗對比不足，相機自動對焦容易失敗或焦點顯示不夠清楚。最快的解決方法是對同一對焦平面的其他物體對焦。若你的單眼相機或手機相機有定點對焦，則較好辦。

真要細究，影像不夠清晰的原因高達一百個，以下是最常出現的。

· 光線
光線太暗，相機看到的對比和結構趨微，自動對焦開始出問題。有時候，儘管你已設定對焦區塊，它也會將最清晰的點放在區塊裡或同一對焦平面裡，最亮或顏色對比較明顯的地方，而你真正想要聚焦的卻僅一小點是清楚的。狀況若此還算好應付，可調整食物位置，或是將周圍較亮眼的東西挪開。若拍攝主體非在暗處不可的話，考慮先用輔助燈或手電筒照亮，對焦後再關燈。

· 鏡頭
除俯拍餐桌或拍活動考量距離彈性，而加用變焦鏡之外，我拍食物都用定焦鏡。與變焦鏡相較，定焦鏡所拍的影像精準銳利，且因重量較輕，不易手震。定焦鏡的另一好處是，拍照時不能隨意改變焦距，你得利用自身的移動來取景，因之你會更用心觀察拍攝主體，構圖能力會快速進步。

· 光圈
影像之所以模糊，是因沒聚焦好，通常多發生在光線不夠，且用大光圈時。若光圈大又近距離拍，你得確定聚焦處是你要的，面積也足夠。一般人相當迷信大光圈，認為虛化的景深夢幻得不得了；然而，夢幻在食物攝影不切實際。我盡量避免用鏡頭的最大和最小光圈來拍，它們的準確度較不理想。如果你用 50mm 鏡頭的最大光圈 f/1.4 拍，便將之調到 f/2.8 以上，看是否改善。

另外，光圈越大，景深越淺，對焦範圍越小；光圈調小，對焦範圍擴大。

我多用 f/5.0 以上俯拍食物，有時甚至到 f/8.0 至 f/11.0；其他角度以 f/4.0 至 f/5.6 居多。

景深的重要性在於它能勾勒出氛圍，透過虛化將焦點著重於主體，讓影像有漸進的層次。光圈設定與拍照時的場景、光線和焦距密切相關，得多試、多拍。虛化的面積盡可能不要占據絕大多數的主體畫面。

· 焦距

最小焦距是你的鏡頭能對焦拍攝物體的最短距離。鏡頭離拍攝物體太近，無法對焦、無法按快門，得後退一些才行。或許你也發現，與鏡頭的光圈設定極限相似，若鏡頭剛好在最小焦距，拍出來的影像品質會稍弱。這時你亦是後退幾步，再看影像的準確度有否提高。

· 腳架

手震導致影像模糊。一般而言，手持拍攝時，快門速度最慢不要慢於安全快門（1/ 焦距）。比如 50mm 的安全快門速度是 1/50 秒，更慢會有手震之慮。當然，我還是會說沒有絕對的設定值，最好還是多嘗試不同的快門速度。

手震的原因還有許多。相機重，你的手無法負擔，於是按快門時手震了。拍攝時，你走來走去，亦會導致相機不穩。快門速度太慢是另一原因。快門速度越快，相機越不受手震影響；但是，當光線不夠，你必須降低快門速度時，便可見手震的負面效果。遇此狀況，最好將腳架派上場。有的攝影師並用腳架和快門搖控，以防萬一。剛開始用腳架拍攝的確會不習慣，多幾次就好。

用腳架拍食物時，我會開啟相機的即時顯示，它有助於觀察構圖是否須要調整，以及定點對焦或手對焦是否準確。此外，我從即時顯示可看到曝光、快門速度和感光度的數據，以及數據變動對畫面產生的影響。

· 色彩亮麗和對比

既然顏色亮眼和層次有對比的料理，拍起來既清晰又立體，那不妨在拍缺乏結構的料理時，加些點綴食材。點綴食材很多，像是香草葉、堅果、橄欖油、水果等，視食譜所需而放。

· 雜訊

影像有雜訊，視覺紛擾多，精準度會降低。箇中原因包括感光度過高、影像過亮或過暗和後製時把相片修得過銳。通常我在後製時，會細看每個角落的雜訊，盡可能都不要有，不重要的地方有一點點尚可。最重要的是，聚焦處絕對不能有。

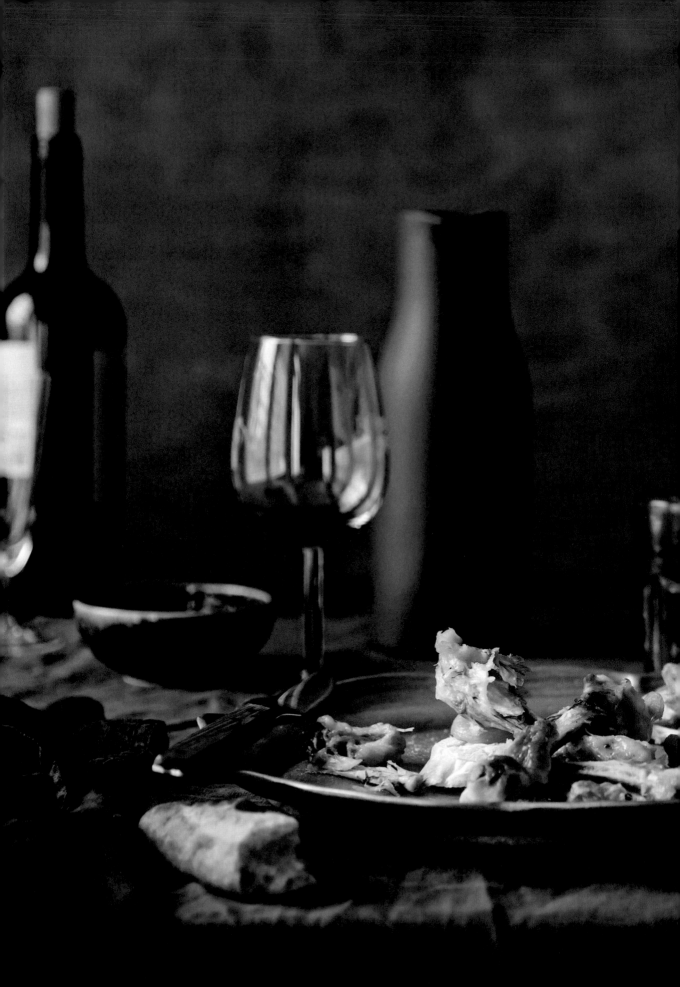

第一章　自然光

Photography（攝影）源自希臘文的 phos（光）與 grapho（寫作或繪圖），意思是用光來寫作或繪圖。這麼說來，攝影不是單純在捕捉光，而是用光來說故事；是一種過程，而非單一的行動。光分分秒秒變化著，當它從窗戶走進來，留下漸漸進退的痕跡、明亮和幽暗的細節，訴說的是時刻性的故事。

光是食物攝影的關鍵。一直到拍了這一桌杯盤狼藉，我才對此有更深刻的體會。

拍前頁這張照片時是陰天，室內早暗，光稀稀落落地從窗簾縫隙進來，感覺好像有個東西正慢慢地在桌上爬行，有時進、有時退，照得桌上的雞骨頭忽亮忽暗。我常半開玩笑地稱這樣的光為「神光」，像一束束穿過雲團的金色光束，幾乎可以看到形體。面對這些氣定神閒中帶著細微情緒的殘骨，如果用來說場情欲糾葛的鄉土劇，應該不錯；而我又想起《聊齋誌異》裡甯采臣在白楊樹下挖出的骨骸。

有了光，就有了心情、有了故事。拍完這張照片後，我開始更多地拍攝完食、廚餘。

同為料理人的我心裡清楚，烹飪最累的是準備食材，我拍廚房備料的場景，是因為想看到做菜人的好；而做菜最療癒的時分是飯飽盤淨時，我拍完食，則因為想看到吃飯人的好。

誰說拍食物一定要食物美，一定要擺好看才能拍？我說，讓光撫過你的心，當你發現自己正不其然地回應時，就能真正地看到桌上所有物體的細節，無關美醜。

當然，食物攝影仍然以拍攝完整料理為主。我拍完食無非是想訓練自己讀光，用光來譜一幅非傳統的美。

對於攝影，我的方法傾向簡單自然。我希望透過光來傳達季節和時刻的變化，因此，能讓畫面的對比層次更加立體的自然光，是我常用的食物攝影光源。想用這樣的光，就找個有窗戶或門的地方拍，進來的光最好是非直射且柔和的，若不是，則動手調整。

用自然光攝影常聽到的抱怨是某些時段的光不好；陰天或時近黃昏太暗；手持單眼相機暗拍會手震。但我認為以上都不是問題，各有解決方法。

天氣（晴天或陰天）、時間（冷或暖調色溫）和光的方向（側光或逆光）都會為你製造出不同的攝影效果。對於何謂完美的光，沒有確切的定義。嘗試在不同環境條件下拍照，試多了，瞭解更深刻，掌握會更好。千萬別怕黑，即使是最陰暗的角落或灰得不得了的雨天，都有可說的故事。

至於什麼樣的光好，與其要答案，倒不如先瞭解不同時刻、方向和拍攝場所的光，然後掌握各自的應對方法。光有強弱、品質、方向和量，用對了才能拍出故事。

窗戶

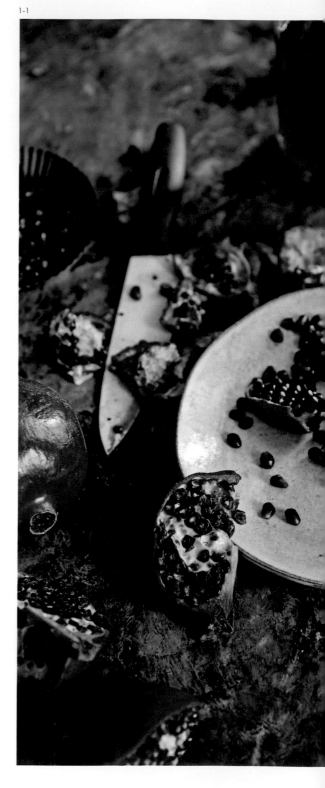

常有人以為我的拍攝空間肯定有大片窗戶，所以
影像才能顯現好光。這想法對，也不對。

我的拍攝場所是個開放空間，其中一面牆有百分
之九十的面積是窗戶。單面大窗配置讓我不缺光，
且能擁有單向光源。但卻因從大窗進來的光相當
慷慨，很難集中，我往往得花時間遮掩，特別是
拍暗調食物攝影時。

為什麼光多不是人人認可的好？你先用光與拍攝
物體的距離來想。物體離光源越近，影子越短；
離光源越遠，影子越長。想要柔光和少量的陰影，
把物體靠近光；想要較情緒性的光和明暗對比，
把物體移離光。

陰影是關鍵，它從不是黑暗造成，而是來自於光。
光、影都是攝影的主角，影子弱，明暗反差的效
果不好，影像怎麼看都單調而平淡，少了層次
感。

圖 1-1 和圖 1-2 的石榴，不同處在於它們與窗光
的距離。圖 1-1 離窗六十公分，桌面亮，陰影淡。
圖 1-2 離窗一百五十公分，桌面暗，陰影深。重
要的是，兩者都有陰影。

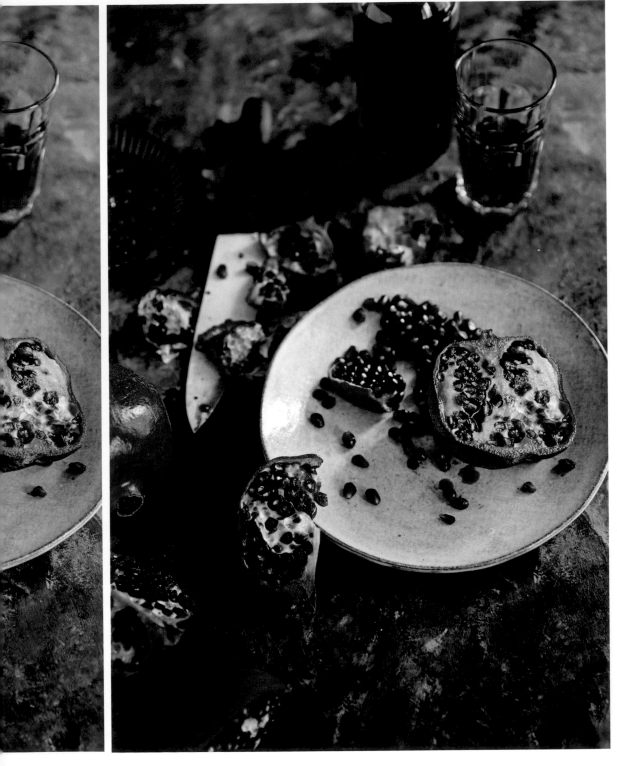

以同樣的方法來看窗的大小。拍攝場景大，光的有效照射面積必須大。而餐桌上的食物攝影場景較小，有賴於較集中的光來區別明暗。大窗戶進來的光龐大分散，放在大窗戶旁的物體，其四周會有較均勻的光線照射，物體身上的亮度就不那麼容易區別出來，留下的影子也會少且淡。有時影像還似蒙上一層「灰」，而有模糊感。一旦光影區別淡化了，主配角的劃分就不夠清楚。

窗戶小，光較為集中，方向性顯而易見，進而留下明確的明暗對比，立體感大增。這解釋了為什麼有落地窗或多窗的空間未必是拍攝的好場所。拍攝時若是晴天，而窗戶又偏多、偏大，我多會花一番功夫遮掩光線，比如用板子分割窗光，或將窗簾半拉半開，用意即在集中光和導引光。

圖 1-3 和圖 1-4 在同一地點拍攝，左邊有兩扇窗戶，一扇對著人，另一扇對著桌子。拍攝圖 1-3 時，我把兩扇窗的窗簾都打開，光照射面積大，影像的對比多來自食材與暗桌面。拍攝圖 1-4 時，考量食材和手的動作是畫面主角，希望光進來的角度盡量不照在人身上，於是我將會把光散到背景、手和身體的窗簾拉起，再把對著桌子的那扇窗的窗簾拉起一半，讓光僅從菇和碗的正左邊進來。這麼一來，蛋和手在微光照射下的橘黃光暈，使照片多了些溫馨，而背景和桌面變暗，呈現彷彿留白的簡潔。

圖 1-3 和圖 1-4 都是因拍攝場所沒有小窗，只好限光，將大窗變成小窗效果，讓光專心於焦點。

嚴格來說，窗戶不是真正的光源，太陽才是。即便離開窗戶多一公尺，你跟太陽的距離並沒有多大改變。窗戶，只不過是因應拍攝需求的調光設備。

臺灣一般住家最亮的地方是客廳，那裡通常有一排落地窗或窗戶，但因光源過大，不見得是好的拍攝條件。如果這些窗有霧面、遮光隔熱處理或掛了白紗窗簾，是可將光柔化，卻仍有賴厚窗簾或遮光板的遮光效果。如果窗的旁邊有片牆，你可把桌子移到部分靠牆和部分靠窗的位置，或將牆景入鏡。如此一來，畫面的光一切為二：靠牆部分的桌面是暗的，靠窗部分的桌面是亮的。整個桌面有暗有亮，這樣的作法亦是所謂的限（窗）光。

家中廚房的窗戶通常較小，因此進來的光少且有集中性，好控制，是比有大窗的客廳更好的拍攝場景。我還聽過有人到浴室拍，單單因為那裡的窗小，光易聚集。拍攝前請先瞭解拍攝環境，找出合適需求的光。

你並非一定得依著窗戶拍照不可，但自然光拍攝的光源只能有一個（專業攝影師的多源光拍攝是另一回事）。把室內其他燈關掉，僅留窗光，之後試著在現有的桌子以不同角度拍攝。

既說窗戶，順道提窗的方位。太陽從東到西運行，北向窗子受到的影響較小，白天都有穩定的非直射陽光，而光也較柔和且一致，適合拍同一篇文章的系列照片，故頗受攝影師喜愛。東向窗，早上陽光強；西向窗，下午斜晒也使得光強。這兩個方向的窗和南向窗的光，隨著時間推移而變化多端，挑戰性較高，但若不是拍系列照，倒無須太介意。

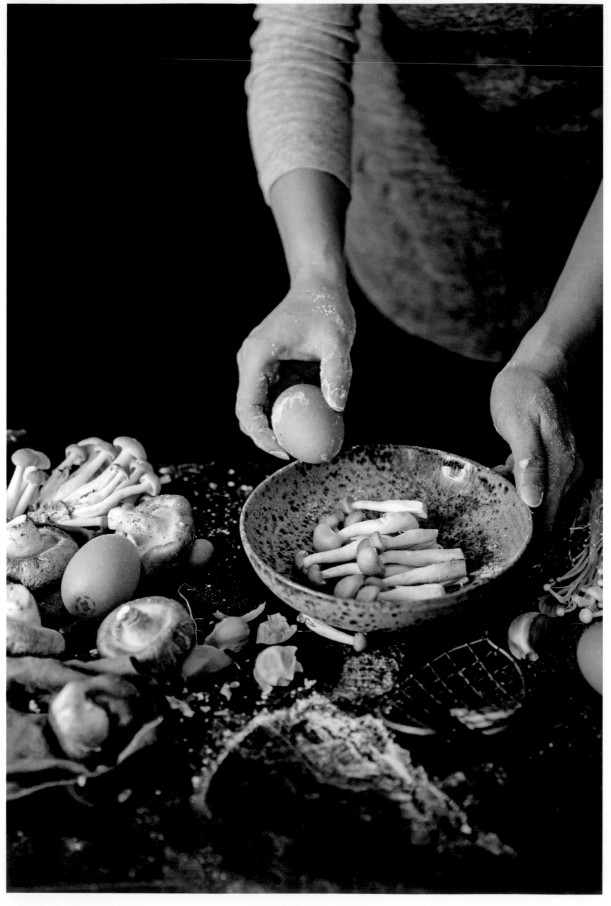

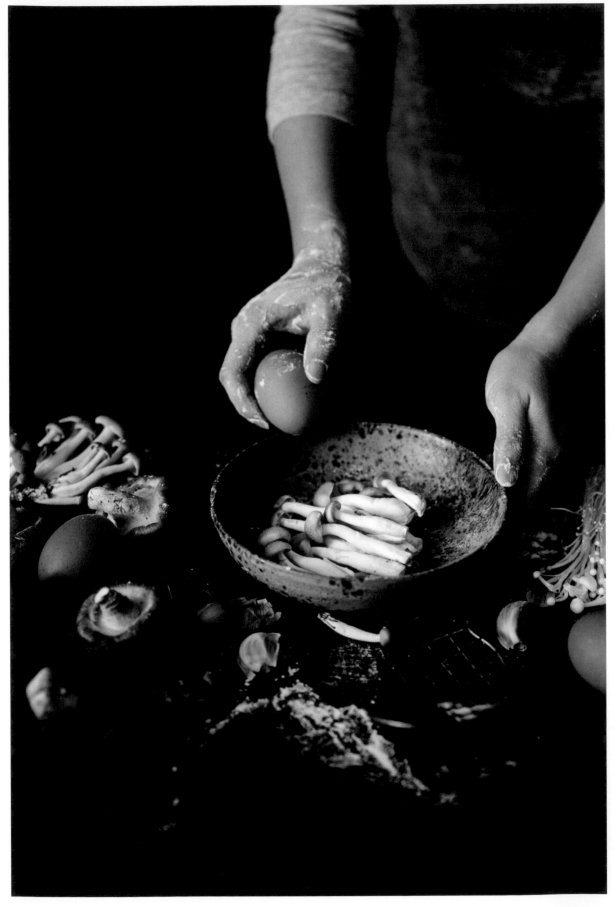

調整光

我把手伸出來，看光在我手上的樣子，看影子落在何方。當手心慢慢闔起，五根手指分別或一起為手心築起一道不同角度的牆，逐漸地，我看到光的強弱在手掌轉變。

攝影的光也是這麼調整的。柔光布柔光，反光板填光，遮光板減光。除了過暗或過亮導致食物的細節無法呈現之外，光的軟硬和明暗對比並無絕對的標準，多依拍攝人想傳達的意境來選擇。

柔光布

未經過柔化處理的光多屬硬光，所生成的陰影偏沉，中午的光和直射的光更為明顯。光的柔化有賴柔光布，它宛如一片遮住太陽的雲朵，把它放在光源（窗）和食物之間，進來的光形同濾過，即刻變溫柔，陰影也不再強悍，光的有效面積即隨之增加。柔光布通常是半透明的白布，如床單、紗窗簾或烘焙紙，市售五合一反光板裡也有一塊柔光布。陰天拍攝或光沒直接照射於場景，此時可先嘗試不用柔光布，視效果如何再決定調整與否。

圖 1-5 沒有窗簾柔光，圖 1-6 則有。

反光板

反光板顧名思義用來反射光，放在柔光板之外要填光的地方，增加暗處的亮並柔化暗處的陰。我常用的反光板是攝影人必備的白色珍珠板，單片或可站立的三折式均可；或買兩片，用膠帶黏成一片可折闔與站立的板。普通的白紙或白板，甚至小鏡子亦可反光。反光板的反射能力與板子的大小成正比，越大片補的光越多。與食物的距離也會影響補光多寡，越近補得越多。角度是另一關鍵，板子直或斜放會製造出不同效果。

1-5

金色的反光板會形成暖調的光，雖不常用於食物攝影，對烘焙烤物的「皮」倒可添加不錯的襯托光。銀色反光板（家用鋁箔紙是一例）則形成清冷的光，雖不會有多餘的暖光照在食物上，但用不當即形成硬光。圖 1-7 至圖 1-9 右側放的板子依序是金色反光板、銀色反光板和白色反光板。

如果同時使用柔光布和反光板，整體畫面的光會相當均勻，達無陰影狀態，頗適合明調食物攝影。

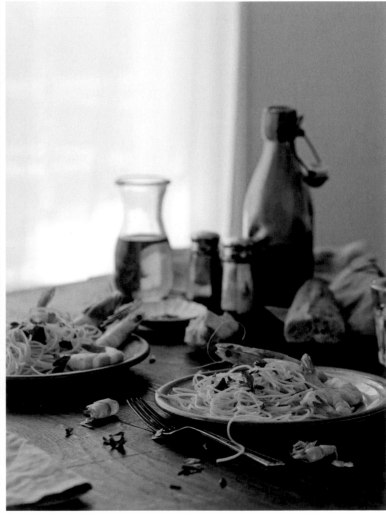

1-6

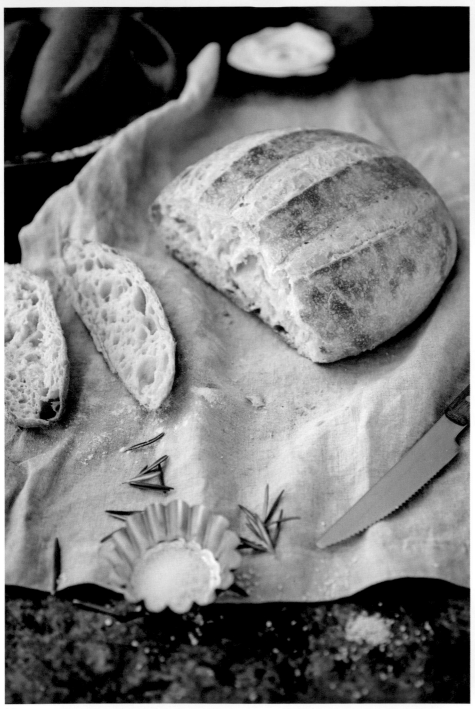

1-7

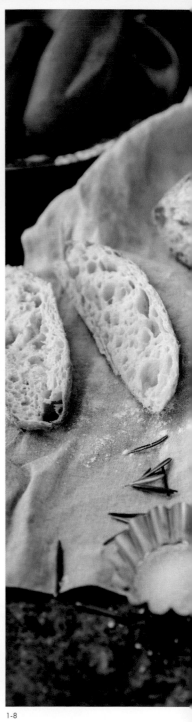

1-8

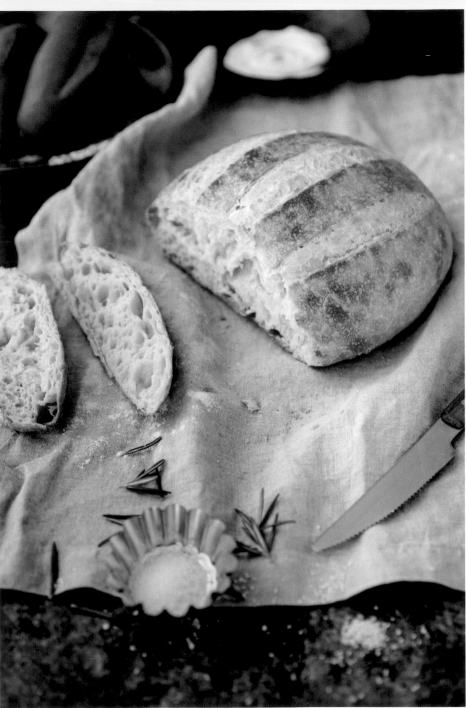

1-9

遮光板

遮光板用於減光。將白色反光板或任何板子蓋上
黑布，或上不反光黑漆，即可使用。市售有現成
的黑色珍珠板。

遮光板讓暗的地方更暗，亮的地方減亮，對於營
造暗調攝影的神祕，相當有用。與反光板一樣，
遮光板的大小、位置和角度決定增暗的效果。遮
光板的另一用處是將之放在拍攝物體與光源間，
可削減逆光的強度；放在物體上方，則可減少亮
面食器的反光，並擋住多餘的光線。

以最易反光的銀器或刀器為例，將柔光布放在物
體和光源之間，用遮光板在銀器上方一遮（正上
方全部或一部分，視想留多少光而定），透過多
增加的影子來抵減最強的反光。

拍烤紅蘿蔔香脆鷹嘴豆時，我在已有白紗窗簾柔
光的光源處擺了一個黑色遮光板，用意在於減少
逆光的強度，讓左上角更暗，並引導光沿著橄欖
油從白酒和木板間的縫隙進來，照亮主角食物。
如果我將遮光板左移，進來的光會更多，右移則
減少。我在光源對面（即左下角）斜放一張白色
反光板，將光補到盤子左邊的食物（圖 1-10、圖
1-11）。如此一來，食物有了適量的光澤和反光。

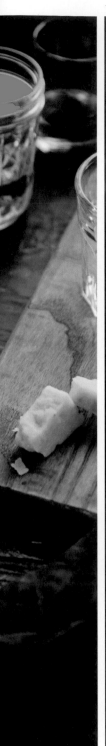

光線遊走不定，整個場景有光漸進和漸減的層次。建議在布光時，試著將反光板和遮光板放在不同角落，與桌面成九十度或傾斜角度站立，和食物主體或近或遠，好製作心儀的效果。

我曾拍過一張相片，光從右側逆方（一點鐘的位置）進來，其他邊全用遮光板遮住，連正上方都有張遮光板對角蓋上。整體的光是偷偷溜進來的感覺。手邊有現成的紙箱也可以這麼拍，方法有二：一、將箱子切成只剩三邊，用這三邊當遮光板。讓箱子與桌面平行站著，使食物的上方和左右兩邊的光都被箱子遮住，而唯一有光的那邊則依個人偏好調整明暗；二、把箱子或抽屜（深色木頭和暗色最好）當做俯拍的背景，它們高起的四邊是現成的遮光板，把食物放到裡面拍，能拍出基本的暗調攝影。若遇上渙散的反光或要更暗，在適當的位置加遮光板即可。容器本身須有一定的深度，才能在底層出現有陰影的深邃感。圖 1-12 就是我將它們擺在黑色紙箱裡面拍的。

除了之前提到的紙、小鏡子、烘焙紙和鋁箔紙，還有許多日常生活物件可拿來調整光線，比如塑膠袋、保麗龍板、杯瓶、黑色海報板、塑膠玻璃、烤盤、整卷廚房紙、壓克力板、透明壓克力塊、便利貼（將便利貼貼在窗上光過強的地方，可減弱強度）等。用自然光拍照的專業食物攝影師，工具不過就是相機、腳架、反光板和遮光板。他有的，你也有，說不定你因為在家拍攝而擁有更多實用利器。

方向

光是須要層層剝解的謎，縱使我解開了一層，還是會不停地想下一回該怎麼拆解。

不同方向的光對影像所產生的效果不一。既以食物為拍攝主體，就得考慮如何透過光影來引導觀者發掘食物的細節。換句話說，拍照前先瞭解要拍的食物，思考一下想強調的焦點，而後將食物擺在能透過光達到目地的地方。

通常食物攝影新手都從側光起步，即光在三點（右側）或九點鐘（左側）的位置。曾與幾位歐美攝影師討論光向，他們認為，左側光讓畫面看來較平衡，右側則較有張力。但是沒人知道這講法是怎麼來的，是與他們從左讀到右的英文閱讀習慣有關？還是因右手寫字畫畫，光從左邊來，才不會有陰影？據我觀察，若以左右邊來看，似乎多數人看影像多從左開始看，除非物體都聚集在右邊。

側光強調主體的質地、對比和細節，進而賦予影像空間的深度。這樣的光漸進到另一邊時已弱，兩邊的明暗對比容易發揮。若想進一步加強明暗的戲劇性，只須在暗的那一邊用遮光板強化陰影，即可加深黯然的情緒。表面易反光的食物（如湯和飲料）都很適合用側光。拍側光時，近光源的亮處（但不一定是最亮處）是主角，其他暗處則是配角。

圖 1-13 和圖 1-14 的光從左側來，窗戶有柔光的窗簾。當光到右側時，力道已弱，右邊的物體自然較暗。拍圖 1-13 時，我在右側放了反光板，填了那裡的光，照亮了所有番茄的右側、烤盤和木板。圖 1-14 則無任何反光板。若非兩邊亮度差太多，或是主角身上過暗，我幾乎不放反光板，因為陰影能讓物體立體化，且使得畫面看來更自然。這兩張圖還使用了一個小撇步：烘焙紙也扮演反光板的角色，平鋪的部分為番茄底部補光，右側翹起的為

右邊添光。

為了彰顯光的寬窄，圖 1-15 至圖 1-17 我以暗調攝影來說明，並將造型改成合適的低調道具。這三張圖都只有從左側來的光，但是此光照到背景，於是我在香草到鏟子把手處擺了張遮光板，將那裡的光遮掉，使得光能更專心在左側。右側是較暗的空間，與左側相較已有明暗對比，我沒再放遮光板。

圖 1-15 與圖 1-16 不同處在於，圖 1-16 右下角落有張反光板，那邊的物體從右邊叉子沿著右盤緣的番茄，到左邊叉子上的番茄右側都亮了起來。但是，幾乎看不出右上角落的增光程度，因反光板到那裡已力不從心。若我把反光板放滿右側，右上角會變亮，只是左邊叉子上的番茄光會減少。既然右上角不是整張相片的重點，就可忽略，將光集中在食物上。

圖 1-17 與圖 1-15、1-16 不一樣的是，桌面前景較暗，那是因為左下角有遮光板，光只從盤子的正左側進來，而不像前兩張是從左側全面進攻。如此，光在圖 1-17 變成更窄的光束，更有集中性。圖 1-17 右下角仍放了反光板，以免整盤番茄過暗；但若把它拿掉，雖然右側番茄變暗，光卻能專注在盤子的左側。圖 1-18 是圖 1-17 的布光圖。

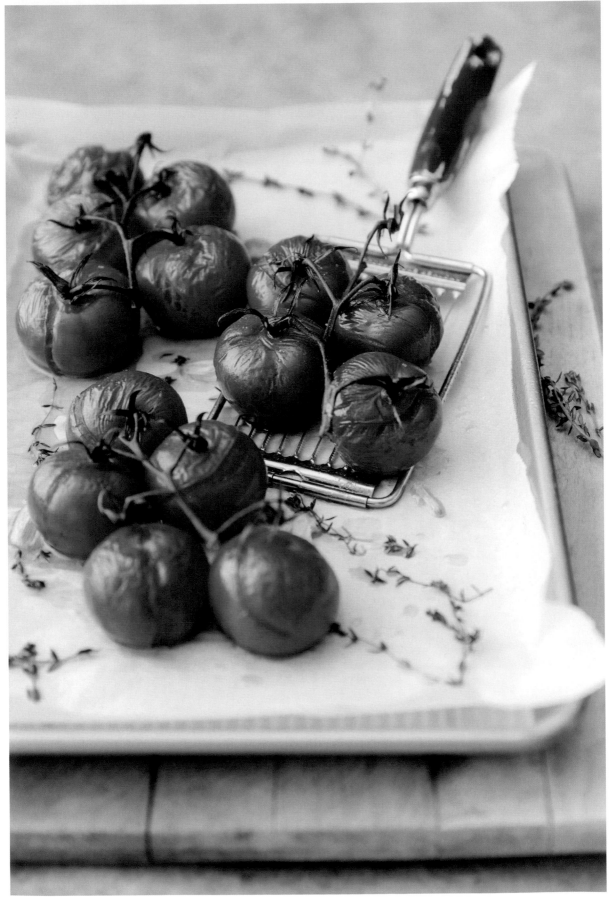

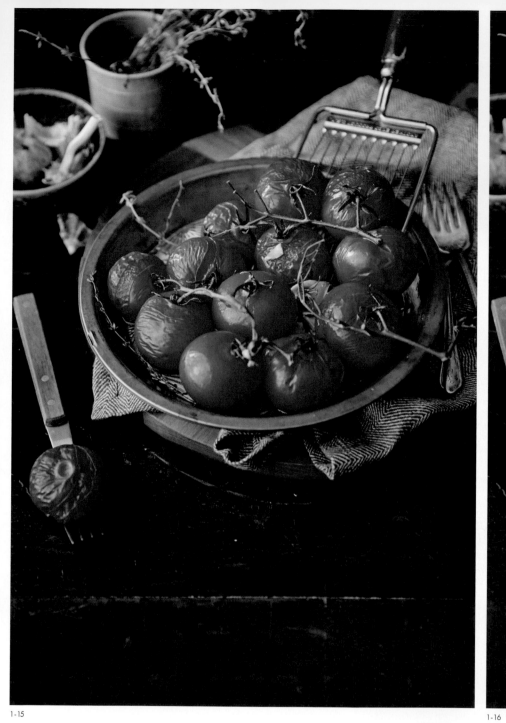

1-15

1-16

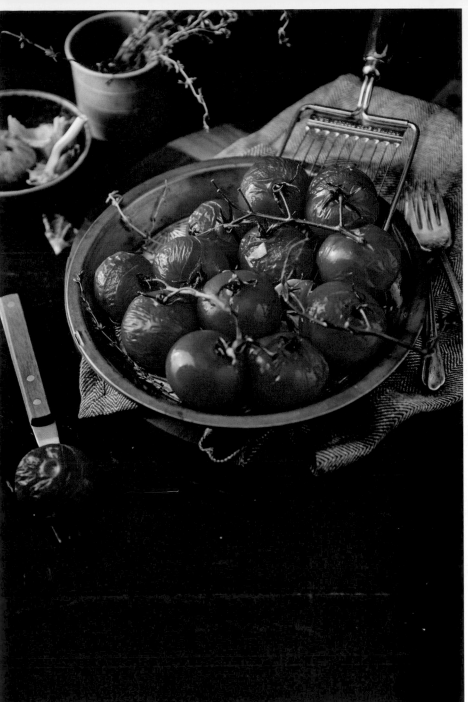

1-17

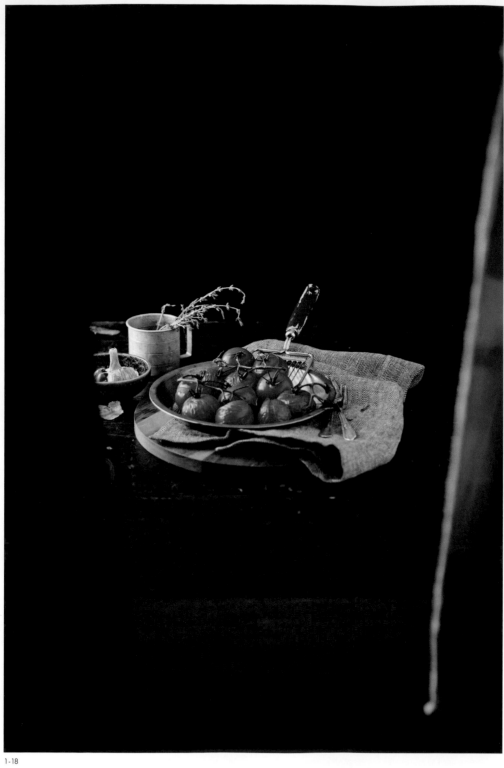

1-18

如果你想拍好食物，一定要學會掌握逆光。拍攝主體的後方，即十二點鐘的位置，是逆光。這方向的光能產生的對比光比側光強烈，主體上層有陽光撒下的燦爛和光澤。用逆光拍攝透光性的食物和玻璃杯盛裝的液體，能減少多餘的倒影，進而綻放晶亮光芒，也能勾勒出食物和食器的輪廓。若遇上要拍的食物有特別輪廓，不妨考慮用逆光。

逆光拍攝常出現的問題是背景過於白亮，而前景過於灰暗，使得食物的細節難以展現，或甚至拍成剪影。在這樣的情況下，測光、曝光、調光和食物放置的地方，須費點心思。

圖 1-19 和圖 1-20 都是逆光拍攝。窗上的白紗窗簾擔負柔光布的任務，過濾了耀眼的窗光，溫和了前景木板投下的硬影子。或許你已看出來這兩張圖的不同處在於前景的亮度。拍圖 1-19 時，我並沒有在相機與食物間放反光板，左前方兩顆番茄和鏟子上前兩顆番茄的下方較暗，前景的烤盤和木板也有較多的影子。圖 1-20，我在左下角斜放了張反光板（與烤盤成對角線的位置），照亮了那些暗的地方。

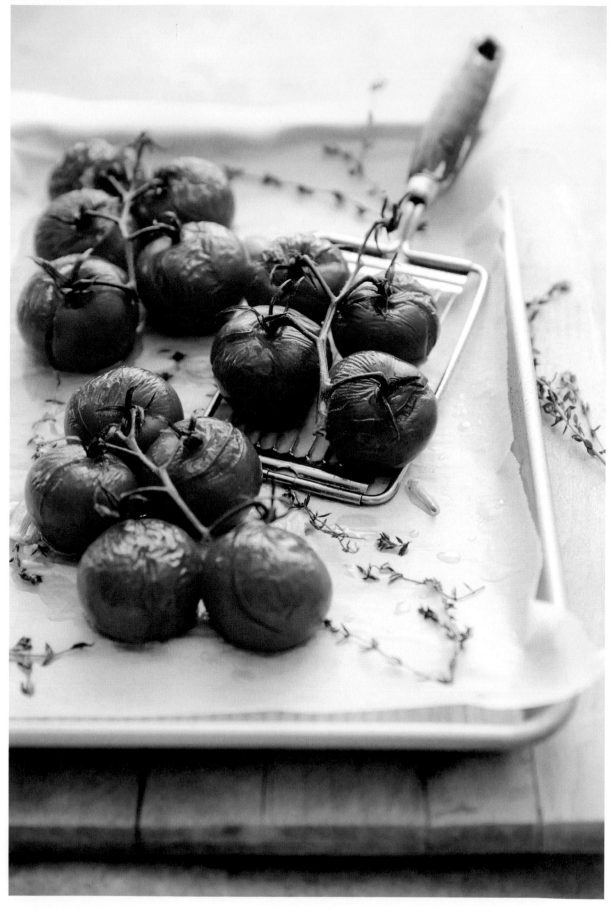

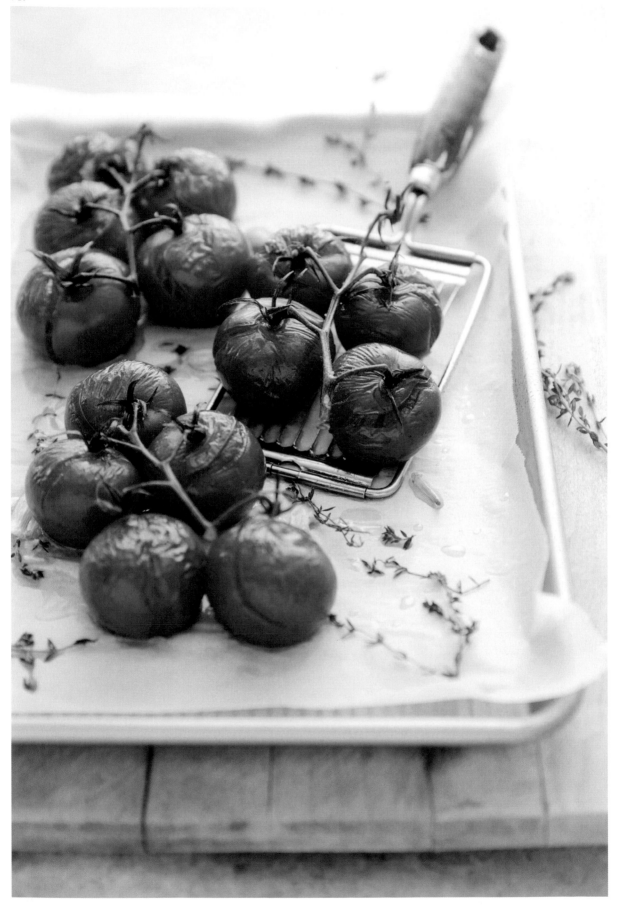

有了這些修光動作在先，接著我在對焦的主角番茄身上測光。為了避免番茄被近光源的背景壓過，我在它們身上提高曝光，連帶地，背景也會增曝。但不要擔心，只要增曝的結果不讓主角食物的細節消失，背景在合理的視覺感受下過曝是沒關係的。光或可透過後期後製調高，但像烤番茄身上的油漬光澤卻是後製不來的。至於哪張較好，見仁見智。有人喜歡清新全亮，有人喜歡有點影子以增加物體立體感。

從拍攝主體後側邊來的光，十一點、一點鐘（或十點、兩點）方向，是不錯的定向光。與逆光類似的是，側逆光的強度在前景減弱的程度較側光多，光源處亦容易過曝。可是，這樣的光最能表現優美的輪廓光光效，尤其在暗調攝影，當場景一片暗，卻有個物體在發亮，輪廓清晰燦爛，十分引人注意。側逆光的光束通常較窄，可好好地聚集在主角身上，相當適合用在暗調食物攝影。

側逆光用在明調攝影則會使輪廓模糊，高調中有清新脫俗感。與其他方向的光一樣，你得檢視整體場景，特別是置放在前景的東西，其所扮演的角色若是重要的或是陰影過硬，最好在前景附近，即光源對面放反光板補光。

圖 1-21 至圖 1-23 的唯一光源是從右上角進來的側逆光，也屬窄光束，能使光在暗處變強（想像手電筒照明）。盤子放在近光的右上角，有足夠的光線亮度，倒是前景部分太暗，所幸拍攝之初我即有在光源對面放反光板的打算。圖 1-21 和圖 1-22，在光的正對面，即畫面左下角有張反光板，但板子的大小和放的角度不盡相同。圖 1-22 的反光板較大，所以盤內的番茄較亮，但角度較斜，叉子上的番茄較暗。

圖 1-23，相機的正前方有張反光板，傾斜著站在地上，不是整張高高地豎立在桌上，反光的面積較小。這樣的效果可讓光有漸次感，而不是全面照亮，番茄也能保留些影子。從番茄身上的反光和廚巾的亮度，你可以分辨圖 1-21 至圖 1-23 不同位置的反光板效果。圖 1-24 是圖 1-23 的布光圖。

六點鐘方向來的光拍，與用相機閃光燈拍出來的極為類似，不僅層次呆板，後方形成的陰影讓質地和對比幾近匿跡，更遑論空間深度了。許多攝

1-21

影師不愛三點鐘到九點鐘範圍來的主光，道理是類似的。

從舉例的圖，你可以發現我常傾斜放反光板或遮光板。拍照時，我會考慮不要全面反光到主體上，感覺有點虛假，如果沒做好，即出現類似閃光燈的光。所以，我大多將反光板以傾斜的姿態擺置，亦偏好將板子放在與桌面呈對角線的斜角落（反光板不占滿整個側邊，且不在桌上垂直站著）。這樣的角度和位置可讓光有較好的漸進感，而不是全面照亮，畫面也會因此而有不錯的立體感。

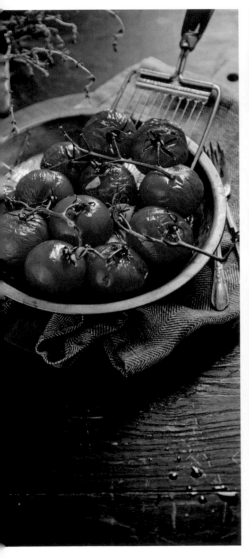
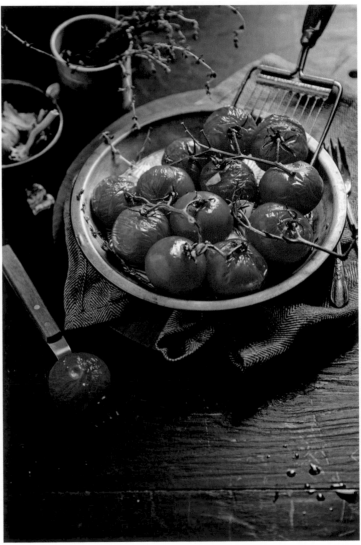

1-22

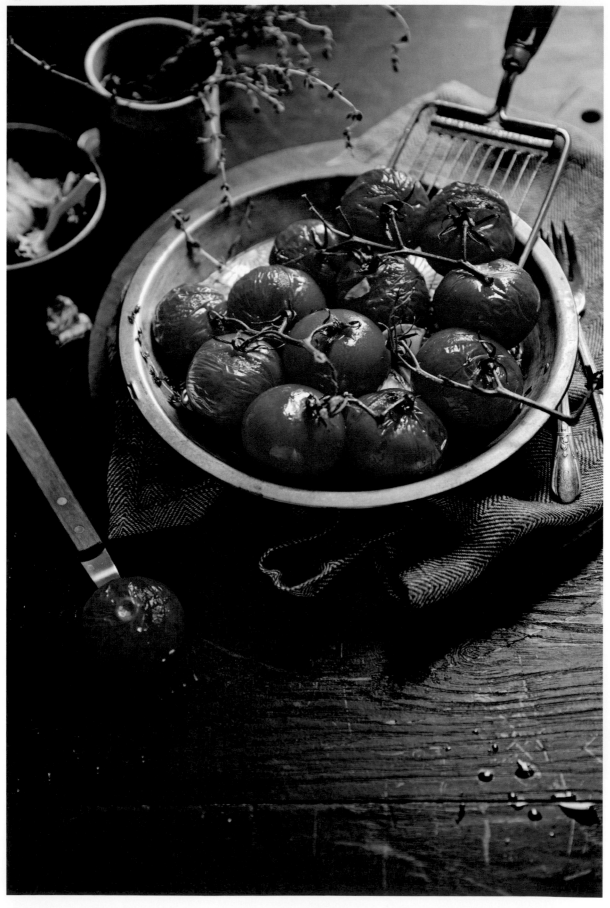

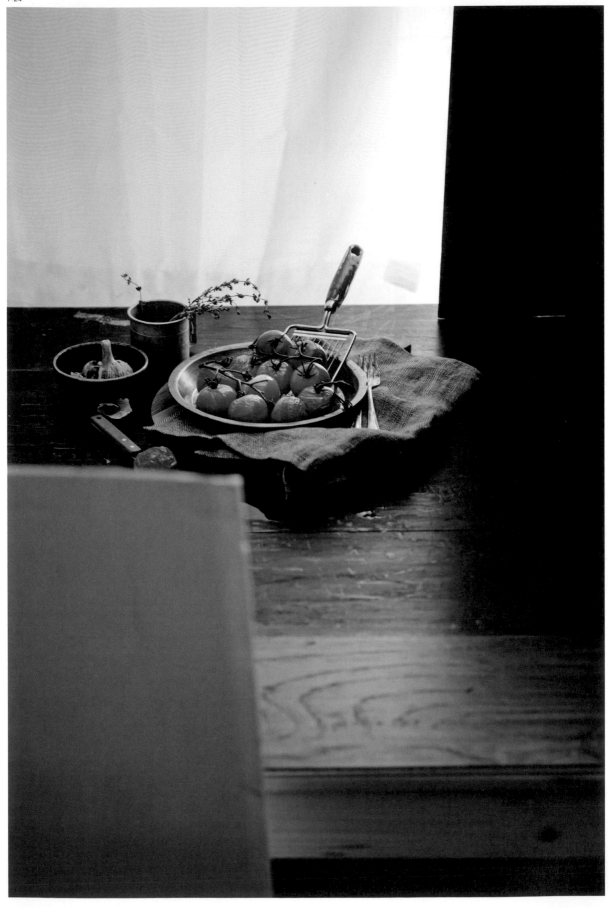

色溫與白平衡

色彩從來不是單一，光也時時在變，各有其強度、情緒和顏色。不同時段的光有不同的色溫值，會在食物上造成顏色偏差。

一般所謂的攝影黃金時刻，即日出後一小時和日落前一小時，不一定適用於室內的自然光食物攝影。因為這段時間的光偏暖，拍出來的物體會覆上一層暖調的飽和。早晨隨著時間前進，色彩漸漸冷藍，若拍攝的食物有藍底色（如甜菜根），會顯得清冷不實。許多攝影師獨鍾早上十點到下午三點拍攝，即為避免冷光和暖光的極度偏差。

說到光對物體造成的顏色偏差，你可曾想過，拍攝者身上穿的衣服和拍攝場所的牆亦會產生類似的效果？由於光會將紅、黃、藍、綠等鮮豔的顏色反射到拍攝主體，小場景之拍攝比大場景更易受影響，所以大多數的攝影工作室偏好淺色無彩的牆，如淺灰、中灰或白，若需色彩背景則有賴可移動的背景布或壁紙。當然，白牆不是沒有問題，它會四處反射光，拍暗調時得費心調整。黑色牆不反光，亦有其好處。我的工作室是開放空間，窗戶對面是深色牆，常擔負遮光板任務。以此類推，拍攝人身上穿的衣服同樣有顏色反光之慮，特別是近拍時。白衣服補光，是最好的選擇；黑衣服增影，使正面物體變暗；灰衣服介於白與黑之間，俯拍時可掩飾不鏽鋼餐具上的倒影。如果穿鮮豔衣服，最速簡的矯正方法是在胸前繫條白餐巾。

顏色準確的相片，白色就是白色，不會上層黃或藍，而其他顏色亦能正確地表現出來。相機的白平衡原理是在糾正色偏，幫你把色彩還原。若想調回正常的顏色可於拍攝前先在相機設定白平衡。當相機和光線的色溫值一致時，畫面中的白即白。若相機的白平衡色溫高（k值調高），畫面就有黃橙般的暖。這像是你告訴相機「現在要拍的環境偏冷，請加強暖色調」。若是相機所採白平衡色溫值低（k值調低），畫面即冷得青藍。

以自然光拍食物，我的相機通常保持在自動白平衡，在這樣的情況下，很少拍出有過度偏差的作品，就算要修，也只是微調，甚至有時為了營造特殊氛圍，會留住些微色偏。

若明確看出色偏，當然要糾正。簡易的修正法是在拍攝前先拍白色底面，設置為自定義白平衡再拍，或用灰卡。相機行賣的灰卡是最常用的。先將相機設定在自動白平衡處，拍一張有灰卡在裡面的食物相片，接下來拍的就是拿掉灰卡的。要確定有灰卡與無灰卡相片的拍攝角度和位置一樣，光方能一致。拍完後，將所有影像上傳到 Lightroom（或其他後製軟體），用滴管去點選灰卡，R、G 和 B 三值越相等，越能達到正確的白平衡效果。待設定好，即可將之套用在同組相片。

不用灰卡，直接在後製軟體修改異常色偏也是方法之一。用 Lightroom 的滴管點選相片中的白色或灰色，定義整張影像的白平衡，便能發揮一定的調整作用。又或在「拍攝時設定」和「自動」兩個設定值之間調整，亦可達到正確的色溫，然而這方法通常是當你有較多的經驗，可依靠自己的眼力去判斷時才用。用灰卡調與不用灰卡調的白平衡哪個較準確，仍有賴個人判斷，最好能相互比較再取捨。

不同時段的光有不同的色溫，不同的光源也有不同的色溫。用自然光拍攝，最好只用自然光，不要與其他光混著用，免得食物的顏色受不同的光交叉干擾，之後很難調整。所以，以自然光拍照時，記得把家裡其他的燈關掉，用單一主光，創作明暗氛圍。

圖 1-25 至 1-31 是相機預設的白平衡選項，依序為自動、日光、陰天、陰影、鎢絲燈、螢光燈、閃光燈。其中圖 1-25 是我拍攝時的相機自動白平衡設定，其他的白平衡都有所偏差。

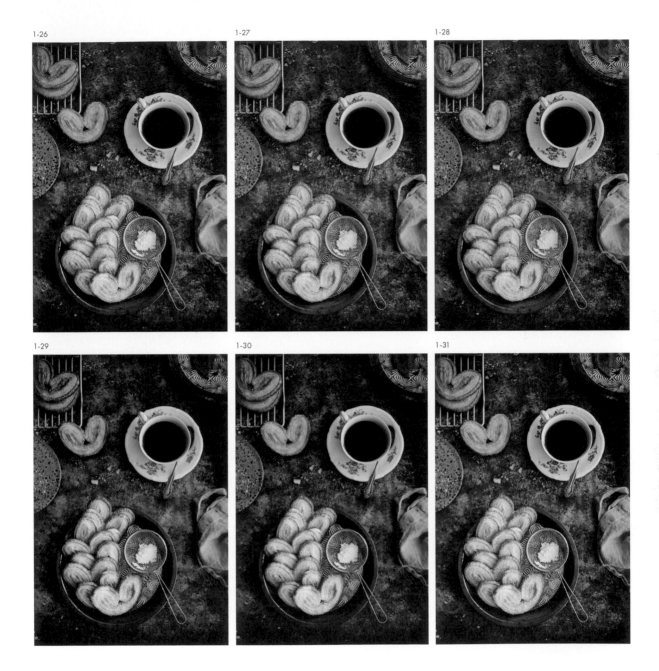

1-26　　1-27　　1-28

1-29　　1-30　　1-31

第二章　構圖元素

讀一本書，我想像它的畫面；讀一幅影像，我想像它的字句。想像的過程是解謎的過程，我從細節中發掘關鍵，當做是場自身的審美體驗。

學生時期，我相當喜愛法國印象派畫家雷諾瓦的〈船上的午宴〉，第一次到華府時，就把收藏該幅畫的菲利普美術館列為必訪，當時還買了它的導讀本，薄薄的不到十五頁，約三十五乘二十五公分大小。多年來，我早把它封在青春的記憶裡，現在住在華府了也沒去找過它。然而，此書倒成了我探索畫作的起點，往後閱讀賞畫書籍，遇到豁然開朗時，便有破解密碼般的心情。

每個人欣賞影像的出發點和過程不同，我所謂的解碼有時是私人且固執的，要有佐證和自身思考，才能有效分析。我會想，十七世紀比利時畫家彼得克雷茲（Pieter Claesz）（後來搬到荷蘭）和十八世紀法國畫家夏丹（Jean-Baptiste-Siméon Chardin）都擅長日常食物的靜物畫，兩國的生活態度與宗教信仰的差異怎麼展現在他們的作品裡？除了歷史人文背景之外，我還想知道為什麼我對〈船上的午宴〉這幅畫特別有感觸？它在哪處擊中了我？我逐漸累積的知識和經驗是否影響我對畫的回應？如果一幅畫被讚為是一場線條、對比、均衡、色彩和質地的交響樂曲，那麼畫家是如何表達這些元素的？

如同畫作，攝影透過景框傳達當初那個時代的物質和精神狀況，反映拍攝者的述說渴望。我對照片產生的可言喻的和不可言喻的、感性和理性的反應，正是我和它的溝通。當照片如此在我面前復活起來，便不單是一張擺在我面前的圖像，而是瞬間創造出來的一首詩。多麼單純的力量。

下回欣賞影像時，不妨先試著讀它，而非覺得美就依樣畫葫蘆。分析並不意謂得費時策劃影像。拍照時，心中總有個企圖，那是思考的起點。有了讀影像的自我訓練，久而久之，靈感與反應都能在拍攝時接連而來。

此章說的是構圖，但與其說教你怎麼做，我更希望你能跟著我一起看，看所有的攝影元素確實存在於生活細瑣裡，也都是你早已懂的。不論攝影類型是風景、建築或街拍，構圖元素都是一樣的，只是我們常在拍食物時想著怎麼拍食物，拍風景時則想怎麼拍風景，而忘了它們彼此的相連性。即使閱讀，你亦會發現作者在裡頭鋪陳了顏色的細節、情節的層次與呼應、主配角的互動，總是有線索讓你抽絲剝繭。

說穿了，攝影其實沒啥大不了的道理。

故事的起點與質地

陶藝家走過來說，這盤子是北卡羅萊納州本地的紅黏土做成，因沒上釉，冷艷的色彩有了不完美的美。 他跟我聊 wabi sabi（侘寂，以接受短暫和不完美為核心的日式美學），兩眼閃著熱誠。我摸著盤子粗糙的質地，心裡盤算要拿它來拍什麼樣的食物故事。

他應該不知道，我從小就對光滑的東西有輕度恐懼；他應該也不知道，我常摸著粗樸的東西而陷入沉迷狀態。我拍食物，質地這回事與我有關，它是我構思食物故事的起點。

質地隨處可見，砧板和木桌的紋路、烤盤上的烤痕、法棍麵包的割紋、雙淇淋的卷紋、派餅的摺邊、披薩融黏的起司、鵪鶉蛋外殼的黑點、草莓表面的顆粒等都是。一碗單色樸素的南瓜濃湯，在上層用香草葉和碎堅果來點綴之後，外觀和口感都有了質地層次。

物體表面的特質即是質地，有粗的或平的，有軟的或硬的。經由接觸，你直接感受到物體的質地，而這些感受同樣能透過鏡頭來模擬。當光以不同角度照來，質地感便加強顯現。

光亦有自己的抽象質地，亮的或暗的，柔的或硬的。要注意的是，質地粗糙或是較搶眼的外表，對光影的反應較為強烈，容易吸引視線。若主角食物的質地如此，自不用擔心；若是背景或道具，可得小心運用。

烤豆是美國古早料理，拍攝前，我早有以木頭桌面為背景，營造家常氛圍的念頭。然而，因桌面是有粗紋的回收木頭，遇到亮光，質地會進一步加深。於是圖 2-1 我用暗調攝影來拍，將光集中在前面，減弱光在桌面的照射範圍和強度。此為木桌常出現在暗調食物攝影，而非明亮度高的明調攝影的原因之一。

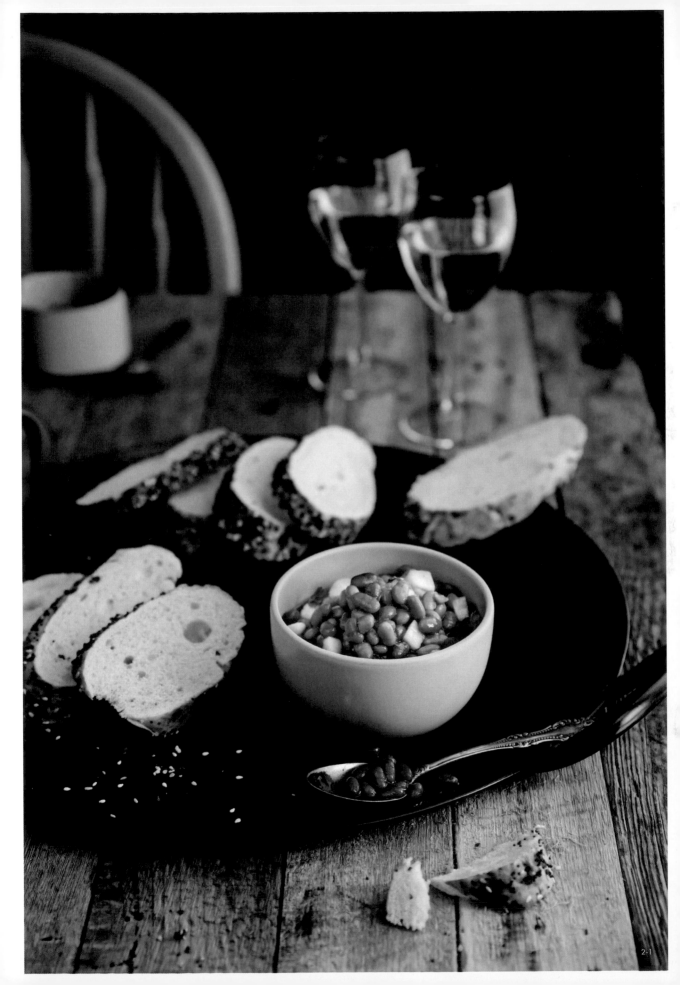

桌子和食器的質地以外貌在影像中呈現，而食物的質地不限於外表，它還有內裡，有的內外相似，有的相對。哈密瓜外皮網紋微凸，內層細滑；石榴紅皮粗平，內層白膜和紅果實立體閃爍；可頌外層金黃，內層圈圈紋路淺淡。質地對比的食物是送上門的寶物。拍照時，我把它們切開，顯示內層，讓觀者看內外迥異的質地，由此對比加強視覺印象。我再舉個例子，你一定看過包子咬過一口的照片。為什麼咬一口？因為攝影師想展示餡的內容，且希望藉由咬下的缺口，讓你想像包子外皮和內餡的口感。

不怎麼過節的我，只在中秋跟著家人吃綠豆酥月餅應景，也或許，我看上的是它酥鬆的口感和酥皮漫不經心的裂痕。圖 2-2，我將一個月餅切開立放，邀你直接看餡，另放幾個在旁，以酥皮質地為重點。報紙和咖啡是氛圍的表達，其形狀與餅有對比和相應。透過這張圖，我想說的是一篇清悠的點心時光。

除了切開顯示食物內外對比的質地外，你尚能經由不同質地的物體來強化食物的質地，締造視覺層次。我曾遇過一位造型師，他堅決認為「粗質表面的食物只能與平滑或紋路低調的容器搭配，因非食物的質地會減低食物的風頭」。以鵪鶉蛋為例，它們外殼斑點眾多，最好放在素面白瓷碗裡，以平靜突顯粗鬧。但是，若我將它們放在有類似斑點的容器裡如圖 2-3，創造出斑點上的斑點，而要有區隔，只消在顏色做對比呢？

買下紅黏土盤，我一直想起小魚乾的事。我有個朋友每次從臺灣探親回來，總會帶一大袋的香辣小魚乾花生與大夥喀滋喀滋地分享。我也從另一位朋友那兒學到把小魚乾炒得香脆的招數。原來，思鄉可以如斯和解。

當天回家後，我迫不及待地炒了一盤，並把新買的盤子派上場。

圖 2-4，盤子的粗糙對比黃豆的平滑，也表達了小菜的樸素。畫面背景兩層：下面是有刷紋的炭色壁紙，其上再鋪有烤紋的烤盤，兩者部分重疊。這般背景組合是危險的，因其質地紋路會與不算單調的小菜和盤子競爭；可是，我仍固執地依質地的線索來思考視覺。最後決定利用光影，讓主配角的質地有進退消長。烤盤的質地和顏色與小魚乾相應，可算加分。

2-2

2-4

質地亦可用明亮的調子來闡釋。圖 2-5，為了強調三球冰淇淋的紋路，我僅簡單地用盤子和大理石來設景。大理石上低調的圖紋一來為畫面加了些層次，不像平白背景般呆板，二來不會與冰淇淋搶鏡頭。我特別找了盤緣稍有觸感，且有與烤藜麥和杏仁粉相似顏色的盤子當盛器，在大理石和冰淇淋之間做出區隔。盤緣的粗與冰淇淋的紋路相得映彰，是我原本要用的白磁盤做不到的。儘管整張畫面都是淺色，你仍看得到不同的質地和漸層的顏色。

食物質地是構思食物故事的好起點，還會影響你挑選的道具和光的方向。若你家與我家一樣，只在冷天烘烤派餅，在看到出爐後酥脆的外皮時，是否聯想到用暗光來強調此質地特點？或者，你是否把木桌的紋路、桌上散落的麵粉、掉落的細屑，都當成構思情節的靈感？在我的心裡，想像鄉村風的住家，壁爐有火暖著，室內散著淡淡的烘焙香，或許，整天待在暖暖的房裡就好。

質地之美在於為畫面增添故事層次；然而，質地沒用對，卻會為畫面製造凌亂。如果你能仔細觀察食物和道具的質地，一如你吃東西時察覺它的口味與口感，買東西體會它的觸感，便能欣賞它們恰到好處的美。所以，拍食物，一定要先懂食物。

幾天後我在地方報紙讀到陶藝家的訪問，原來他的曾祖父是法國藝術家亨利·馬蒂斯（Henri Matisse）。這段關係，他極少向家人提起，亦不主動對外說。兩人的創作不一樣，卻都能讓我單純地欣賞它們表層的風貌，也能細心地體會內層的意味。能這樣是最好的。簡單與奢侈，都在我的心裡和眼裡，只有我知道。

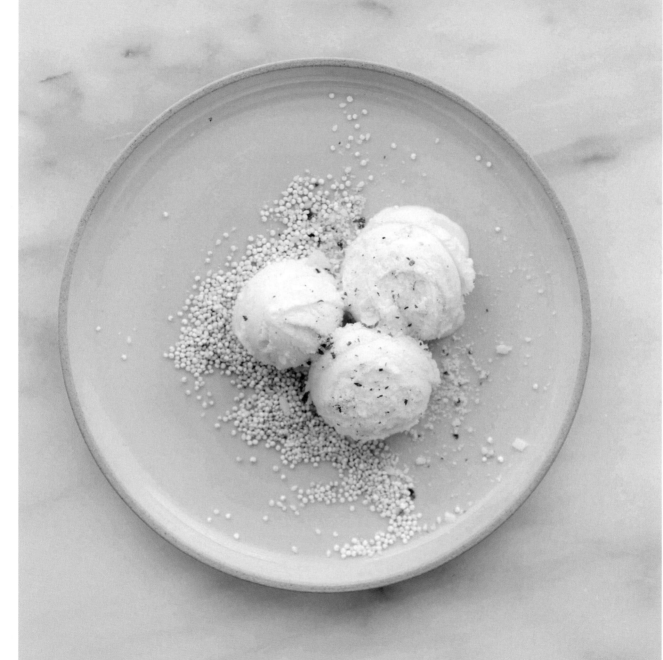

情緒與色彩

拿公司送的票，進了十多年未曾踏入的電影院，在《沉默》和《樂來越愛你》之間，我選擇了後者。從預告片，我確定《沉默》於我有安撫的作用，當時晚上九點半，我擔心無法在過於舒適的座椅上待三小時。

我說的安撫來自電影的顏色組合，這樣的感受有一大部分源自個人對色彩的主觀偏好。《沉默》裡所有藍、青、綠和琥珀色都蒙上一層灰的低調，沒有滿溢的對比和飽和，沒有明顯的視覺衝擊。冷。

對於《樂來越愛你》，除了紅黃藍三原色的使用，我倒說不上特別喜愛。導演以這部電影向特藝色彩致敬，服裝顏色成了代言。其中一幕，女主角穿寶藍色洋裝和室友在昏黃的街上跳舞。藍色突顯於街燈路上，室友穿的紅、黃、綠洋裝又與之相得益彰，不搶風頭。另一場戲，身穿黃色洋裝的女主角與男主角在紫藍天空下跳舞，更是整部電影的經典。

電影用顏色說故事。有人以張揚的飽和對比傳遞遺憾，有人以平和的中性色彩傳達憂傷。

食物攝影亦然。拍食物的時候，食物攝影師和造型師挑選想要的色彩來擺設，並耐心地布置心儀的光，在色彩上做另一層變化。每個顏色在照片中的位置，以及本身的飽和度和明亮度都在敘述食物的故事和感情特質。此外，畫面中每個物體的顏色微妙地交互影響，形成攝影人與觀者視覺和心理交流的語言。

目光所及之處都是顏色。直覺反映，加上個人的文化背景和生活環境，我們往往從色彩對一幅影像或一個物件建立第一印象。顏色的冷暖即帶給人不同的感覺和體驗。綠、青和藍這樣的冷色予人距離感，散發遼遠靜謐的氣氛。暖色如紅、黃和橙，易引人注目，營造溫馨親近的環境。不論主觀

或客觀，大多數人對色彩都有一定程度的瞭解度和敏銳度，然而，要能從中締造出視覺的和諧或戲劇張力則是一番考驗。

攝影最常用的配色方式有以下四種，請參考色環圖：

‧單色──同一種顏色做搭配，比如不同層次的紅，在明度和彩度上求變化，雖是同色卻有漸次的視覺效果。圖 2-6，我將同顏色的菇和容器相疊，藉由側光立體化物體的明暗和顏色漸層。相似的例子還有在木桌上拍巧克力或堅果，或以紅背景襯托紅石榴。

‧類比色或相似色──色環上相鄰的顏色，如黃、黃綠、綠，以及紅、橙、黃。這樣的顏色在轉換間順暢自然，整體色彩協調柔和，簡單且不易出錯。最常見的模式是選擇一個主色系，挑選與其相近的色彩搭配，再以黑色、白色、灰色襯托。圖 2-7，紅酒和草莓的紅、銅量杯的橙和檸檬的黃即是一例，其他尚有披薩與黃和黃綠，以及抹茶與藍綠和藍。

‧對比或互補色──色環上相對的顏色，如紅與綠、藍與橙、黃與紫，對比頗為強烈，能顯現顏色的相對衝擊。紫茄子與綠或藍綠，熱巧克力與藍，烤蝦與藍，黃綠色西洋梨與粉紅或帶點綠染的粉紅，烤球芽甘藍和紫

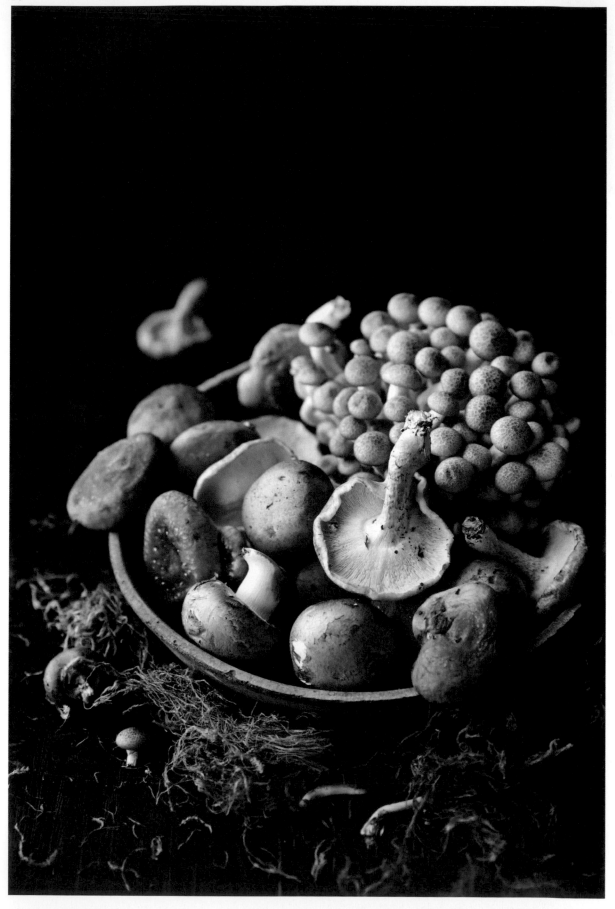

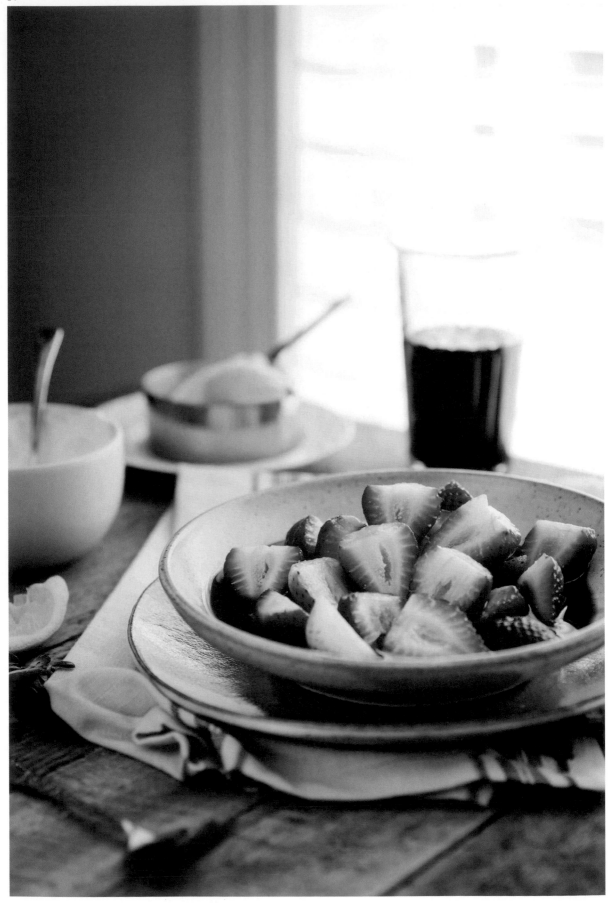

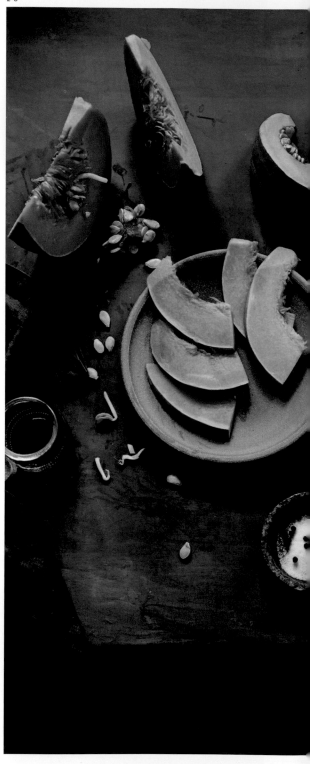

葡萄的搭配料理，都是以對比色來提高視覺的感受。可是，對比色因顏色衝突易給人失衡的感覺，特別是當對比面積過大、位置顯眼或層次勝於主體，就有干擾視線的可能，從而分散主體的吸引力。因此，在組合上得格外注意比例的恰當。多數食物屬暖色調，烘焙烤物和肉類都是，甚至新鮮綠蔬亦有一層黃。這些食物的色彩搭配通常以暖調居多，溫馨總是多數人最想傳達的心情。但若換角度去想該如何突出主體的暖色，就得善用色彩的冷暖對比，即不過於執著傳統木桌顏色，取冷背景或冷道具點綴，使整個場景散發出幽靜感。圖 2-8 的南瓜呈現暖橙與冷藍對比，前面的橙色主體和後面的藍灰背景是典型的公式——暖色讓人靠近，冷色讓人遠離。

· 三等分色（triadic color）——色環上相隔三色的三顏色組合即是三等分色，最常見的是紅、藍和黃。如此搭配的衝突性雖不如對比色，顏色之間在某些程度上仍有對立性，且顧及了平衡；但因色彩豐富引人注目，容易模糊焦點，可試著降低顏色的飽和度。拍圖 2-9 的紅心芭樂時，我以主題食物的粉紅色為主色，找了個粉紅色的背景相搭，再挑淺黃和淺藍相輔。輔色若能有些微的主色在裡面，三色的關係會更加緊密連貫。橙色的燻鮭魚、綠色的蒔蘿和紫紅色的紫洋蔥是另一個三等分色的例子。

上述四種配色方式不盡然是食物與背景或桌面的搭配，還會是食材、食器、餐廚巾或其他道具。如果食材有綠色（如香草葉）或紫紅（如紅蔥頭、紫洋蔥），我會考慮將它們拿出來當造型的點綴。以圖 2-10 的酸奶燉肉丸為例，綠色和紫、紅兩色對比，鍋裡綠葉是新鮮，紫紅的紅蔥片是嫵媚，

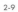

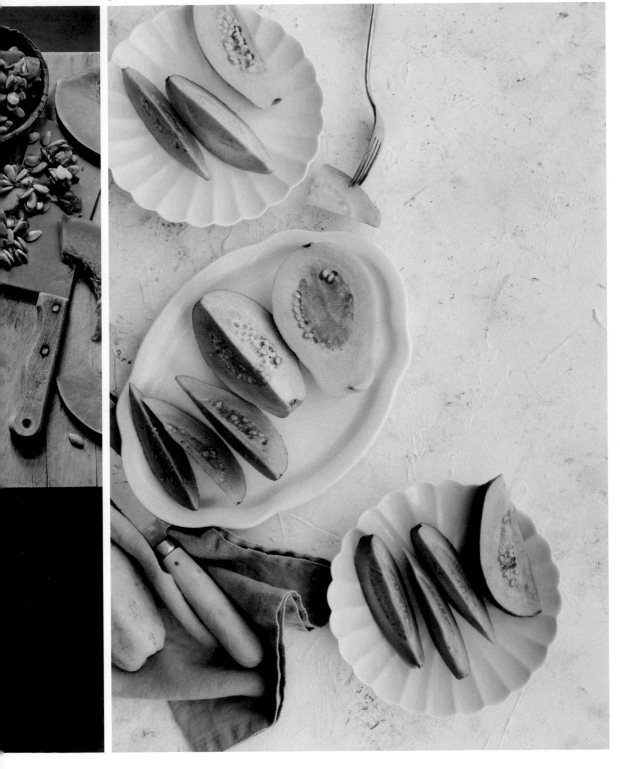

然而它不若全紅如紅辣椒那麼地搶眼，遇上橙調的肉丸，正好增添生動的色彩。此時，再以藍色來對比橙色的肉丸和印度烤餅，視覺上就會令人印象更深刻了。

一般而言，若非要刻意利用色彩來操縱觀者看影像的情緒，或想用某件物體做出畫龍點睛的效果，我很少用三等分色或同時有兩組對比色的矩形配色模式。拍廚房備料時，較容易遇上眾多顏色同時出現，但仔細觀察，不難發現，能在烹飪上相搭的食材，彼此在視覺上也有協調性。若備料桌上顏色過多而顯亂，我就讓畫面部分留白，或遠點距離拍，減輕觀者視覺的壓迫感。拍熟食料理與備料不同的是，前者必須有一主題食物，後者傾向於場景。然而，兩者道理相同的是，當料理顏色鮮豔亮眼，其他相搭配的東西就盡量低調；而當料理顏色是單調的，便可透過色彩來裝飾，惟前提仍得考慮比例，免得讓放進去的顏色變成焦點。

說色環，主要想瞭解顏色之間的關係。我拍攝食物的顏色靈感源，仍取自大自然多得些。我曾在春天的冰島看見一望無際的紫色魯冰花與鬆軟的綠土地，於是想像木桌上擺著一盤新鮮茄子，旁邊有即將跟著一起炒的九層塔和蔥蒜，另一旁有點綴的淺藍廚巾。又如看見夕陽西下海邊漸層的粉紅與藍，我運用於拍攝藍灰金屬盤裝的西瓜雪酪。藍色時光裡初上的華燈，讓我肚子餓得想來塊金黃炸豬排，搭配的最好是酸酸甜甜的藍莓醬，若再有杯紅酒的話，我就用藍牆當背景來拍。水泥牆上的枝藤有幾片任冷風怎麼吹都吹不走的綠葉，上了年紀的木門也重得推不開，要是在巷弄小店叫碗麻醬細麵，再來個黃瓜小菜，餐桌應該會有相似的風景。

食物是日常，料理是生活。

在最理想的狀況下，顏色與光、線條、形狀、平衡和質地互動，就又是一場魔幻了。我將家裡有壁爐的那片牆漆成藍，油漆罐上的色名是「女牛仔的憂鬱」。這個藍在北窗進來的陽光照射下多了點綠，像我認為最難捉摸的藍綠，而陰天時，顏色卻深得讓我找不到藍與黑的交界線。或許，陰天果真給了憂鬱的承諾。我有兩塊自己上色的藍色背景板和灰色背景板，它們與光互動而產生的顏色變化是我的最愛。灰色牆也是，在暖色系的家具或家飾品引導下，再加上光的影響，那片灰便穿上了藍。

在此以圖 2-11 備料中的黃玉米照片為例，進一步説明顏色在食物攝影的用途。首先，構思色彩組合時，從主角食物著手，由它來想周遭顏色的相輔，創造出想表達的視覺和感情，這有可能是暖的、冷的、安靜的、強烈的。

· 互補色——主角是玉米，畫面中所有的色彩想法都從黃色衍生。黃色是十分亮眼的，擺在暗色桌上，無須什麼光就能自動發亮。用藍盤裝黃玉米是冷暖對比色的運用，冷靜的藍把活潑的黃穩住，並讓桌面的咖啡色不那麼沉、那麼暖。不可避免地，因對比的存在，我在看玉米時極有可能被盤子的藍拐走。但是藍盤露出的面積不太多，而玉米分散的模樣形成一個圖形，堆起了玉米的層次感和立體感，適當地把注意力拉回。除此之外，藍盤和黃玉米之間尚有其他消長，比如藍盤的淺褐盤緣與玉米同色系，緩和了對比的強度。畫面裡的藍若不存在，玉米的黃色與桌面的深咖啡色是類似色，顏色反差較微。（從色環來看，黃色與正對面的紫色是互補色，我卻未嚴格看待，而是把紫色旁邊的藍亦視為黃的對比，況且照片裡尚有與藍色互補的橙色。）

· 色彩關係——我在畫面角落以相關顏色來締造與主體的色彩關係：藍盤左側的小藍碗、灰藍餐巾和黃玉米、散落桌上的黃玉米粒、偏橙的洋蔥皮和大蒜皮、淺木色的刀柄。換句話説，在這張照片中，藍盤上的玉米與相似顏色的玉米粒、洋蔥皮、大蒜皮和刀柄形成相互的色彩關係，小藍碗、藍盤和灰餐巾（一般灰色有藍、綠或紫三種底色，與藍色是對比色的黃色食物並放，其藍底色容易顯現出來），也有同樣的聯結關係。

· 視線延伸——色彩關係同時引導視線的延伸，小藍碗、藍盤和灰餐巾形成的對角線；藍盤、藍碗、洋蔥及全根玉米、洋蔥、刀各自形成的三角形。

· 畫面均衡——每件物體包括顏色，在影像都有視覺平衡的作用。小藍碗在此尤為重要，它較小的形體和較飽和的顏色平衡了另一邊體積較大但顏色不甚飽和的藍盤。

這張照片用的顏色對比性是屬於色彩性較高的，而以黯淡的中性色彩來強調主角的亮眼亦是可行。

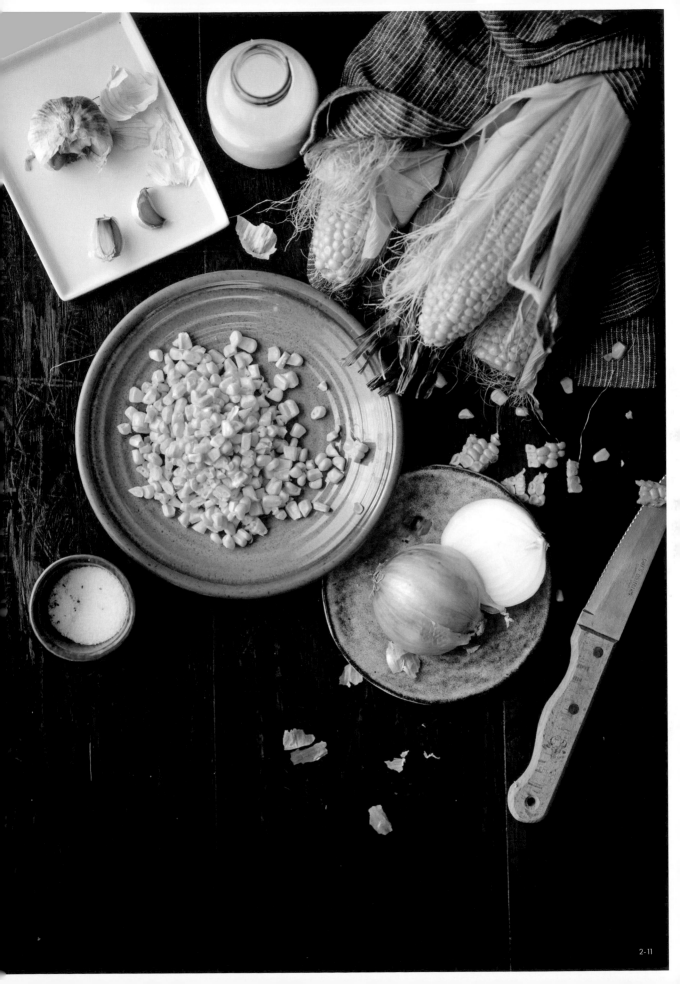

色彩提點並強調線條、形體和空間，為影像增添趣味，吸引觀者的眼睛來到焦點。然而，或許因為色彩四處可見，在構圖的應用上卻最容易被忽略。只要用心看周遭大自然景象，或看電影時觀察顏色組成，便不難訓練自己瞭解不同色彩及彼此的適當比例。當你看一幅影像時，想想其中的顏色，它們各自與彼此之間的關係，而它們又如何影響影像的意境。

後來，我回去電影院看了《沉默》，有幾段戲我忘了聽聲音，只讓視線跟著鏡頭的旋律，瀏覽顏色時深時淺、時近時遠的變化。所有顏色上了灰之後幾乎沒有確切的色層選項，卻在深沉寂寥中彰顯平凡與無奈，襯出偽裝與冷漠。強大的力量和緊張在冷中蘊釀。

我確定，在掌鏡人的灰之中，我看見銀光在閃爍。據說，這是攝影裡，遠看抑鬱、近看濃郁的最高色澤表達，惟灰色才有。而灰這般神祕，我不確定是否源自我從小對它的喜愛而衍生的想像。

阿根廷文學家波赫士（Jorge Luis Borges）說：「所有理論都是合法的，但是這不重要，重要的是你靠它們來做什麼。」

衣服穿搭與層次

烤雜糧麵包時，我一直想起早點在《紐約時報》看到的冬衣穿搭文。住在四季分明的地方，天氣才降溫幾度，出門即敏感地將外套和長袖穿上。報章雜誌亦紛紛應景地刊出層次穿搭文，傳授別把自己裹得笨重的撇步。文章不外乎以街拍達人為例，告訴讀者：層次講求顏色、比例和質地搭配，互補且相映。

我常把日常的穿衣哲學應用於食物拍攝，它也就是攝影説的層次構圖風格。而食物攝影裡的層次指的是：在一個框景內，將多個物體放進來，不論放在前景或背景，或是主角身上，透過主配角關係，述説一篇更完整的故事。

物體的層次擺放設計主要有二。其一是，直接在主角食物身上加層疊。常在食物相片上看到料理餐盤上擺刀叉或下方鋪條餐巾，目的都是在透過物件的重疊，提高（景）深度和質地，呈現層次感。我以自家烤的雜糧麵包上場説明，圖 2-12，麵包身上的層疊有三：廚巾、刀子和砧板。為了不讓添加的東西搶麵包的風頭，我選了條低調的廚巾，條紋顏色正好與麵包的橙有冷暖對比，與桌面和牆背景的灰藍相映襯。廚巾在景深和陰影處理下，隱藏了部分，所占畫面不多。砧板和刀子是切麵包用的工具，平滑的質地與粗質的麵包外皮互補。廚巾和砧板上的紋路亦算層次，但其花俏不能贏過麵包。

還有其他的例子，整條吐司麵包若有部分已切片，切片便是它的層次。剛切塊的蛋糕，上面的切痕和未取出盛盤的單塊蛋糕，均是蛋糕的層次。同理，蘋果派上面放的一球球冰淇淋亦是。

既是主角，它身上的層次必須是整張影像中最豐富的，吸引力才夠；可是層次無須過多，用不著大費周章地去找一大堆東西來穿戴。本身已是多層

2-12

2-13

次的料理，如繽紛多彩的蔬果沙拉，加簡單的一或兩層即可。較陽春的料理，如白吐司麵包，則可加到三層。

前陣子友人寄了一本她編輯的食譜書給我，請我幫她看裡面的攝影。書中每張食物照全統一布景 - 料理下面放條餐巾（或捏皺，或摺疊，或攤平），再擺個筷子或叉子。造型簡潔是好事，問題在於每條餐巾的顏色與料理貌分神離，有的花紋比料理吸睛，霸占了大部分的視線。翻完整本書，我腦海全是那些餐巾，對料理則毫無印象。如此使用道具觸犯了層次的大忌，既無意義又干擾。

一旦主角層次夠豐富了，著實沒必要在其周圍做其他裝飾。若想進一步挑戰自己，可把與主角和主題相關的東西加進來，豐富故事情節，惟附加物與食物身上的層疊一樣，均只有一個目的：輔助影像主題和主角，提高整體視覺吸引力。

回到圖 2-12。細論的話，畫面中的層次除了麵包上層的雜糧，以及下面的廚巾等三件東西外，還有桌上散落的麵粉和雜糧、牆背景上的紋路、光影和明暗、顏色對比或類比的反差等。通常暗調食物攝影予人幽靜感，部分原因是明暗反差已經為畫面加層次，如果再添東添西，一不小心便有擾亂之處。

既說要挑戰自己，我便用同樣的主角來改寫劇本，拍了圖 2-13。這天，秋光撒了進來，烘烤味飄了來，空氣裡輕輕地乾暖。兩條結實的麵包正待涼，但我哪按捺得住啊，迫不及待地先切一片嚐嚐。這樣的時光，要有杯咖啡，或許牛奶也不錯，就不管外頭漸冷的天氣了。

畫面裡所有的物體和光影，都參與故事的敘述。圖 2-13 對焦的整條麵包是主角，其餘是配角。然而，層次不是由物體多寡決定。有的相片有很多不同體積和形體的東西，都能説是層次。如何讓觀者對每個東西產生興趣，不覺得紊亂，且迅速抓到主題，才是層次運用的關鍵。當照片裡有眾多物體，主題又不夠明瞭時，寧願乾脆點，取其中一部分畫面來拍，專注重點。加並不難，減才難。

布景層次是一事，角度層次是一事。圖 2-13，我將主角食物放在前景（單片麵包）和背景（牛奶）中間，以低角度拍攝，表現另一種「景」的層次。對焦主角外，光圈營造適當景深，進一步確認主角的地位。在這張相片，我也透過層次強調物體的大小、比例和存在性。

天冷，腦袋盡想把溫暖圍攏。家裡暖氣仍嫌不夠，廚房得來道熱烘烘的慢烤。我今天還烤了摩洛哥香料烤雞，加紫李、洋蔥、紅蔥頭、檸檬和肉桂，希望它們齊心齊力為烤雞添風味。唯獨大蒜令我猶豫，總因愛歸愛，卻不能放縱它們。烹飪講求層次，口感的和味道的。

圖 2-14 的烤雞是今晚主食。畫面主體明確且質地鮮明，東西多卻不失序。烤雞有多種食材，視覺層次足夠。中性色的烤盤、烘焙紙和鏟子，意在聚集食物並搭起相輔的層次。兩個餐盤的亮度因逆光而提高，但盤裡的食物將之抵減，且餐盤未全入鏡，不會剝奪烤盤主食的吸引力，反倒烘托進食的氣氛。烤盤四周散放的小物件亦給了桌面美感層次。

拍餐桌照圖 2-15 時，我把拍攝距離拉遠，將椅子拉進畫面，成就了一塊前景。畫面裡的層次各有分量與順序。沙拉、麵包、橄欖油和酒的顏色醒目，不受桌上眾多高高低低的杯瓶和兩把椅子影響（前文有提，粗糙質地易受注目）。暗色餐桌的前邊無光照而暗，形成另一明暗層次。畫面裡所有的層次質感，聯手為整個場景打造了一則故事。

搭建層次其實容易。試著以「層」的概念來想，使每一層都添了深度到故事裡，而非只是將物體擺入。細心察看，注意比例、顏色和質地，也記得在按快門前，多角度審視場景，好表現物體的遠近和高低。我總愛在天涼時把頭髮剪短，為自己找個買毛帽的藉口。或許不剪多，打打層次即可。

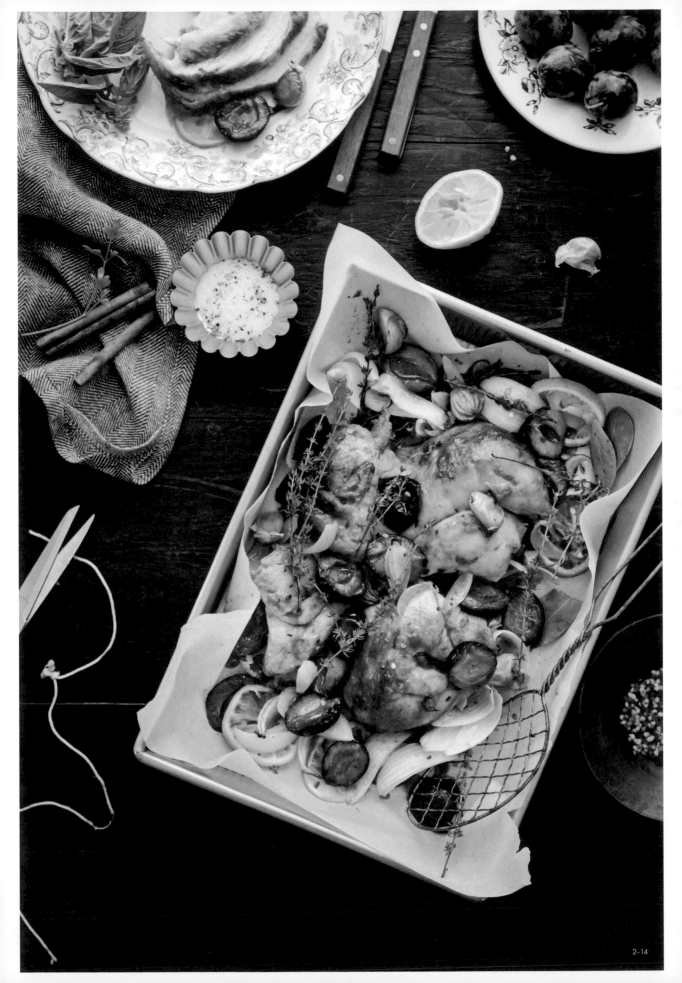

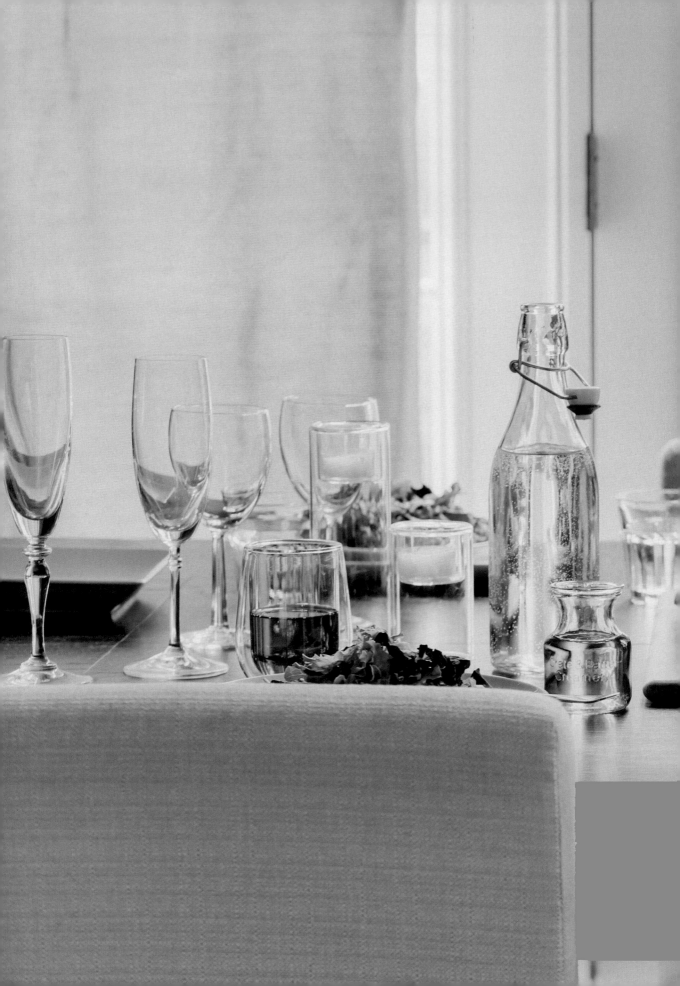

形與空間

我能想到最浪漫的事，就是過減法的生活。

上一次搬家賣房時，仲介帶了位稱得上是房屋造型師的專家來。她協助整理和擺置室內的大小物體，好營造出舒適的居家環境，令房子在展示時更具吸引力。當時在她的指點下，我把牆上的掛畫取下，書架上的書搬走一些，連更衣室和儲藏室也騰出三分之一的空間。全程只有減，沒有加。

這些動作倒非要把房子弄得空蕩蕩的，主要是透過留白的概念使空間顯得寬敞，並讓看屋的人能自由想像空間利用的變化與潛力。食物攝影景框內的空間處理亦是利用留白的負空間，使主體更加突出，並為畫面注入情境氛圍。

在知道如何利用空間之前，要先瞭解並觀察定義空間的形狀和形態。

形態是物體的三度空間。形狀是物體的輪廓，比如圓盤的圓或方盤的方。形態有體積，實體感大於形狀。兩者也有隱喻，沒有明確的邊界來確定它們的存在，但透過點、線、面或邊緣形成。我舉個餐盤的例子，當圓形或橢圓形盤子相鄰放著，它們的邊緣共同譜出一個弧形。縱然只是一個圓盤，它與景框四邊和角落接觸的地方亦會有類似的形狀。這般優雅的形狀或線條，彷彿舞姿，我視它為擺盤的美好意外，有時會特意依此構圖。你可能猜到了，食物攝影偏好用圓盤或圓碗，就是因為它們的形狀或線條比長方盤柔和。

圖 2-16 拍藍莓康乃馨蛋糕時，我便依著圓盤間的弧度，將盤子一一擺上。

拍攝前先觀看物體，若你較感興趣的是它的輪廓，便以它的形狀線條為拍攝重心。若你認為物體與光影的互動較有意思，則從它的立體形態構思。

此道理與拍照的角度選擇是相通的。俯拍拍出食物的形狀，平拍和其他視線角度拍則顯現食物的形態。當你在考慮該用哪個角度拍時，先從食物來想，如果仍無法決定，就將盛食物的器皿納入考量。

一張好的食物照引人食指大動，它還得有空間感，才能誘人走進去；然而，影像是二度空間，要如何表現出物體形態和場景的三度空間真實感，則有賴你循著光、角度、景深等視覺線索營造深度。

圖 2-17，我在為美國南方經典的可樂鹹花生設計場景時，將三瓶可樂放在有冰塊的容器裡，透過堆疊和前後放置，設計出那部分空間的上下和前後距離感。接著我對焦在有花生的可樂，把主角清晰化、配角虛化，並透過物體的高低區別它們彼此的遠近關係。於是，一個有前有後、有遠有近的空間形成。此張相片的另一重點是物體的錯落感。不論物體並放或前後放，它們的高度盡量不要齊平，且能有疏密緊散，如此一來，畫面方能有層次感和空間感。

物體的形狀或形體是引導觀者視線的線條，我認為將之視為線條來構圖更能為畫面增添動力。可樂鹹花生相片是一例。但在此篇我著重於它們對空間的定義。

景框裡的形狀和形體形成正空間，它們是照片的主體和相機對焦的區塊。環繞形狀和形體的空間是負空間，即主體之外的畫面空間。

負空間製作空間的反差，加強主體的存在，讓人瀏覽影像時很快地便知道要看什麼地方。此外，它也給了一些喘息的空間，使你的視線得以輕鬆地在每個角落停留。

負空間是寫食譜或列食材的好地方。為雜誌拍食物時，通常會考慮為畫面留空間，便於平面設計師將字排上去。圖 2-18，我拍印度烤餅時，為了展現所有食物的顏色和形狀，選擇俯拍，且故意畫面左下側留了些空白。而空出來的空間就頗適合在上面寫字。要注意的是，字會轉移主體的注意力，改變整體的視覺效果。圖 2-19，這條生魚是利用負空間強化主體的另一個例子。

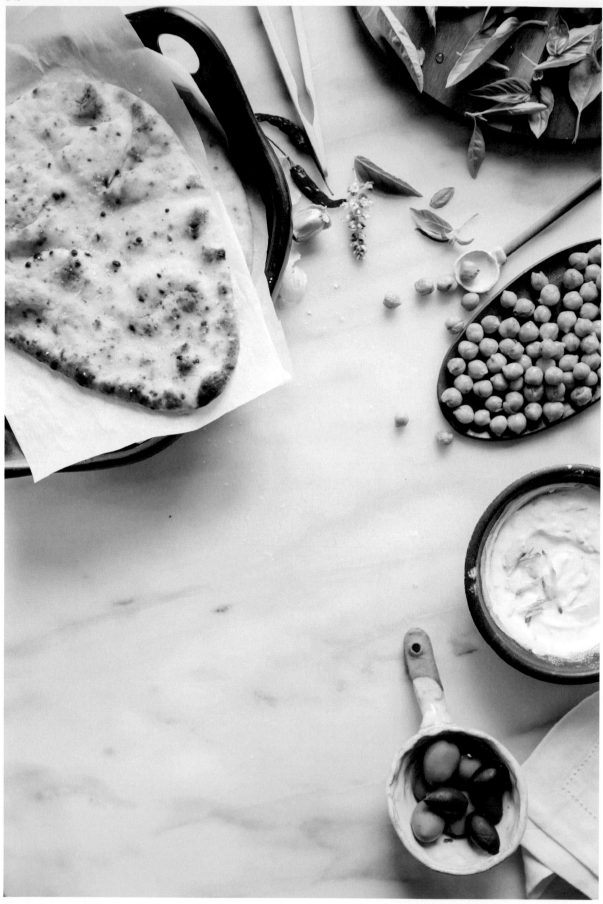

由此兩例可知，負空間絕不是多餘的空間，且不見得僅能是白色或黑色，還可以是其他顏色。空的地方也非全空或素面，可有低調的質地或紋路，比如有皺摺的白桌布、有紋理的水泥牆或木桌。有紋理的負空間尚可幫助平衡空間，使畫面不太過空虛。

類似的道理，你可能看過畫面僅小部分有實景，其他處都是天空的風景照。細看的話，其實天空有隱約的白雲，為你帶來遙望的錯覺，協調了有實景與無實景的強烈對比。只要負空間有留白感，不如正空間的滿即可。我當它是不干擾正空間的被動空間，就像畫面裡的緩衝區塊。

拍攝者對於正空間和負空間要同等注意，各自面積的多寡會影響影像。許多人在考慮構圖時，一直想著還要放什麼東西進來，以為要豐富畫面就是把東西加進來，而完全忽略了負空間的使用，等按了快門才意識到畫面擁擠。事實上，影像的豐富與否可透過顏色、形狀、線條、質地等來闡釋，與東西多寡無關。不知從何處看起的雜亂桌面，自不能予人乾淨、輕鬆的欣賞經驗。

圖 2-20 的負空間不多，卻同樣引人想像。這道葡萄牙漁夫海鮮鍋的食材組合頗有看頭，顏色則有鮮蝦和番茄燉汁來提高彩度。我在右側留了些許安靜的負空間，且將食物往左側放，切掉一小部分，提高你看影像時對主角的專注。前景、中景和後景的景深層次，讓場景更有空間感。或許，你看影像時有觀人進食的視覺幻想；或許，你有想拉把椅子坐一旁，與影像中人共享的情緒反應。

留白或負空間是重要的構圖設計元素，即使只是一小部分，也能比放滿東西的畫面來得震撼。

食物攝影的焦點本該在主體身上，不放與進食無關的東西。進一步透過空間的使用，以正負對比，提升主體的魅力。如果你想讓影像有靜謐的氛圍，我建議不妨從負空間著手，給畫面一點空間，給觀者一點想像的自由。若你能以觀者的角度欣賞負空間，就應以拍攝者的角度應用負空間。

身邊的東西隨歲月流轉而有所變易，添了年紀的我也懂得用不同的態度去

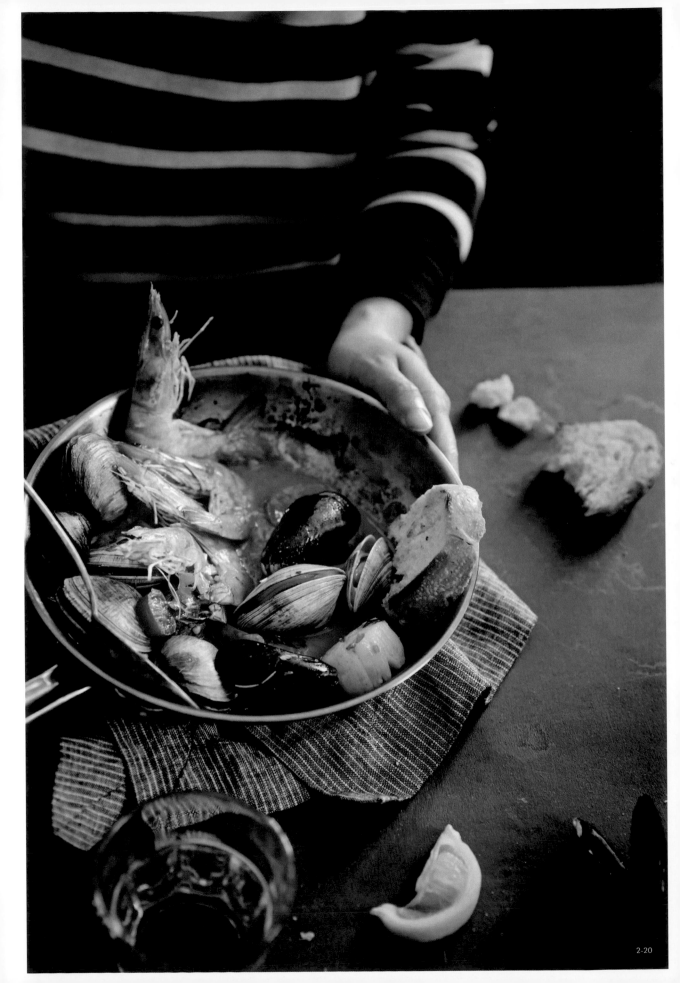

看待物質。每年底,我總是記得將少用的東西捐給慈善機構,且提醒自己,在買新東西前先處理舊的。幾次的長途搬家亦幫我卸下許多負擔。慢慢地,知道什麼該留、什麼不該留,生活漸漸輕鬆。減法的生活為我增加生活的可能性,我不再流浪,卻少了物質上的瞻前顧後。

現在,我偶爾在下午時分重拾被我拋得遠遠的烘焙念頭。邊鋪派皮,邊聞著奶油麵粉香,想著烤好後,咬下水果的酸甜溼潤,最好還有杯咖啡相伴,就覺得浪漫也可以在心裡。那是當你能從容生活的浪漫,雖平凡微小,卻透過獨特的儀式,施下無聲的魔法抓住你、穩定你。日常小事,不經意但鄭重地貼近你的心。

2-21

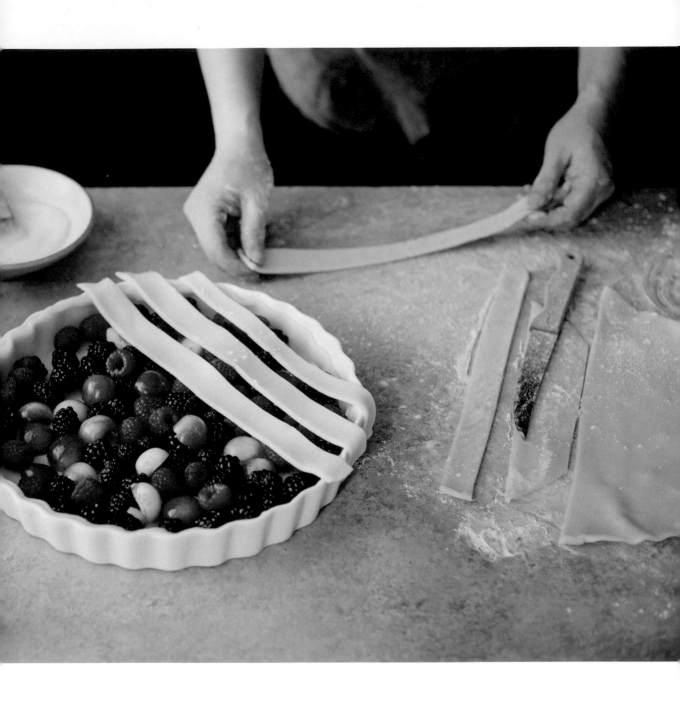

寫作與重複

同樣的東西（物體、形狀、線條、質地或顏色）放在畫面即是重複。當重複有了足夠的一致性就形成了模式。

重複的元素在影像中相互呼應，創作出旋律，賦予畫面結構感，讓觀者的視線在不知不覺中跟隨。它們還像是故意鋪陳的線索，誘人聯想和猜測。因人眼容易注意到重複性，食物造型師和攝影師會刻意運用這個技巧做視覺效果。以音樂概念而論，整齊一致的重複是節奏，錯落的重複是韻律。兩者相輔相成，規律與不規律，共同譜成抑揚頓挫的樂章。

寫到此，我想起曾經有次在電臺聽到主持人聊美國短篇故事作家瑞蒙卡佛（Raymond Carver）寫的《當我們討論愛情》。他說，故事中的人物對話讀來稀鬆平常，卻反映出一個有效又有力的寫作技巧——重複。作者將相同的字句重複放在對話裡，比如主角之一泰瑞說：「但是他愛我。或許用他自己的方法，但是他愛我。有愛的。」這段話有音樂般的律動，重複出現的「愛」，彷彿把詩的特質加進去。作者在故事中多處以重複字句做強調，並用同樣的字讓談話相呼應。就這麼地，把寫作技巧帶到平常不過的對話裡，作者讓故事走得順暢如流。

重複在食物攝影的應用有多種，它可當主體，做為視覺的焦點；但更多時候，它扮演支援的角色，以加強構圖，鞏固主體，並為之增添趣味，像《當我們討論愛情》的對話。

要人一眼看到重複，最簡單的方法是將同樣的食物均等排列。比如幾個一模一樣的甜筒冰淇淋前後整齊或稍錯開地擺放。如此規律條理的節奏模式，是極為直截了當的視線導引。林子裡成群的樹木、建築物一格格的窗子、路邊一排排的電線桿，都在重複中組成模式。重複吸引觀者的並不是單一物體，而是整體組合。即便把其中一樣東西移除，重複仍在，不受影響。

圖 2-22 這道白酒蛤蜊，你第一眼看到同樣的三個盤子，一字排開。若畫面中的湯匙相互平行擺放，又若根本不存在，其實是可以的，因為相對於直線，對角線放盤子的設計已讓畫面有了張力。湯匙的目地在削減盤子的規律，然盤子和湯匙仍有各自的重複。

為了豐富畫面，多點故事性，在圖 2-23，我加了佐食的辣椒末和巴西利葉，而兩個小碟子同時彼此對應著。五個白色圓形亦提供重複的視覺效果。還有呢？你是否注意到蛤蜊殼上的圖紋和盤緣的圖紋。

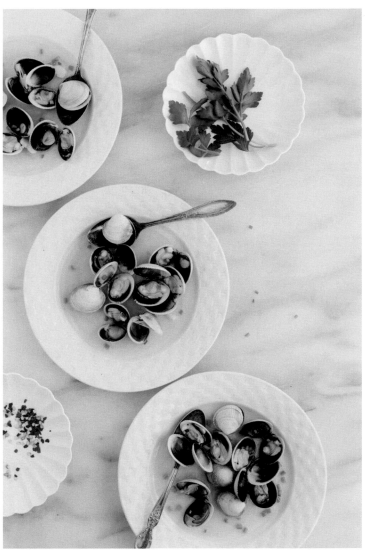

2-23

把重複的元素不均等地安排在影像中，有強有弱，有顯有微，便形成韻律。相較於整齊的模式構圖，錯落的韻律構圖較難，你得考慮重複元素各自的多寡和距離。

西洋梨最吸引我的莫過於圓嘟嘟的形體，我多從此著眼拍攝。這次拍圖2-24 甜菜根燉梨，我依序排列，想突出它們與梗的曲線，顯現前後景深層次。整齊排列的直白構圖，提供影像有力的架構，也是視覺焦點。梨之外，重複的元素尚有紅色（廚巾條紋、梨和醬汁）、線條（廚巾條紋、梨的梗和曲線）。無疑地，我選紅條紋廚巾是看中它與梨子的顏色相同。有了銜接，色彩彷彿在我面前鋪好路，引我從這裡到那裡。

相較於燉梨，西瓜菲達起司的重複元素不易見，因它由錯落安排的物體組成。圖 2-25，我從橢圓主盤開始構思。西瓜、藍莓、菲達起司和芝麻菜各有重複的顏色和形體，彼此又有主配角的關係。聯合起來，主盤的氣勢遂而旺盛。橫拍將畫面擴大，我選出三樣搭配西瓜的食材放左邊，一是往左做視覺延伸，二是加深它們的存在性，這樣的食材重複帶出了另一組與主盤的聯繫。不僅於此，畫面左半邊六個圓形，以及右半邊兩個橢圓（主盤與萊姆）是兩組重複的形狀。話說，我原本對西瓜和起司搭檔的口味敬謝不敏，倒是加了萊姆和塔巴斯科辣椒醬後，即刻上癮。這麼一加，視覺上讓我注意到辣椒醬與西瓜、萊姆與芝麻菜的顏色相應。所有的重複，經意的和不經意的，合力平衡了整體畫面，並達到形體和顏色的律動。

拍食物時，讓類似的元素反覆出現，特別是形狀，便能迅速譜出有音調的畫面。圖 2-26，眼前一桌海鮮野菜捲，最明顯的該是白色圓形，它不斷地在裝蒲公英青醬、野菜捲、鷹嘴豆、芝麻和野菜食材的容器出現，連放在桌上的捲餅都有同樣的形狀。雖扮演配角，白色圓形著重了整體構圖，提高了觀者對食物的注意。此外，五個圓經由俯拍，展現出兩條交叉的對角線。而打破圓形規律的是長形的抹刀、夾子、刨刀和桌緣。

食物照多會有重複的顏色、形狀、線條或質地，但要藉由重複進一步提升構圖的質感，則有賴靈巧的安排。除了畫面的構圖外，食物本身亦有重複的紋路，如大蒜的橫切面、蘑菇的菌褶、馬芬的波浪紙模、章魚的吸盤。拍照時不妨想想要如何透過造型和構圖，輔助呈現重複。

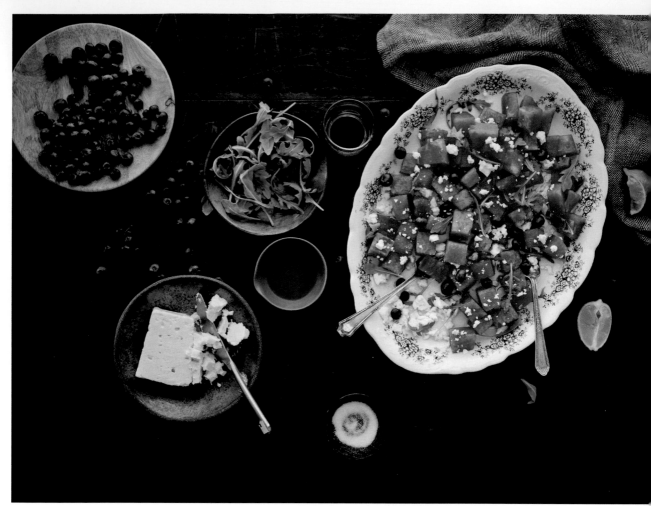

2-25

2-26

風水與平衡

如果我說拍食物像在看風水，你一定一頭霧水。

有好品質的光，你的餐桌有了十足的能量。拿掉不必要的東西，你的餐桌有了順暢的氣。每樣東西在所屬方位盡己責，你的餐桌有了平衡的美。

讀到這，若你的雙眼發光，表示你懂。

第一次買獨棟住宅時，在好奇心驅使下，我開始閱讀風水相關書籍。在那之前，我一直以為風水約略就是放個魚缸生財之類的。讀了幾本書後，我才瞭解風水說的是平衡與和諧的藝術。比如，床旁不擺鏡子，免得半夜起床被鏡中的自己嚇到；生活空間不擺放過多家具，大小恰如其分。這與攝影構圖所講的平衡是相通的。

食物攝影景框內所有的物體都有自己的線條、質地、色彩、形體和光影，也有各自的定位和視覺重量。當種種能協調地結合，達到視覺均衡，構圖即平衡，主配角各守本分就對了。一張失衡的影像，你怎麼看都覺得似乎少了個東西。

失衡指的並非不對稱。在對稱的構圖，所有物體均等分配或影像兩邊對等，但是，除非你能巧妙掌握構圖，否則對稱容易讓人感到無趣。若你如我，看到對稱也許會心生破壞的念頭。

不對稱的構圖裡，視覺元素不均勻地置放，看來隨興自然，實則得投入更多心思，比如大物體與小物體的平衡，大面積單一色彩與小面積多色彩的平衡。構圖之初，先考慮主角食物的位置。當你用三分構圖，又不近拍，主角的另一邊通常會有較大的剩餘空間。若這不是你想要的畫面，便試著用可相輔且有關連，但無壓迫感的東西，來平衡主角的大小。這麼擺能為

畫面增加趣味和故事性，卻不奪走主角的光彩。

在物體錯落擺放的畫面裡，一個主角往往得以經由其他多個配角達到視覺平衡，不見得是一對一。一個頗具分量或視覺衝擊的物體，能藉由旁邊較輕的物體達到平衡。拍攝的桌面和牆背景若是有紋路的，對畫面也有平衡作用。

對稱構圖從畫面均等得到平衡，不對稱構圖當然就從不對稱取得平衡。圖2-27 的新鮮鷹嘴豆相片，要嘛只拍裝有鷹嘴豆的盤子就好，若將豆子散落在左下方，便有賴右上方的豆子來平衡。我把下方的豆子勾起些幅度，用意在平衡盤裡較多豆子的右側。正巧的是，如此的幅度讓右上到左下的豆子形成柔軟的曲線。銀灰、黑和綠色平衡了色彩的視覺。

以圖 2-28 櫻桃蘿蔔烤餅相片為例,所有物體都沒有對稱排列,然左邊形體寬大的烤餅可被酒、酒瓶、白色小碗、桌上的芫荽和粗玉米粉平衡。特別是酒瓶和高酒杯,它們的高度對烤餅的寬和畫面上方的大量留白最有平衡作用。若換成矮一點的杯瓶,影響會差很多。初看微不足道的芫荽和粗玉米粉,則帶著畫面往右延伸,平衡左邊體積較大的餅。許多攝影師和造型師愛在畫面邊緣以空盤和空瓶,營造畫面的平衡。它們無須完全現身,一小部分足有卓效。

圖 2-29,勿小看牛肉夾餅相片下方切半的餅、餅屑、小碗和湯匙,它們平衡彼此,也平衡整個構圖。烤盤正直的線條其實有點呆,若不放東西,下方的空白會有多餘之嫌。放了東西,多了延續感,且避免了頭重腳輕。特別是那半塊夾餅,平衡了烤盤上的夾餅,而一旁的餅屑亦是不能忽略的重點,若沒有它,烤盤上的五香牛肉與半塊夾餅直線下來,既單調又重心不穩。同系列顏色相輔平衡的效用包括夾餅與刀把、三個位置的綠蔥、三個位置的辣椒、左邊的五香牛肉與右下的小杯子。看圖時,試著把不同物體遮住,看缺了哪樣,會讓你感到失衡。

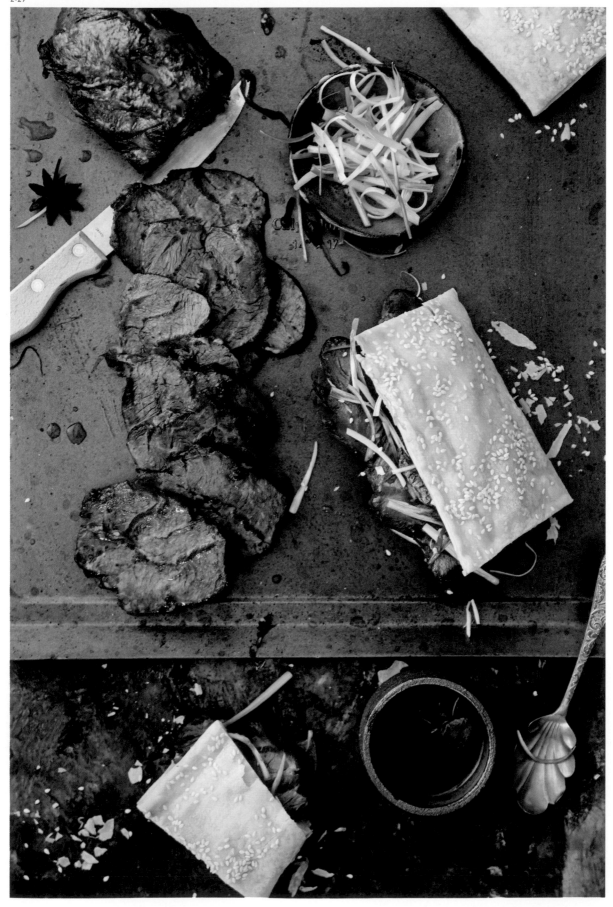

前文說過，我拍完食。從圖 2-30、2-31 兩
張相片不難察覺，平衡不是畫面左右或上下
都有同等分量的東西，且一樣小東西能有莫
大的平衡成效。別輕忽了大理石板上面的淺
灰紋路，它們有著平衡上方物體的作用。兩
張海鮮完食照，我將餐紙和幾顆淡菜的位置
改變，你感覺到它們平衡的變化嗎？

不對稱的平衡構圖展現的是動態美，確實比
對稱的靜態美不易。如同其他構圖元素，得
謹慎處理平衡的畫面，方能得到想要的氛
圍。

平衡和失衡的影像各有追隨者，有的攝影師
喜歡平衡的舒服感，有的以失衡來引爆某些
程度的衝突。建議構圖時，考慮以線條、質
地、色彩和形體等營造情緒，製造出平衡的
舒適或失衡的緊張。

失衡亦來自比例不均。簡單的例子是盤子與
食物的比例關係，像是大餐盤只放一塊鬆
餅，則顯得過虛。尤其要注意，肉眼看實景
與從相機觀景窗看的大小是有差別的。一般
晚餐盤裝食物，眼睛直接看覺得剛剛好，可
是相機一拍下來就顯得盤子超大，食物好像
才那麼一點。類似地，用小盤裝看起來似乎
有點擠，但在鏡頭下正是恰巧。造型師愛以
較小的沙拉盤取代晚餐盤是有其道理的。

食物攝影常看到的比例失調，多發生在有食
材或手當配角的情節，比方說以檸檬當檸檬
派的道具或手拿物體時。這些配角的體積即
使比主角食物小，卻會因構圖和取景角度不

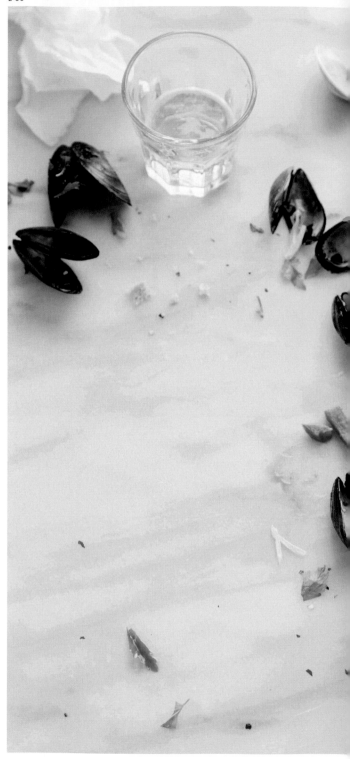

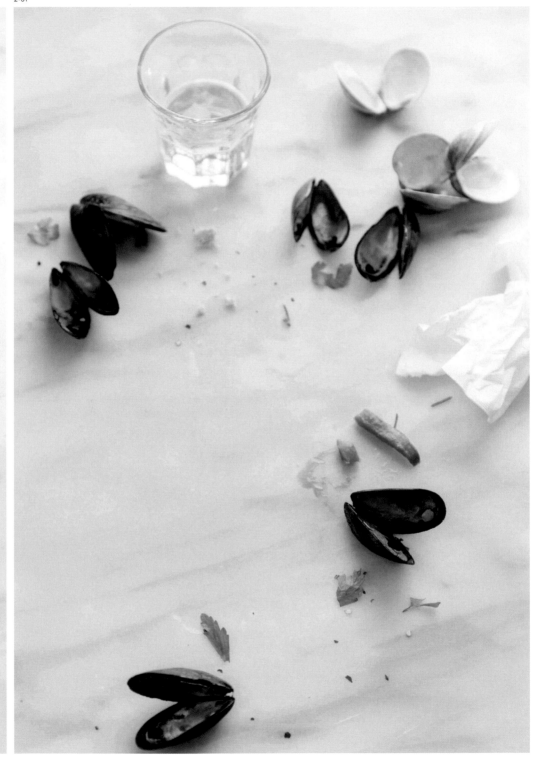

當，而對主角產生壓迫感。

圖 2-32，檸檬香草烤魚旁放的都是食材，因量少，不會喧賓奪主。與其他食材相較，檸檬是較棘手的，它本身的顏色飽和地搶眼，若是整顆未切，我會讓它靠近景框邊緣，僅部分入鏡。然而，此情況又僅顯現一個球狀，觀者恐怕搞不清楚那究竟是啥，於是大多時候我會切瓣，立放或斜躺放著，盡量縮減面積。畢竟，它只是用來提示，不是主角。烤盤上方的檸檬的主要用途是告訴觀者，我吃烤魚時會擠幾滴汁搭配。若是一整顆，我認為無法表達食用的企圖，也可能比烤盤內的檸檬耀眼，所以我把它切開，擠了一瓣作勢。

烤全魚時，我都是直接從烤箱上餐桌，沒再換容器。因盤大，全魚乍看有點虛，我加了些與料理相關的巴西利莖葉、烤蔥和烤檸檬，烤汁也留著，好充實並平衡大烤盤。

研讀了不少風水書之後，朋友居然開始找我看風水，可是我最大的成就應該是依風水原理，設計了自家庭園，那考慮了所有植物的光與水需求、顏色、大小和開花季節，以及習性的相互關連。如果說這段過程加深我對拍攝時如何使畫面平衡的認知，應不為過啊。

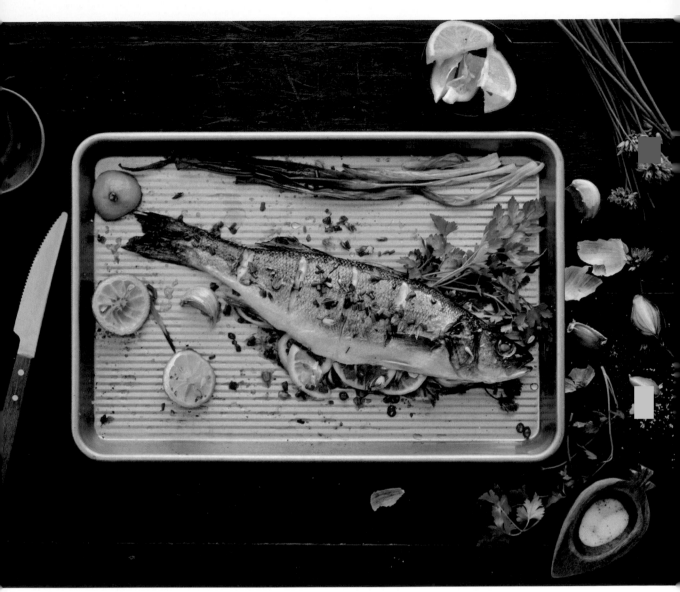

2-32

景框與構圖

幾年前我去了法羅群島旅行，當地路窄，路邊難停車，風景過了，不再回頭。我接近沉迷地在車上拍照，視角和位置宛如半蹲在路中央。擋風玻璃框的景不斷地換，沒有重複的定格。車子在定速前進中，前方有未知，天地有大美。應該是把我旅行的心情都滲入了，那時起，我確定擋風玻璃框有接近完美的構圖。

你說，景框外有更多的風景。我說，景框內的風景有我觀察的細節。

當我從相機觀景窗看到心儀的畫面，一股傾心投合的舒暢感瞬間流貫全身。按下快門後，腳上像踩了旋律般。如果你聽過賈斯汀唱〈Can't Stop the Feeling〉，一定瞭解那種感覺。如果你瞭解，一定會同意解說構圖很難文字化，也不是懂了就拍得好。

我拍照多憑直覺，沒刻意斟酌構圖法，直到有天看到別人拿我的相片當教學題材，在上面畫分割線條，我才認真想，我畫面裡的線條是怎麼來的、怎麼走的？但是，我仍免不了自問，這些分割真的是成就一張相片的主力嗎？影像吸引人的地方在主角、在顏色、在線條、在層次、在看似不甚起眼的小細節互相搭配的美。那些解析構圖的文章，我怎麼看都是事後諸葛的論點。

話雖如此，我依然會說說構圖法。是參考，不是奉行的準則；是帶你看線條，不是要你去畫線。

構圖是透過物體或元素的安排，達成一個有主次關係的畫面。聽來簡單，也的確是，問題在於拍攝者想得太複雜，又難以取捨想法，而拍出一張配角搶主角的影像。搶，即使一點點都會造成失衡。

線條引導視線，將觀者帶到視覺焦點，暗示所有物體的流動與方向感。線條有直的、彎曲的、平行的、垂直或對角的，它們經由食物和道具整體連線達成，或透過一樣東西點出，如餐盤的形狀、一個個上下或左右排開的食物、桌面的條紋、食材的形狀等。策略性地拍出物體的位置，帶出線條，便能營造畫面的動態感。

三分法

最普遍的構圖法是三分法（九宮格）。它的優點是能將畫面美好的元素簡單有效呈現出來，並突出主體。將場景用兩條直線和兩條橫線分割成類似「井」字，把主體放在分界線或交叉點上，或將畫面分成三分來配置。三分擺盤和取景時，不妨注意主角在畫面所占空間不超過四分之三，且不在畫面正中間。因有適當的空間感，三分法的畫面讓人看了舒服。假若你真想破頭，不知該如何構圖，從三分法開始。將主角放在交叉點或附近。配角也是類似的放法，只要明確定義主體，無須擔心配角會欺壓。

圖 2-33，我先用一塊大理石板放麵包，好讓食物看來有集中感。板子的線條和桌布的摺痕是層次。麵包本身的層次已夠豐富，配角些微的層次不至於干擾它。左邊和上面的麵包都在直線與橫線的交叉點上，右邊的麵包則在線上。大理石板的邊在畫面左三分之一處。這張相片我最想講的是線條，倒非三分法。左上角的豆莢和所有散放的蒔蘿在影像中牽出一條暗示的線條，引導你的視線從左上到右下。

我到蘋果園摘蘋果，特別將樹枝和樹葉都帶回家，因它們是最好的層次造型，且能呈現果實摘取的生活感。

拍攝圖 2-34 時，我將蘋果放在暗角落，右邊整籃蘋果正好在三分法右邊兩個交叉點，左邊的蘋果汁在左下交叉點。以兩條橫線分割出來的三個區塊來看，桌子、蘋果籃和最上面的負空間各占一區塊。為平衡考量，有的攝影師取景時，喜歡讓瓶子高度超過上或下橫線，即使只超過一些都好。拍的時候，我沒去想三分法，僅直覺地要讓籃裡的水果有明有暗，且不能太邊緣，導致過度減少其存在性。其他物體以顏色、平衡和延伸來擺放。

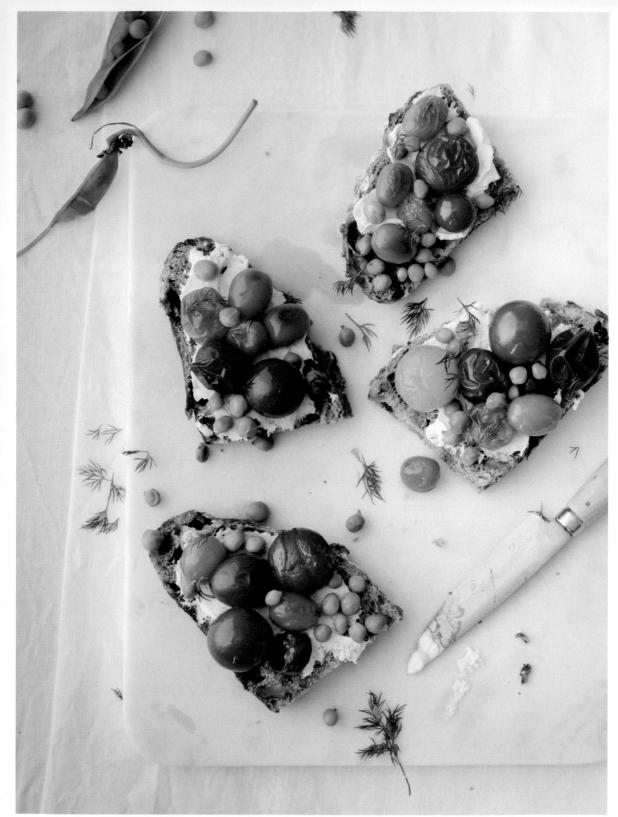

2-33

2-34

三角法

另一常見的構圖是三角法——利用三樣東西連成的三角形，讓觀者的視線在那裡來回。這三個點不見得是同樣顏色或形體，而畫面亦未必僅有三個點，有時更多，每三個是一組三角形。我認為，只要有物體不齊平，就能找出三角，用不著刻意著眼。番茄甜豆蒔蘿麵包相片裡，即有無數個三角。用三角構圖來讀圖 2-35 海鮮湯相片吧。我一開始僅放鍋子和兩個碗，它們是基本的三角，畫面至此已有簡約的張力。我將湯匙和佐食的蘇打餅、巴西利葉找了來，於是第二個三角出現了。桌上任何三個物體都有一組三角。如果沒有巴西利葉和湯匙，左邊則有了負空間。

與其去說三分法或三角法，我更傾向將圖 2-33、2-35 用對角線來看。

對角線

二〇一〇年夏天，為了畫家卡拉瓦喬逝世四百週年紀念畫展，我在羅馬多待了幾天。參展的畫作以卡拉瓦喬（Caravaggio）畫派居多，真正出自大師之手的除俄羅斯聖彼得堡冬宮博物館出借的〈魯特琴手〉外，我都已在別處見過。可惜的是，〈魯特琴手〉展沒幾天就被收回，令人扼腕。當時我在展內臨時搭建的小書店裡，翻讀一本介紹卡拉瓦喬作品的書，裡頭提及巴洛克藝術的對角線和交叉對角線構圖，以及當主角置放在畫面前方，靠近觀者的位置，所帶來的視覺分量與臨場感。讓觀者有參與感是巴洛克藝術的重要目的之一。

我不是畫家，在知道怎麼看對角線之後，即能迅速注意到影像中所有的細節。我不介意由他人的解說來引導我讀畫，因為這樣的影響於我是正面的。對角線是重頭戲，如果，我將它用在食物攝影呢？

首先，對角線相對於景框的角度，對線條流動和視覺衝擊有相當的作用。取景時，將景框四邊視為對角線角度的參考。再者，畫面中的對角線往往不只一條，線條與線條之間有的平行，有的不平行，甚至「之」字形，或在某個點相會合。當大部分東西都在交錯的對角上，便有了趣味的構圖。

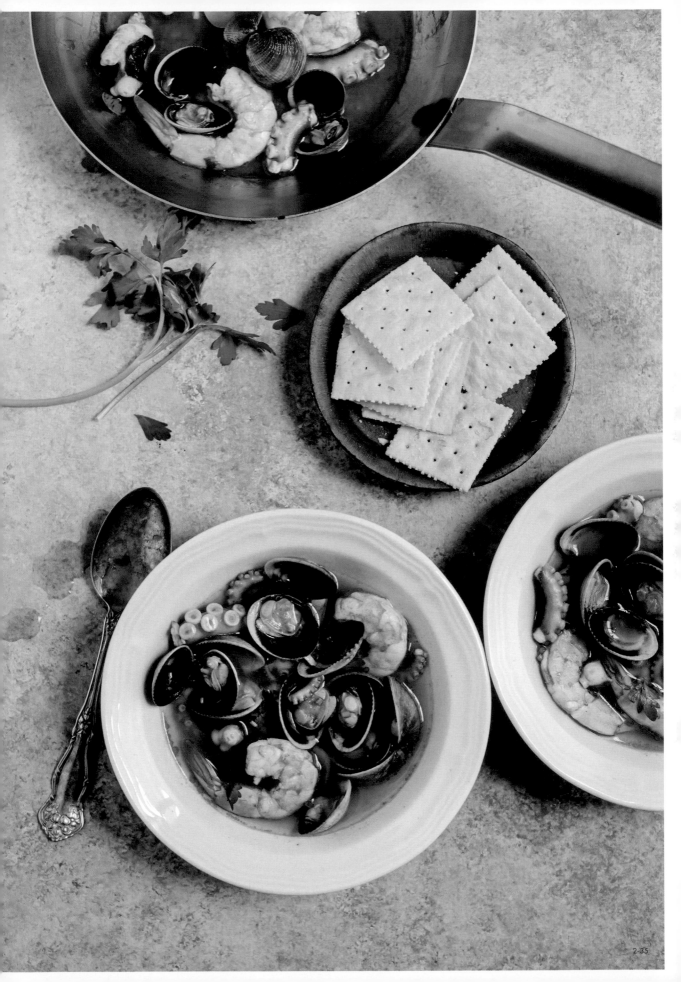

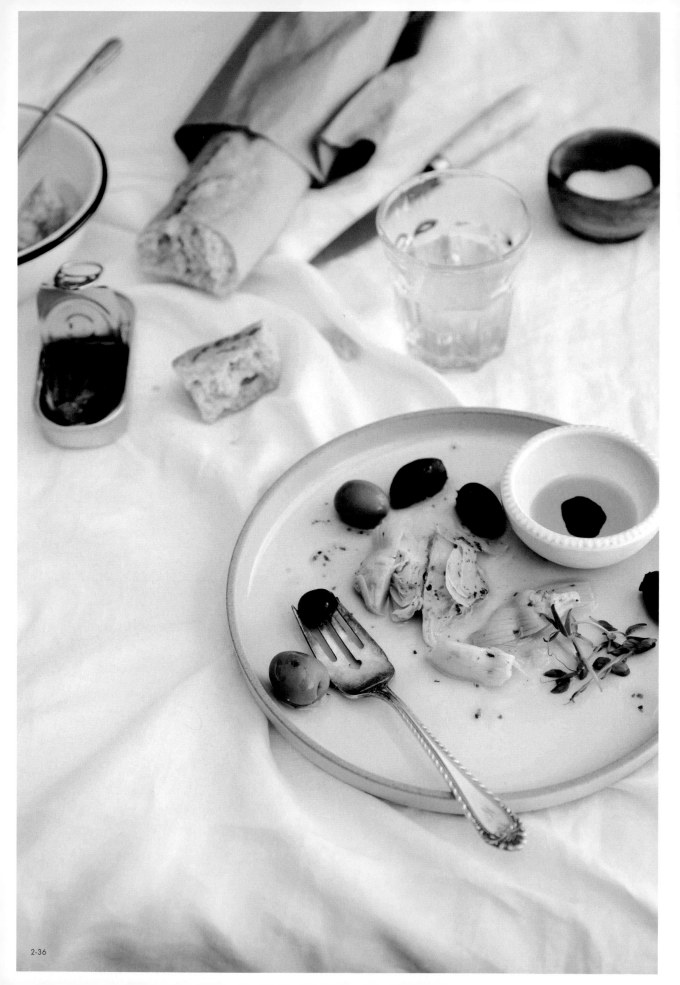

圖 2-36，我把早上拍攝留下來的食物當午餐，佐杯白酒和一條麵包。既是在自家進食，自然不想構圖啊、擺盤的。取景時，我要是把餐桌風景完整納入，會有看不到重點的疑惑，像是記錄今天吃了哪些東西的流水帳。因此拍攝時，我從個人觀點，透過不同角度和位置，把看到的線條展露出來，若為拍攝而微調現成的擺盤，也是正常的。

相片裡所有的物體都是隨意擺放，各自有各自的角度。左上角的白碗、罐頭、小麵包到右下方的主盤連成一條對角線，與景框的長邊形成明顯角度，線條因而看來有了動態。右上方的小木碗、玻璃杯、小塊麵包和罐頭是另一條，與景框左邊界有角度。這兩條線的交會點是小麵包。其他如長法棍和罐頭是一條線，與右上方來的線在罐頭相聚。

再看，白碗、罐頭、小塊麵包、玻璃杯和小木碗連串起來彷彿一條曲線，與主盤的圓產生無形的弧度。白色亞麻桌布刻意抓的皺摺賦予桌面立體層次，亦是一條線，帶著你的視線從左上到右下。碗裡的湯匙、桌上的刀子和盤上的叉子都是對角放。

不單如此，你看到盤內食物的對角線嗎？

一幅看得順眼的影像，都有明示和暗示的線條，讓觀者的視覺流暢。拍攝時，若直覺感到哪個點怪怪的，用對角線來想，看移動或加減哪樣東西可順暢畫面。線條影響觀圖過程，單是一條即能對影像的美感和平衡產生足夠的效應。

另一種造型和拍攝方法──刻意利用對角線置放物體，經由線條的律動營造情節。俯拍是對角線構圖最佳時機，餐桌上所有物體都是點，點點相連成線，構成畫面。

與一般進餐一樣，我從食的角度在餐桌上擺盤。換句話說，我眼前的擺設得符合進食的邏輯，手怎麼伸過去拿食物，佐料放哪邊方便拿取等。事實上，在進行擺設時，我多會發現食物與道具正默默地搭起對角關係。

以下組圖，我用西瓜蘿蔔沙拉做簡單的對角線擺設，讓你一眼看出線條的導引。背景是六十乘四十公分的大理石板。

圖 2-37，我原用兩個盤子擺出基本的對角線，後來把另一盤堆上，疊出層次，而三個盤子組成的弧度最令我歡喜。

圖 2-38，我先在幾乎是畫面的正中間放盤子，然後往它左上方放一個，兩者有對角後，我往右上方再放一個，多出來另一條對角線。可是，右上和左上的盤子，我沒讓它們齊平，而是有上下錯落。兩條對角線在中間交叉。圖 2-39 像是把 2-38 翻九十度，惟上下兩個盤子稍微對齊些，兩條對角線在右盤交會。圖 2-38 和 2-39 是基本的三角構圖。我取景時，特別留意了盤子與四邊景框的對角。

或許你問，為什麼圖 2-39 兩盤對齊，2-38 沒有。此與取景有關。圖 2-38 中間完整拍出的盤子可當是主角。從畫面正面看，對齊的東西易吸引注意力，我若將上面兩盤平行，會對主角產生負效果。圖 2-39，對齊的其一是主角。

圖 2-40，我將橄欖油和胡椒鹽加了進去，你想加叉子也行，盡量以對角線來想擺放的方向。由於三盤料理一模樣，四張圖裡重複的律動是吸睛點。

食物和道具之外，有的線條來自光，只要一點點光，便能勾勒出物體的輪廓，生成另一種線條構圖。餐盤的影子是個例子。線條要謹慎入鏡，免得過於複雜，擾亂視線。

三分、三角和對角三種構圖法可交叉使用。我用圖 2-35 的海鮮湯重新構圖成圖 2-41 來解說。

一開始，我即想把碗盤疊起的樣子當焦點，且計劃將它放在畫面正中間。接著，我要做的事是將其他東西往它的周圍放，於是有了右上角的餅乾和上方的另一碗湯。左下角放殼的小碗，加或不加沒啥大不了，我的用意是藉由那邊的綠，與兩碗海鮮湯裡的巴西利葉有呼應的平衡與延伸。純粹好奇的實驗。你若把主盤之外任何一樣東西拿走，都不是太要緊。

2-37

2-38

2-39

2-40

以三角來看，第一批放的主盤和上方兩小盤有三角關係，加進來的左下小碗與主盤和左上方的碗也有。若要細究，主盤的湯匙、碗和蚌殼可成三角。類似的方法，有的造型師用香草葉點綴料理時，特意將葉子擺出三角，態度似乎嚴謹了些。

以三分來看，或許你想主盤都放中間了，哪來三分？你看，主盤上的碗不偏不倚地在三分法的右直線上，湯匙在左下交叉點附近，蝦殼在左上交叉點，餅乾在上橫線。

以對角來看，初始放的三盤食物有「左上至右下」和「右上至左下」的對角線，後來加的小碗把「右上至左下」的線延長。上方的碗、中間的主盤和左下的小碗形成一個有弧度的曲線，與左上的碗、中間的碗和右上小碟的另一條曲線，在主盤交會。湯匙同樣以對角的角度放。

不論用哪種構圖，擺放物體和取景時，先將主角和配角確定出來。如果畫面有集中感，且主角是你特別想強調的，把它放在中間無妨，或放在三分法的交叉點。至於在哪個交叉點放，視整體擺設和光而定，放上邊有輕鬆感，放下邊增加分量。當桌上有主配角，你把主角越往邊界放，到畫面三分之一處之外，它的重要性相形減少。

構圖法還有更多，若讀分割線條有助於你瞭解，就去讀，畢竟我們有各自的學習方法。儘管如此，學習是過程，最終仍要意會且觸類旁通。

怎麼樣才能有我說的「一見美好景框，即刻就有的傾心感」？很簡單，不用分割線條，多留意生活景象，主動培養美感，你看到的世界將不再一樣。

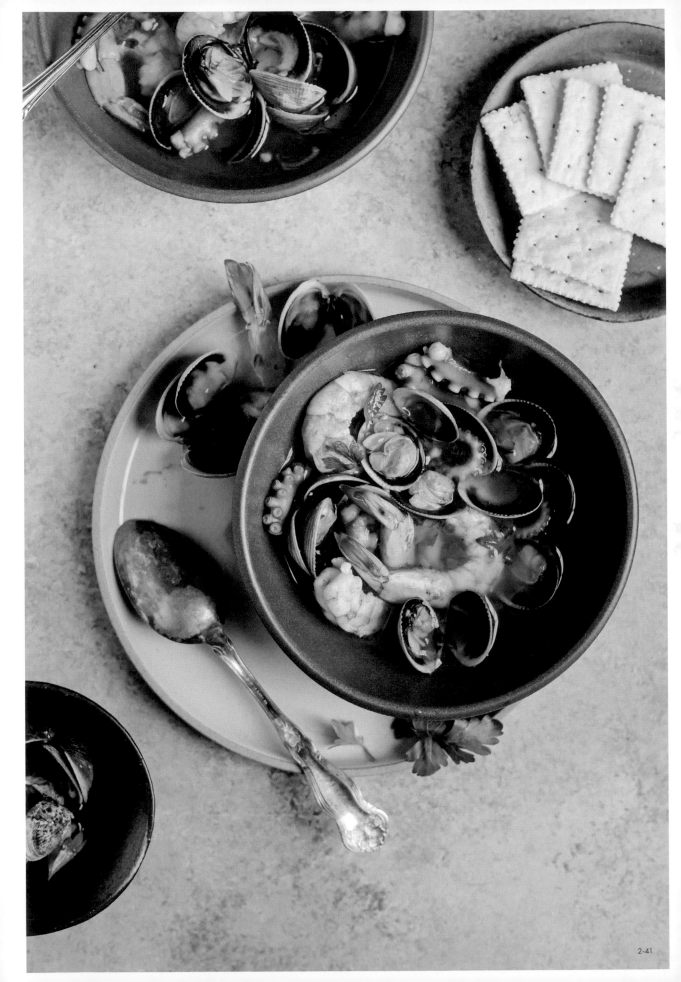

上相與角度

拍照時，與其去想定格，倒不如說是在觀察眼前的事物和景象。我常想，盡量從不同角度，或遠或近，或側邊或正面，看怎麼拍才能拍出心中的食物風景。多數時候，一個角度是不夠的，因為我抱著一定還能更好的態度。然而，拍食物不像寫作，可以改寫編輯。食物不等人，熱食尤是，你得在有限的時間內完成拍攝，否則它們會漸失令人垂涎的風貌。

一旦收工，攝影師若說沒拍好想重來，大概就混不下去了。而為了不讓拍攝時間拖長，廚師或造型師會多做幾份同樣的料理，然後像選美般從中挑出最漂亮的，食材也會依美貌程度排備用順序。拍自己的料理寬容許多，但是應該不會有人為了要拍好照，馬上再做同一道菜吧。所以，請多角度拍攝，同時要快和準。

料理引人食指大動的特點、餐桌上美好的元素和料理與食器之間的關係，均有賴好的拍攝角度來呈現。影像平凡與不凡之間的距離，往往是一公分不到的角度差距。如果光線講的是在對的時間遇到對的人，角度則是對的地方遇到對的人。

在進入角度之前，我想先講直拍和橫拍。大部分食物照是直拍，不單是受長版的食譜書和美食雜誌影響，同時因為與橫拍相較，它能拍出較多的景深和空間感。一般而言，高的拍攝主體，以直拍為優先考慮；寬的拍攝主體用橫拍，才能入鏡得多。類似的道理，桌上的擺設若是左右橫擺為主，先考慮橫拍；若是前後直擺為主，則先直拍。

如果打算把照片放在社群網站，直圖比橫圖在螢幕上有更多的顯示空間；而部落格貼圖，則可以依整體文章格式來衡量。

我寫雜誌專欄時，應要求橫拍水餃和鍋貼（圖 2-43），私底下還直拍一張（圖 2-42）。兩張相片焦距都是 50mm，桌上擺設有左右向和前後向。我不認為有哪張勝出，只要餐桌上重要的元素都進去了。細究的話，當攝影主題是整個餐桌風景時，多是以橫拍將更多的景象入框。

2-42

當拍攝角度不是俯拍,且擺設是左右延伸,橫拍或直拍便有明顯差別(圖 2-44、2-45)。以冬瓜廚景為例。我用橫拍讓更多的場景進來,並顯現畫面裡強烈的明暗對比。若改成直拍,我得往後退幾步才能拍入大部分的物體,不過如此一來,主角會縮小甚多。若要讓主角擁有同等注目,我僅能框入部分場景或調整物體的位置。這樣的動作考驗攝影師選擇的拍攝角度,以及在拍攝過程中調整場景和框景的能力。

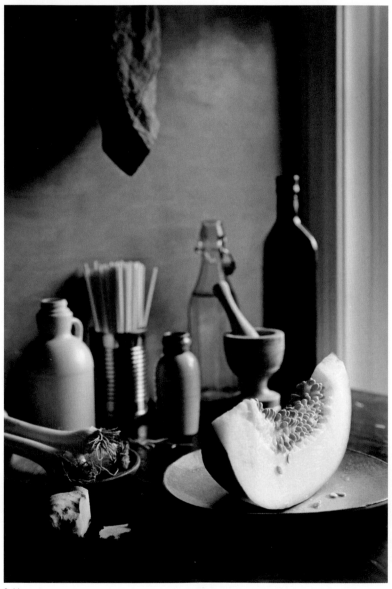

2-44

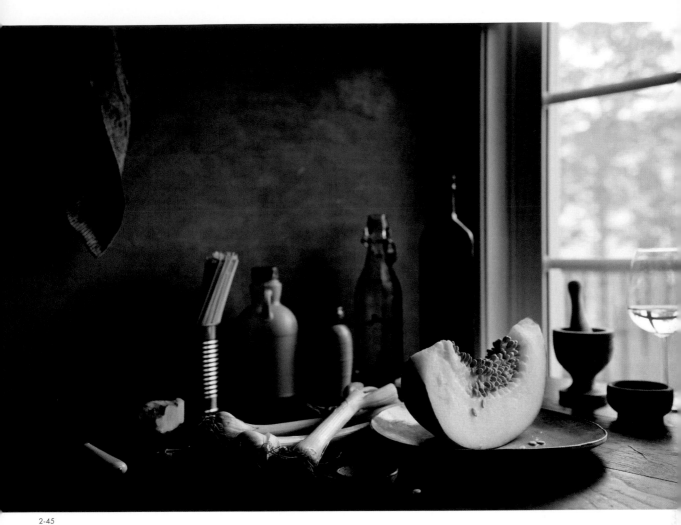

2-45

講拍攝角度，一定有人跟你從平拍的零度開始講角度數字，直到俯拍的九十度。我想簡化地以零度至四十五度和九十度兩個區塊來看；不過，這麼說倒不是沒人以四十六度至八十九度拍，而是以此範圍角度拍出的相片，食物彷彿往某個方向傾斜，故占少數。

基本上，有層次高度的食物用低角度拍；扁平的食物用高角度拍。扁平食物少用低角度拍的原因是，那麼做會更強調食物的扁平，讓食物看來更單薄，尤其當一旁有其他高高低低的道具時。遇此狀況，可試著將扁平食物堆疊出高度，再以低角度拍。舉例來說，不透明烤碗裝的舒芙蕾，讓人驚豔的地方在於伸出杯口的部分，過高角度拍只能看到上層，辜負了它形體的美。典型的西餐，盤內多半有數種食物搭配組合，平拍只能展現其中一邊。以下還有一些應用的例子，都在告訴你多觀察。

墨西哥捲餅攤開來是扁平的，內餡以鋪的方式擺放，沒啥高度，多數時候用俯拍拍出內餡。但是，我把餅稍微摺疊，並以對角線擺放，這樣一來，俯拍不是唯一的選擇，而即使俯拍也能有立體層次（圖 2-46）。

薑餅人餅乾扁平，我直覺的角度是俯拍，但我後來讓它們或站或靠，用低角度拍亦可。我在前景放杯牛奶，背景放張椅子，對焦於中景的餅乾，畫面有三度空間感（圖 2-47、2-48）。

料理的世界多彩多姿，不能單只用其高度來當拍攝角度依據。有的料理有盛裝的食器和其他與進食相關的器具來相搭；有的料理則是由多樣食物組成。於是，食物和器具聯手搭建出來的高度和層次，成了決定拍攝角度的關鍵。

食物的層次指的是它本身的視覺元素。漢堡的最上層和最下層是麵包，中間尚有漢堡肉與起司、醬汁、番茄或生菜建立起的層次。場景的層次指的是食物和道具相互推疊營造出來的高低感。比如，麵包底下放了砧板和廚巾是兩個層次。如果這些層次，甚至光影，是故事的一部分，除了拍攝角度必須將主角食物的美展現出來，還要確認可以捕捉到道具的層次。

2-47

2-48

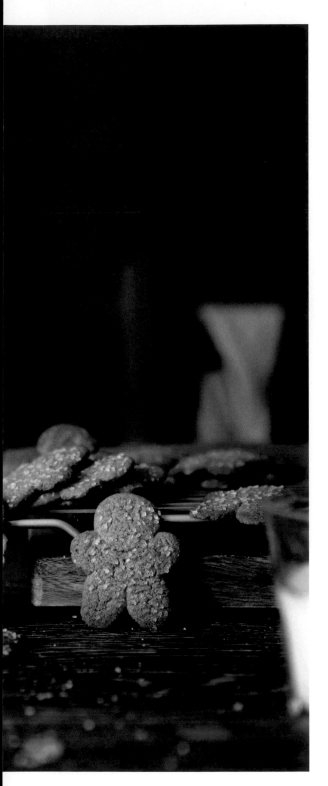

在桌上做擺盤造型時，首先從你想呈現的食物焦點來判斷拍攝角度，進而挑選適用的器皿來表達。之後，依設想角度擺入其他道具。接著，從相機觀景窗看道具與食物一起營造的層次，是否能展現食物上相的一面。若無，再調整。

零度至四十五度

零度至四十五度是萬用的拍攝角度，有前景和背景，能反映場景深度和層次，傳達更多的氛圍。

將相機與場景垂直的視線即是零度，也稱平視或平拍，是經典的啤酒和漢堡廣告角度。有架構性的食物和玻璃瓶裝的食物，以及任何你想展示高度和內容的食物，都適用此角度。反之，非透明容器裝的食物如深碗裝湯，部分內容被容器給擋了，平拍難看到面貌，角度得調高。

四十五度是坐在桌前進食的視線角度，可謂最自然，能拍出料理的前面、側邊和上層部分，常用於美食雜誌和食譜書的拍攝。

圖 2-49，眼前兩塊甜點的層次完全不同。左邊草莓奶油夾心麵包是圓形，重點在於側邊開口；右邊水果奶油麵包是長形，重點在上層。高角度拍看不到圓麵包的內層；低角度看不到長麵包的上層。四十五度是最適合及安全的。

圖 2-50，我沒將西瓜冰沙裝得高過杯子，平拍受杯身的冷凝影響，恐看不清杯內的東西。角度提高，能看到上層內容和萊姆酒倒入的樣子。

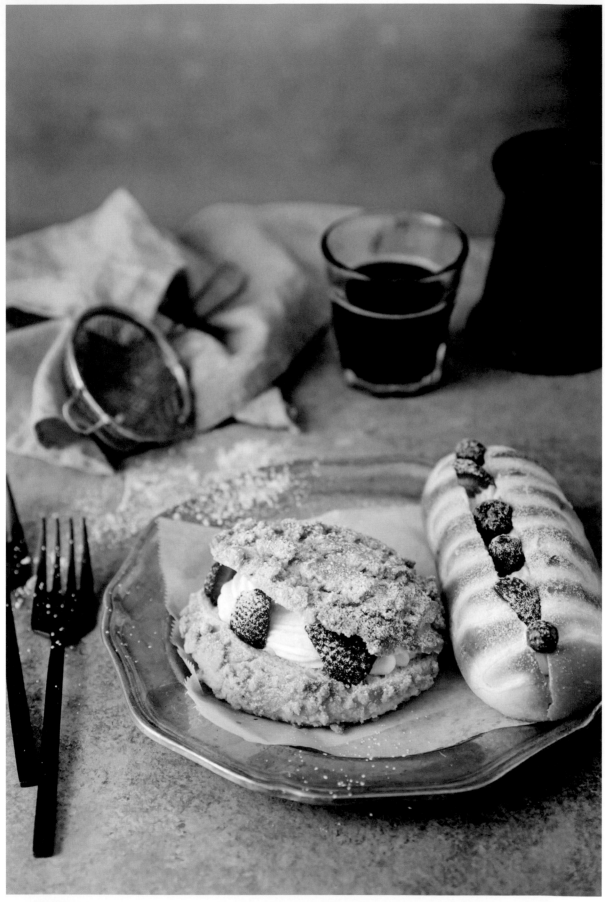

拍攝角度越低，背景入鏡越多；拍攝角度越高，背景減少，桌面看得更多。零度至四十五度拍食物，背景與桌面常會同時入鏡，得在背景的處理多費心思。儘管如此，我仍相當喜歡低角度拍出的空間感，特別是當背景與主體有段距離時，透過景深虛化出來的場景頗具層次。

平拍最須考量背景，因為背景就在視線正前方，躲都躲不掉。專業攝影師拍照有背景布或大片空牆，家中若沒有此類設施，可找木板或紙板，甚至烤盤、床單都可充當背景。如果仍不行，則從桌上的物體擺設著手。舉例而言，在主角食物的後面放幾個瓶子或杯子當背景，椅子和人都行。前提是，加入拍攝的所有物體都必須與主角食物有關連，且高度盡可能有所差別，才能看出彼此的距離和高低，畫面才會有遠近層次。千萬別擔心背景進入而近拍，使得影像多了壓迫，少了氛圍。

圖 2-51，我用近平視的低角度拍康乃馨藍莓蛋糕，主要是想讓你看鳳梨醬淋落的樣子。不巧的是，這塊灰藍背景板的寬度無法填滿畫面背景。我將人請到右邊，站的位置剛好遮住背景板不足的地方。我若沒提，你一定以為牆是整面灰藍。人在裡面得有其必要性，不能光是站著，於是淋醬的動作加了進來。高度方面，杯子和蛋糕不等高，各自與近牆背景的桌邊亦不齊平。

在背景與桌面都會入鏡的情況下，兩者視覺上最好能相互融合，避免色彩和質感有巨大反差，拍明調食物攝影時尤須留意。再以圖 2-51 為例，你可能想，白色桌布與灰藍背景融合嗎？乍看之下沒有，再看仔細，襯衫、淋醬、大理石板、桌布和杯子的白有從上而下至側的連貫性，而藍莓的藍與背景的藍又相呼應。整個畫面不會讓你想到桌面與牆面的反差，反而讓你看到一致性。

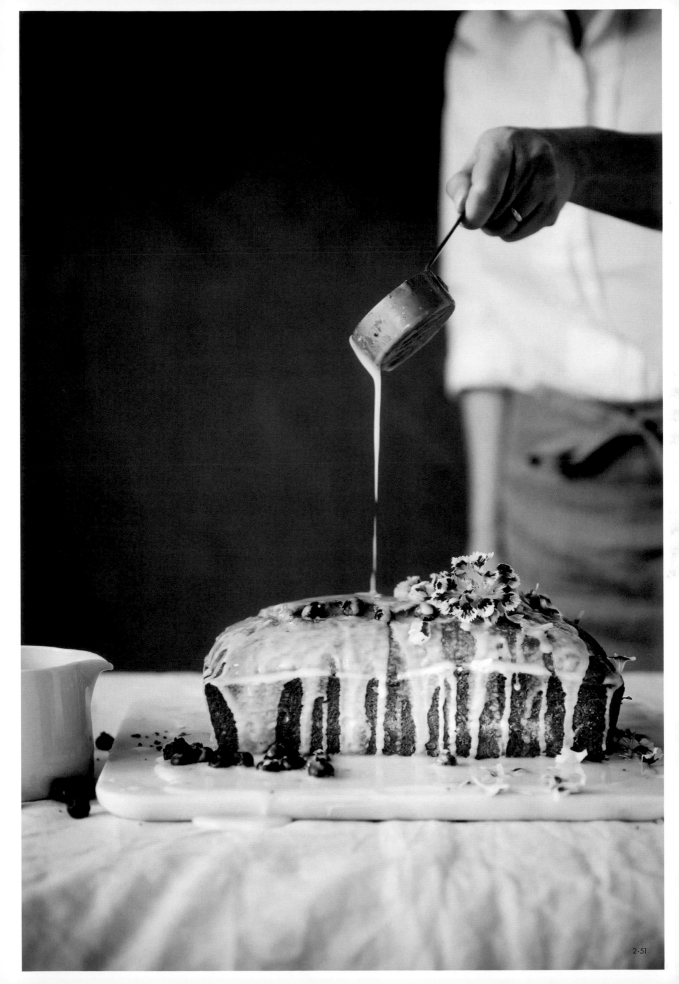

圖 2-52 拍攝漢堡。買漢堡的人最想看的就是裡頭有哪些內餡,而內餡分量夠,漢堡高度高,即予人豐富感。雖然我們都知道,店裡賣的漢堡沒有廣告上的厚實驚豔,仍甘願被相片吸引,因為它挑起食欲。抓住這點,拍照的人就以平視或低角度來展示裡頭的洋蔥、醬汁、番茄、起司、漢堡肉、生菜,彰顯這些食材層層上去的高度感。

角度提高到二十五至四十五度,是看得到內餡,惟不夠明確,高度也不足,視覺衝擊就弱了。另一方面,與之前提的餅乾一樣,若用高角度拍漢堡,得動點手腳,比如將之轉九十度,使內餡朝上。

漢堡可以獨立出場,就算單獨拍,依然神氣,無須附加道具,甚至餐盤都可以免了。它像是奧斯卡典禮上可以獨自上臺頒獎的大明星,氣場十足。就因如此,專業拍攝漢堡,桌面多乾乾淨淨,無麵包屑等多餘細屑。換言之,拍攝者拍的是一個才剛上場的完整食物,必得完美,細屑反而易顯亂,擾人專注。醬汁例外,須多放,製造滴流的模樣,誘人伸手去抹。因之,在做完漢堡後,得在鏡頭看得到的地方再加些醬汁。同時,漢堡肉面對鏡頭的部分要有點焦,方有香酥的脆感。

既說角度,為了讓上面的漢堡麵包像頂帽子,安穩地蓋住內餡,且平拍時能製造「說不定還有內餡,只是被蓋住」的錯覺,造型師常將內層麵包挖空一些。

這張相片,我做了個與專業拍攝不同的實驗。把啤酒、醬料瓶與一些散落的洋蔥和芝麻葉拿來當配角,但同樣無麵包屑。一來我希望主配角共同傳遞輕鬆的進餐氛圍;二來我將洋蔥當醬汁看待,有點多,有點滑落。我並未將上層麵包挖空,而用竹籤穩住,這也是餐廳常見的擺盤。

我將平常拍照用的木桌立起來當背景,其顏色與啤酒和漢堡麵包的顏色是相似色。說到顏色,漢堡肉和漢堡麵包是單調的烤物色,深綠則是許多攝影師公認難拍的顏色。若漢堡只有這三樣東西,無法使人眼睛為之一亮,因此得借助洋蔥、番茄和番茄醬等,增添色彩。

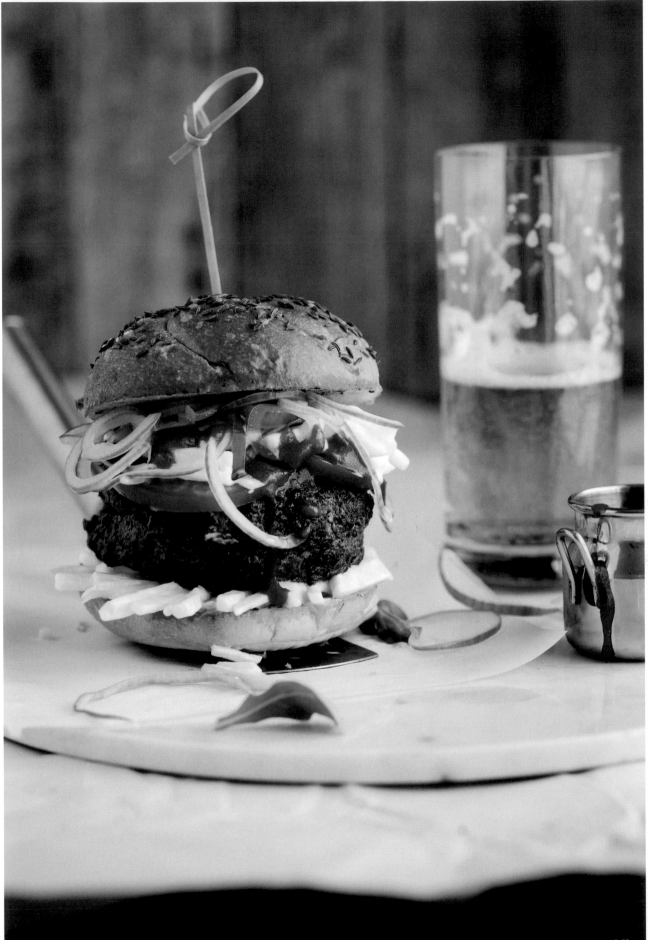

拍圖 2-53 蛤蜊完食照時，我以右上角的杯子和酒瓶為背景，遮住牆上的插座和厚窗簾。將瓶、杯、托盤等納入景框，是為帶出整體餐飲氛圍。

暗調攝影簡單多了。只要將光集中在拍攝主體上，光沒照到的地方立刻變暗，幾乎無須做任何調配，即有了現成的暗背景。

圖 2-54，我以寬胖有高度的烤鍋裝香料鷹嘴豆，第一時間我想應採較高的角度，才能拍到更多的食物。但是，容器裡的豆子和肉桂往上堆起，且角落有高瓶子，我改採平視的角度拍出它們的層次，表達量多感。如果料理改以淺碗裝，或食物沒有高出容器的部分，我會調高些許角度拍。另一方面，瓶子與燉鍋的高度差距多，平拍尤顯突出，所幸我將它放在暗角落，且讓杯子擋住一些，與主角食物又有前後距離，衝突得以和緩。畫面右邊桌上散落的食物意在平衡左邊的高瓶子。至於高度，畫面中所有東西在擺設後都沒有同高，原本同高度的因前後左右擺放，看起來參差錯落。

零度至四十五度拍攝，能透過放在前景或背景的道具，輔助你敘述食物的故事，若不想讓它們搶走主角食物的風頭，可用大一點的光圈來處理景深，進而表現場景的主配角層次。但是，配角有其存在必要，因之景深雖可強化餐桌主角的身分，卻得避免整張相片僅有小點對焦。畢竟，食物照不以夢幻為訴求。建議設光圈時，依食物本身的大小來設定。食物面積大，光圈較小，清楚的地方較多。

鏡頭方面，拍四十五度我多使用 70mm 以上的中長焦鏡頭，它允許我將食物拍得清楚，且有時可以只拍到桌面，無背景入鏡。用 50mm 拍，背景易出現，拍單盤食物有不錯的表現，惟場景的拍攝稍嫌弱。

拍攝角度越高，食物會有較多的上層表面入鏡，看起來較平，少了層次感。四十五度以上的角度是站著看餐桌的角度，其實還是可拍扁平或層次較不多的食物，只是這麼拍會拍到更多桌面物體的輪廓，圓或方形食器常因而出現透視變形扭曲的尷尬。若非用此角度不可，盡量別讓道具放在景框邊。圖 2-55，右盤沙拉因高角度拍，而有點右傾，但有食物遮掩，故看不明顯。右下角的粉紅杯子若入畫面再多一些，即會看到突兀變形的杯緣和杯身。不過，只要不嚴重，可接受些微變形。

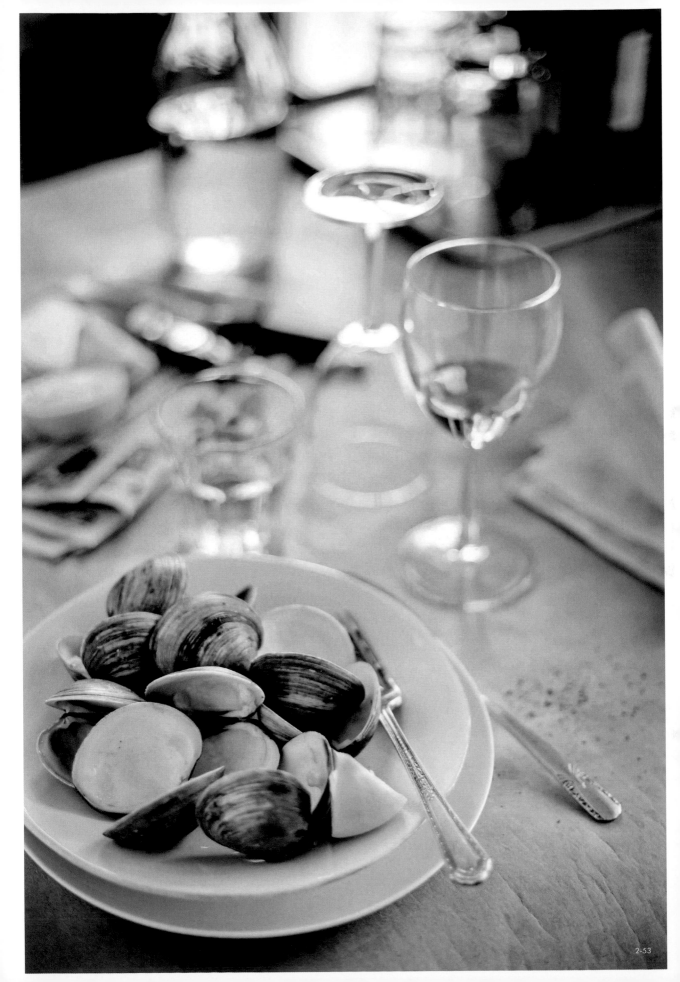

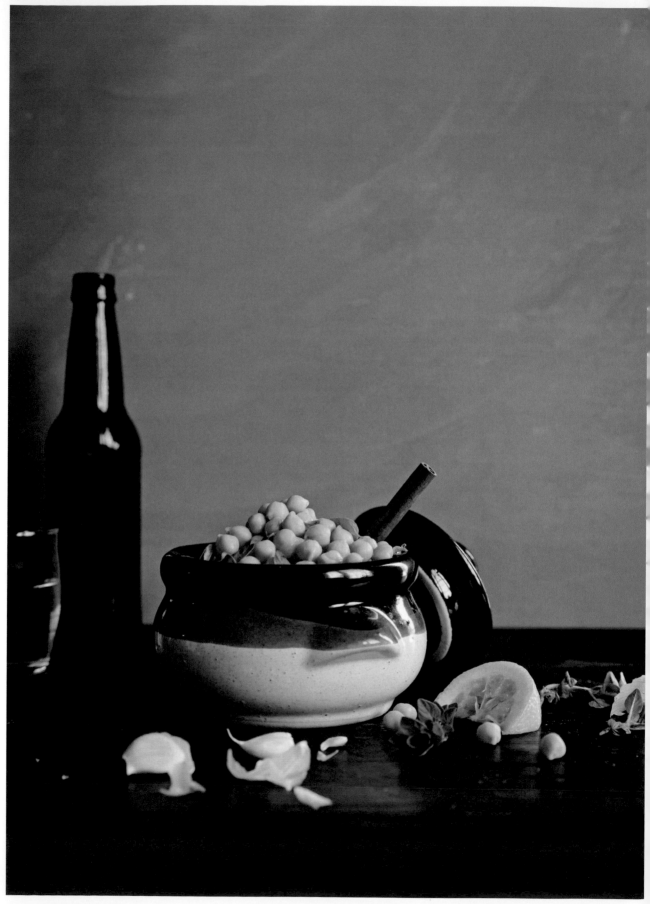

俯拍

當你想拍食材、一整桌料理組合，或是料理本身是扁平族（披薩、餅乾），碗盤道具沒過多高度差別時，可先試以與桌面平行的俯拍。然而，這角度將桌上的細節完全顯露，最易曝露個人的食物造型功力。

與其他角度拍攝的食物照相較，俯拍雖少了立體感，卻最能拍出食物和道具的幾何形狀。以交錯的對角線來放餐盤道具，便可營造畫面的動態感。它讓桌上的餐盤看來像是從畫面的一端往另一個方向延展開來，而影像不論橫看或直看均是流暢，在較為雜亂的餐桌能有不經意的設計感。對角線配置說穿了就是攝影師刻意設下的陷阱，旨在主導觀者的視線。

以下幾張鯛魚燒的相片，圖 2-56、2-57 的構圖讓你的視線在三角徘徊，圖 2-58 則引你從上而下至右繞著轉。

形狀的對比和重複是構圖時的重要考量。刀叉匙筷、長形烤盤、餐巾、桌緣、椅子等有直線線條的物體可輔助對角線的形成，且與圓形的餐盤或料理在形狀上呈現對立。餐桌上若有不同大小和形狀的餐盤最便於構圖，若沒有差別或差別甚微時，就在想強調的焦點料理主盤下方墊個東西，將其高度稍微提起，之後把旁邊的盤子移入主盤下方一小部分（圖 2- 57）；或緊鄰主盤，又或是將盤子交叉疊起（圖 2- 58），即能有較多的高低、大小、層次和景深差異，且能克服中式料理餐桌無明顯主菜的問題。

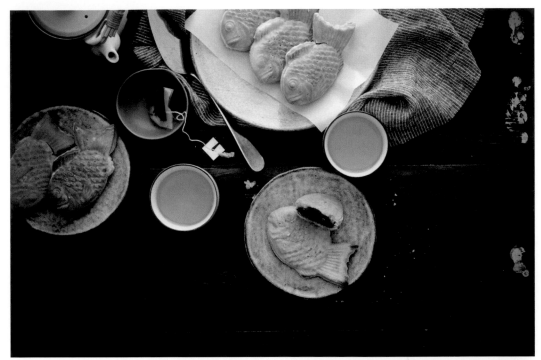

2-56

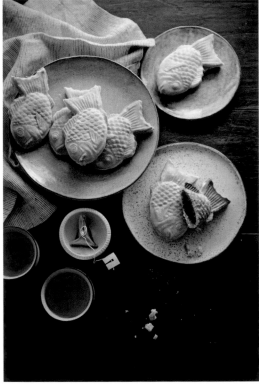

2-57

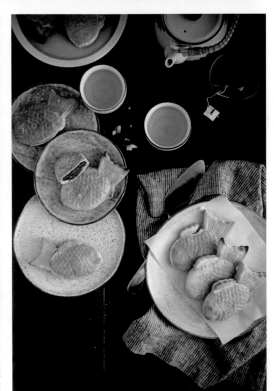

2-58

負空間是俯拍的另一個好朋友。將負空間當做構圖的一部分，不論空間是留在畫面正中間或是角落，都可在拍攝後將文字安排上去。即使沒有文字，單純的負空間尚能讓觀者的視覺得以放鬆。圖2-59俯拍的鄉村麵包是一例。你可能看到了，圓形的鄉村麵包和方形的托盤正是形狀對比的安排。

蔬菜多為扁平，俯拍能拍出它們的曲線美。低角度易受光圈景深影響，無法展現整體風貌。形態立體的蔬果則有較多的角度彈性。圖 2-60 我用堆疊的方式讓小白蘿蔔看起來有層次，俯拍完整且清楚地拍出根和葉。

圖 2-61，番茄義大利麵食材照是食譜的食材組合照，俯拍讓觀者一目瞭然。此外，每一樣物體的形狀分明，有圓有方。我特意讓巴西利葉順著砧板的弧度，創造另一個曲線。由此可見，俯拍時，想很快地抓住觀者的注意力，就利用形狀來構圖。

俯拍挑戰形狀的精確度，相機與背景桌面得完全平行，拍攝時須小心安全。若腳架高度夠，且有可垂直俯拍的中軸，省事許多；若無則站上梯子、桌子、板凳，但腰酸背痛常有。另一方法是降低拍攝桌面的高度。把比餐桌低的咖啡桌拿來用，或將當桌面的板子放在矮箱上，待高度降低，站著拍就不是問題。

不用腳架俯拍的另一缺點是，拍攝人投射在桌面的陰影或倒影會隨之入鏡。光線不夠的角落所形成的陰影，俯拍時更易現形。若沒打算把陰影納入構圖，記得在光進來的地方放柔光布，其他必要的地方用反光板。

由於沒有明確的景深，加上不會因廣角透視而把背景變小，俯拍最不受限相機種類，單眼或手機拍出的結果沒有太大差別。與單眼一樣，手機俯拍的光影質感與立體感不如其他角度豐富，有賴色彩與物體的位置來吸引目光。要突出食物色彩最快的方法莫過於以淺色背景拍明調，最受歡迎的桌面是白色大理石，真正的石材或紙貼都可以。暗調拍當然也行，只要背景不要太雜，靠近一點拍，同樣可拍出景深。如果擔心畫面亂，適當留白就是。

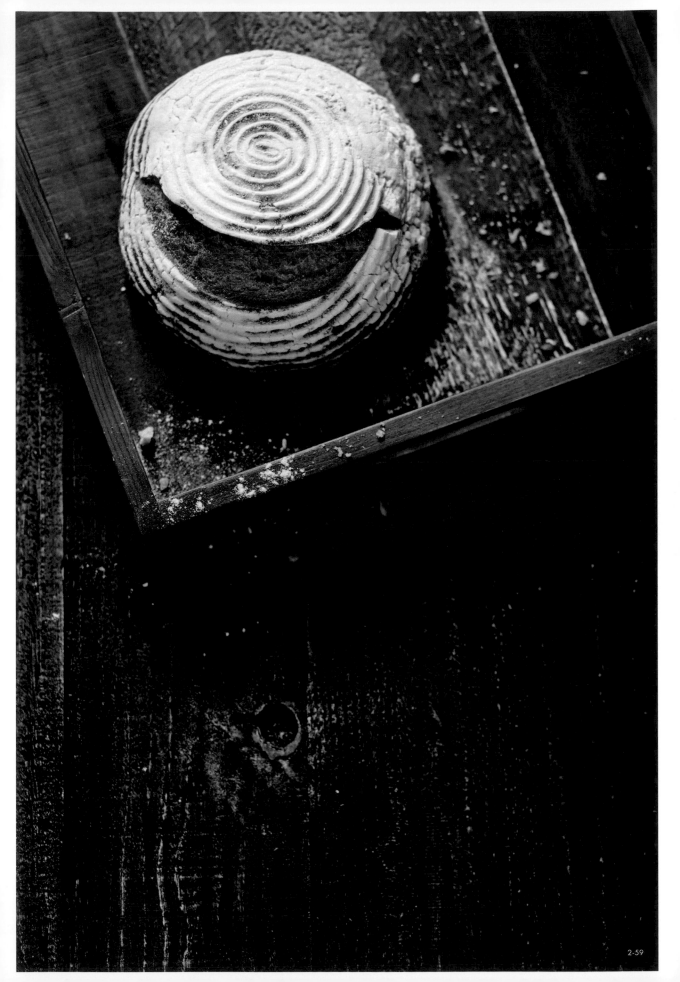

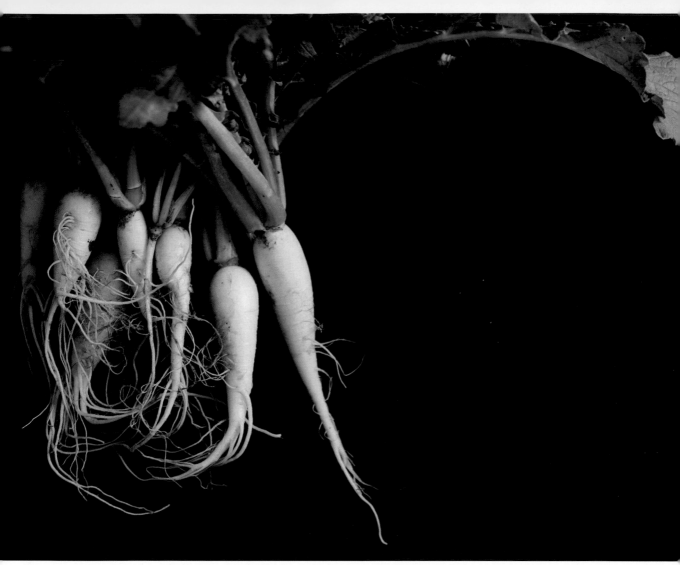

2-60

2-61

角度圖解

拍照時，不論拍的是自己的或客戶的料理，都會用不同的角度多拍幾張。最終哪個角度拍的會上選，除與主角食物的層次和場景氛圍有關之外，另一部分是主觀的偏好。接下來，我用不同的角度拍同一道料理，讓你看其間的變化。

· 辣椒醬 —— 高，無層次

我用辣椒、大蒜和醋做了幾瓶辣椒醬，先以大瓶裝，不夠的交給小瓶子。拍照時，我將它們從冰箱請出來，直接上場，沒換裝容器做造型。首先，我以平視的角度來拍圖 2-62，將高瓶的容量視為焦點。桌上的辣椒是前景，因虛化而有前後景之感。這張相片的缺點是看不到醬的濃稀度，而滴落在小板子上的醬也不夠清楚。

圖 2-63、2-64，我將角度往上移，逐漸看到小瓶子上層和板子上的醬。若要挑剔，當拍攝角度往上移，大瓶子給小瓶子的壓力越來越大，加上焦點在小瓶，大瓶被虛化，逐漸無存在的必要。此外，角度提高，小板子的反射造成瓶身變暗，醬的模樣只能依賴小瓶子上層部位。當兩個瓶子的高度有明顯差距，且放在相近位置，不考慮俯拍。老實說，這三張，我個人偏好平拍的空間感。

如果相片的主角從辣椒醬換成泡菜，我依然選擇從平拍開始，只為玻璃容器的高度比瓶口能看到更多的內容。但是容器換成不透明或淺形，就另一回事了。

· 泡菜 —— 平，有層次

我家附近的幾個小鎮有不少韓國人，所以超市、診所、餐廳和澡堂等，幾乎沒有任何一樣生意躲得過他們。以前不吃泡菜的我，自從搬來這邊，不知吃了幾桶，還能如數家珍地說出誰家的偏甜、偏酸、偏辣。像我家這桶泡菜，唉，酸到我牙齒都快掉了，趕緊找辣椒來當救兵。我把這段過程拍了下來。

放泡菜的圓盤有點高度且不透明，擋住了部分食物的視線，平拍不宜。圖

2-65、2-66、2-67 三張相片的拍攝角度從四十五度起，漸漸高到俯拍，都看得到食物的層次，而且角度越高，越能看到盤裡的汁液。俯拍的泡菜較不立體，卻能看清盤內所有東西。相片最終選擇在於你想要哪個食物焦點。一盤食物裡顏色較深暗的部分通常放在光多的地方。這兩個泡菜，我將顏色較深的放左邊，顏色淡的放右邊。有人認為暗色放暗處，有反光板補光已足，只要淺色部分能明白表達主角食物的身分和細節。不論詮釋為何，重要的是，食物一定要有亮感，別因拍暗調而過暗到考驗觀者的眼力。

・烤蠶豆 ──平，無層次
我不知該如何形容對烤蠶豆的喜愛，連豆莢剛入烤箱散出的淡淡青草土味，我都聞得清爽。上火烤過的綠莢褪了深綠平滑，印上了焦黃斑斑，卻是油光瀲灩。

圖 2-68、2-69、2-70 三張相片，拍攝角度逐漸高起至俯拍。圖 2-68 角度較低，盤上前面幾個蠶豆成為重點，其容貌須足以代表整道料理。我當初在桌上做擺盤造型時，是針對圖 2-69，故玻璃瓶僅部分入鏡且在最邊緣，不予主角過多壓力。蠶豆算是扁平食物，把它們稍微堆起來，高度馬上出現。但若將它們堆得更高，並以平視或低角度拍，你看到的只是堆起的狀態，無法看到食物的模樣。

拍攝角度與道具的選擇和造型擺設習習相關。第一步總是從瞭解食物的形狀和形體起頭。有人接著做造型，再挑角度拍；有人先決定角度，再做造型。拍攝角度影響觀者閱讀影像的角度，需要你的細心和思維。盡量多樣化角度，若只專注於一個角度，像社群平臺上千篇一律的俯拍，會很快讓人感到疲乏。多四處移動，嘗試不同角度，待經驗夠了，便能迅速應對各種面貌的料理。

2-62

2-63

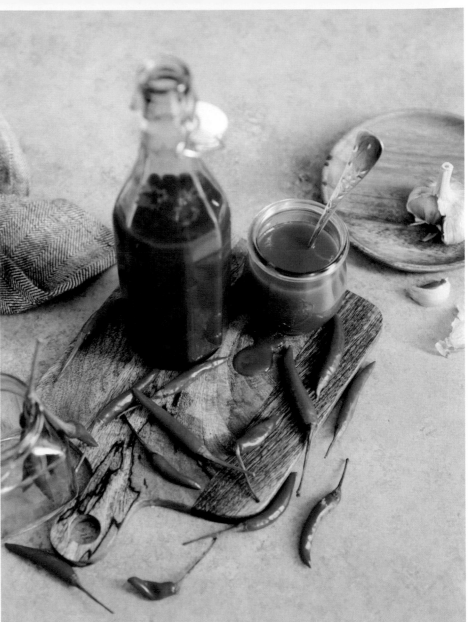

2-64

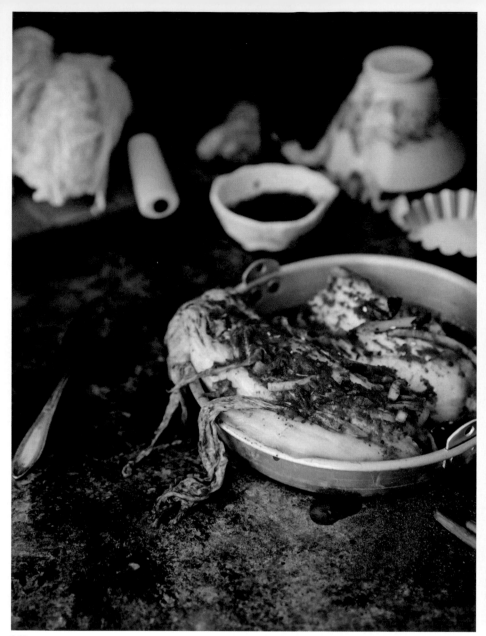

2-65

2-66

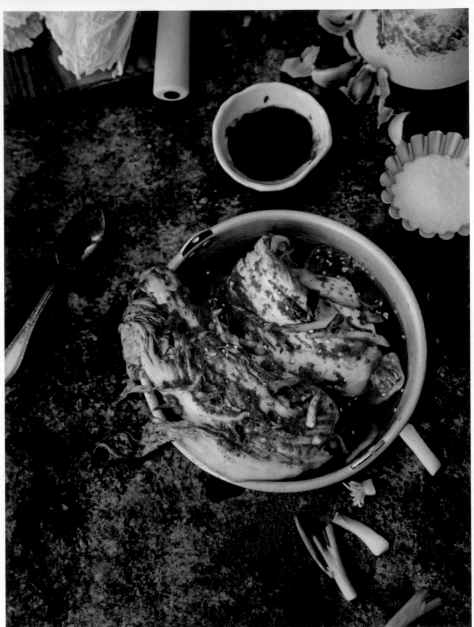

2-67

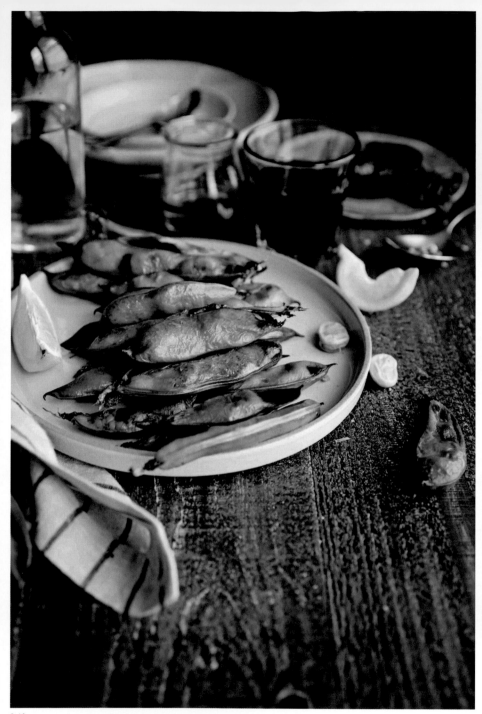

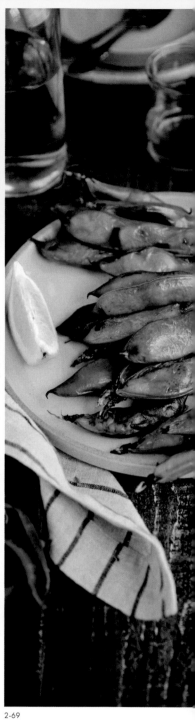

2-68

2-69

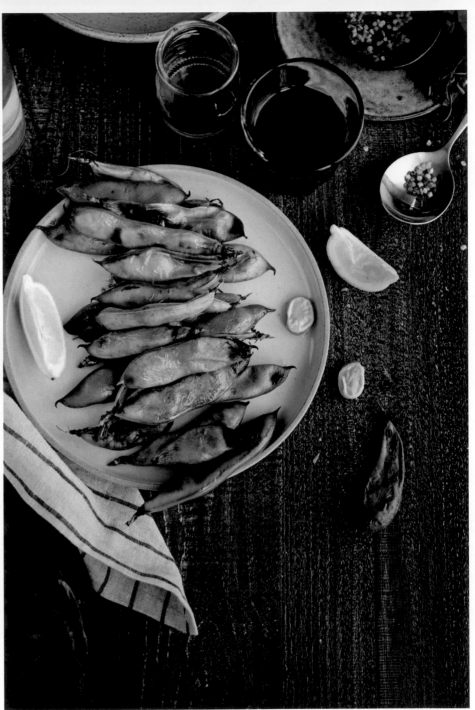

2-70

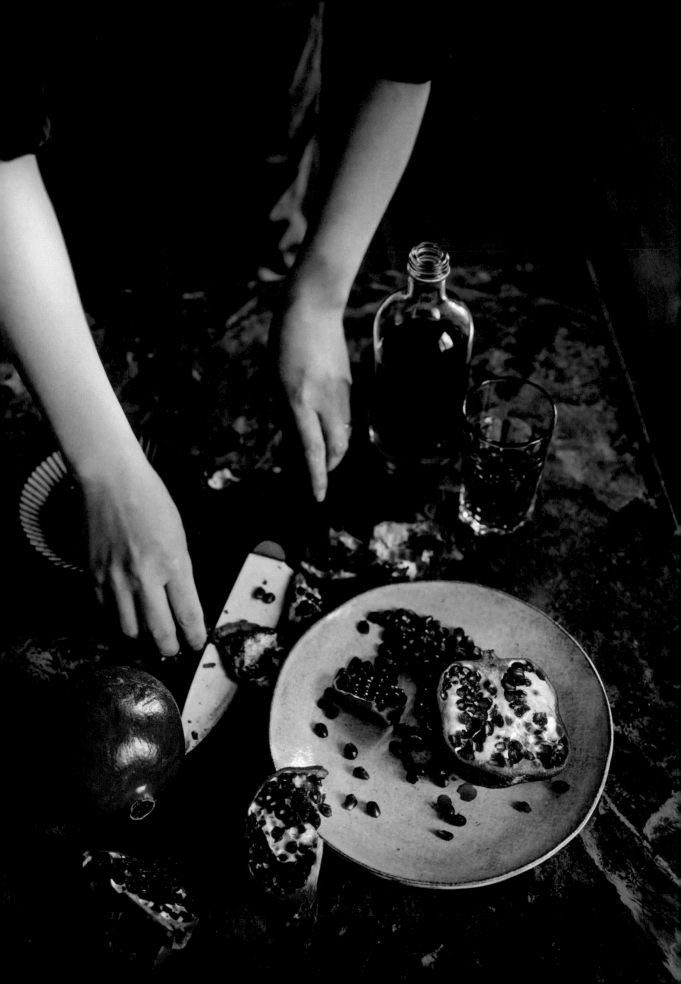

第三章　造型

食物造型結合烹飪、藝術、創意、科學和問題解決的技藝，是食物攝影裡最具挑戰且最有趣的一環。當你看到心儀的專業食物照，除食物外，最先想到的是攝影師，但是幕後還有造型師和道具師。有時，造型師和道具師是同一人，也有攝影師身兼三責，惟少見。造型師多具備烹飪的能力，藉由對食物的瞭解，讓食物在拍照時看起來新鮮上相，並呈現餐桌氛圍。

當有那麼一天，你開始覺得自己拍的食物照怎麼拍都無法突破，就是你需要主題造型的時候，也是你對食物攝影有了熱誠，不單只有興趣的時候。

我是過來人。幾年前我開始拍食物時，純粹想為當天做的菜拍張照，與親朋好友分享。如此的動機讓我有機會練習攝影；然而，構圖的基本元素比如色彩、質地、形狀等，我沒怎麼理會，只憑著對光圈的理解按快門。可自我安慰的是，我掌握了食物攝影以食物為主角的第一個要點，但當空白的餐桌有其他東西加進來，如何在有限的景框內加減與取捨，又是另一回事了。

幸好我算持之以恆，也漸漸發掘出個人的偏好和想法，有了想進一步的念頭。於是在朋友推薦下，我買了本食物攝影書來讀，之後才瞭解惟有借助造型藝術，方能拍出一張有重點又耐看的相片，開始有了屬於自己的風格。

耐看是關鍵。一張耐看的食物照絕非短暫的美好定格，而是有內涵的。它經由你安排的道具來輔助主題，述說食物故事，不僅讓看相片的人食指大動，又感覺身在其境。在最好的情況下，還能令人一看再看，加入自己想像的情節。這即是食物造型的目的——透過食物和道具的擺設，營造自然不做作的情境。如此說來，擺盤這件事儼然已從盤碗內的食物擺設，擴大到餐桌。

前頁一張簡單不過的切石榴相片，造型師放了些籽在刀上，還抹上紅汁，是為呈現切食的動態感，而切開又零散擺著的水果，也讓你看到與外皮迥然不同的內層和一桌隨意。或許，在這似明又暗的光線裡，你猜想眼前是什麼樣的時光。情境這般，細節如此，你約略看出，食物攝影已不再是往常正經八百的完美，越是隨興自然，越是日常真實，空盤、剩菜、二手餐具、空杯子，桌上的細碎食物都可派上場。

曾有攝影師和造型師提及，他們不開班授課，因為攝影和造型美學是教不來的，更非三天兩頭就說得完，你除了要能領會，還需要有些天分。我同意。有時，你能不費吹灰之力地憑直覺擺出一場滿意的餐桌風景；有時，你再怎麼擺就是一桌莫名其妙。說真的，除非訓練有素，且以此為業，不然沒人可以聲稱自己是食物造型師。於我，他們是魔術師，尤其是為廣告做食物造型者。

但是，基本的造型仍然可學並值得學，況且，多次的實驗與練習能幫助你精進，發展出一套風格和美學。先學習基本的造型元素，再朝高深邁進。

每次拍照都給自己一個主題任務。主題可大可小，季節、地域性、色彩、形狀、新角度等，都是考慮的方向。一有了主題，所有餐桌擺盤的道具都得適當，比如若想拍質樸、隨意，便不將太高檔精緻的餐具放進畫面。

我認為簡單且易達成的主題起點是色彩。任何食物都有個主色，從那兒開始去想對比或類比色彩的運用。此外，日常練習可從生食材或無須擔心冷卻的食物著手。它們不介意你不斷地改變造型，不斷地拍，直到滿意為止，因之，你會有較多的時間思考。

此書從「自然光」開始就在說造型——光的造型——而構圖的元素同時是造型的元素。這一章，我想進一步說，食物造型的靈感和風格是怎麼來的，以及有哪些常用的道具、背景、工具和撇步，為什麼看似不重要的細碎殘渣是整體食物攝影的一部分。

我知道，為自己的料理拍照的你，又或是身兼造型任務的專業攝影師，得把所有工作扛起來，這不是件易事，要有勇氣和堅持。

暗調攝影

友人問我，拍暗調是否與心境有關。我笑一笑，不置可否。我沒說的是，暗沒有那麼危險。

暗調攝影以陰暗來敘述影像。當原本微弱的光逐漸往另一邊移走，最終無助，極為暗淡的角落形成。而在不引人注目的暗處，總是有個小東西在那兒待著，你看不清楚它，但其存在點綴了主體，點出了戲劇，神祕的、情緒的、憂鬱的氛圍就出現了。

豐富的明暗對照突顯了主體的質感和細節，烘托出空間感。你無法一眼看完整張影像，而會在拍攝者的意圖指引下，細心發掘裡頭的每一個物件，好像自身的經驗正與影像產生奇幻的聯結。

透過強烈的陰影來與光形成對比和層次，如此的光亮反差即是暗調攝影的視覺風格，亦為卡拉瓦喬和荷蘭黃金時代畫家的明暗對比（chiaroscuro）畫風。

細分的話，暗調攝影有高調與低調之分。高調的亮有時不亞於明調攝影，然其陰影則是暗到幾近全黑，能明白看到光暗的分隔。低調的亮不顯明，朦朧地彷若一眨眼便將消失，因之光暗對比較弱。圖 3-1 藍莓相片看來昏天暗地，可我當時在有著強光的下午兩點拍。光是自然的，照在藍莓身上的多寡與方向是我製作的。低調的暗調攝影有強烈的個人風格，不時會聽到有人抱怨影像的主體不夠亮（不是光不夠，是光感不足），看來吃力。這也是美食雜誌少採此類相片的原因之一。

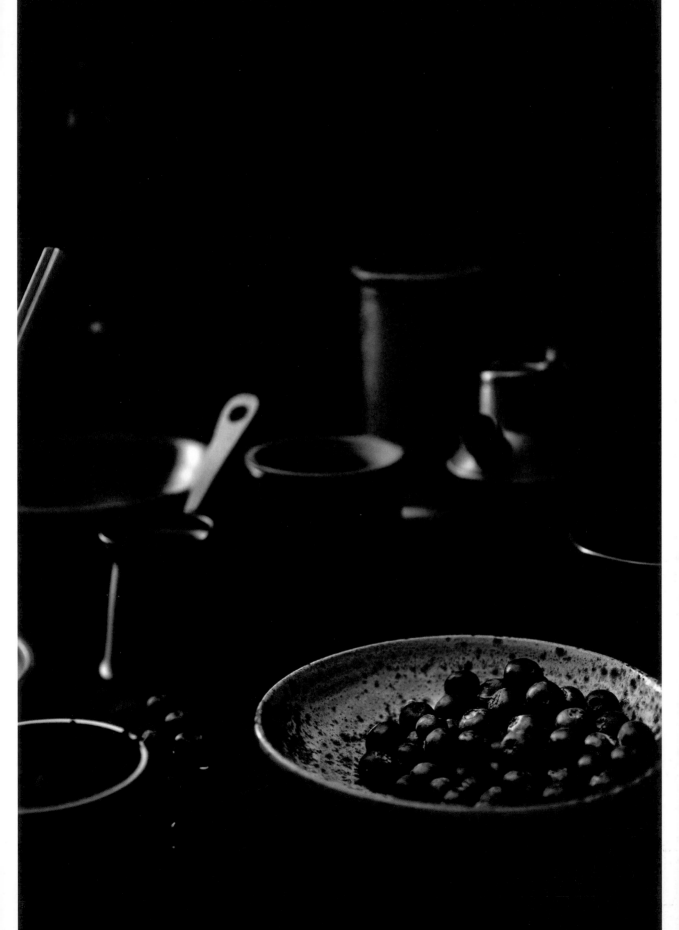

暗調攝影的拍攝絕竅在於究竟要多少光，怎麼處理光，特別是非直射光。印象中，我第一張像樣點的暗調照片，拍的是用白色紙杯當烤模的小戚風蛋糕。當時的我對食物攝影經驗尚不足，只見白杯子在四處而來的光照射下反光得耀眼，遂拿了條吸光能力強的黑絨布掛在椅背上當遮光背景。此番心思打量下，成就了一張暗調食物照片。影像的暗來自背景的暗，這是最簡單且基本的暗調攝影功夫，圖 3-2 以黑布為背景的茶葉蛋照片是一例。

後來隨經驗累積，我發現一大片全黑的背景少了層次感，死氣沉沉地單調，遂而開始換背景。從光在背景移動的腳步，我理解到用黑色或深色背景來拍顏色不是太深的食物，只是拍暗調的方式之一。方向性單一光源仍是最重要的。

為免讓光照到背景，即使只是那麼一丁點，我都得想辦法將單向光源集中在主體，像茶葉蛋身上的光那般。比如用窗簾或遮光板遮擋部分窗戶，又或是用夾子把窗簾東夾西夾，只剩下一個口，讓光只從這個較微細的口進來，形成光束，照到主體。如此，背景縱然不是暗色，甚至白色或灰色都行，都會因沒讓光照到而變暗。若用的是非素面的背景，也會因為暗，而不至於搶走主體的風采。要說明，我所說的暗並非全面無光，是仍看得到光走過的痕跡的暗，整個背景有光帶來的漸層美，如圖 3-3 鵪鶉蛋佐芹鹽相片的桌面。

圖 3-4 烤甜椒湯照片，我拿藍灰木板當背景。從板子看得到光從左到右、從強轉弱的路線。因光不是太弱，看得到板子上的微白紋路，而其表面上的粗質地又剛好與湯的光滑面相對比。我相當喜歡這樣的層次感，比純黑背景多了些故事性。

背景的位置更是不能忽略。為了不讓背景分享主體身上的光，或接收主體反射的光，最好的方法是將背景與拍攝主體距離拉遠。一旦遠，背景會越暗，與主體的明暗越容易區隔。這般疏離的另一好處是，虛幻的景深創造出一個「前景明確，後景深遠」的空間感，拍明調時亦頗有用。

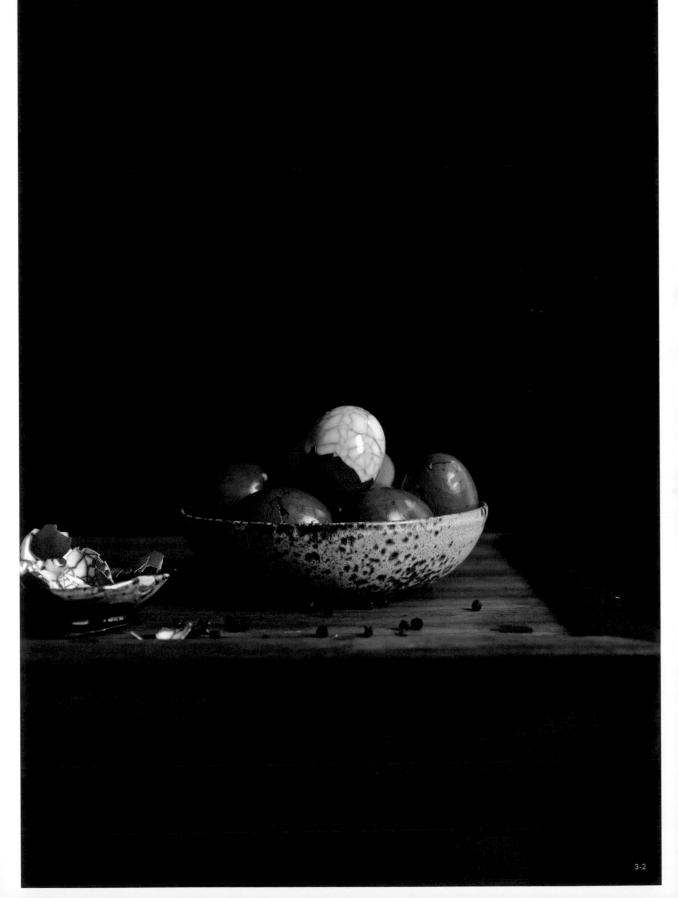

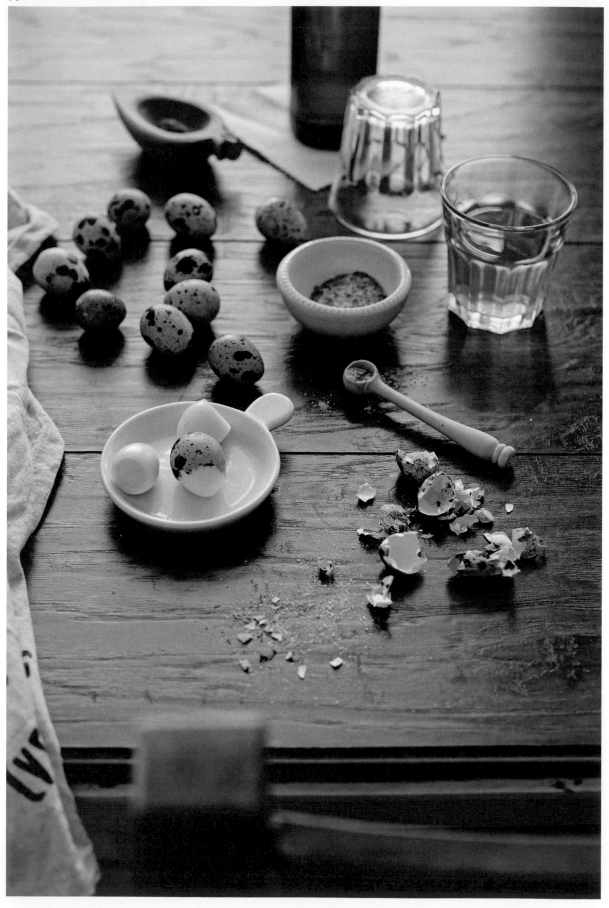

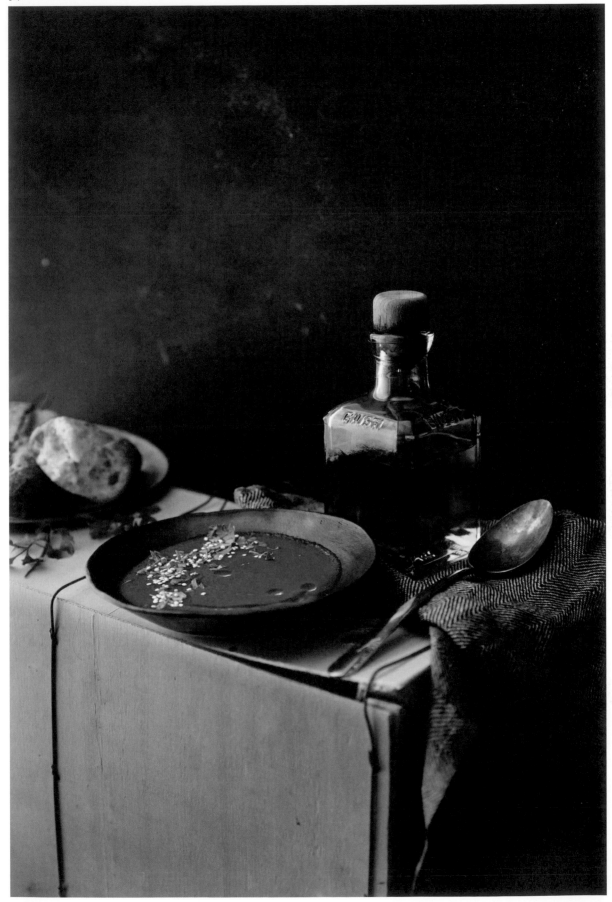

要取得好的光影，除集中光源外，還有賴反光板增光和遮光板增影。布光的場景像三面牆無窗，一面牆僅有一小窗子的密室，這在「調整光」已提。另外，為了將所有的焦點都放在光集中的主體上，且讓背景暗黑，道具的顏色不能太奪目，深色、中性、較不鮮豔的顏色是首選。大部分暗調攝影偏好老舊的暗色道具，主因是透過光的明暗進退，更能表露道具使用過的痕跡，或說是道具的質地和層次，進而營造家常的樸質氛圍。

如同背景，暗色的道具並非絕對必要，你仍可經由光的操縱，以淺色道具來拍。

圖 3-5，我在下午拍包水餃，光弱得我把窗簾全開，好照亮桌面。窗旁邊的白牆和桌子，與前景的水餃特別保持一段距離，加上陽光不落在牆上，少了直射光和反射光，而顯得更暗。見著這般反差，我決定將部分白牆入鏡，好強調暗和空間感。為了能看到生水餃的細節，我在畫面右下角放反光板，把光只填到它們身上，不為前景的廚巾添光。

拍暗調，主角食物未必會在最亮的地方，且不見得全面都被點亮， 惟須有光照到，顯現應該被注目的細節和重點。圖 3-6 布朗尼相片嚴格說來較傾向於生活場景的意境照。我想強調的是布朗尼上層的巧克力醬，因之藉由窗外的餘暉使食物看來光滑閃爍。把正在讀書的人當部分場景，我想說的是，點心是解壓良方，如同一本好小說，都讓人忘神地進入另一個世界。阿爾及利亞作家艾赫拉姆・穆斯苔阿妮米（Ahlam Mosteghanemi）曾言：「在冬天，有些聲音彷彿大衣。」我自忖，有些味道也是，如這布朗尼，材料攪拌時的淡香是長棉衫，烘烤時的濃醇是粗線毛衣，享用時的溫郁是羽絨外套，暖暖覆蓋。

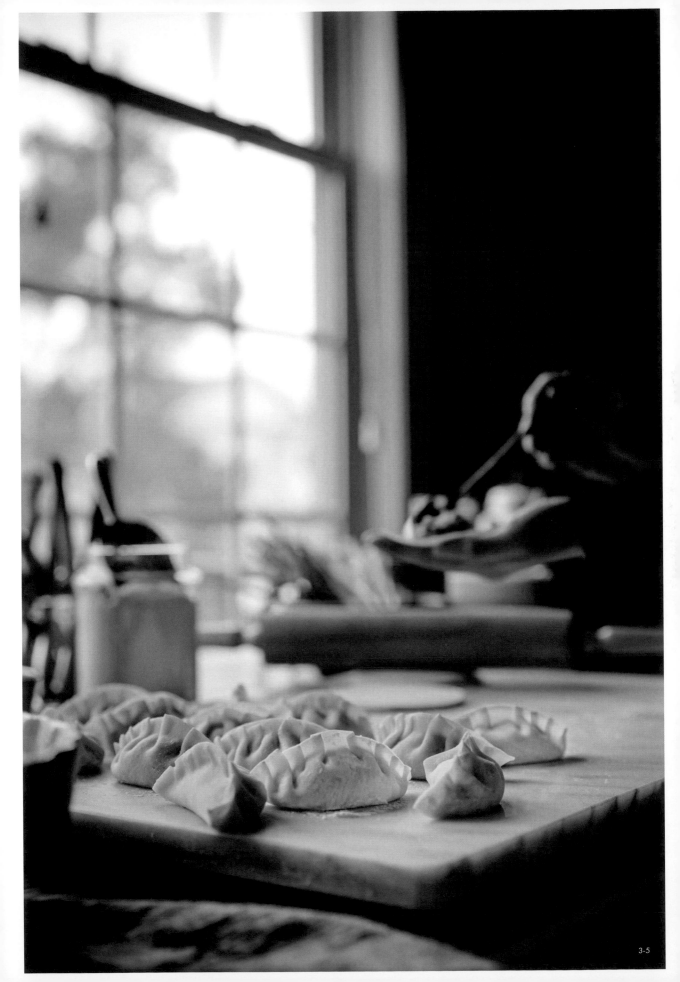

無可厚非地，晴天光亮，明調較好掌握；陰天昏暗，暗調較易處理。但是，光的操作能藉曝光參數來控制，與天氣無絕對的關係。有時候，或許窗戶太高大了，再怎麼布光，拍出來的光暗對比硬是不夠醒目，此時不妨考慮降低曝光值。其實，大多時候，為了在影像上演出更多戲劇，使詭異圍繞，我常告訴自己「還可以再暗一點」。所以儘管在陰天，降低兩大格曝光值也是常有的方式。在這情況下，若不想提高 ISO 的敏感度，以致影像出現較多雜訊，也不希望增加曝光時間因手震而糊掉畫面，就須考慮用腳架。拍攝時，多試不同值的減曝，以拍出心中美好的暗。

電影《英倫情人》有這麼一段：艾莫西放了張黑膠唱片，一首匈牙利民謠在昏黃的室內悠悠唱來。凱瑟琳問，這是什麼曲子？他回床上，身子靠了過去，手輕輕撫著她赤裸的身子。他說那是〈愛〉。但他沒說歌裡有情人對愛的奮不顧身，他不能說，因為他痛恨擁有權，那種讓他無法逃脫的愛與掌握。在暗調攝影，光和影彷彿譜著一段凱瑟琳和艾莫西的愛情，在曖昧與矛盾中來回，讓你體認到什麼是既憂傷又溫柔。

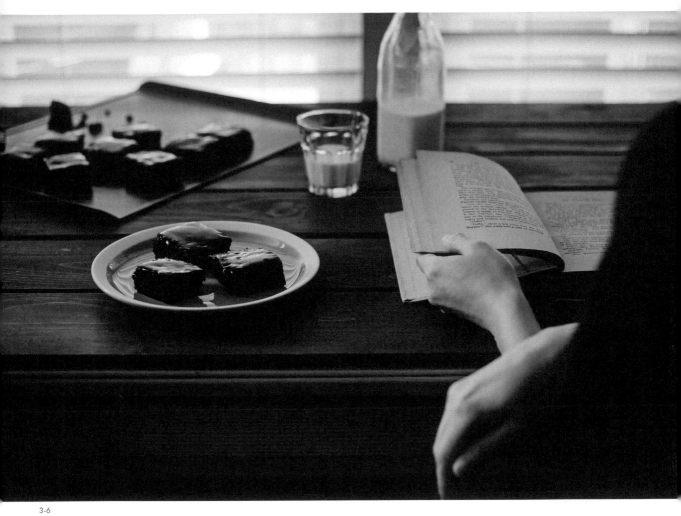

3-6

明調攝影

依我的經驗，縱使帶有神祕氛圍的暗調攝影引人注目，清新明快的明調攝影仍是最被廣泛接受的風格。

剛開始接觸食物攝影時，我都拍明調，暗調的陰影簡直如鬼魅般，讓人不敢接近。當時遇到的最大難題是光不夠多，不夠均勻。後來加了反光板，陰影卻遁形，畫面少了立體。不管怎麼說，暗調也好，明調也罷，各自都有不同程度的光影挑戰。

明調一片明淨柔和，白色和淺色的背景和道具占有相當大的比例，光也整齊分布，沒有明確的陰影反差。主體和其他所有參與物體的顏色，都能明白看到。若要呈現多姿的色彩，明調會是好選擇。

在自然的情況下，我偏好在光線充足的場所拍明調，若再巧妙運用柔化光線的柔光布和補光的反光板，便能拍出一張毫無影子的照片（如果無影是你的目的）。往往，白色的牆和地板還有增光的作用。儘管充足的光線能拍出自然的明調照片，只要不是過於陰暗，仍可以透過增加曝光的方式，來得到自然且適當的亮度和色調，使畫面擁有乾淨的視覺效果。若正常曝光，影像多會偏灰。當然，曝光要增加多少，沒有一定的準則，得視個別拍攝現場而定。

圖 3-7，這張水果鬆餅早餐相片是個例子。清晨總是讓人聯想到朝氣蓬勃的光，直覺告訴我用明調攝影來拍。另外，這張相片要表達的是全面的餐桌風景，而非單一食物，故影像的亮度最好一致。拍時，在不怎麼弱的晨光環繞下，我先柔光，接著將曝光提高一大格，旨在展現歡心的明亮感，並提高草莓和鬆餅的彩度。白色的牛奶和優格極有可能因增加曝光而過曝，但因柔光在先，光的強度不囂張，無須太擔心。

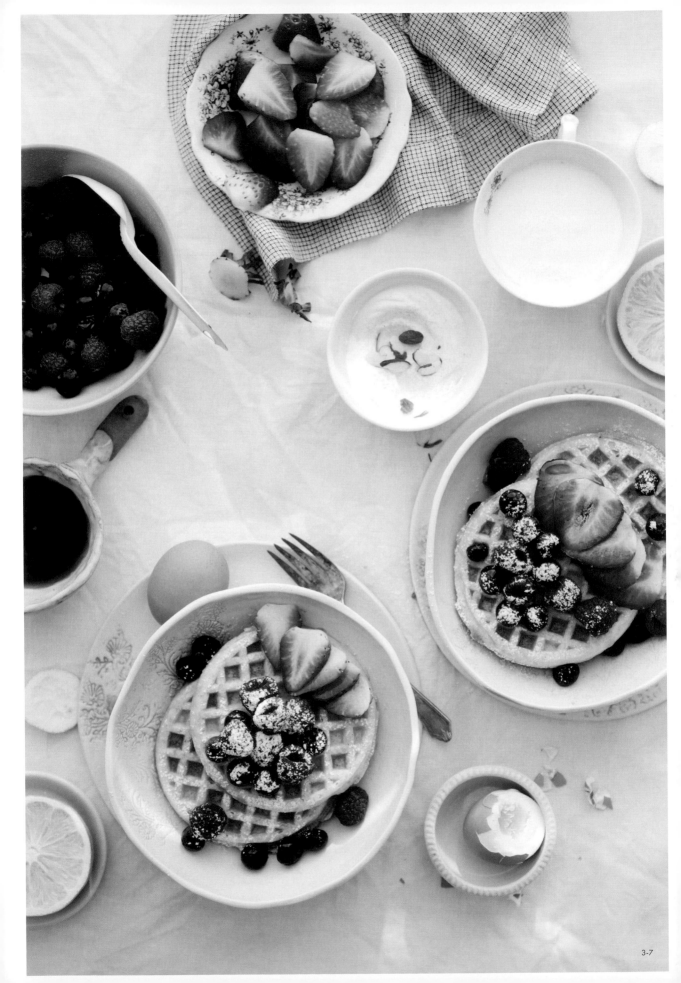

背景方面，淺色的中性背景如白色、淺灰、淺藍最易營造柔和的明調感，鮮明的粉紅、淺黃、淺綠則相對活潑。與暗調類似的是，明調的背景選有低調質地的，可減呆板。質地過強的背景就要避免，它們會減弱觀者對主體的注意力，且難以傳遞爽亮的視覺感。換句話說，當俯拍的桌面若是白桌布，有點皺或抓點摺，別具風味，卻不能皺過頭。若走精緻路線的餐桌擺設，燙得平整的白桌布較有好效果。相似的例子還有有木頭紋路但不過於斑駁的白木板，以及有淺灰圖紋的大理石板。大理石板常見於明調攝影，就是因上面的紋路極為低調，不會搶奪食物的風頭。

俯拍之外的其他角度拍攝，雖可以透過景深處理來虛化背景，仍以質感不過於強烈的為佳，比如白磁磚牆或有微裂紋的水泥牆。白色和淺色背景在明調攝影的另一好處是，有利將光填到物體上。

下回到美術館看食物靜物畫，建議多看幾眼畫裡的牆和桌面，觀察它們的紋路怎麼走，又如何受光影強弱的影響。

圖 3-8，做百里香萊姆汁的桌面，我故意把白亞麻布的皺摺留下來，視覺豐富，卻不干擾，適合看來不過於忙碌的場景，且其皺摺與光滑的液體對比。若是太皺，既不切實際，又恐削弱對食物的專注。右邊的畫面微暗，以深刻萊姆的深綠色。

明調是光亮的，不像暗調可以利用陰影來掩飾，所有影像裡的東西都無所遁形。拍攝色彩豐富的食物，以不過於繽紛的單色或有低調圖紋的道具為首選，好讓主體突出，整個看來潔淨怡人。有明亮感的玻璃器具也是不錯的選擇，常用來拍攝夏日飲品和冰品。

圖 3-9，安排拍攝自製番茄醬時，我心裡的理想顏色構圖是全白，唯一的色彩留給番茄。後來我加了食材之一的羅勒，幸好顏色不是太深，不會掠走番茄的光采。我找了面白牆當背景，任側光把番茄照出獨特的右亮左暗質感。因用玻璃瓶當容器，醬的顏色和透明度會更加顯著且清亮。明調讓所有物體幾乎現形，我將主體放中間，盡量少放其他東西，簡潔為要。

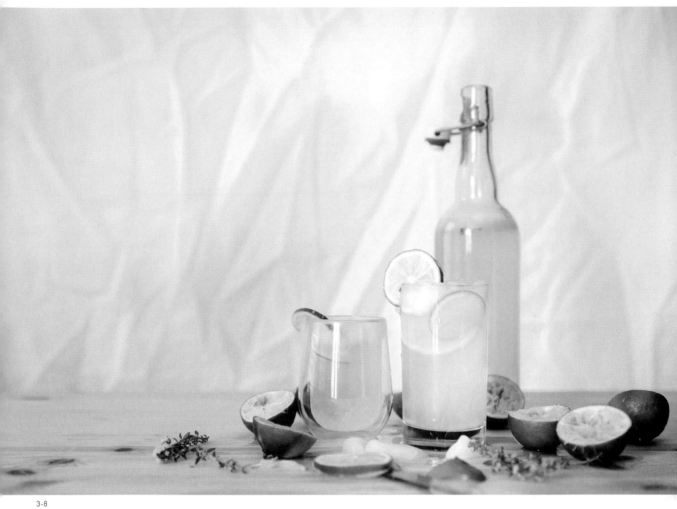

3-8

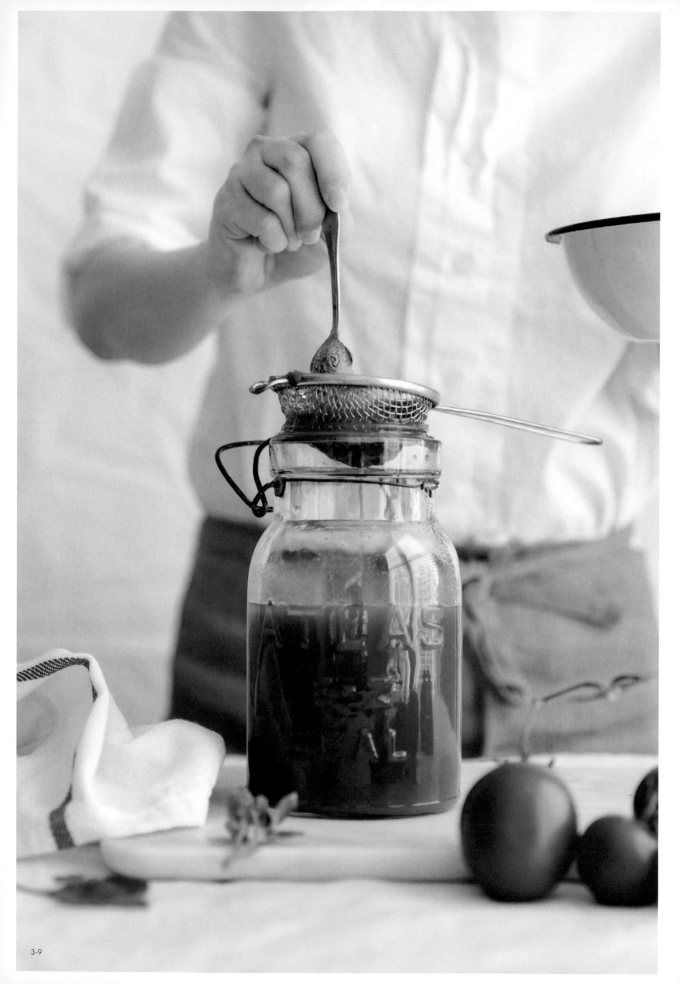

從之前三張相片不難看出，整體色調的視覺融合是關鍵。明調讓淺淡色調占較多的空間。若主體是深色，少放更深色的物體，好加深它的明確度。除非想製造特殊美學效果，黑色、深色的餐盤和道具很少大量出現在明調攝影；而白色、淺色的餐盤和道具，亦不在暗調攝影占多數空間。

雖說不同方向的光營造不同的氛圍，明調用逆光拍，能強化食物在前景的主體感。背景則透過景深，而在稍強的光線下顯現虛化效果。影像看來會有相當好的光澤和空間感。圖 3-10 白酒香草燉梨相片正是在這樣的環境拍攝。

「調整光」一文提到，適當的陰影有利增加立體感，但明調若有過多的陰影即有沉重感，得小心處理暗處的補光。另外，我在梨子身上測光，再加一大格曝光，同時觀察背景強光的過曝是否在合理的接受範圍內。畢竟，拍攝主體是梨子，以它身上的細節為優先考量。前景有塊白紗布，體態輕柔，是明調攝影常用的道具，而在這裡，又考量與堅硬的木板桌面和食器形成對比。

當初拍圖 3-11 檸檬靜物，主要是想試不同地方的窗光。想必你已看出色調偏冷。我拍明調會特別當心色溫，些微的偏冷多予人輕爽的感覺，玻璃容器亦會因之出現神祕的光感，顯得格外清新。在食物攝影，氛圍溫馨與色調偏暖無關。偏暖會讓影像看來不夠明淨立體，進而削減食物的新鮮感。至於光，當時是直射，卻未太過分，我就沒柔化了，不過，主要目的也是想讓畫面中所有的白和亮能有區分，好表現出些微的立體層次。曝光則是加了 1.5 大格。我特地留著前景的陰影，使整體有了明確的近暗遠明。若以暗調拍，我不認為足以達到如斯純淨、亮燦。

每回心情不怎麼好，我就上 YouTube 聽王新蓮和鄭華娟合唱的〈風中的早晨〉。它的旋律有最好的輕盈，總能將我心中那塊重重的磚頭移開。而聽著聽著，我也常不自覺地打開窗戶，讓風把太陽的味道帶進來。如果我的明調攝影能讓你有這樣的感受，我就拍對了，那是一種輕快愉悅的感覺。

背景

早早以前，當我剛踏入食物攝影時，都是在餐桌和廚房中島拍。後來不安於分，想用不同顏色和材質的桌面，也想換角度拍別處的背景，或用不一樣的光向，因之將拍照場所擴大到家裡其他地方。然而，滿足都只是暫時的，我開始上網學習自製桌面和背景，有段時間太沉迷，差點買了擦槍的化學劑來做斑駁處理。

倒不見得要有很多不同的拍攝桌面或背景才能讓食物照看來多變。有的人只用大理石板，有的人只用木板，都能拍得精采。而我，如今在心血來潮時才會動手刷塊新板子，且多是基於對顏色的好奇。

趁著一日外頭的花粉和太陽不夠囂張，我再度把窗戶打開，準備刷塊有別於老舊木桌的灰色板子。

許久未刷漆的謹慎開始綁手綁腳，家裡現成的油漆怎麼調都調不出像水泥地或不鏽鋼的灰，總是有抹偽寂寥的藍，只好隨意想像。我上了三個色調的灰，派上刷子、滾筒、海綿、刮刀、抹刀和砂紙，完成一片有粗紋觸感的仿石材板子。我從冰箱找了些食材來試拍，陽光充沛時，背景是正常灰；陰雲遮掩時則帶點藍，後製修改無礙，或留著當氛圍。色調的彈性度是我偏好深灰色背景的原因之一。

若説桌面或桌面以外的背景之重要性僅次於食物，一點都不誇張。特別是好的桌面襯托食物，強調場景，食物故事往往從此寫起。

木板應該是最常見的，它賦予影像質樸的個性，營造出食物的手製家常感。同時，木板的質地和紋路為影像帶來現成的層次，能為你節省造型的時間和道具的使用。然而，木板非萬用，有些板子紋路過於花俏，使用不慎易顯亂，且有躍為焦點之虞。此外，有的食物（如加了冰塊的生猛海鮮）並

3-12

不適合直接放在木板上拍。

紮實如布的壁紙是我近日常用的背景，不反光且好擦拭。壁紙如同攝影器材行銷售的背景布，選擇廣泛，磚牆、石牆、木牆、水泥牆圖案因是日常場景，最為好用。擔心質材不夠真實的話，離拍攝主體遠一點，便能透過景深虛化。

顏色方面，我提過用對比色來創作視覺吸引力。以冷色調當背景，突顯食物的暖色調，讓場景瀰漫一股幽靜深遠。想讓畫面有令人眼睛為之一亮的色彩，先從占最多畫面空間的背景著手，而不是一股腦地放一大堆彩色道具。

背景可以用不同材質的板子自行製作，只要花點時間摹擬顏色和紋路。隨著食物攝影的普遍，越來越多道具行出租或銷售自行製作的背景。我來說說幾種常見的。

木板

木桌之外，砧板、門板、箱子、豆腐板、籬笆等木製的東西均是好用的背景。舊物店、資源回收店，甚至路邊都找得到木板。我曾經到家附近工地的棄物櫃找木板，路過見到快崩塌的倉庫或籬笆，亦興起請對方要拆時與我聯絡的念頭。說真的，從認真對待食物攝影起，我平常在外看的風景都不一樣了，半頹的穀倉、古鏽的鐵窗和褪色的舊籬笆都美得讓我深切有感。

自製也行。拍的畢竟是食物，免不了擔心外面撿來的舊板子先前的用途，又是否會長蟲。保險的作法是上材料行買板子，自己上色，製作復古的油漆剝落感，末了再漆層無光澤聚氨酯，以減少不必要的表層光暈，且好清理滴在上面的醬汁。

非百分之百實木的仿木紋三合板和膠面高壓板，我用過，它們的價格較實木親切且輕。再者，因一盒包裝裡有八至十片，允許我依場景需求拼成不同大小的背景。但原用途既是地板，表面有類似上蠟的處理，容易反光。

拍照時，我把它們離窗光遠一點，或在上面做減光處理。圖 3-13 的木板是一例，我買了回家才發現顏色偏橙，與黃色的背景一樣會讓色調偏暖，遂將其中五片拼成桌面，上了無光的黑灰色油漆，未乾時用紙巾輕擦一次，讓原來的紋路似有若無地顯現。

通常早餐照都以明亮表達朝氣。拍這張相片時天氣陰得得開燈，我沒理會換個淺色桌面或增加曝光就可解決亮度的問題，因此就著微弱的窗光和原色木板桌面，拍下當時的場景。端咖啡時不慎在畫面右邊打翻了些，拿紙巾擦拭後，倒是發現微濕的地方更顯深暗，形成自然的暗角。光照亮了淺色的食物和杯盤，滑過了藍色廚巾。我用明暗對比告訴你彼時的景致與天氣，我的餐桌和我那簡單的早餐。

原本當桌面的木板立起來，變成一張背景。板子與板子接合的地方成了紋路，是我偏愛的暗色背景，不若單色素面背景般單調。如同桌面，紋路低調的背景對桌上的凌亂有較大寬容，不至於一片眼花撩亂。

圖 3-14，我把鏡頭拉遠，黑色前景形成另一空間，利用這塊前景做為天然的框架，引導觀者視線進入畫面，原本單調的二度空間就成了三度，畫面多了層次。此外，色彩使紅斑豆在整體顏色較為單調的畫面顯得醒目。豆莢上面的斑點則形成一種質地較為粗糙的表面，是吸引人直接將視線放在其上的層次。豆莢身上的光亦相當顯眼。在有往後漸暗的光線層次下，背景雖有高低不同的瓶子，卻無干擾；左後方的紅蔥頭則是視覺的來回延伸，有平衡構圖的作用。

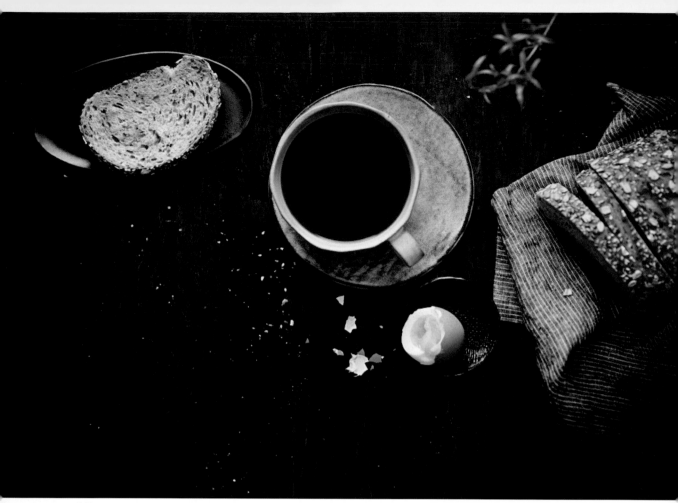

3-13

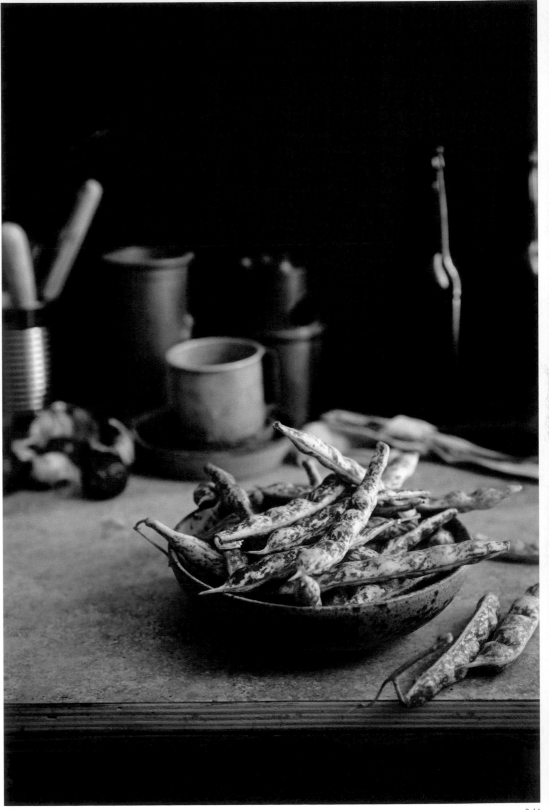

3-14

金屬材

如果說木板傳遞手工食物的質樸感，工業風的銀灰金屬有商業廚房的專業感。銀灰色在光照射下泛出的淡藍，還能對比食物的暖調。自製的話，到五金材料行買片鍍鋅金屬片，找比金屬片小的板子包起來，再進行復古處理。

烤盤和鐵皮是另兩例金屬材。自家的、親友的，或烘焙店、餐廳和修車行要淘汰的都是來源。舊烤盤上的斑駁和老鐵皮上的銹痕尤具復古味。有次烤茄子，忘了先在烤盤上鋪烘焙紙，烤完後盤子幾處因橄欖油四處竄流，而留下抽象的油漬花紋，這般圖紋用在食物拍攝別有風味。

若等不及烤盤上年紀，就自己動手摧老。首先買塊便宜的烤盤，用含金鋼砂的菜瓜布來回刷幾次，將表面粗糙化。不沾盤的烤盤則得動用鋼刷。接著在表面塗層奶油，入烤箱以攝氏二百度烘烤至少半小時。之後取出待涼、沖洗、擦乾，再重複一次或多次之前的步驟，直至滿意。烤盤邊緣加塗奶油，便得以烤出周邊暗角效果。烹飪油或橄欖油也能用，加工時間多些。在烤盤某些地方選擇性地做油漬處理，能獲得更好的漸進層次，才不會讓整盤有太複雜的紋路。如此處理，烤盤斑剝快速成形，烘烤功用仍在，日後隨著使用和清洗次數累積，它的表面會復古地更獨一無二。

有的烤盤側邊立起，拍攝時投下陰影，為畫面多添立體感，盡量利用。

不只當桌面用，烤盤當牆面背景之美不輸其他質材，甚至還能充當反光板。圖 3-15，拍番茄蒔蘿烤魚時，我想以暗突出食物的光澤，背景表面要有紋路層次，色調亦要與魚唱和。烤盤和橢圓白鑞盤正合需求，與魚皮都是銀灰。小番茄是唯一的鮮豔，不過洋蔥、蒔蘿、盤子和光把魚往上疊出高度與明暗層次，我倒不擔心顏色低調的魚被小番茄的色彩吞噬。

圖 3-15 的烤盤立起後成了圖 3-16 的背景。原本我想拍的是同色系道具的明暗層次，但覺得背景紋路囂張了點，於是打消念頭。後來煮檸檬杏鮑菇義大利麵時興起，把這兩樣鮮黃的食材放了進去，反倒有了不一樣的吸睛亮點，而背景紋路同時因光線變暗了，顯得不甚起眼。從這張相片可以確定，

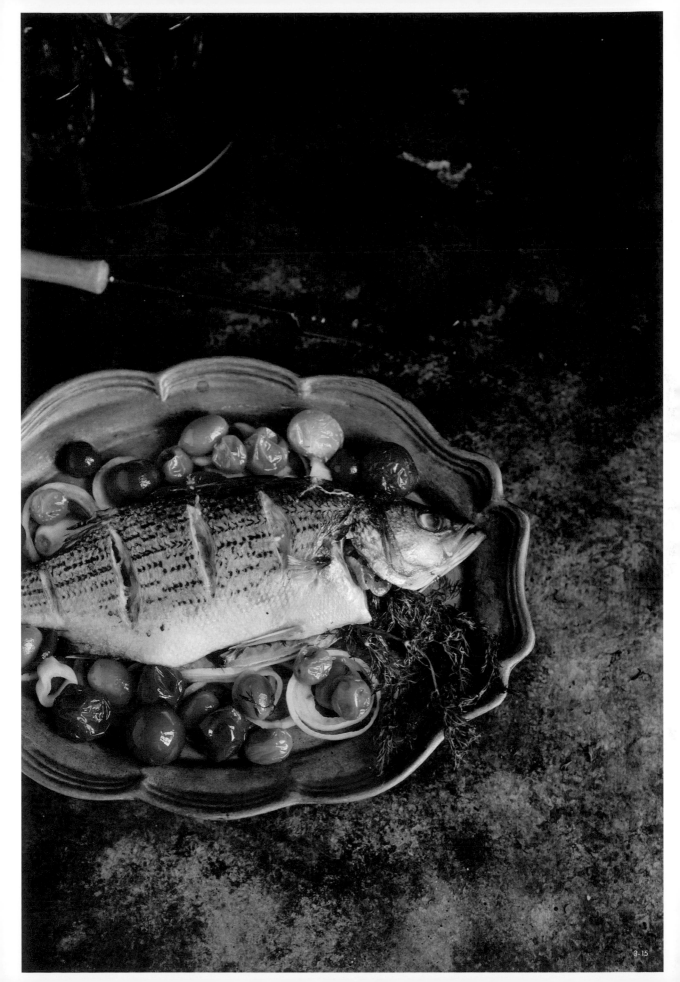

深色背景可以給你戲劇性的效果，尤其與有光的拍攝主體對比時。

石材

大理石、石板、瓷磚，或是類似石材的水泥表面常見於美食雜誌。石材之所以好用主因有三：生鮮食材直接放上面比放在木板桌面順理成章，無須過多的道具造型；場景氛圍可在現代、專業和質樸之中轉變自如；石材紋路不如木板明顯，有利於平面設計師上字。

與銀灰色的金屬材類似，偏灰藍石材的冷調與食物的暖調是不錯的色調對比。

大理石板可維持食材溫度，揉麵糰和酥皮時好用，一般販賣廚房用品的商店都有售。另有類似壁紙的大理石貼，一卷數呎，將之貼在厚紙板上就成一塊大理石板。雖然紙貼的重量比真正的石板輕很多，近看仍辨得出真假。以磁磚當桌面要費心處理磁磚之間的接縫，仔細安排物體的位置，以巧妙遮掩。

有一回，造型師朋友找我拍亞洲食物，我的第一選擇是茶葉蛋，造型師則頗愛那上面宛如大理石的紋路和明暗的對比層次。不同於造型師以茶葉蛋的類似色來造型，圖 3-17，我以自己刷的灰色仿石材板當桌面和牆面背景，來強調對比色。在明亮不同的光線影響下，板子有深淺的灰色和藍色，恰如其分地烘托出茶葉蛋暖暖的色澤。

圖 3-18，這塊有點粉紅和橘紅的板子是我與道具師朋友的合作成果，靈感來自於美國南方和拉丁美洲的彩色水泥牆和赤陶磚。它給了我拍柔和調子的念頭。我拍鹽烤蝦時將它拿來用，希望可以有些春夏氛圍。橙色蝦與粉紅色背景和餐巾是類似色，青檬和辣椒的綠是對比的點綴。若你拍非全熟的牛排，不妨用粉紅色的背景或道具來與牛排內層的生肉搭配。另外一提，我最早將粉紅色用於食物攝影，始於這張相片裡的餐巾。我發現，不論是明調或暗調攝影，這個顏色都相當好用，尤其是拍紅肉時，可以在陽剛中帶點陰柔。自從有了這條餐巾和這塊背景，我開始將粉紅色的小食器納入道具清單。

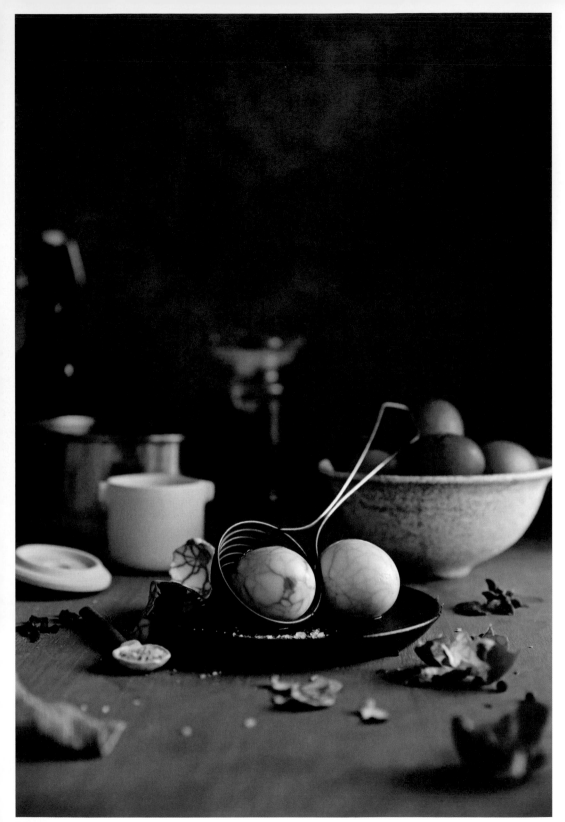

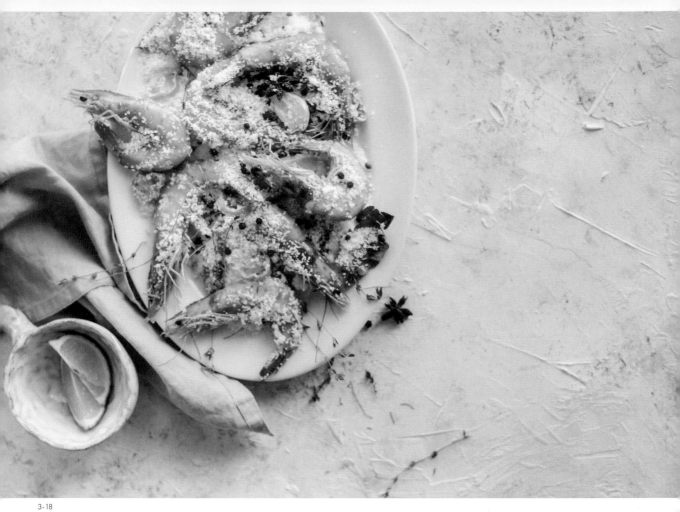

3-18

布

布比板子好收納。素布簡單易搭，花紋圖案多的則盡量簡化食物造型，免得視覺上過於複雜。我通常買零碼布，價格比裁縫完整的布親切。大張的廚巾和麵粉袋布是絕佳的選擇。中性色彩的亞麻布頗得我心，我總是留點皺摺，當層次效果。床單亦好用。

如果你沒有架子將布撐起當背景，就拿較有高度的箱子當靠墊，把一大張布從箱內鋪起，延伸到外側邊，再到放箱子的桌面或地板上，如此便有了張從牆面到桌面的完整同色背景。用布當備料桌面得留意食材的合理性。有次我在桌布上拍了張蛋糕備料照，被以不合生活常理之由退回。有道理啊！怎有人在鋪著布的桌上做蛋糕呢？

圖 3-19，手拿藍莓甜筒的相片，右邊是柱子，左邊是白麻布背景。我透過純白來提點食物的顏色，且在前景的柱子和背景的布加持下，使相片有了三度空間感。我沒有把白色的布燙平，要的是讓那上頭的皺摺增加畫面層次，而且因布離前景有一大段距離，皺摺不會過度擾亂視覺。

圖 3-20 的桌面背景是一張素布，當初我突發奇想地將沾著淺灰色油漆的刷子在上面甩啊甩的，竟做出一番抽象效果。偶爾我也將它當作水泥牆或水泥地板背景來用。我還有一條廚巾，在做甜菜根料理時有些部位染到紅，而有漸層的效果，我沒洗它，反倒當做寶似地留著。圖中的香料燉大黃佐香草冰淇淋，其中深紅色或紫紅色大多給我神祕的感覺，往往我以暗調來拍居多；但是，大黃是春天第一個收成的蔬菜，百里香也在春天開花，我順遂以明調拍出季節的輕快。布上的紋路低調，便不影響看相片時對食物的專注。但如果布上的紋路有明顯的條紋或格子，就得注意了，它們往往只能扮小配角，而不能是占畫面最多的背景。

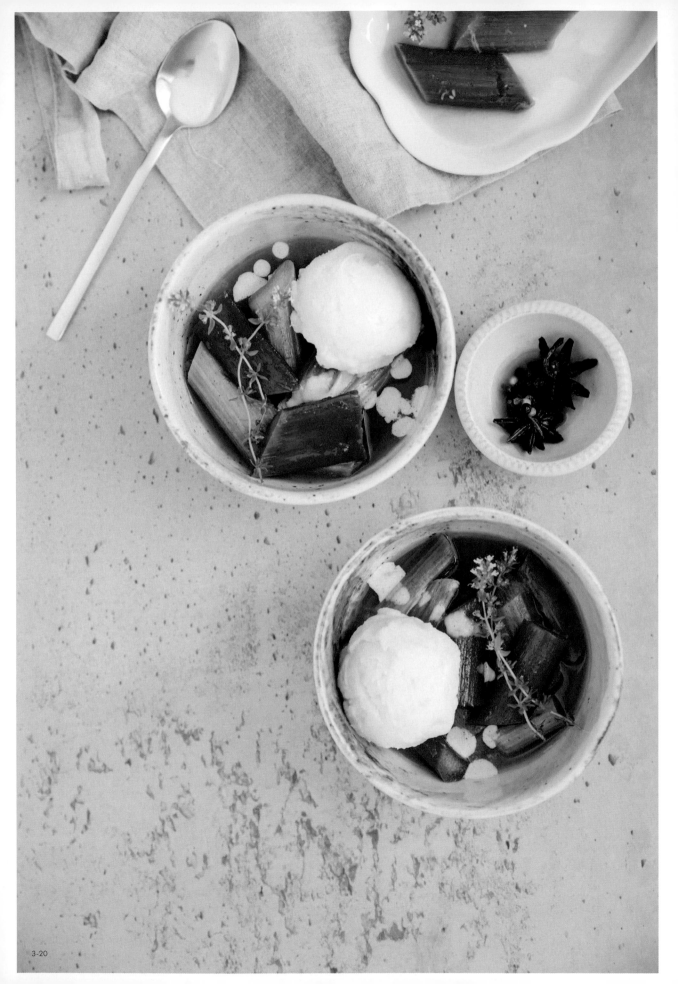

紙

與布類似，紙好收納且價廉，隨意的皺摺是層次。色紙、包裝紙、牛皮紙、宣紙、剪開的購物紙袋都行。但是，用報紙來當俯拍的桌面背景得小心。報紙上的文字密密麻麻，景深處理好或有道具遮掩尚可，只是用的時候得先看清楚上面文字的意思。我看過一張龍眼相片，下面鋪的華文報紙有「性病」兩大黑字，而墊在感恩節烤雞下面的報紙印有非洲饑荒的新聞。任何人看到這樣的搭配，食欲都會大減，與人道和社會立場無關。

烘焙紙是懶人的超級背景。食物烘烤過程會在烘焙紙上留下油漬的痕跡和色彩，是現成的拍攝背景，無須盛盤再拍，也無須找桌面。看過廚師以乾烘過的烘焙紙當擺盤裝飾，我現學現賣地做了張來當拍攝背景。製作方法有二：一是將烘焙紙放在無油的鍋子裡乾烘，直到變色，會有如同燒烤過的痕跡；二是將紙放到烤箱乾烤，直接放烤架上烤會烤出橫條紋，放在烤盤上烤的效果與鍋子乾烘一樣。

我曾經拍過一系列黑白食物照，即食物和道具都是黑色或白色的彩色照，如豆腐、白麵線、墨魚義大利麵和魚等。圖 3-21 蘑菇相片是類似的構想。當時我看農家將蘑菇放在墊有白紙的木箱裡，於是請他直接把還帶著土的蘑菇用紙包給我。回家後，我把紙攤開就拍了。紙的皺痕對比蘑菇的光滑表面，而不同程度的光和影則帶出蘑菇的形體。這張相片雖是明調攝影，陰影卻扮眼相當重要的角色。

圖 3-22，我以白色來構圖，將色彩留給雞蛋和勺匙的木柄，背景是一張白紙。

牆面背景還有更多，白色反光板和黑色遮光板都是選擇。曾見攝影友人用金色的打光板當背景，營造出又亮又暖的秋陽效果。背景同時可以是人、窗戶、有鑲框設計的門、現成的牆壁、牆角和梁柱。無論選用哪種背景，請先想想主配角的關係，以及兩者在紋路、顏色和質地的互動，方能創作出相稱的搭配。

3-21

3-22

道具

我的國高中歷史成績老徘徊於及格邊緣，如今卻在舊物群裡找歷史、讀歷史。若説從頭，應該是那道我花了整整兩天才做好的加泰隆尼亞燉牛肉；若説後來，是因為我斷斷續續做了六年的食物攝影。

約略是挑戰美國名廚湯瑪斯・凱勒（Thomas Keller）的食譜書累積了成就感，有段時間我著迷於作法繁複的食譜。然而，有拍下從備料到上菜整段過程的念頭，倒是幾道名菜後的加泰隆尼亞燉牛肉。因為慢燉，我有了專注的從容，得以想像更多，尤其是餐具方面。

這道菜是耐心的考驗，單是洋蔥番茄醬底即熬了五小時。拍備料時，我一邊信心十足地假想料理完成的模樣，一邊三心二意地煩惱該用哪個餐盤上菜。待準備盛盤時，看著一鍋黑黝黝的牛小排和黑橄欖，以及沾著深棕色醬汁的指薯和洋蔥，竟不知如何是好。

美國飲食作家暨加泰隆尼亞料理專家科爾曼・安德斯（Colman Andrews）曾説：「有些加泰隆尼亞料理並不美，如世界其他地區的傳統菜餚，顏色傾向黯沉單調的棕色，它們是用來吃的，非近距離欣賞。」我當是安慰。所幸一，大廚書裡指點以茴香葉裝飾，似為黝黑點了光亮。所幸二，我有朋友送的圖紋大碗來盛，勉強湊出了生氣。

也是為了這道菜，我才大悟，原來家裡的餐具都是白色的。（可是與我寢具只用白色才覺得乾淨有關？）把視覺潔癖甩一邊，我開始上網路店鋪找其他顏色和有圖紋的餐具。網路逛街是這麼一回事，連啊連地，最後下手的往往不在原先計畫中。我從預先設想的顏色關鍵字，一路連到十八世紀流行於英國的轉印陶瓷餐具。在讀它們的歷史時知道，原來當時製造商的行銷訴諸感情，為每套取了名字，給了動人的故事。此招對我很管用，我甘願上當。這還不夠呢。讀了別人給的故事後，我又忍不住猜測，它們有

了幾趟的出走與歸屬，才到我手中。是不是愛人不會永遠在一起，而靈魂伴侶可能永遠找不到？

舊物不只英國的轉印陶瓷，還有法國鄉下老得切痕纍纍的砧板、美國古早時期的廚房小器具、土耳其的黃銅托盤、不知哪裡來的白蠟器皿，以及不同道之人會投以「怎麼會買這個」的眼神的所有東西。

收藏舊物、蒐集故事，浮動的靈魂好像有點穩了，無所謂的個性好像有點浪漫了。我以前買的盤子都是淡淡的、淨淨的顏色，沒有不同；以前盛料理都是堆起、疊起的動作，沒有差別。現在盛菜時，我看到餐具與料理有了彼此，一切都不一樣了，滋味也在細微裡有變化，色澤在深淺中有流轉。我覺得有點有趣、有點滿足。

回到那道燉牛肉，我老實說，連攝影師都不愛拍視覺深沉的料理。如果一定要拍，除了要有香草植物、佐料和食材點綴外，還有賴道具來營造場景。彼時我也不過在桌上墊張白紙，以茴香葉和圖紋碗加持，為參與的食材和完成的料理一一拍了大頭照，各個看來像是被車燈嚇到無法動彈的鹿。沒有其他背景，沒有其他擺設道具，什麼都沒有。

當我說道具，說的是與烹飪和進餐能合理相搭的東西，它們鋪陳餐桌攝影的氛圍，賦予食物生命，讓影像不單是靜物，而是擺在桌上邀人共享的食物。專業攝影師有專業道具師琳瑯滿目的道具來協助。自己拍攝則全靠自己，無須怨歎道具不足，好好利用它們的顏色、質地和形狀。先以簡單為原則，想像一個情境，慢慢的，有關料理的場所、時間、季節、用餐人的或料理人的故事，都會在你細心的擺設中表現出來。

天然道具

天然道具包括花、樹枝和食材。從食譜找點綴食材的點子。買菜時多買，或烹飪時預留些拍照用，特別是最上相的東西。至於花草樹枝類的道具，它們能表達氣氛，提點出料理重點，比如節日、地方和季節性的料理。也或許它們是你的日常餐桌的擺設習慣。不管動機何在，運用時要相關且合邏輯，別一味地在食物旁擺花，以為增添了文藝氣息，卻弄巧成拙。

碗盤碟

天天都吃飯，你會直覺地想，挑碗盤沒啥大不了；可是，越平常的事越易
被忽視。碗盤不單是容器，還是食物呈現的美學。

日本知名的美食藝術家北大路魯山人曾說「食器是料理的衣服」，甚至自
己在家裡築窯燒陶。生活不再只是生活，食物不再只是食物，是與美學的
結合。這讓我想起新一代小館美食，將繁文縟節簡化，不舊守一向被視為
高級的陳規，而以食物為優先。近幾年，主廚與熟知的陶藝家一起設計食
器，蔚為風氣，就為呈現從食材到進餐的整套手工經驗，以及廚師的擺盤
藝術。當餐廳不再墨守成規，你也無須正襟危坐地進食，心情才能真正放
鬆。這正是小館子的美學，從每個細節來解放你。

這股餐飲潮流隨著攝影流傳各地，自己的家也能蘊釀小館子的氛圍。

擺碗盤首先斟酌的是容器大小。食物造型師幾乎都以界於晚餐盤和點心盤
之間的沙拉盤盛放主食，晚餐盤則留著當裝多人份食物的大盛盤。沙拉盤
小而美，餐桌上多擺幾個，構圖更加緊湊紮實。同時，沙拉盤精簡盤中食
物，迅速點出重心，無空蕩感。大塊牛排或整排烤肋骨，不妨豪爽地用晚
餐盤造型。主廚料理有其擺盤考量，是另一例外。同樣的道理用於碗的選
擇。

顏色方面，全白碗盤是基本款，傳遞優雅潔淨的氛圍，易與他色配件搭配。
深色食器如黑色或深咖啡色對平淡顏色的食物有加分作用。輕柔淡和的顏
色或粉彩色則營造輕鬆有趣或柔性的意境。玻璃器皿透光，映著夏日的清
爽，在強光下有晶亮如寶石般的璀璨倒影，引人遐思。參考圖 3-23。

色彩鮮豔或食材豐富的料理以中性色彩的餐具為佳。當你在基本的碗盤餐
具之中遊刃有餘後，便往其他顏色和質地較豐富者拓展功力。

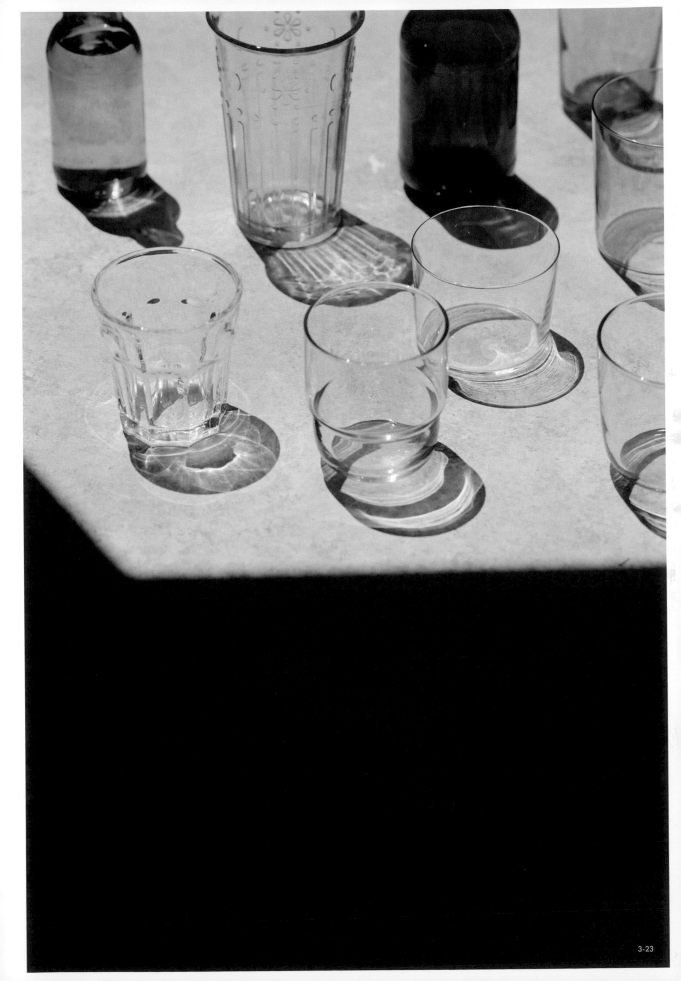

每個人或多或少都曾經想用顏色鮮豔的碗盤當道具，讓畫面看來亮麗。這是個危險的念頭。用彩色碗盤時，先思索顏色與食物顏色的互動。比如用紅色餐盤裝番茄鮮蝦義大利麵，兩者的紅和橙相輔。若改用藍色餐盤裝，則是對比反映。有的造型師避免以全藍的點心盤裝甜點，認為如此組合降低甜美度。正黃、正紅和正藍等三原色耀眼，會將顏色反映到食物和其他道具上，造成顏色汙染，故不甚討喜。

有圖案的碗盤無可避免，家家戶戶都有，拿來當道具前，先觀察圖案是否轉移對主角食物的注意力。印著小紅花的白盤裝草莓奶油蛋糕，紅與紅相呼應；然而，若換成整張盤子滿滿的大朵印花，恐擾亂視覺，得小心使用。老舊轉印陶瓷餐具身上的使用痕跡，為食物穿出質樸與典雅的風味。再者，它們是白底印圖，而非全一色，拍暗調時在暗光下，白底仍能為你顯出些許亮光，而上面的印圖也為較單調的食物加了層次。大多數造型師或道具師都有收藏這類餐具。

我有我的風格，你有你的。擅用彩色器皿的人不見得比僅用白色的人高段。我認識幾位知名的造型師，都以全白做為首要或唯一的選擇，要加添色彩則從其他配件著眼。

主盤之外的小容器，比如裝醬汁的小碟子，有較彈性的色彩選擇。從主餐具和主角食物找出一個顏色，與之搭配對比或類比，是選小容器和其他道具顏色的撇步之一。

使用齊全的整套餐具非必要，只是要從顏色和大小找出連貫性，不然放眼望過去桌面將過於凌亂。不同盤子，以類似的顏色和大小來混搭，可組成一套精采，參考圖 3-24。

質材方面，混合不同質材的道具為畫面增添層次。金屬、陶瓷和木板相互搭配出風格。很多時候，食物攝影偏好以陶碗盤當餐具，不僅是它的質樸，還有那上面微妙的紋路或斑點不過於喧嘩，是質感、是層次。有個好的陶碗盤可省下許多造型時間。參考圖 3-25。

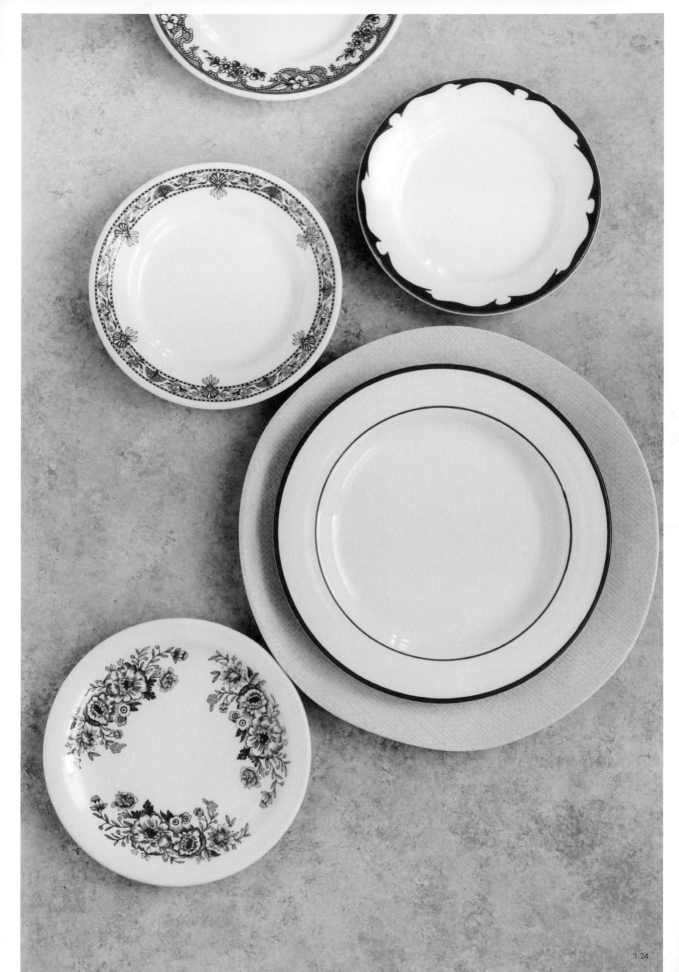

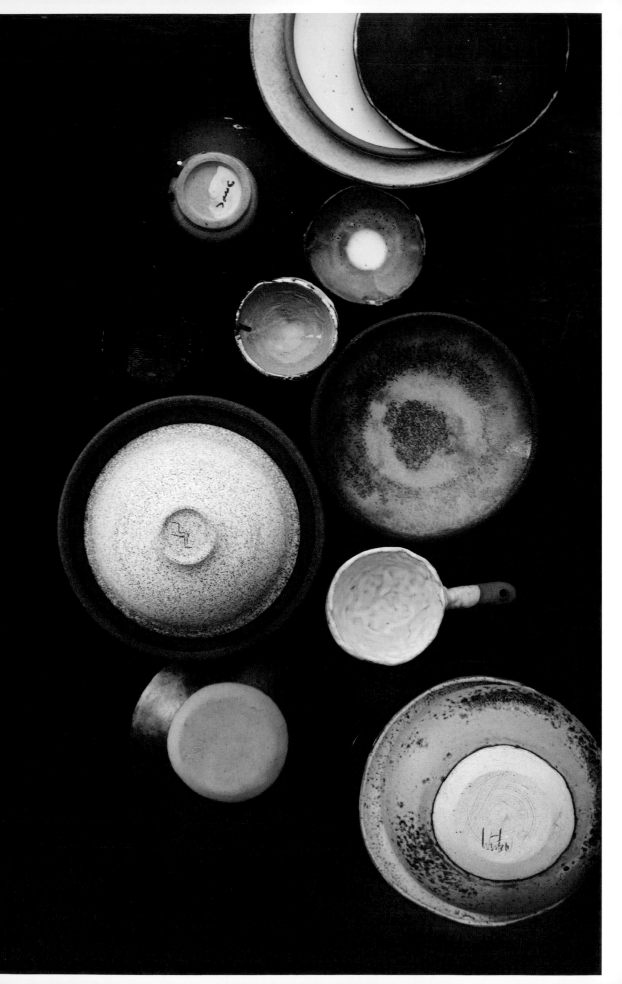

銅器用途廣，不若銀器易反光，散發一股暖暖的沉靜。當場景是灰藍的冷調，用黃銅或金色做冷暖對比。白鑞餐具常見於十八世紀的餐桌，其不反光的低調灰和老舊味頗討食物攝影人的歡喜。

刀叉匙筷

依食物和場景，挑選顏色和材質。霧面和二手銀器較不反光，適合用在質樸的攝影風格。亮面者較常用在明調攝影，但有易反光的顧慮。金色、黑色和印花各有各的氣質。參考圖 3-26。

西餐用刀叉，中餐用匙筷，簡單得不得了的常理，卻會出錯。我在造型師友人那兒聽過一則水餃的例子。雜誌文章寫的是中華料理，水餃在正常狀況以筷子為餐具，偏偏當時畫面的餐桌上放了刀叉和筷子。雜誌隨即以餐具東西混淆，主題不明不確之理由，將相片給退了。

布

看似簡單越是難，布也是一例。布最惱人的該是顏色了，肉眼看的與鏡頭下的落差有時大得驚人。我有次看中一張相片裡的石洗亞麻桌布，於是從螢幕上店家提供的色彩選項來找，卻怎麼看都無法確定。後來問了才知，顏色是宛如深夜的黑灰色，與我想像的暗藍迥然不同。

布有染色和墨，在光影響下變調倒非全然為缺點，它們有時經由後製拉回來，或在後製調成另一種顏色，只要不影響到食物的顏色。其實由此得知，灰或藍色調的背景和道具給人較多的後製空間，因為一般食物多是綠、紅、橙、橘和黃色調，後製調藍較不干擾食物顏色。

素面、簡單圖紋和低調質地的中性顏色如象牙、灰、藍、黑、棕是百搭。若以亮著眼，我還是會找中性色，然後從它們的圖紋顏色來與食物的顏色做文章。比如一盤綠蔬沙拉，我選用有綠條紋的白色餐巾。布上面有一點色彩已足夠，無需整面。布的顏色尚可設計季節的氛圍，白、粉紅、黃、淺藍是春夏；棕、深藍、深紫、黑是秋冬。

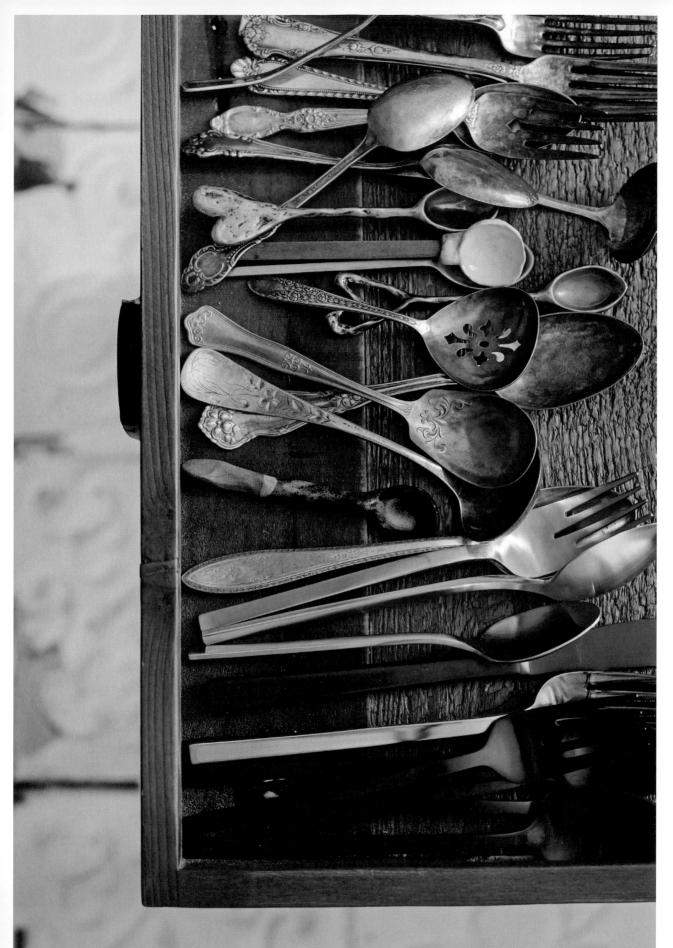

在場景角落放個餐廚巾，有平衡畫面的功用。既然需要的只是小景，家裡現成的床單或衣服一角（如大件男襯衫的衣角或袖子），便派上場。有斜紋路的牛仔褲，以及有反光和柔和畫面作用的紗布同是好物。

大多時候，拍食物照無須顯示完整的餐巾或桌布縫邊，所以零碼布最經濟實惠。若是用零碼布當餐巾，小張就好，大張的在鏡頭下顯得更大且厚。一陣子前，我買了一大塊粗麻布，自己剪了幾張小的來用，布邊因未縫而脫線，正好我將線抽出來裝飾自製果醬和自製香草鹽，並當做捆蔬菜和三明治的小繩子道具，添了手工感。參考圖 3-27。布料行的樣布或要丟棄的剩布也是寶物，最小張不過十一公分，剛好拿來當小墊子。

瓶罐

進食的時候，難免用到醬料或飲料，因之瓶罐便輕易地成為與食物相搭的合理道具，即使只是擺著，根本沒使用。

啤酒（包括瓶蓋）、罐頭、化妝品、玻璃瓶、油瓶、餅乾盒、果醬瓶等用過的瓶罐，都可以留著當道具。若不打廣告，瓶罐上的標籤最好撕掉，原本有品牌名的瓶子便化身為萬用瓶。有收藏價值的盒子可不去標籤，只要拍攝時別讓文字圖案過於醒目。化妝品瓶罐上印的文字無法去除，將之放在較不注意的角落當陪襯，或用在僅拍出瓶口形狀的俯拍。

金屬罐頭和玻璃瓶會在適當的暗角反光，但不能過亮。在空罐頭裡面放刀叉匙筷或小器具，場景有家常味。用法很多，想像無限。參考圖 3-28。

3-27

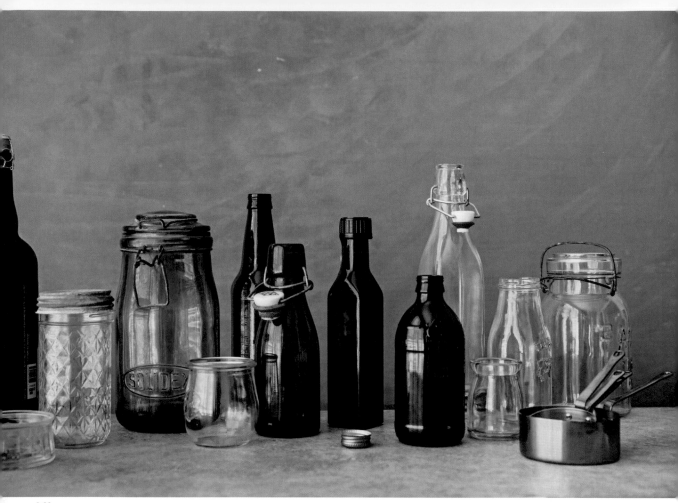

3-28

其他

道具俯拾皆是。我最近常用鍍金屬、混凝土和黏土燒的盆栽盤,雖然不能當食器,卻能充當食材容器,體積大點的有托盤的架勢。我看過食物造型師在布置餐桌時,將大而淺的水泥盆栽盤拿來放蠟燭,有時亦當做放在用餐餐盤下的裝飾主盤,增加餐具的層次。

派盤、餡餅模和布利歐甜麵包模等小烤模除自身用途外,我將它們拿來做容器,比如放鹽或蛋,而有波浪狀邊緣的則能為畫面帶來些許趣味,並柔和其他道具的直線條。銀灰色的烤模在明調和暗調攝影均顯特長;黑色的較不反光,在暗調攝影散發神祕。造型設計師亦將一般大小的烤模拿來當托盤或擺飾盛器,甚或反扣放派餅烤物。二手店賣的烤模和烹飪器具有的班駁已鏽,價位卻高於新品,可見其被視為攝影道具之需求。參考圖3-29。

拍攝食物的我,在收到包裹後不再馬上把包裝材料(棉紙、線繩、緞帶、小卡片)交給回收桶,而是先留著,待多次使用後再處理。線繩和緞帶視質材和顏色,能在不同氛圍的場景顯現手製的生活風。已皺的棉紙可以拿來當桌面或牆面背景,包裝餅乾、烤餅或三明治,若貼在窗上,就多了個柔光幫手。

農夫市場的水果籃和蛋盒,若非塑膠材質,我都留下來當道具。巧的是,這些小容器以方形或長形居多,若在桌上正經八百地對齊排放,自有其工整的美。然若如圖 3-30 以對角線來放,還能活潑有生氣。買小皮件時店家附贈的防塵袋,我拿來裝米、堅果或乾貨,小的午餐紙袋則用來裝麵粉或水果,均饒富家常感和古早味。參考圖 3-31。

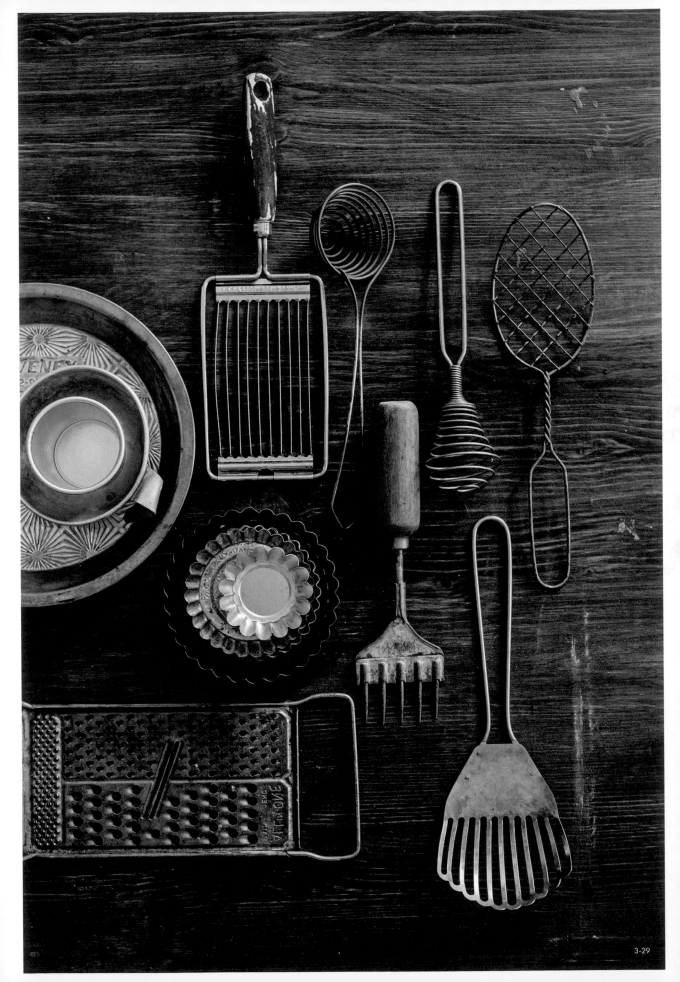

我有時看人家的相片，在驚豔道具之時，會冒出想買的念頭，即便暫時按捺住了，時不時還會自虐地跟自己說，要有它才拍得出味道啊。若天人交戰至此地步，我的對應是到儲藏間將眼前的道具看一回，警惕自己東西很多了，已有類似的了，千萬住手。多數時候，衝動還算聽話。

後來我衍生了一套道具計畫。看別人的相片時，記下欣賞的道具的顏色、形狀和應用，做為日後的靈感。此外，我有組織地收納排列道具，將相同顏色、材質、用途的放一起，以方便拿取、提高使用次數，亦利於構思時瀏覽。

買簡單，用不易。挑選道具，與攝影和造型所需功夫，不分上下。在造型時，也在生活中持續地練習，不局限於傳統，訓練自己的眼力和直覺。我能夠確定地說，我已揮別了料理大頭照時期，如今我的相片是一封家書，我從料理寫到生活。

3-30

拍攝風格與氛圍

路邊賣藍蟹的小卡車，是夏天的記號。

我帶了一打藍蟹回家，除了清蒸後大方撒下香料的烹飪方式，沒有第二種想法。現在的我對下廚的態度很姑息。夏日炎炎漫長，我準備拍五張相片，再親筆寫幾句話，當作宴客帖子，邀你來吃這裡的特產。

怎麼拍才能讓你一眼便心動呢？我用想像的。

從螃蟹的美味在哪開始，我記下逐漸形成的心像的所有特點，寫下烹飪的細節和情緒的觸動。有我的、有你的；有做菜人的、有進食人的。

特調的海鮮香料，我們都著迷。藍蟹的肢體形狀是我關注的焦點；敲打開來的模樣是你的注目。飛濺的蟹殼是我心中夏日爽快的註解；絲絲的蟹肉是你心中夏日甜美的表徵。我想要有蔬菜沙拉來相伴才顯得清爽；你則要有啤酒來助陣才夠勁。我非得有檸檬不可；你只依賴黑醋。我說把它們當晚餐；你說我們來野餐。我有小時候全家到布袋買海鮮的思鄉情懷；你有與朋友開船出海吃海鮮的豪氣時光。

想像引出了其他。一盤螃蟹不只是一盤螃蟹，還有佐料、飲料、餐具、桌面、蟹殼等。然後，我把官能感覺與視覺感受分開。這麼一來，我有了顏色、質地、光澤和形狀等一般人對料理的普遍認知。觀點就較個人了，比如角度、遠近、比例、對焦、動態和氛圍。

氛圍其實籠統。雖然我們對同一張影像因個人的生活與文化背景，而有各自的認知與闡釋，但對氣氛的感受並無天壤之別，細微的差異多存在於對畫面中某樣有形或無形的東西，所觸動的私人情緒。有人認為暗暗的光最有內心戲；有人認為仿底片濾鏡有懷舊情懷；有人認為用木桌才有味道。

我認為，氛圍來自光、拍攝角度、顏色、道具、桌面、背景和取景，尤其在料理、攝影師和器材三個條件不變的情況下，要拍出不同的相片有賴於剛剛提到的光等因素。

當我拿到案子，首要決定的往往是影像意欲傳達的氛圍，料理的季節或場所，熱鬧的或親密的心情，都是思考的方向。季節是食物攝影最普遍應用的意境。四季各有不同的光、顏色、情緒，加以當季食材和食譜，便能有效營造氣氛，讓觀者認同看到的食物是此刻想要做或吃的料理。一旦氛圍確立，接下來考慮用什麼樣的拍攝手法或展現什麼樣的風格，以及哪個角度的光，要多少光。

我以清蒸藍蟹帖子，舉五種常見的拍攝風格和其詮釋的氛圍。但拍攝的風格與類型不是固定的，你可以交互使用；氛圍是個人的，你可以說自己想說的故事。

首先，我得讓你知道吃藍蟹是怎麼一回事。藍蟹非肥美派，蟹體硬殼部分超過十四公分者算大隻，一般食用以十二公分或以下者居多。當地人們在魚市扛半簍生螃蟹（四十至四十八隻）回去是常有的事，海鮮小店則以半打或一打賣。眾人享受的是與親友共聚的歡樂敲打時光。這樣的純樸食物，你看不到誇張的食用動作或廣告。

1 豐美簡約

老闆説，螃蟹蒸熟裝到紙袋裡，跟著撒入幾大匙海鮮香料粉，然後拎著袋口上下晃；熱呼呼的紙袋沿邊撕開，鋪在桌上，吃多少隨意。芹菜味的香料粉有微甜的辣，在剝殼與吮指間下肚，灼熱卻又溫柔地暖了性寒的蟹肉。能從料理人身上學到撇步是件幸運的事，我就這麼做一打請你。

拍圖 3-32 時，我以海鮮店常用的牛皮紙袋當桌面，想説明現煮、現吃的誠意。

螃蟹既有多隻，我便全員出動，透過重複的元素來構圖；但是，重複的律動仍有錯落，每隻蟹有不同的角度，有幾隻翻面，在一片相似色彩中顯現深淺層次。內行的人必知螃蟹背面可分性別。為了請你假想現場餐桌或許更豐盛，我稍微堆疊了螃蟹，且不完整入鏡，使畫面多了延伸感。螃蟹間有間隔，是要你看我多麼豪爽地撒了一桌香料，盼你有伸手抹來嚐的念頭。

畫面看似簡，但我要考慮光。暗調或明調拍都可以，唯我偏好將影子顯露出來，所以我把桌子拉離窗光，好讓螃蟹底下有更強烈的陰影，增添立體感。因為是逆光，離我最近的食物光最弱，故得在那裡用反光板補光。只是，反光板的位置仍低，不會大量照明，他處的陰影不受影響。畫面左右邊無直接的光源，有剛好的亮與暗，我沒繼續在布光上斟酌。我同時減少曝光，以加深陰影。

為了景深，我原考慮用近俯拍的高角度拍。爾後察覺，螃蟹並非全然扁平，況且擺放有堆疊，即使俯拍仍有層次。牛皮紙上的橫條摺痕是畫面的另一個層次，它的線條與螃蟹的擺放恰好成對角。

每一張食物照都是以主角食物為焦點，有些加入配菜，有些加入道具，搭出場景，營造整體的用餐氛圍。豐美簡約顧名思義完全是以食物為焦點，道具少用，場景依賴不多，目的在於直截了當地吸引你看食物。雖是如此，簡單有時卻是最難的，要有色彩組合或光影引導情緒。

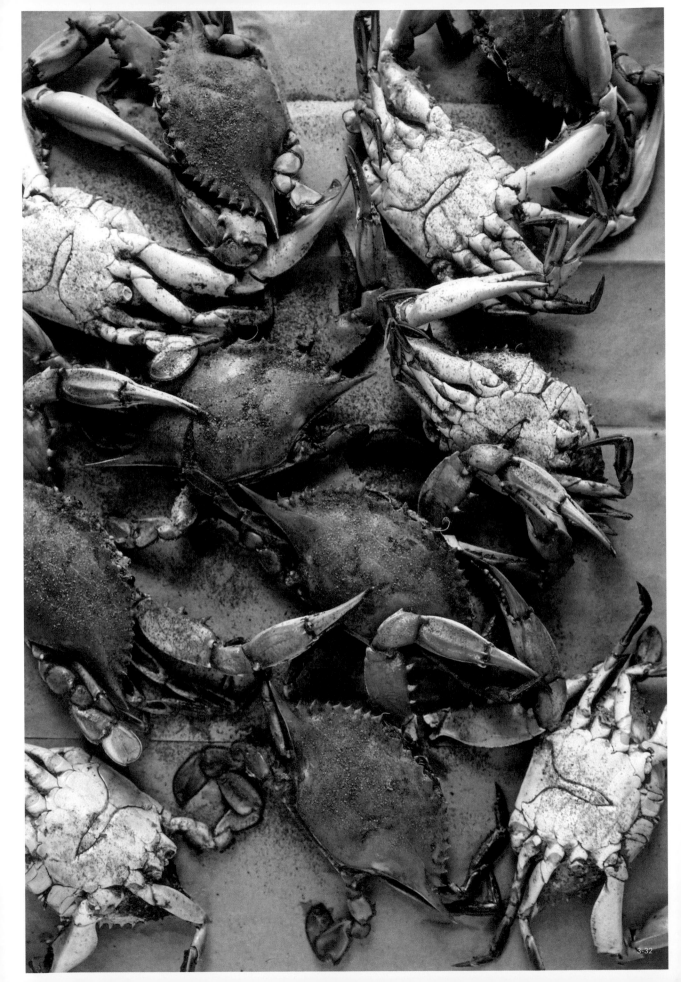

2 生活

對於夏天的餐桌，我有很多溫度的和色澤的想像。大理石桌是手臂的涼墊，灰藍的玻璃盤是野外的遨遊，我願意為它們倒幾杯玫瑰紅酒來搭配。這一桌沁柔，為你擋住外頭蠻橫的豔陽。熱情是我端在你眼前的十二隻螃蟹。

有生活感的食物攝影有故事性；有故事性的食物攝影有生活感。食物攝影是生活攝影；美食雜誌是生活雜誌。因之，餐具之外的東西納入構圖，造型擺設不拘小節，空間場景放大，而人加了進來則多了動態和人情味。

我在構思圖 3-33 時，把螃蟹照的場景擴大，顯現了餐桌和餐桌邊發生的事。把端碗的動作加入，有了呈獻和邀請的含意。這樣的相片給你有人將入席的想像，或許也讓你動了做這道料理，或與好友聚餐吃海鮮的念頭。

為了表現夏日的清爽，我以明亮的調子來拍。相較於木桌，大理石桌明亮，在輕快中傳遞了現代感，是我最先決定的道具。灰藍餐盤、白色碗公和粉紅飲料都是清淡柔和，惟有正端上桌的大菜顏色分量最重。桌面之外，做為「底」的道具如背景、椅子和人身上的衣服都是白的。螃蟹之間較大的缺口放檸檬，抵緩缺處所形成的強烈陰影。整體畫面顏色在明亮輕柔間有相對的藍與橙，以及類比的粉紅與橙。

道具的位置是引導視線的線條。食物才剛上桌，無須依賴餐桌上散落的東西來展現生活感，避免在明亮下顯得紛雜。

光來自右邊，有柔光板柔緩大理石、玻璃杯和銀器可能的反光；反光板在左邊補光，畫面因而有較一致的明亮。我還增加曝光，提高整體亮度。我以 f/4.0 對焦前面的螃蟹，使前方附近的景物清晰，虛化了背景。至於右邊前景的高玻璃酒瓶因為與桌面有段距離，導致對焦中景時被虛化。如此一來，你看到的畫面是有前景、中景和後景的三度空間。

以生活為氛圍的照片頗受媒體喜愛，特別是與時節相關的。這類相片有的要求有人在畫面裡，強調真實感；有的對人數，又或身體部位出現多少亦有要求。

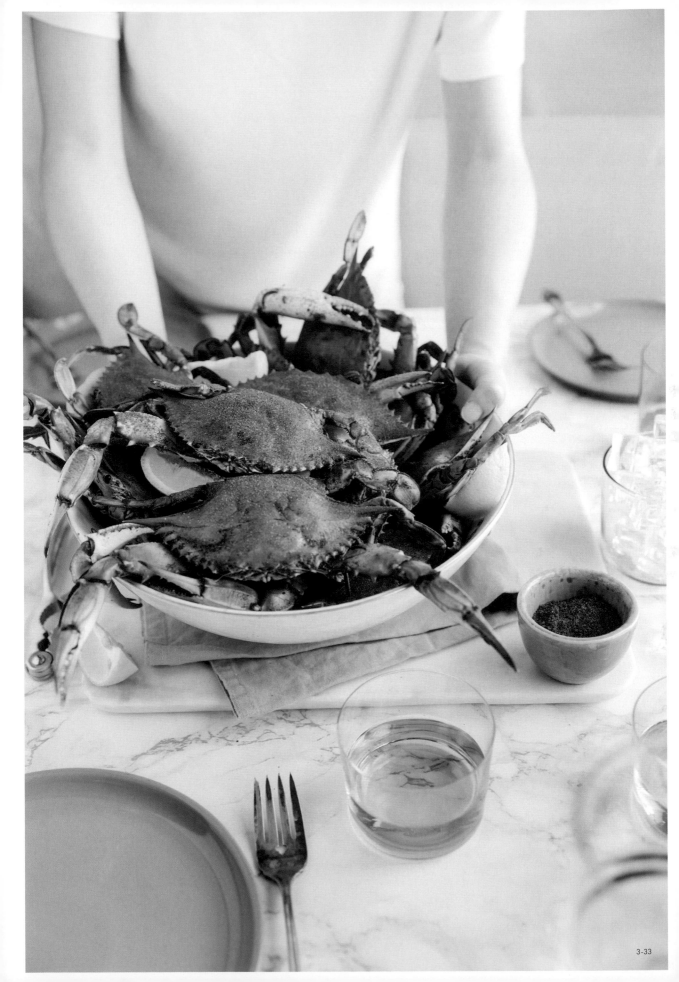

3 家常質樸

有段日子，時不時想來杯冰啤酒，大概是因為連日雷雨，日子滑進了悶熱。暑氣妄為伸展，黃昏遲不暈染，惟有蟹與酒照得滿桌橙黃。美國名廚茱莉亞 · 柴爾德（Julia Child）說：「愛吃的都是好人。」我有螃蟹，也有酒和黑醋，就等你加入好人的行列。

圖 3-34，我用暗調質樸引你來我的夏日晚餐桌。這般拍攝多是情感訴求，你循著餐桌上的鋪陳，有了點懷舊，憶起了心心念念的撫慰食物或家常菜。挑這張相片的桌面時，我一直想起臺南老家客廳那張桌子，大概從我高中起即擺在那兒。晚餐後全家都坐在客廳沙發上看電視、吃水果，多年下來，桌子四邊的木頭有了歲月的斑駁，但我們從沒想要換新。舊物是家人，伴我們成長。

遂而拍照時，我以木頭來營造我的家常。除了逆光之外，右邊和左邊都用黑色減光板把光擋住，不特意全面照亮木桌紋路，免得搶了螃蟹的風頭。較窄的光束尚傳達了傍晚的意境。接著我用對角線條鋪張紙，在上面又直又斜又橫地放上螃蟹，為畫面注入動態。這張紙同時把都是暖調的食物與桌面隔開，增添視覺層次。

擺盤時，我盡可能避免鄰近物體相互平行，偏好以交錯的對角線來安排，使畫面有錯落、流動和真實。從啤酒到黑醋，再到蟹鉗夾和琺瑯碗，我鋪了一條路線，引你從上看到下。相反也行。

琺瑯餐具是隨興、輕便和質樸的代名詞，我拿來裝蟹殼。啤酒、開瓶器、啤酒蓋、黑醋佐料、蟹鉗夾和蟹鉗，都彼此相關。桌上溢出的啤酒和散放的蟹腳是不拘束的家常。黑醋不小心被我翻倒了些，我沒多加理會，自然就好。另一方面，我把黑醋和蟹殼容器跨紙和桌面放，不僅圓融直線的銳氣，就好亦予人隨意置放的感覺。

螃蟹、萊姆、啤酒和木桌是暖調，我以白色和銀灰色道具與之搭襯，不特別營造強烈的視覺對比，卻仍能突出焦點食物。暗色道具多用在質樸風的暗調攝影，但淺色並非不能用，關鍵在於怎麼讓它們有融入感。畫面中一

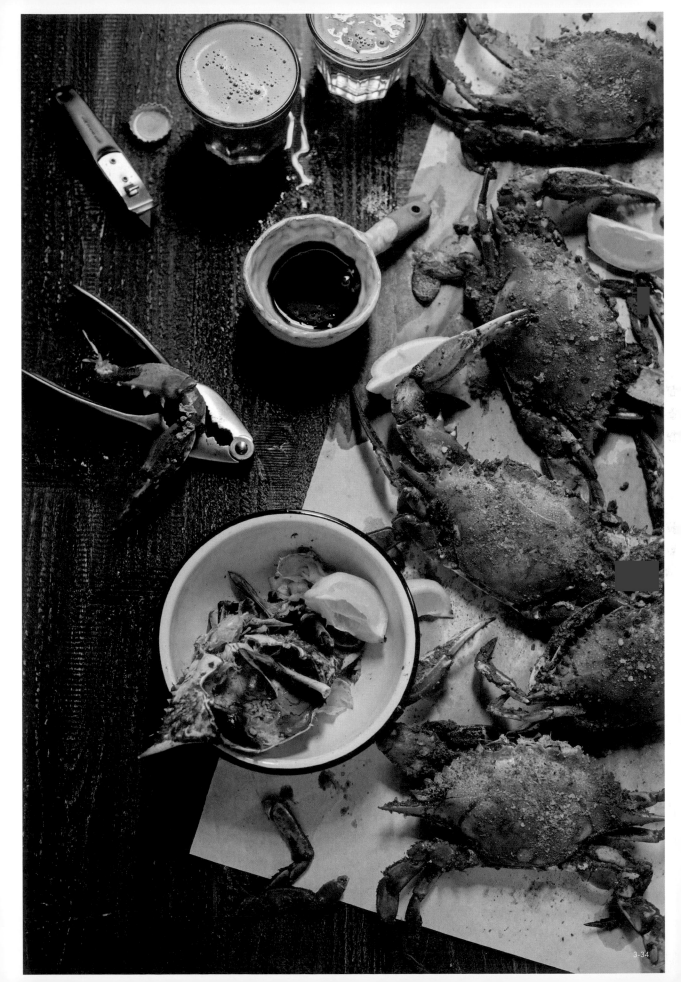

大一小的白色容器若改換別色，小的因體積小而有較多選擇，比如熟蟹和檸檬相呼應的顏色或對比色；但是大的因體積大且位置明顯，我的第一選擇是暖色，而非恐顯得突兀的對比色，除非我能把多一點的蟹殼放入，減少過多的對比顯現。

質樸家常的氛圍通常透過較暗的光和背景來協助達成，彷彿在鄉下老家用餐，泛舊的桌上擺幾道菜，你自在地坐著，邊吃邊話家常。引發的情緒是真誠、自然，還有點淡淡的憂愁和老舊。

4 明亮大膽

我常駕船拜訪的海港安那波里斯，有家粉紅蟹服飾店，白外牆有粉紅門窗，螃蟹商標和店內裝飾只有粉紅和綠。我沒勇氣進去裝飾如此亮眼對比的服飾店。你知道從蟹鉗前端的顏色可辨藍蟹性別嗎？紅色的是母蟹，本地人說牠擦了紅色指甲油。這邊禁捕母蟹，我無從知道煮熟後，牠們的指甲會不會更紅。

圖 3-35 以粉紅板子當桌面，靈感得自粉紅蟹服飾店。它的品牌衣服創辦人莉莉·普立茲（Lilly Pulitzer）說：「有陽光和一點點粉紅，凡事都有可能。」是啊，那我大膽些，用粉紅來跟你說夏天的熱鬧與繽紛。

明亮有乾淨的、有大膽的。當你覺得畫面色彩不夠，先從桌面和背景下手。紫色、粉紅色、紅色、綠色和黃色雖無白色和中性色的低調樸素，卻仍有各自的情緒和氣氛。用這般鮮豔色彩來拍攝，最能反映個人獨特的風格。人如其攝影，的確是。

很明顯地，這張相片的道具，我從顏色開始想。橙色熟蟹是暖調，粉紅色桌面加強了這個特色，亦給了大膽明亮的氛圍。處理鮮亮色時，我得格外謹慎，總是不想轉移觀者對拍攝主體的專注。表面紋路以低調為優先考量，而構圖最好能緊湊，以免過多的色彩吞噬了主角。

一般以明亮色彩紙為背景的食物照多顯得精緻且亮感十足，但我想把我的

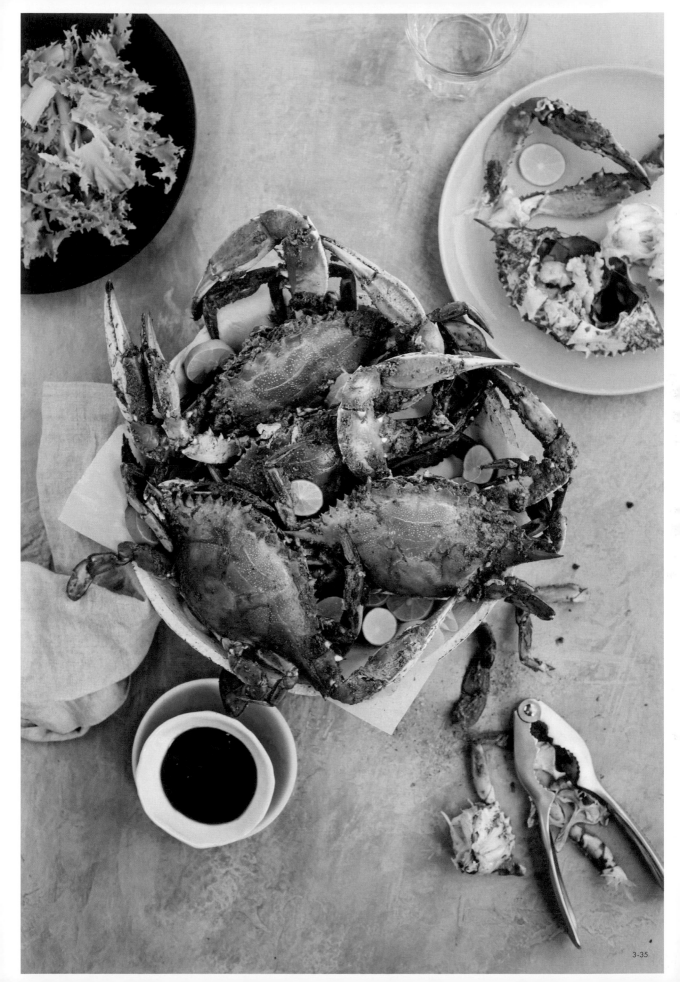

螃蟹照與之區隔。適當的隨意是必需的。把拘謹丟一旁，桌上和盤上放幾隻蟹腳、折半的蟹子和幾許香料粉，不完美的真實感是生活味。

構圖方面，在有道具助陣下，我不介意將拍攝主體放在畫面正中央。於是，我將主盤擺上，然後往四周延伸放道具。我藉著右上方的盤子和左下方的小碗，製造出一條延伸的對角線，左上方的盤子和右下方的鉗夾則是另一條，兩條在中間的螃蟹交叉，點出重心。

可能是對黑色有偏愛，有時我會義無反顧地將黑色道具擺上去；然而，明調攝影裡，暗色不能多。沒關係，我有菊苣點亮黑盤，也正好與主盤的萊姆顏色呼應。黑醋則有白碗來對比照亮。右上方的盤子與黑醋下面的小碟都是柔和的淺藍綠色。小碗黑醋與下面的碟子還扛起平衡上方較大塊的黑色與淺藍，以及與這兩色相輔的工作。另一個顏色是與粉紅色對比的綠色──萊姆和菊苣。所有顏色的置放，有對比、有平衡。

廚巾是另一細節。它的下擺稍左上彎，與小碟和鉗子的線條成對角，是動態的、制衡的、平衡的。與進食相關的蟹鉗夾和水杯，亦有平衡作用。

有了這些和那些，一道平常不過的地方料理有了耀眼活潑、不一樣的氣氛。我說，特別的情景給特別的你。

5 場所記實

我用兩杯水、一杯蘋果醋、兩片月桂葉和一些鹽，清蒸這鍋螃蟹。三十分鐘後，將水倒出，趁著熱氣騰騰，撒了經典的大紅海鮮香料粉，其中有十八種香草和香料，聽說至今仍是祕方。今晚吃蟹，要不要檸檬，你隨意。

記實拍攝有教人做菜的含意，多以廚房或備料的桌子為場景。如果拍攝主體是煮好的料理，就以食材和所在場所相關的道具來輔佐；若拍攝主體是料理做好前的某段過程，則無需多餘的道具，只要放與過程有關的東西，也因為是拍攝過程，所以最好有人的動作入鏡。

拍圖 3-36 時，我以廚房為場所，設計了做菜和備料的場景。桌子是木桌，背景是斑駁的黑色木板，加上放廚房小器具的白蠟杯、刨器和玻璃瓶罐等都是樸素的二手物，質樸的記實氛圍昭然若揭。此外，我加了蘋果醋、香料粉、月桂葉和檸檬等天然道具，提示這些是所用食材。

畫面物體高低起伏，落差不大，背景負空間過多。我不做其他調動，但在左上角寫螃蟹的英文，一來示意今晚菜單，二來平衡前方較重的視覺。字也有引導視線到螃蟹之意。一般而言，食物滿鍋引人注目，於是我採低角度拍堆高的豐盛，並安排一隻螃蟹在桌上對你揮鉗。桌上的水順勢自然流散。我特意將鍋子上層螃蟹的蟹鉗伸展開來，加強動作與氣勢。

正午時分拍暗調，我多花心思布光，以將光集中在螃蟹。首先，左側來的窗光有柔光板柔化，右側無直接光源。為免照在螃蟹的光漫到深色背景，我將背景放遠，場景在景深虛化下顯深邃。接著，我在左側從香料粉到後面廚具的角落，擺張黑色減光板，擋掉那處的窗光。如此，光只照到螃蟹和周圍少部分。

既然展開的蟹鉗是重點，我得讓它們有足夠的光。原先我將反光板放在正對窗光的右側，卻發現鍋身搶眼地發光。後來我把反光板移到右後角落，蟹鉗有了光，但鍋子保有陰影。參考圖 3-37。

拍攝時，我以 f/5.0 來拍，希望相片不會因光圈值過大而導致景深過淺，使得畫面只有對焦的桌上螃蟹是清楚的，其他則模糊到只見輪廓或顏色。我亦降低曝光值一大格，加深背景的暗和陰影的存在。近背景的角落是整體最暗的地方，幸好那裡既非主要場景，亦無重要物體，且右側尚有反光板的協助，因之，我並不憂慮光線過暗，為那兒增添雜訊。

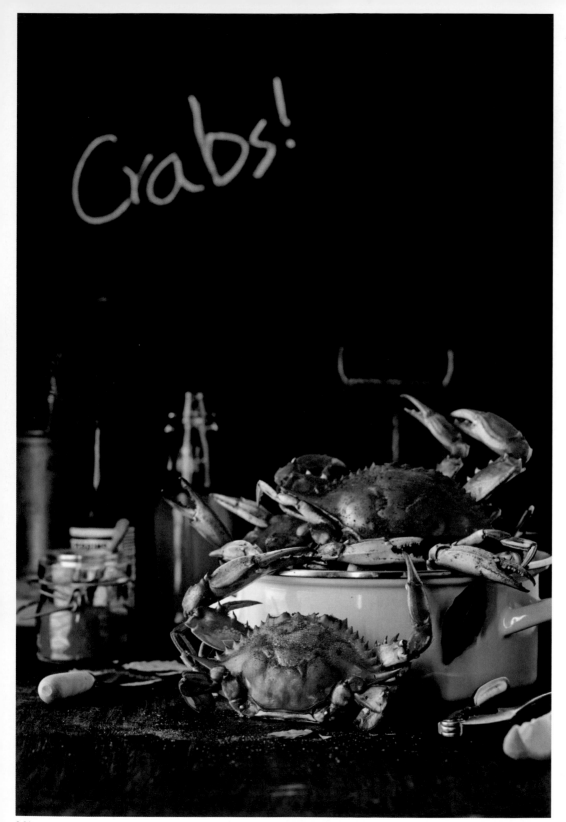

3-36

3-37

第四章　拍照流程

從 Ikea 回家的路上拐到馬納薩斯市加油，發現這個擁有眾多拉丁裔人口的地方有家韓國超市，裡頭針對當地人口組成賣的東西讓人大開眼界。單是汽水的口味便有香蕉、洛神花、芒果、芭樂、馬黛茶、瓜拿納和許多我不認得字的，一整櫃滿滿的甜。

自從過了躲在喜酒桌下偷喝汽水的年紀之後，我看冷飲沒再如此興奮。站在我旁邊的非裔小男孩一張臉掩不住驚喜，拿了一瓶又換另一瓶，猶豫不決。對每個小孩而言，汽水是魔幻的化身。身為大人的我克制地拿了兩瓶香蕉汽水，再裝了一大袋玉米，想到之前在 Ikea 買的四個玻璃杯，三樣東西在我心中架起一幅餐桌風景。

不再為平日做菜拍照了，如今我多是感覺來了才拍，或是為豐富作品集而自設拍攝案子。對於後者，我會有較多計畫與思考，而日常鍋碗瓢盆、味道、顏色、形狀、市場、閱讀和遠處的旅行，總在不經意的時刻予我靈感。

自設的案子能大能小。小的多點隨興，我往往在買菜或烹飪時才有拍攝的念頭。大的系列攝影，我或許在前一天著手準備。而我認識幾位另有正業的美食烹飪部落客，他們的準備過程與專業人士不相上下，有的在烹飪前一天在桌上擺盤，好方便隔天做完菜，迅速上桌拍照，或應變突發的狀況，目的都是為了省時。除了為客戶拍照外，專業攝影師和造型師私底下也會合作，自由設題發揮。

我的建議是，最晚在烹飪時就天馬行空地想像場景氛圍、情緒和食物故事。以下幾個方向可幫助思考，比如料理的季節性，進食的時間，家常的或精緻的，是否特別為節日或活動而做，有否勾起舊事等。多數時候，這些問題能引導你找到造型的靈感，接下來再想怎麼利用家中現成的道具，輔助

創作場景。

一張相片好或不好有賴你的思考。每次拍攝都以專業人士的態度對待，不給自己是興趣而隨意拍攝的理由。

這一章節，我以流程來簡述一張食物照從計畫至拍攝和後製的完整流程，有特別計畫拍攝的，也有臨時起意的，靈感來源亦不一。拍完照的檢查和後製過程幾乎都一樣，所以除第一篇特別說明之外，其他就不再述。

或許你讀完之後會說，怎麼拍個食物這麼複雜。其實一點都不，我不過將過程一段段分開說明。我相信，很多人拍食物不知從何起頭，頂多做完菜按快門。殊不知，做好菜之前那段時間相當重要，是整理思緒的關鍵。靈感來了就記下來，想法隨時會改，改來改去又回到最初是稀鬆平常的事。我對烹飪還不怎麼熟稔時，常向人請教食譜或讀食譜書，或憑著味覺和口感的記憶做菜，進而在摸索中發展出一套料理哲學。攝影和造型亦是。如斯的拍攝流程是個起頭，它幫助你組織，待有了經驗，你也會有個流程，不論是寫下來的或是現場直覺的反應。

草莓三明治

我在家附近的圖書館讀到英國食譜書《The River Cottage》，於是有了做草莓三明治的靈感。正巧去圖書館前，才在農夫市集買了盒草莓；但因為要拍照，我折回多買一些當道具。與做好的料理一起入鏡的生食材是天然道具，有助於影像的視覺敘述。

如果沒有明確的料理和拍攝想法，我會上 Pinterest 圖像社群網站找靈感。學生時代，我將心儀的雜誌圖片、明信片或卡片貼在書桌前的牆上，書讀累了，看看它們，心情就鬆緩了些許。Pinterest 即有如此的作用，網站上多的是值得欣賞的專業攝影圖片，沒有社群網站的每日貼圖或自拍。

許多攝影師和造型師拿到案子之後，在 Pinterest 依情境、道具、設計、顏色、構圖等類別建立釘板，將相關的圖片收入，與團隊分享拍攝方向和靈感，以期達到共同的願景。收入的圖片不全然是食物照，有的是顏色和光觸動人心的旅行照，又或是古物或布料的圖片。相當多美食部落客、設計師和攝影師都活躍於該網站。專業人士與否都可以這麼做。而我連旅遊點子都打從那兒來。

做食譜菜，我先從頭到尾讀一遍，包括作者在食譜前的簡述、食材列和烹飪步驟，單純地讀，像讀短文般，然後抓住其中的關鍵食材、作法和用字，假想料理的模樣。經常在此階段，我就能揣摩出料理所能呈現的氛圍。再次讀方是為了烹飪而準備。若不看食譜做菜，就從所用的食材和步驟抓靈感。

《The River Cottage》裡的草莓三明治，作者提到鬆軟的白麵包、切得厚厚的草莓片、好奶油、下午茶小點心、特別款待用的凝脂奶油和更多的糖。當下我決定，要講的是下午茶的故事，在悠閒的週末做點心的心情。我的故事氛圍和所用道具以此為中心。

拍攝列表

知道要做的料理後，最放肆的時候就來了。我的腦袋常在此時展開一發不可收拾的冥想，最遂心的狀況是我能擬份拍攝列表，把構思有系統地記下來，包括所需食材、構圖、場景和道具。我把這般作法當成寫食物攝影食譜，拍攝列表裡的東西是食譜裡的食材。

我邊構思邊想像畫面，比如拍攝角度決定會拍到多少桌面和桌面以外的背景。盡量多方思考，經驗久了，會成為直覺反應。

我把草莓帶回家已是傍晚，下午茶的相片只能留待隔天。時間一多，拍照想法也跟著多了起來。遇到這種狀況，我得告訴自己別在乎所有想法都得實現，簡單、不做作，留些意想空間。況且，想法與想法之間總有割捨，放棄了一個，另一個得以實現。

1 想拍的照片

因考慮成本，歐美食譜書通常不為所有食譜拍照，而是挑最能代表該書和最上相的料理來拍；此外，其所含括的照片除擺盤完整的料理照之外，尚有幾張食材照、過程照和生活場景照，好平衡且豐富整本書的視覺。若非正式的寫作拍攝，多數人僅拍做好的料理，有的尚加進拍食材照或過程照。

不論你屬於哪一種，上市場時記得買比食譜所需還多一些的食材，原因在於所有要拍攝的食材都必須新鮮，為了避免切開食材後看到不對勁的可能，所以要多買以備用。

我用開放式的草莓三明治當成品，食材一目瞭然，況且初讀食譜時，我即打好主意以製作點心為拍照主題，所以沒有拍食材照或過程照的計畫。

如果要拍步驟式的系列過程照，要花點心思考慮有哪些主要步驟，以及每張照片的色調與光是否一致。「步驟式過程照」講求簡單，以食物為主；「意境式過程照」則著重烹飪氛圍，取景有較多的場景空間。

2 桌面和背景

桌面或背景是決定一張相片氛圍的關鍵。我以製作為主題,第一個念頭是把做三明治的人和動作納入構圖,為畫面增添動態和生活感。既然要拍人的動作,且要顯示草莓平鋪麵包的過程,我得選高角度,才能將麵包上的草莓拍得清楚。這麼一來,桌面和桌面外的背景都會被拍進去,因之我要考慮桌面的材質和顏色。

我有意暫離常拍的暗調,改用亮一點的光線拍自製食物的質樸,突出食物的顏色,所以我選低調的灰色木板當桌面,而非紋路質地較粗的原木桌面。

食材照或過程照的桌面要格外注意是否實際,別用鋪桌布的桌面去拍揉麵糰。為達一致性,一道菜的所有過程照都用一樣的桌面。

3 非食材的道具

道具靈感很可能早早就來,我常因某個器具而興起做某道菜的念頭,但更應該在買菜或烹飪的時就好好計劃。不管有多少經驗在身,找道具實非易事,否則不會有食物造型師和道具師這兩門專業。過程照以食物為主,如實呈現平常備菜的模樣就好,避免不必要的道具。

思考道具時,我先考慮哪些東西能直接放桌上、哪些不行,或是用哪些器具來盛放。若做好的食物和備料一道拍,我是否要將它們分開,還是穿插並放。

在決定把已做好的食物與備料分開之後,我有了木桌上再放張大理石板做為類似砧板的企圖。備料的黑胡椒瓶和圓碗裝草莓是之前提的天然道具。繼而我思索顏色。草莓的橙紅和麵包的暖橙是主色,草莓梗的綠有點睛的作用。從主食物來看,我可用藍色或綠色道具與之對比,或用紅、橙或黃與之類比。草莓梗是現成的對比綠,且所占視覺空間並不多,我遂而利用綠來做視覺延伸,把對比的效果點出來,襯托主角食物。有了顏色的設想,我把綠色杯子(杯裡放有幾片黃瓜或萊姆的水亦可)和綠色玻璃瓶找出來當道具。經驗在一旁提醒我,杯、瓶和碗有平衡構圖的作用。

食譜作者提及偶爾用凝脂奶油和更多糖，來好好地享用三明治，但我沒有這兩樣東西，改以蜂蜜取代。此外，我計劃在盤內放把沾有奶油的抹刀，讓觀者明白奶油已抹在麵包上，只是被草莓片遮住。畫面裡的每樣東西都相關。

至此，我有了初步的三明治場景照（圖 4-1）拍攝列表，包括草莓三明治、食材（草莓、白吐司麵包、無鹽奶油、糖、黑胡椒）、道具（桌面、大理石板、抹刀、蜂蜜匙、盤子、黑胡椒瓶、水杯、水瓶、碗）、人和動作。

4 角度或構圖
在不影響料理新鮮度的情況下，多嘗試不一樣的構圖。在各個方位走動，或近或遠，觀察拍攝角度與位置，或是微調物體的擺放。除了三明治場景照（圖 4-1）外，我還有意拍無人的三明治場景照（圖 4-2）；其他格式（方圖或橫圖，如圖 4-3）或近拍；以食物為主，但無人且無道具的三明治照（圖 4-4）；以食物為主，無人但有道具的三明治照（圖 4-5）。將這些構想和所需道具納入後，我的拍攝列表亦擬成。

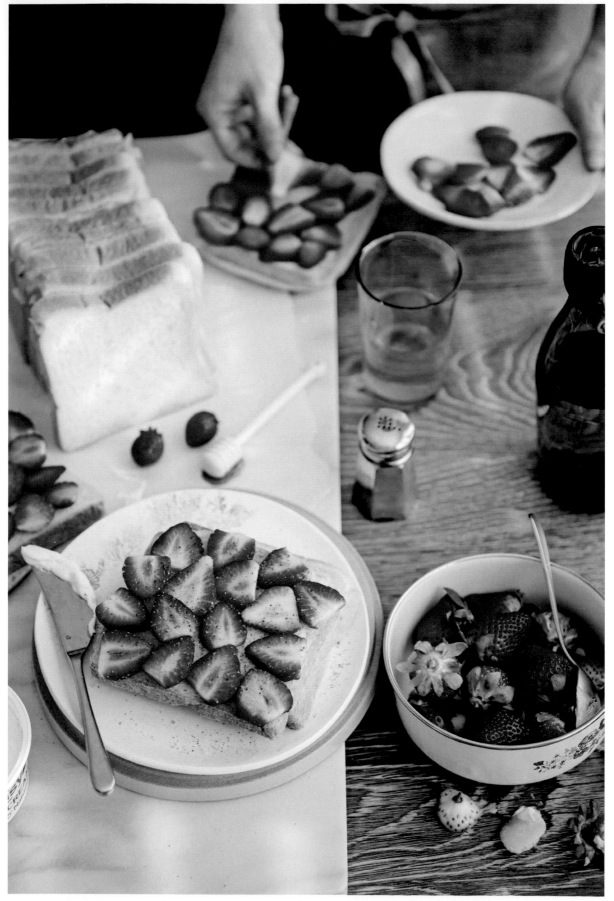

4-3

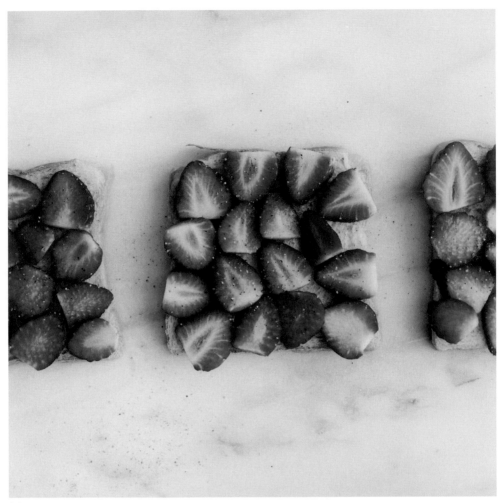

4-4

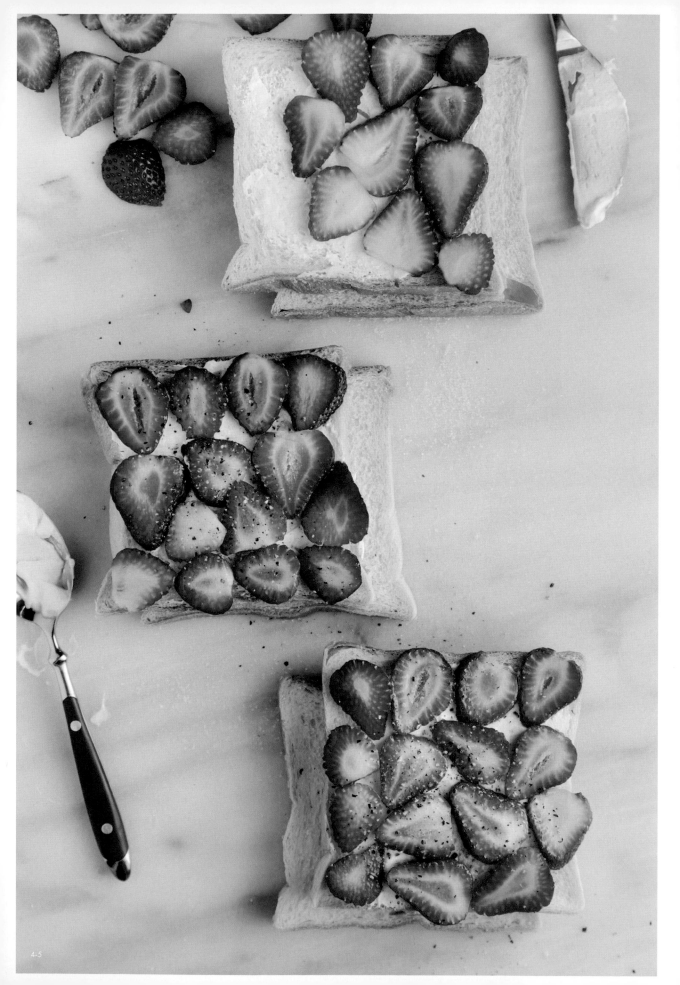

拍照當天

拍照當天，我趁空檔擺盤和構圖。因食物未上場，空盤予人的感覺有很大的落差，但無須過慮，又或可先擺上替身。

如果想拍像食譜書或美食雜誌上的相片，或是要拍很快就變形走調的食物，如冰淇淋和飲品，不妨考慮用替身。替身可以是與主角食物類似形體的東西，或是任何物體，它在造型時暫時取代主角，幫助攝影師實驗角度和布光。或許你認為空盤就好了，但不一樣的是，有東西在裡面，你可以模擬感受食物在整個空間所呈現的立體感、其形體與道具的互動，以及光線在食物上流動的路線。

我依計畫，在木桌上放張大理石板，將麵包、三明治和蜂蜜放在大理石板上，備料的黑胡椒瓶、圓碗裝草莓、水杯、玻璃瓶、黑胡椒瓶則放在木桌上，這使桌面顯得更有層次。但我更喜歡的是畫面的分割無形中講了兩則故事，若是橫拍或取景寬些，我尚可拍出左右可各自獨立但又相互關連的畫面。參考圖 4-1。

至於哪個地方放哪個東西，以及如何框景，就回到構圖的設計元素了。首要仍是以主角食物為主，從料理人或進食人的角度來推演符合邏輯的擺放。

拍照時，光從右邊進來，因考量左邊的道具和食物都是明亮的，我在左邊放了反光板補光。

烹飪

當場景、布光和構圖都差不多了，即準備烹飪，到時只要把煮好的菜盛盤就位。烹飪時再設景當然行得通，特別是需要較常時間烹飪的料理，允許你有多點的時間做其他事。

專業工作者用小木塊在放主盤的地方做記號，若到時將盤子拿到廚房盛食，依著木塊的位置，便能放回原處。平常自己拍攝，我不用記憶塊，卻

不得不承認它們的好用，因為即使一點點的位置落差，都足以影響整個畫面的品質。再者，拍食物總是省時與即時為要。

開始拍照

有了上述準備，當我將做好的三明治放上主盤，唯一要做的就是看反光板和減光板是否要調整，相機曝光設定是否隨之更改。按快門前，再把糖和黑胡椒撒在三明治上。容易讓食物起變化的佐料或點綴食材等到最後才加。拍完主圖後，我再依拍攝列表拍不同的角度或構圖。

在室內拍食物，我多使用腳架。不用腳架的好處是多了行動力，隨走隨拍，而且有些角度的確不是腳架容易架設出來的。用腳架圖的是方便構圖，節省時間。大多時候，在桌上擺完盤，一定還會有細部的調整。畢竟，肉眼看實景和從觀景窗或即時預覽看的框景有所差別。像圖 4-1，我原未在前景桌上散放草莓，直到拍照時才察覺畫面似乎有點失衡，才用以修正。同於餐盤標記的用途，腳架讓你記住拍照的位置，任何後續的大小擺盤和構圖調整，你都可以隨時經由觀景窗或即時預覽螢幕看到，用不著擔心改變後，相機的位置卻不對了。絲微變動對拍照的時間都會有影響。

調高或降低曝光後，畫面的光影變化，即時預覽馬上看得到，有利掌握布光。然而，用即時預覽拍攝易讓人手震，導致拍出模糊的影像。若有腳架則可解決此慮。光線欠佳或拍暗調用腳架正是類似的道理。

當你把好處總合起來，就不會抱怨腳架占空間，而它真正占的空間其實比一個人所需要的空間都還小。

拍照後

依我個人的經驗，第一張相片相當重要。我極可能從較大的電腦螢幕觀看才有更切實的視覺感，也才會發現原先的構圖需要調整或換道具。不過，變動都只是細微，幾秒鐘就能搞定。

此外，當我拍完照，將所有照片瀏覽比較之後，有時會發現，第一張相片

可能反映初始的造型或構圖思考不足，但也可能反映後續的思考過度，都可供日後檢討。

我拍 RAW，用相機連線電腦拍，電腦螢幕可即時看到相片。拍攝前，我在 Lightroom 後製軟體套好預先設定，當我按下快門，出現在電腦螢幕上的相片即是已後製過的。我有多份預先設定，它們是我平日後製的參數儲存，有些可直接套用於新相片，有些套用後尚須微調。不論如何，都能縮短很多拍攝和後製時間。

既有預先設定，我不急著再做其他後製。於是相片拍下後，我馬上將影像放大觀察五件事：1. 主角對焦清楚；2. 整張影像的對焦和清晰範圍足夠；3. 每個角落，特別是焦點處和其附近，不得有顆粒雜訊；4. 畫面上不能有不該出現的東西；5. 構圖緊湊。我曾經在社群網站看到食物相片裡有頭髮，而且大剌剌地落在主盤裡。後製有移除汙點的功能，惟能力有限，得在拍照時留意。如此這般在電腦與相機之間往返，你會慶幸有腳架幫你固定拍攝位置。

確定拍好，且無上述五事之憂，食物最上相的時間約略快過了，即準備收手，不再留戀。把自己當做自己的客戶，邊拍邊後製看成果，取得即時批准。如果你是專業攝影師，客戶不在拍攝現場，亦可連線取得即時同意。待全部拍完後，客戶再說不行，你也不須重拍。

自設的案子，我不會馬上刪除沒拍好的相片。我相當清楚自己的習慣，知道今天看不上眼的，一段時間後或許成為心頭好。第一張不見得不好，最後一張不見得最好。所以，別輕易刪除相片，你永遠不知道一年後會發生什麼事。是的，我曾經在一年後，因種種原因回頭找舊相片。

後製就像是底片的暗房，有趣之處在於：同一道料理，我從第一張相片看到最後一張，能看到自己思維的轉變。

羅勒青醬義大利麵

第一次朋友推薦我看韓劇《料理絕配 pasta》，那時我遠距在家上班，午餐常是劇中的蒜頭橄欖油義大利麵。說這道料理簡單，因為用的是普通不過的常備食材。說它難，因為沒有醬汁來遮掩，全靠素材和功力。這樣的矛盾，讓我在不長不短的午休時間，也能擁有善待自己的一人食時光。

現在回想起來，那是我曾有過最安靜的時刻。有點像慢鏡頭，我仔細辨認裡頭的滋味，彷彿時間跟著我慢下來。也只有在如長河緩流的時光，才吃得出細細嚼嚥的味道。

多年下來，我仍保有此習慣。中午若多點時間，便下廚做道極簡義大利麵，即使不怎麼餓也會。經驗告訴我，吃的時候，胃口就來了。

今天的羅勒青醬義大利麵，是我在托斯卡尼古老的溫泉小鎮 Bagno Vignoni 學來的。麵非一般長條型，而像一朵朵的風鈴花，微捲的身軀和波浪型的花邊易於沾留醬汁，與青醬特別相稱。我記得當時在餐廳吃麵時，旁無一人，連貓都躲起來懶，午後靜得如沉睡，惟有溫泉霧氣蔓延。碗裡的麵在青醬裡冒著油，像被熱氣逼出來似的，我是吃得意猶未盡。只有我一人的場景，慢條斯理。

拍攝之前

1 想拍的照片

原本沒有拍照的念頭，只不過一人在家煮麵，憶及與自己的獨處，總是特別有感。我把食物端上桌後，想該與哪些東西相佐，於是把檸檬、羅勒、巴西利葉和起司請了來，進而興起拍下道具擺設的思路過程，要說是佐麵的過程也行。一切都不在計畫中，現場的靈感也很有趣。

2 桌面和背景
日常進食的場所是大理石桌和灰色牆背景。

3 道具
講的是道具，卻都是日常的東西。影像沒有文字，端賴這些相互關連的物體，來架構有情節的畫面。

所有的天然道具都是家中常備的食材，有橄欖油、青醬、起司、羅勒、巴西利葉、檸檬和大蒜。我將一小撮巴西利葉放在大理石缽裡，並將幾支細長的枝葉自然垂掛在缽外，表達用這東西搗做青醬的含意。較令我擔心的是，不論室內溫度如何，只要在室溫放著，香草葉不消幾分鐘便顯得無精打彩。為了保持它們新鮮的立體曲線，我在缽裡放了冰塊和水，只要鏡頭前看不到就好。

其他道具還有搗青醬的大理石缽杵、裝廚房小器具和大蒜的陶磁器皿、擠檸檬汁的木榨、大理石切板和碗盤碟。其實人都會在有意與無意間跟著季節換季，口味和居住環境亦然。而我照片中一桌淺色清白，正見證了夏日風情。

你可以看得出所有擺設，都從進食人的角度出發。碗的前方有放檸檬的切板，佐料靠牆放，不干擾進食的動作。拍現成餐桌場景時，因拍攝角度而調整桌上物體的位置是常有的事。

4 角度
陽光充沛的日子，在大理石餐桌和淺灰色牆環繞下，我有一桌明亮的夏日午餐。因之拍照時，我便想讓你多看餐桌附近的場景。既然有一部分的瓶罐靠牆放，相機就放在牆對面的位置，即進食人的左邊。以稍低於四十五度的角度拍，既可看到碗中食物，又不會讓靠牆的物體在鏡頭下變形。話說義大利麵是上相的食物，不同角度有不同的美，端看你想呈現的焦點和碗裡的擺設。這碗麵只有青醬、羅勒和起司，無明顯的高低立體層次，我避免只會讓麵看起來又扁又塌的俯拍。

開始拍照

我以同樣的角度與景框，呈現擺盤的思路過程，故將相機以腳架固定位置。拍攝時是中午十二點，時多雲時豔陽。我以明調表達夏日，將曝光提高兩小格。窗光來自左側，有柔光板削減強光的銳氣。我在畫面右下方與大理石切板幾乎平行的角落，放了張補光用的反光板，碗的下方隨即有了光，那處的義大利麵也不過暗。我希望明調的畫面能有較一致的光，即使有陰影，也不想多。

圖 4-6 是我最原始的餐桌情景，背景的物體雖有前後位置差異，卻沒有特別的高低起伏，層次稍嫌單調。我提過，第一張相片對我來説是相當重要的。有時我回頭看相片，會改變主意，覺得畫面清簡的第一張越看越順眼。況且，説不定只要裁畫面，構圖就會變得緊湊。

圖 4-7，我將放廚房小器具的陶罐放了進來，最主要的目地是讓放在背景的物體有更多的層次起伏。

圖 4-8，因為希望陶罐的下半身與前面的青醬玻璃瓶在鏡頭前不要過多重疊，遂將陶罐往右移了些，好顯現更多的罐身，畫面才有較多層次。橄欖油瓶亦有類似的顧慮，所以我將油瓶木塞戴上。如此一來，物體間有了較明顯的起伏，而木匙、木塞、油和檸檬有顏色上的平衡與延伸效用。以上都是細節，不是非要不可，只是我個人的思考過程。

圖 4-9 的重點在於檸檬。我吃義大利麵時常擠些檸檬汁來提味，今天還想在味道濃厚的青醬中來點清新。於是加入半顆擠過的檸檬，有進行中的生活感和隨意。我不把它完整拍入，是想讓你想像我沒拍進去的畫面還有哪些情景，而且也考慮不讓檸檬的鮮黃太搶戲。

圖 4-10 有了起司，想法與檸檬類似，它不僅與進食相關，且有平衡前景的作用。如果我一開始將義大利麵往前景挪一些，那邊的空白便不會多到有失衡之慮，而起司的平衡功用即沒那麼必要。最後，我將鏡頭稍微往上調，多顯現陶罐的曲線，並限制了配角起司入鏡的範圍。

燒烤排骨

少讀雜誌的我，只有剪髮時才會讀一些不像《時代》那般得聚精會神的，而是看到吸引人的圖片，會停下來讀文字的生活雜誌，用意在打發時間。我常常在剪完頭髮後，腦子擠了一堆點子，感覺一整個週末可以過得愜意、充實。

那天我翻閱美國南方生活時尚雜誌《園藝與槍》（Garden & Gun），讀到鄉村歌手艾莉森·克勞絲（Alison Krauss）的訪問，於是興致勃勃地想把她相片的顏色用到食物攝影。如果問我從哪兒得到色彩啟發，答案一定包括時尚攝影，它們特別擅長顏色的運用，尤其是對比色。

老實說，很多時候，一張相片最先引我注目的是它的色彩組合，包括食物照。

那張相片，艾莉森身穿米色底的藍色印花雪紡洋裝，坐在藍綠絲絨的桃花心木沙發上。同是深棕色桃花心木的地板上，有幾本書隨意堆起，上頭擺的碧藍色花瓶插著幾枝黃玫瑰。她身後的牆有不同層次的米色、藍色和綠色斑駁，一旁帶點黃的深棕色屏風，畫有一束綠、藍、黃和米色的花。藍綠色調的背景，通常會讓場景顯得復古寧靜，且能突出暖色調的主體。

既是南方又是鄉村，我便以地方聞名的燒烤排骨來實現這個顏色靈感。

我向來不說必遊和必吃，但你若來美國南方，沒嚐當地的燒烤排骨便不算來過。在餐館吃或路邊小卡車外賣帶回家都行，後者尤佳，只要你忍得住大快朵頤前的香味誘惑。

其實我在美國並不怎麼食肉，總因那股肉味太陽剛；然而，對於燒得入味，肉一副要剝落的排骨卻無法抗拒。我曾經吃掉一整排燒烤排骨，嚇壞一同

進餐的朋友，大概他看我瘦弱如此，怎能啃得整盤只剩骨頭。由此可知，此道料理絕不是約會食物，如果再加瓶啤酒，你的形象可能瓦解。因為你得兩手拿著骨頭，從左到右或從右到左一路啃過去，再翻啃另一邊。當嘴角和手指滿是黏膩的醬汁，你儘管放肆地吮指、舔嘴角，別理一旁的餐紙。排骨都燒得放軟身段了，你自得放下身段來對待。燒烤排骨享受的純粹是進食經驗，與精緻無關。

在我家煮飯最大的挑戰是沒人準時回家吃飯。除了週末和在家上班的日子，我們都在各自的時間進行三餐。原本，我會做些不擔心再熱會走味的菜，後來發現似乎沒人在意，不管外頭豔陽高照或大雪紛飛，除了電鍋裡的白飯是熱的之外，其他菜都是冷著吃。對於煮完飯得趁熱吃這檔事，我不再堅持，待週末才多花點腦筋和時間做菜。

為了隔夜入味，我把豬肋排骨買回家後，便迫不及待地將自製的乾抹香料壓抹到排骨上，然後將它送到冰箱裡。趁它過夜時，我好好想了拍照的事。

拍攝列表

1 想拍的照片

每一份燒烤排骨食譜都會告訴你，燒烤時每隔幾分鐘刷一次醬料，烤到表皮焦脆，或稍動一下骨頭即會輕微移動就對了。從此，我可以確定，拍攝的焦點在於焦脆、剝落或醬汁。

可是，光吃排骨是不夠的，我還要搭配一些小菜。我想到了水煮豆、蔬菜沙拉、烤餅、西班牙青檬和餐館最常用來與燒烤排骨相佐的肉桂蘋果。這些小東西加了進來，我拍的不只是排骨，而是家常餐桌了。

2 桌面和背景

我從主食開始想。排骨算是扁平食物，而我還想拍餐桌風景，俯拍或高角度成了最佳選擇。燒烤排骨是只有跟家人或熟人才會一道吃的食物，所以我想到用木桌或其他斑駁的桌面，來闡述家常氛圍。若不用木桌，還是可以經由其他道具來呈現，只要是用過的，看來不是高級、精緻的都可以。

依艾莉森的相片，我從暖橙與冷藍綠的對比方向思考。然而，顏色的對比與反差不見得只能從道具闡釋，我尚可利用畫面中占最多空間的桌面背景。因之我保留了一些改變主意的空間給藍色或綠色背景。

3 非食材的道具

艾莉森的相片裡頭有幾個固定顏色相互應和，包括米色、藍色、綠色、棕色、黃色。我從顏色取得拍攝動機，所有道具便朝此方向來挑選，惟只需讓顏色來畫龍點睛，免得弄亂畫面。

我先想到在尼斯二手店尋得的、印有藍花的硬質磁盤，並計劃在餐盤下鋪張黑灰色餐巾，為單色的排骨增添視覺層次。之所以選黑灰色，除了因為我拍的是暗調外，也因為在色溫影響下，黑灰會顯得有點藍，若我不在後製調整，黑灰色便可為我心中的色彩組合助點陣。

主食燒烤排骨是暖橙色調，我在上面撒了些綠色的蔥花，用了藍色印花盤裝。其他餐盤道具的顏色從主盤衍生。我可用與主食同是暖調的道具，或用與盤子的藍或蔥花的綠呼應的道具，來彰顯藍綠兩色和對比主食。我決定用藍綠餐盤，但同時希望有部分道具與主食相呼應，於是派了暖色和白色的餐盤上場。

同時用多種顏色或多種印花圖案的道具，得先看看它們彼此是否有接應點，才能在畫面有連貫性，比如同是藍色，但不同藍層次或不同圖紋的餐盤。

裝花胡椒鹽的粉紅色小碟子在藍綠橙中算是較特別的，一來艾莉森相片上的米色給了我靈感，二來排骨內層的肉帶點粉色。這麼一想，我又有了以粉紅葡萄柚酒當飲料的想法。

整體而言，我有顏色相接應的食物和道具，包括綠色系的蔥花、西班牙酸檬和青豆；粉紅色系的葡萄柚酒和花椒鹽碟；橙色系的排骨、刀叉柄、青豆碗、烤餅和肉桂蘋果；藍綠色系的小餐盤和大橢圓餐盤。另一方面，我也想拍張僅從主餐盤表達與主食對比，其他參與配角均是相似色的相片。

我的初步拍攝列表跟著出來：燒烤排骨、相佐食物和配料（地瓜薯條、蔥花、烤餅、肉桂蘋果、青豆、葡萄柚酒、西班牙青檬、花椒鹽、烤醬）、道具（桌面、有木柄的刀叉、藍綠、白和黃色餐碗盤、黑灰色餐巾、水杯、刷子）。

4 角度或構圖

不管有多少人跟我說燒烤排骨不可以用刀切，一定要用手將骨頭分開，我還是要用刀，因為我確定我的刀功不可能將骨頭上的肉切成細碎。因此，除了俯視的餐桌外，我還有意拍張切排骨的相片和完食照。至於啃排骨的相片，我當備用想法。把構想和所需道具納入後，我有了一份完整的拍攝列表：俯視（或高角度）的餐桌、切食和完食。

烹飪

我把醃了一夜的排骨拿出來，放至室溫，再把烤肉器點燃，準備以攝氏九十五度慢烤三小時。等待的空檔，我來擺盤。

擺盤時，我通常先放主盤，且依進食人的角度來擺。我將放排骨的橢圓餐盤拿出後隨意擺在桌上，有點歪斜。我沒擺正它，只在下面放張餐巾。接著，我在它的右邊放淺藍綠圓盤，兩者形成的弧度深得我心。再來，我在弧度的上下缺口處分別放小白碗和粉紅碟子，不一定要填滿。類似的想法，我在主盤右方的淺藍綠盤和右上方的小白碗所形成的弧度缺口再擺一小容器（其實是一大杯容量的銅勺）。你可以看到，右上角銅勺和小白碗再度形成一個弧形，但為了不讓畫面全是圓形道具，我把白色的小橢圓盤拿來用，且將窄邊朝主盤，而不是單純地朝弧度缺口，我認為這樣擺放朝著進食人的角度，較符合用餐邏輯。最後，我在主盤左上角放深藍綠餐盤和木柄刀叉，往下是飲料。參考圖 4-11。

如果你仔細看，畫面中顏色和道具之所以相搭平衡，有一部分原因在於擺放的律動是不整齊、錯落、有對角線的。當然，我在擺設時並沒想太多，唯一想的是我個人偏好的道具形狀或曲線，尤其是圓盤放在一起所形成的弧度。

至於光，我用左側光，希望食物身上能有明暗層次。畫面上方三分之一處的窗簾亦拉起，好讓光集中在主食，但由於那處的道具和食物均是淺色，倒還不至於顯得過暗。在亮度足夠的情況下，我沒在右邊放反光板補光。

開始拍照

準備好之後，就等食物上桌。

為了讓排骨看起來有明暗層次和動態感，盛盤後，我將幾根排骨分開。其他食物依大小和量，放在適當的碗盤裡。按快門前，我才撒上蔥花。

用較窄的光束拍暗調，光的配置通常不會變動太大。盛盤後，我沒再調整原先的布光。我用腳架固定取景位置，方便做後續的擺盤或構圖更動。取景時，我保留主盤的斜角度，並將之放在偏左的畫面。此外，食物攝影以食物為主，盤子是輔助。裁掉一部分盤子，反而讓畫面有延伸感，且注意力更集中在食物。若非主角食物，可裁更多。請注意的是，當主盤在下方，最好拍到主盤底邊，也為主盤下方保留一些空間。畫面底部若切得過緊，會多了視覺壓迫感，少了整體感。

畫面上方的粉紅餐巾是最後才加進來的。我在取景時發現，將它放進去，可與花椒鹽的小碟子和葡萄柚酒相對應，又可平衡畫面。參考圖 4-12、4-13。或許你會覺得這兩張圖無太大差別。實際上，當專業攝影師在拍照時，都會在同一個景多拍幾張只有細微差異的照片，再由客戶從中挑選。有時，些許的變動會帶來極大不同的氛圍感受。

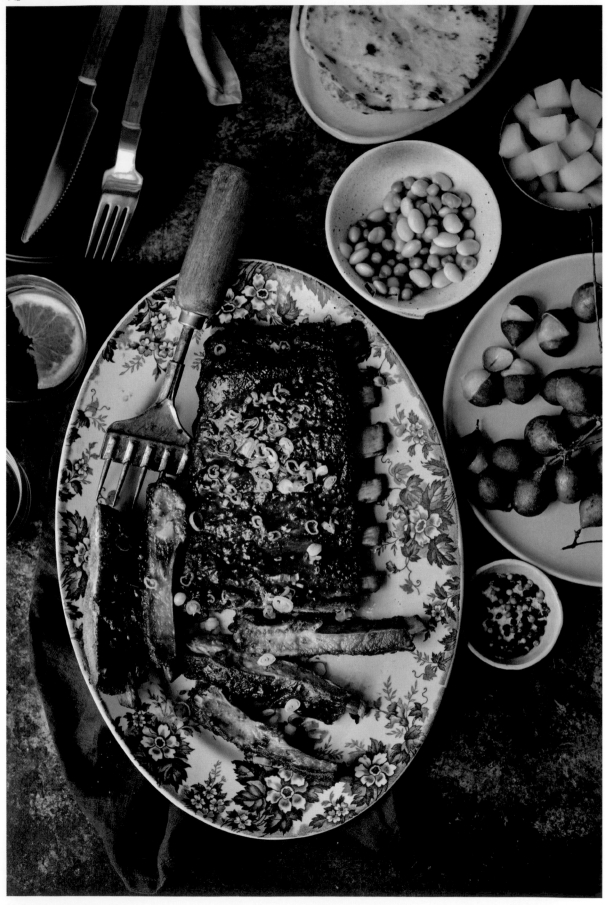

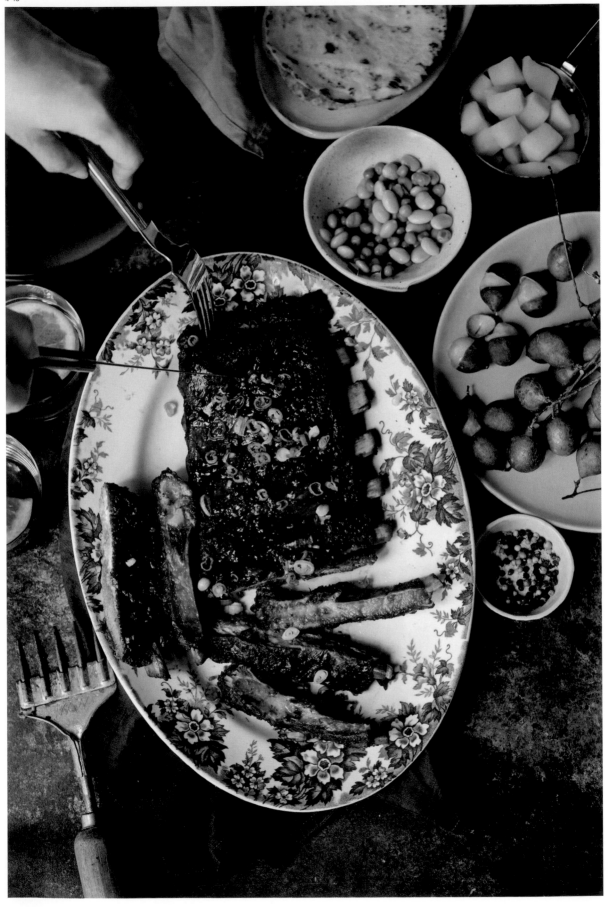

拍完這一組照片後，很快地，我把背景換成木桌，拿另一個較小且有藍色圖紋的餐盤裝顏色與之對比的排骨，其他包括薯條、花椒鹽和飲料都是排骨的相似色。

由於醬料瓶的高度較為突出，又在明顯的位置，我沒再用俯拍。既然拍攝角度調低，我自無須擔心排骨會因俯拍而看來扁平，也不用在意是否要將幾根排骨如前張相片那般側放立著，以顯示盤內食物間的層次和裡外肉色的差異。於是，我用手撕開一塊排骨，讓你看到肉剝離的模樣和肉的裡層。不同的拍攝角度，不同的層次表現法。

這張相片用的同是左側光，但我將原先拉起來的窗簾打開。主因在於飲料的顏色與桌面顏色都是暖調，得有足夠的亮度才能突出兩者，並顯液體該有的清透。其次，玻璃瓶裡的醬汁是深色，也得補光過去。畫面右上角之所以暗，是因無直接光源且被瓶子擋住部分光。這樣的亮度予我稍陰的午後氛圍，與之前的暗調有所不同。參考圖 4-14。

至於拍攝列表有沒有完全實現，我並不是那麼在意。有些刪掉的想法仍可留在日後使用，而我希望從攝影學習的向來不是約束與自律。

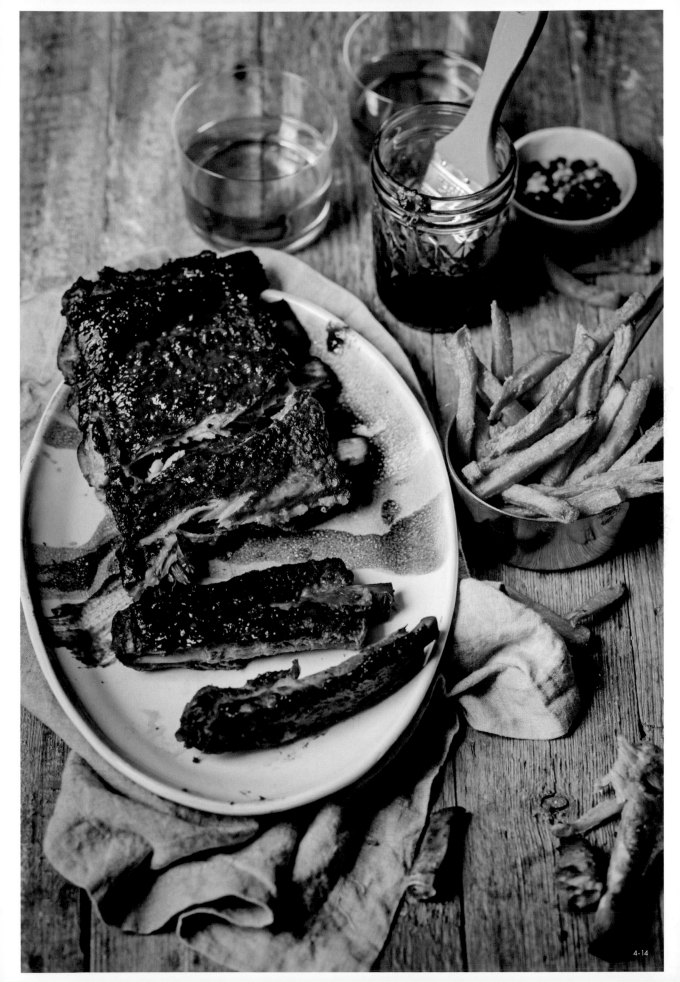

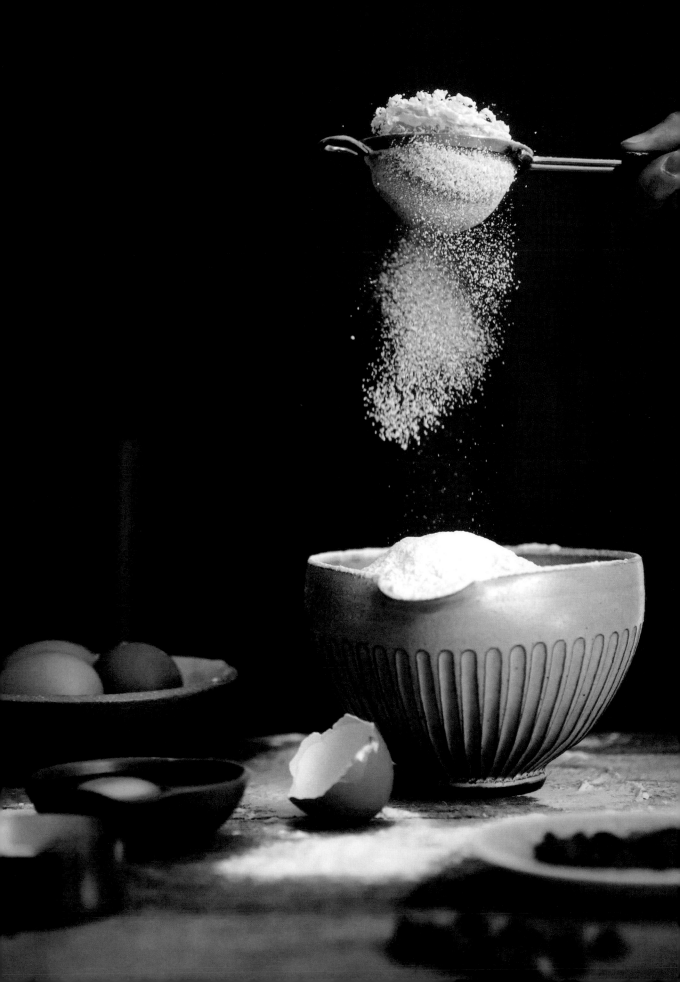

第五章　技巧

拍攝食物的準備，與烹飪食物的準備，幾乎是兩碼事。接觸食物攝影之初，我拍的是自己的料理，即便沒拍好也無所謂，反正我只對自己負責。然而，一踏入專業領域，相片要上媒體，就不能隨意了。我往往得在最短的時間內完成拍攝，並拍得盡善盡美。

曾經為生活雜誌拍烤南瓜蘋果濃湯，我謹慎戒備地事先把所有可能出現的問題都想一回，並理出不同的計畫來應付突發的狀況。湯裡的食材要如何在烹煮後尚保持完整的狀態；上層的裝飾得怎麼擺才不會沉下去；奶油該怎麼劃才有流暢的線條且不搶裝飾食材的焦點；蒸氣又是以什麼樣的姿態緩緩上升較好；道具是否呈現秋天的氛圍；如何在熱湯美味的狀態下完成拍攝。拍攝時還得布光，好拍出季節光的特色，並以不同角度表現食物最上相的一面。整個拍照過程看來繁複，卻沒手忙腳亂，所有的技巧都在掌握中，是經驗的累積。

不只是湯，看來平常簡單的飲料、三明治、冰淇淋、香草葉和麵食都有其造型和攝影技巧。我相信，你一定曾為瞬間移動的蒸氣而懊惱，因抓不到啤酒泡沫精采時刻而煩悶。你的困擾，專業攝影師也有。我曾遇過堅決不拍三明治的攝影師，就因為他認為三明治怎麼看都差不多，沒啥好拍。幸好他大牌，拍攝對象任他挑。

底片相機時代，拍照時間冗長，無法即時看到成果，造型師得使出渾身解數，讓食物長時間保持美好姿態。比如，早餐麥片廣告裡的牛奶是白色黏膠或優格，以免麥片陷到液體，軟了不好看。漢堡或烤肉上的烤紋用眉筆或火槍來妝點。要拍鮮麗亮眼的蔬果，將甘油加到水裡後再噴上一層。蛋糕上或奶昔上的鮮奶油大半是不易變形的刮鬍膏。機油讓食物看來光亮，亦因不易滲入食物，可拿來當鬆餅的楓糖漿，高高地倒，慢慢地滑。失色的草莓有口紅來補妝。這些技巧仍存在，多用在商業廣告攝影。

數位相機普遍，拍食物的時間縮短很多，加上社群網站流行，分享日常成家常，食物攝影風格走向隨性，不若商業攝影拘謹。只要拍出故事裡的真情真意，一些細碎、一滴醬汁在桌上都是不完美的完美。當光鮮擺一旁，自不依賴非食用的替代品。

雖說如此，熟食料理不等人，最新鮮上相的時間極短，特別是有醬汁和熱度的料理，非得快速才能展現溼潤、鮮嫩和熱氣。於是，速度成了食物攝影最關鍵的要素，你往往只能給自己一分鐘，好吧，或許五分鐘。

時間既是關鍵，技巧撇步無可免，況且，少了它們，少了挑戰，食物攝影便乏味可陳。但我在此章提的技巧主要以情境攝影為主，即使有些用於食物廣告的拍攝，亦是簡單合理。

食物攝影說的是日常，拍的是生活氛圍。如同專業人士，隨著經驗的累積，你自會發展出一套獨家的攝影和造型應對策略。我有我的故事，你有你的故事。

動態

胃是愛的器官，藏著遊子深沉又難以述說的愛。

我第一次包水餃是在高中時。當時，我只會把餡放在皮的正中間，皮緣四方往裡相會，捲啊捲地黏起來。下水煮過，勉強安慰自己，可說像是沒打摺但打圈圈的包子。家人說，整鍋水餃就我的最飽滿，讓我頗得意。

第二次是剛來美國念書時。為了怕出醜，包之前特別找食譜書來看，但還是不太爭氣。朋友借了個模型給我，我邊嫌人家小看我，邊冒冷汗，原來大家都知我手拙。幸好日本室友出手，助我捧出一盤有模有樣的成果。

之後因愛吃，包了好幾回，形狀仍是私人特色，直到上網找短片學，才改進不少。包完自豪地拍水餃照片獻寶。意外的是，那張相片幫我賺進第一筆食物攝影收入。雖如此，我包的水餃依舊最好認，往往朋友只要看一眼，嘴角便釋出同情的微笑。

隨年齡增長，對食物的口味喜好改變甚多，臺灣小吃已非我掛念，唯獨水餃始終是最愛。因為我記得，當時全家圍著圓桌邊包、邊煮、邊吃、邊聊天的情景，那是無需照片來提醒的溫暖記憶。所以，我的水餃不須像元寶，只要像明月——餐桌上的故鄉明月。

我多在冬初或春末回臺灣探親，免得突來的大雪導致班機誤點。二〇一五年第一次在冬末回去，過了自上個世紀出國念書後的第一個農曆年，也在同年失去了父親和三位近親。

很小的時候，爺爺奶奶離世，彼時的失去量不出深淺，因為上頭有父母親扛住大半，他們宛如柔光布柔和了刺眼和黑暗。待你必須站在第一線的那天，直接面對與處理這樣的無奈，黑暗便毫無阻無撓地全面進攻，於是一

夕之間，你感到心老了很多很多。如果長大不用年齡來衡量，我說那是長大的第一天。村上春樹說：「我一直以為人是慢慢變老的，其實不是，人是一瞬間變老的。」

現在回想依然想不通那是怎樣的一年。死亡不讓人特別悲傷，卻使人感到空虛。先是你迷人之處、你的信念、你的幽默，有關支撐你的種種，都在瞬間掉到黑洞裡。然後你想到，從今再也看不到他們了，回家幫你開門的人少了一個，吃飯聚會的人少了幾個。那種早早已懂，卻仍會偶爾突襲的領悟，最是失落。

這幾年發生的種種讓我認真想，鄉愁究竟是怎麼一回事。是不是失去的歷史同時也是愛的歷史？為什麼我從未想看兒時住過的地方？街上的華文路名怎會讓我在迷路時感到陌生？我在美國搬過八次家，每個家於我的意義何在？趁永晝，到離北極只有一千多公里的斯瓦爾巴群島（Svalbard）工作的菲律賓女孩和日本餐館老闆，是怎麼瞇著眼跟我說她們的故鄉？我愛麵食可是源自幼時大人為我捲麵待涼的溫柔？我在挪威羅浮敦群島（Lofoten）的海鮮店看到一本當地主廚寫的食譜書，書腰剪裁是那兒群山的輪廓；若是我的書，那情感綿延的線條在哪裡？

每個人都有他心中的故事，那多是有鄉情調味。

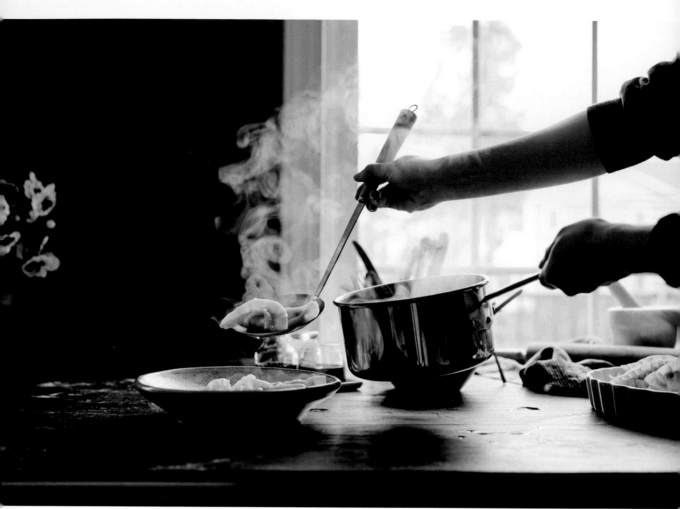

5-1

有人曾三番兩次問我，為何不做有動態的街頭或體育攝影，食物靜態欠缺活力，沒人看吧。我未多加理會，總覺得向他人解釋自己的喜好是多餘，但又覺得似乎該跟他說說食物攝影是有動態的。

食物攝影的動態有字面的意思，也有構圖的安排。憑字面為倒、搖、流、切、取、食等動作。構圖的動態則透過線條、色彩、物體或形狀引導觀者看圖的動線。一張好的照片本身即具有引導視線的能力。動態的構圖在「構圖元素」一章已提過。此文要說的是動作的拍攝，包括人的動作和食物的動作。

當相機將移動中的細節凝固定格，世間萬物彷彿暫停，你當時的思緒和情感也在那一刻靜止。而所有動作中，又以瞬間捕捉的蒸氣最常在食物攝影現身，因它一來可為靜態的食物影像增添動感，二來為熱鬧紛擾的畫面帶來靜緩。如果你會拍蒸氣，其他動作亦能掌握。我用步驟的方式來解說蒸氣的拍攝。

步驟一：光
逆光和側逆光是拍蒸氣最好的光向，能照亮蒸氣，又不打擾其他道具。

步驟二：構圖
蒸氣是動態的，拍攝前把構圖和造型做好，再將液體倒入容器裡。依光的方向選定拍攝地點，接著布景或利用現成場景。以深色背景與蒸氣對比，能突顯蒸氣的存在；然而，所謂深色背景並不一定要黑色，只要可與蒸氣明顯相對。此外，別讓背景有過強的光直射或反射，否則會減弱與蒸氣的對比。重要的是，畫面留些空間給蒸氣，且用低角度拍攝，方能展現蒸氣完整的繚繞姿態。

步驟三：調整光
在光源的對面放張反光板，柔化陰影並增加亮度。至於減光板，則視場景需求使用。

步驟四:溫度

每個人對蒸氣的模樣要求不同。我會考慮蒸氣源即食物或熱飲的實切性。若拍咖啡,盡量避免拍出的蒸氣像水在爐上正燒開的大片熱氣騰騰。拍活力十足的蒸氣得用沸滾的水。拍攝過程,蒸氣動態漸緩,用筷子攪動液體,蒸氣便再度活絡。天冷溫差大,比夏天好拍蒸氣,而鍋蓋剛掀開、倒水時的蒸氣亦較密集明顯。

步驟五:拍照

要拍出蒸氣緩升的樣子,而非一片白茫茫,有賴快門速度。慢速快門無法抓到蒸氣快速飄動時,其動作間細微的差異。好比拍行走中的路人,高速快門可拍到對方清楚移動的瞬間;而慢速快門拍出的人會糊掉,對街拍或許是意境,對食物攝影不盡然。熱氣翻騰的蒸氣移動速度快,我會考慮快於 1/160 秒的快門速度。更慢的快門速度亦可,但拍下的蒸氣形態不如高速的明顯固定。高速快門同時能捕捉倒液體時濺起的水珠。建議嘗試不同快門速度,拍出不同形狀的蒸氣。高速連拍是不錯的選擇。

圖 5-2 是典型的逆光拍攝。背景顏色非一般認知的深色,卻因與蒸氣有對比,且有光照亮,仍可拍出蒸氣,只是較不明顯。相機與小桌間有反光板,為蒸氣和杯子補光。當蒸氣成緩緩細縷,我可用較慢的 1/40 秒拍。

圖 5-3 用深色背景,且藉側逆光照亮咖啡的蒸氣。拍的既是咖啡,我不特別想要蒸氣翻滾樣,盡量符合實際。我認為安靜低調的蒸氣更有靜謐氛圍。快門速度 1/250 秒。光的對面,即畫面的左下方有反光板。

液體飛濺的速度比蒸氣快很多,得用更快的快門速度捕捉瞬間。圖 5-4 的快門是 1/1000 秒。背景色無多大限制,與液體有反差較好。我偏好以逆光和側逆光提高液體亮度。拍攝時,選個較有分量的物體丟入液體,越重,濺起的液體模樣越激烈且戲劇化。最精采的瞬間發生在物體擊到液體,打破表層的剎那。我對焦於前方碗緣,同一對焦平面的景象都可拍清楚。你亦可先將要投下的物體沾些牛奶,當你往下投,它滴落的液體有助對焦。拍攝時,腳架架好後用連拍,再挑選姿態最合意者。相機最好與拍攝物有安全距離,免得被液體噴到。若在室內拍,地上鋪層保護,以簡化清理。我不用 Photoshop,你看到的就是我拍到的,無特製。

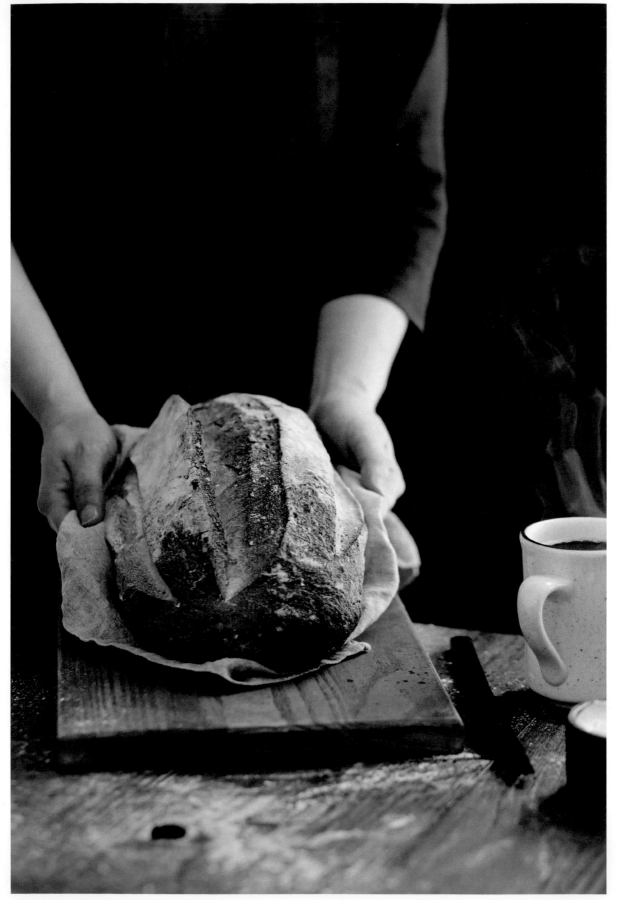

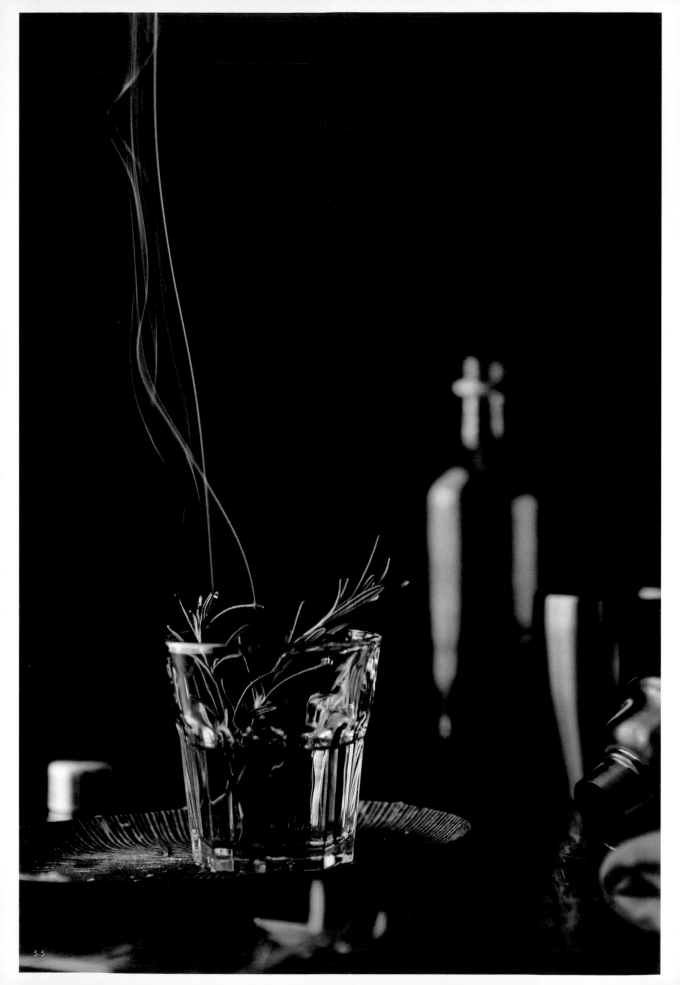

美國近幾年流行煙燻雞尾酒。我省掉燻杯的過程,直接將新鮮迷迭香放酒裡,並在葉尖點火,任火慢慢熄。細細的煙裊裊升起,上層舞得尤為多姿。煙飄動的姿態比蒸氣迷人,帶些神祕感,背景越暗或顏色深如黑越能呈現氛圍。此外,煙飄動的速度比蒸氣慢,我拍攝圖 5-5 時的快門速度是 1/125 秒。相較於煙,蒸氣的顏色淺、透明,會反光,因之拍攝多用逆光或側逆光,煙則可用側光。

圖 5-6,我以 1/250 秒至 1/500 秒的快門速度都能拍出起司的紛落,但 1/160 秒則太慢。不同的物體有不同的移動速度,得多實驗。拍攝的光向是側光,深色背景是為反差淺色的起司。既然是拍食物,焦點當然在前方食物身上。

圖 5-7 與之前的例子相反。我不以高速快門拍下手捲麵條的瞬間動作,而是讓手糊化,表達另一種動態感。如此一來,你明白看到手正在進行動作,與周圍靜止的景象形成強烈對比。拍攝時,我把桌上的麵條做為對焦主體,手僅是配角,自不介意未將手的動作凝住。拍攝移動中的蒸氣、煙、粉類、起司、醬汁等通常都是為以它們的動作為主角,因此多以高速快門來達成。

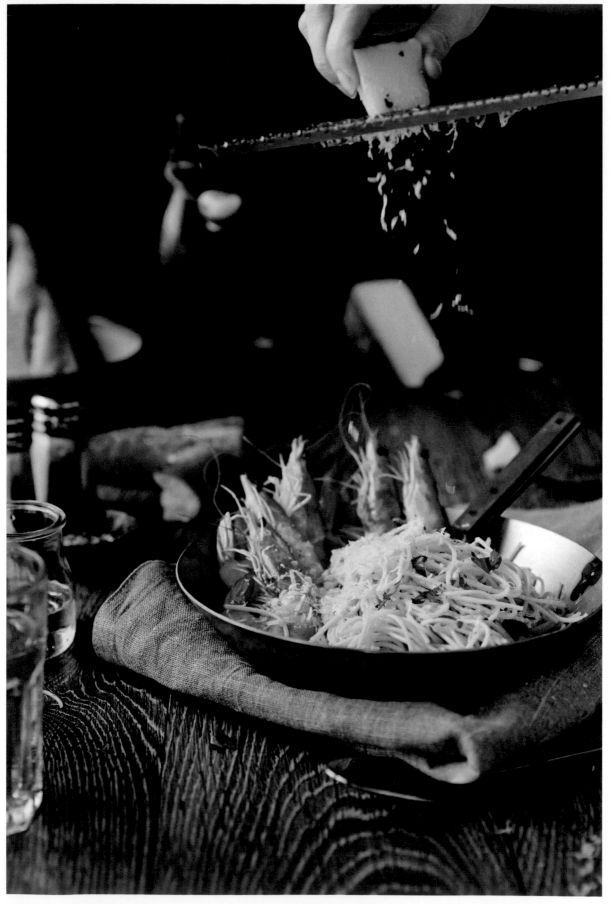

人情味

春天會騙人，先以溫煦的天氣誘你整地種植，再以一場霜降讓你後悔。

朋友趁霜降前來我家後院摘野生薺菜，移植到室內盆栽，桌上還有發芽的大蒜和蔥。先後自臺灣探親回來的我們，聊了些故鄉事。從母親那兒學來的雪梨紅燒排骨還剩下一些湯汁，我添了些水，下了麵條煨煮，離火後臨時起意，丟一把芝麻菜進去，當是為朋友加菜。我們都是矛盾人。在臺時，一攤接一攤的家鄉料理伺候下，想念美國食物；才剛返美，卻又迫不及待地煮起家鄉菜，複製心底的味。

這一天，她聊她的老家，我聊我的。

我的臺南老家是三層樓的透天厝，一上二樓，左手邊是我的房間，與樓梯只隔一面牆。樓梯口前方有個中庭書房，穿過那兒才是父母親的房間。三樓是娛樂室和弟弟們的空間。這樣的房間配置讓我離一樓廚房最近，也讓身為長女的我有守護全家的使命感。但我卻最早離家在外生活，從十七歲延續到現在。母親掌廚的日子裡，我從未下廚，反倒常把房門關上，隔離吵雜聲和油煙味。

婚後回臺灣探親，母親仍天天為我做飯，想伸個手指頭進廚房裡都被嫌。我賴皮地放任自己待在二樓房間，一邊翻書，一邊聽廚房傳來洗菜的流水聲，拍薑蒜的砧板碰撞聲，起鍋的盤鏟觸擊聲。有時我會憑聲音預測母親下個動作，比如聽到冰箱抽屜開開關關的聲響，我幾乎可以確定接下來會有句：「咦，我買的東西怎不見了？」當所有聲音逐漸緩歇，我知道該下樓幫忙盛飯、端菜了。這些從有記憶以來早已麻木的聲音，因我婚前不諳廚事，從未用心聽。

有人說，大腦以影像處理記憶。我始終記得每次下樓，視線從廚房淺綠的地板延伸到母親的拖鞋，再到她略俯的背和切洗不停的雙手。一年又一年，母親的背越來越駝，身影越來越小，廚房越來越靜。對於不住老家的我而言，每一、二年才看到的親人，變化總是太巨大。

有一年，母親忙著籌備同學會的小旅行，我終於找著藉口占用廚房，煮了鍋自以為是主廚等級的海鮮義大利麵，末了還切些芹菜葉末，取代不易買到的巴西利葉。我常突發奇想地將東西食材合併演繹，自認順理成章地融合了臺灣成長、美國居住的背景。母親一邊用筷子夾著吃，一邊說：「幸福！幸福！這味不錯。」如此的反應我當然清楚，它與食物是否有驚天動地的美味無關，而是當天天掌廚的人成了被款待的人，那帶著被感激與被體恤的幸福，是外食無可取代的。在當下，兩個靈魂都受到撫慰。我在國外繞了一大圈才得到這個領悟。

春天會騙人，常說沒啥鄉愁的我呢？其實，我也不是常常念著故鄉的人，總因那兒有親密的家人和年少熟識的朋友，有我的成長，遂而有了無法割捨的戀與念。現在，我偶爾做個母親曾經做過的菜，即懷念起老家，想起她一雙手為家人做過的無數桌料理，那幾乎是她一輩子的事了。

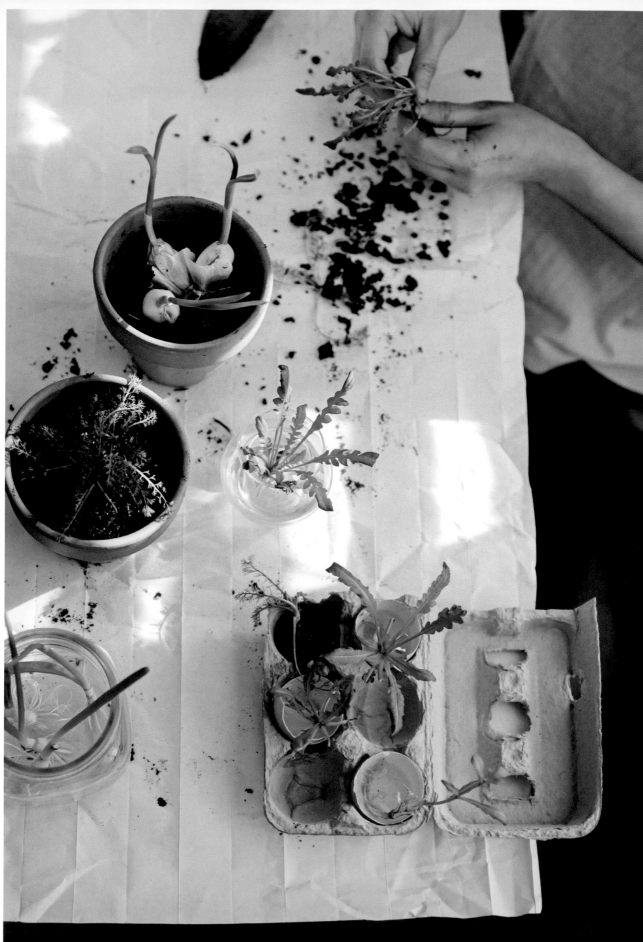

每一雙揮動的手、每一雙伸出的手，都有段食物旅程。有人看手對你說線條有多美，我可能也會，但我還讀了故事。

當我猶豫食物怎麼拍，怎麼做造型，又或道具難確定時，最簡單的方法是請手入鏡，將文靜的氣氛混入人情味，刻劃出生活的律動。有手的畫面放入同理心的貼近感，引人多看幾眼，還有引導和延展視線的作用，我即可以少在其他造型下功夫。然而，手在本質上是配角，非隨意置入的畫面。

既然手會入鏡，難免會想拍出如手模特兒的纖細貌。其實，手瘦長的人同樣有忌諱的拍攝角度，而胖與不上相沒有絕對的關係，得斟酌的倒是別讓手搶走對食物的專注。我從產品攝影師那裡學到幾招手攝影的撇步：將手的立體形態拍出，讓手有點幅度；若手臂入鏡，別讓手臂與身體過近，免得都聚在一起，把肢體變寬了；拳頭拱起，以及手指併緊、手背全朝鏡頭的模樣，都容易成為視覺焦點，盡量避免；正面拍，多顯示細指尖；善用景深虛化處理；為求美好合適的拍攝角度，可讓模特兒暫時應攝影所求，改變用手的習慣，如從右撇子調為左撇子。

我希望在最順暢的情況下拍手動作，所以進行中的場景最自然。若是安排模特兒，我會請對方以較緩的速度動作，而非擺固定的姿勢等我按快門。若是多人入鏡，除現場宴席外，我請參與者先想好不會把食物遮住的動作，待要按快門了再擺出手來。相信我，動作擺久了看得出僵硬。

在有幫手或模特兒的情況下，要拍人的動作還算容易。若只有自己的話怎麼辦？最平常的應付工具是搖控器。另一個方法是很久以前一時興起想來的。當時，我將幾本書堆起來，叉柄夾在兩本書之間固定，然後捲幾圈麵在叉上，於是成就了一張貌似手拿叉子捲麵條的相片。書上放隻夾鉗亦有堆高固定的功用。

手豈止手，食物豈止食物，它們是想像、是意境、是可能性，具有召喚的潛力。有手的食物攝影觸動感情，有動態的食物攝影增添畫面流動，宛如邀請觀者來到你的日常。如此親密，如此美好。

以下是一些補充技巧：

· 特殊美學表達除外，手的出現必得合理且自然。
· 當手較接近鏡頭時，先減少手出現的面積，再透過對焦食物主體，以調出景深並虛化手，即能避免手過於搶鏡頭。
· 當影像中有人出現，就有可能轉移焦點，即使只是手，因此拍食物通常不會讓臉入鏡，並得小心用景深處理。若影像中的人是你想強調的（如料理人），又或是生活場景則例外。
· 手拿東西時，四根手指並列正對著鏡頭的模樣，會讓手的面積變大，惹人注目，我會特意避拍這樣的角度。
· 手或食器勿遮住食物，好讓觀者盡情假想美味。
· 若有一人以上入鏡，每個人的動作盡量不重複。
· 手質感無須完美，乾淨最好，避免穿金戴鑽配玉。若是拍與烹飪相關的過程照，如揉麵糰，手上有些麵粉才合理且貼近實際。若拍攝種植或摘取，雙手亦無須過於乾淨，有些土，才有些意境。
· 手捧拍攝主體如湯碗時，食器與手的比例得恰當。大手捧小碗，易削弱觀者對碗的注意力，可利用景深將大手虛化，或調整角度，僅讓少部分手或單手入鏡。手挑揀雞蛋等小食材或倒小瓶醬汁的考慮亦同。手與物體太近鏡頭，易彰顯彼此的大小差異。
· 若身體進入畫面，模特兒身上穿的衣服須合時宜，比方不穿冬衣拍冰棒。此外，初拍時由簡開始，模特兒身上的衣服（即背景）盡量使用中性色彩和素面，待掌握了與食物的顏色搭配，才增加色彩性和圖紋。
· 當手和食物的距離相近時，兩者的顏色盡量別太相似，以免劃分不清。
· 不同角度塑造不同氛圍。正面直拍最直接，有「你就來看吧」的意味。背面、上方、側面拍，另有一番情境，像是你跟著鏡頭到人家家裡。然不論怎麼拍，都得先找出可拍出食物美感的角度，再把人放進去，相互協調搭配。

手帶入日常節奏。圖 5-9，一張有人在切麵包的相片，讓你在看到麵包質地之時，亦藉由周圍的擺設去推測麵包是怎麼做的、要怎麼吃。而在似明又暗的光線裡，你猜想眼前是清晨的進食時光，卻也不禁想或許是麵包剛出爐的下午。再看他手上的麵粉似乎在說，麵包是自家手工製的。一些漫不經心的小細節，像是切麵包時掉落的栗子內餡和麵包屑、用過的烘焙紙和切下後擺著隨意姿態的麵包，都有各自的表情，讓一張食物照不再是靜態的影像，還有日常的活絡。進食照也是生活照，攝影師讓你看別人進食，就希望勾起你相近的心情，最好也能飢腸轆轆。

手框住食物。圖 5-10，雙臂形成的 V 形線條將視線緩緩延伸，我認為是相當迷人的。拍體積小又缺乏動靜的食材，如小馬鈴薯、豆子、小魚干和小果實，我用雙手托著食物的動作來拍，少做其他造型。這麼拍有助於視線放在拍攝主體上，且能展示它的比例。我透過微光帶出黃瓜洋蔥沙拉食材的亮，以展示的方式邀請你來看我的碗，簡易明瞭。手擔負握食器的任務，予人穩定的視覺。我用暗調將手暗化一些，但近光的地方仍是亮，好顯現手的輪廓。有光感的皮膚才顯立體和細膩。

手可以演戲。圖 5-11，我將啃得乾淨的西瓜皮放到背景，開啟了進行式，而手拿西瓜的樣子則賦予「欲罷不能啊」或「偷偷拿一塊吧」的風趣。手指的形態是另一關鍵，最好不要是容易引起注目的握合狀，而是微分開的。這張相片的動態尚來自盤上西瓜前後擺放的樣子。

手傳遞資訊。圖 5-12，我將印度餅麵糰下鍋前的最後動作拍下來：麵糰發酵後，在輕撒麵粉的桌上將之分成八等分。對焦於正在整形的麵糰，彰顯了動作，點出了前景和後景。手和身體當背景，詮釋參與者，多了人味和空間感，備料遂成了頗受歡迎的動態食物攝影。為了告訴讀者麵糰塑形或甜點製作的過程，食譜書常為麵粉類食物多加有手的圖片。

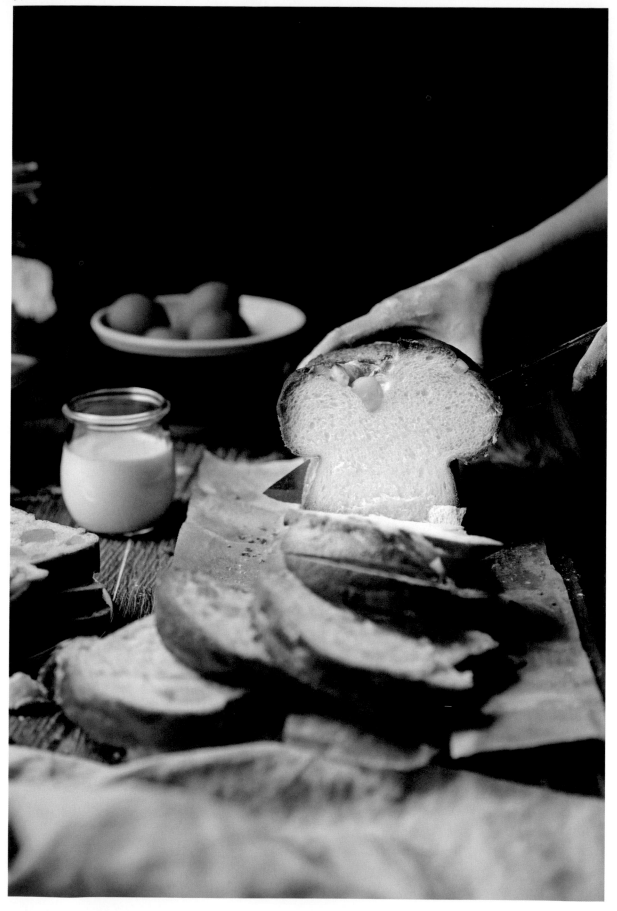

飲料

傍晚，我洗蔓越莓時，收到一則轉貼，談如何為忘了紀念日或做家事找藉口。第一次讀覺得頗有道理，但越想越鑽牛角尖。我一邊將沖洗好的果子擦乾，一邊想哪裡不對勁。

那則轉貼翻成中文大致是：作家健忘，但是他們記得每件事。他們忘了預約時間和紀念日，倒是記得你們第一次約會時，你穿的衣服和你的味道；他們記得你講過的每則故事，可是忘了你剛剛才說的話；雖然他們不記得幫植物澆水或把垃圾拿出去，他們卻不會忘了怎麼逗你笑。

作家健忘，因他們忙著記重要的事。把「作家」兩字拿掉，任何人都可以把這段話拿來用。

蔓越莓擦乾後，我才想起忘了買柳丁。從冰箱找出一塊薑，還看到一把失蹤幾天的刀子。其實，預約有現代科技來提醒，生日、紀念日與不放假的節日一樣，沒啥特別的，天天過的日子才要緊，而原本找不到的東西，遲早會現身的。

我站在爐邊攪拌鍋裡的蔓越莓、萊姆酒、糖和薑末，想到說作家健忘的人一定沒看過電影《控制》。同是作家，女主角愛咪怎麼設局謊言，陷害先生，她什麼都記得——兩人生活的瑣碎（包括先生忘了倒垃圾，咦，先生也是作家啊，可見垃圾與作家之間有著微妙的關係）、初次相遇的情節、糖粉紛飛的吻、結婚紀念日，連禮物和慶祝都預先想好了。看電影當時，我對家人下了個結論：千萬別娶作家，否則怎麼死的都不清楚。

胡思亂想間瞥見一角的橘子，趕緊擠些橘子汁到鍋裡，也削了橘皮屑，繽紛落入。蔓越莓啪啪裂開中。

美國作家史蒂芬‧金在其作《戰慄遊戲》有段話：「作家大小事都記得，特別是傷痛……大的傷疤就是一本本小說。如果你想成為作家，有一點天分是好的；然而，你得有能力記住每個傷疤的故事。寫作的藝術包含持續的記憶力。」

多少人能夠記得痛？太深，你看不見，但陰影依舊靜靜地在身體某處壓著。眼不見，心不忘。

話說回來，與其講作家健不健忘，倒不如說他們有敏銳的觀察力，能注意到細微，即使最簡單或最小的事。你跟作家約會，他可以把你的一舉一動寫入故事；當他看著你時，就在打量你。依我個人不多不少的研究，我還可以確定的是，作家相當自律且有文字敏感症，你最好別在他面前用錯字。

糖漬蔓越莓做完後裝瓶，蓋上玻璃瓶蓋，放入大鍋做十五分鐘的滾水浴，之後取出待涼。我晚放橘子汁，估計至少等一天入味後才開瓶。

我不是作家，但亦常忘記待在冰箱角落的瓶瓶罐罐。此回我仔細清點，冰箱裡有辣椒醬、油漬番茄、薑香甜菜根、紅肉李果醬、石榴汁和醋醃櫻桃。聽說深紅色食物有助提高記憶力。我把石榴汁拿出來，加些冰塊，舀幾匙糖漬小紅莓，先吃一些再說，以免一入冰箱如入深宮。

在乎你記憶力的人多是被遺忘了的那方。當你不願想起，曾經寫過的字、拍過的相片，你都說不記得；當你無法想起，曾經寫過的字、拍過的相片，在你眼前都成空白。記得也好，不記得也罷，想通了，大家都不難過。

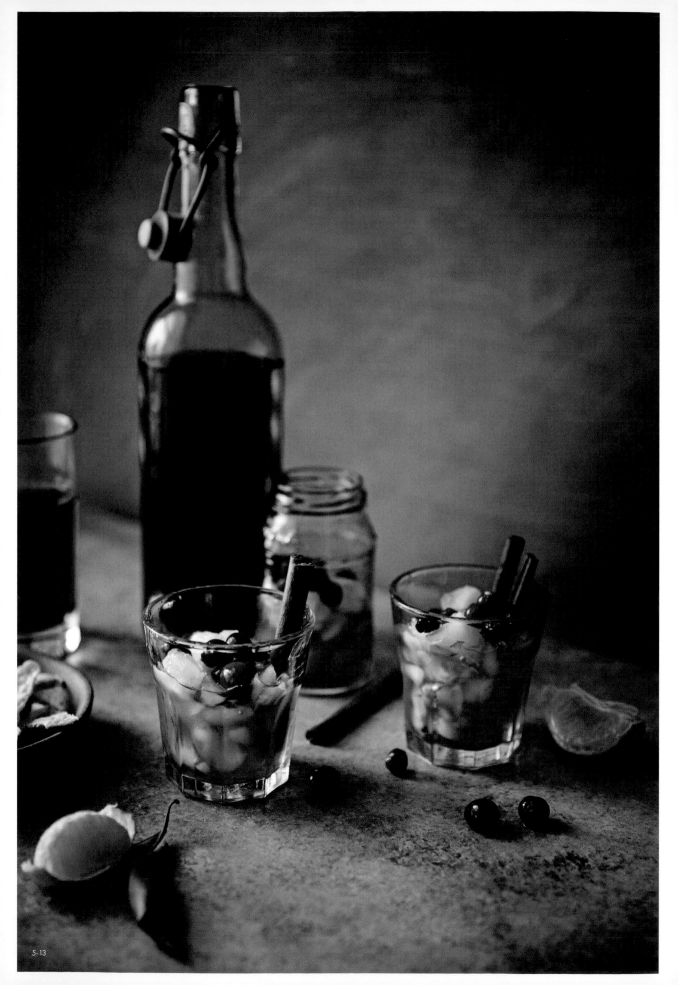

你可能想，拍飲料有多難？我可能説，食物攝影雖不至於從飲料開始，然而會拍飲料，控光和應變能力便大為提升。飲料最大的變數是光，你要有光來點亮液體、飽和色彩；你要挪光來避免反光和倒影。聽起來與拍其他食物沒啥兩樣，可是想想看，當容器換成乾淨無紋的玻璃杯，又若杯外有冷凝，杯內有氣泡或冰塊呢？早一秒或晚一秒都是關鍵。

光

對於拍飲料的光向，我無特別偏好，多視影像的意境表達來決定。一般最常用逆光拍，因能照亮有透光感飲料的顏色和質感，且較能避免杯子反光。借助光線明暗的反差，以側光打光飲料，使焦點集中亦是可行。只是，側光易造成反射和倒影，最好在飲料和相機之間的位置放反光板或一面小鏡子，將光填到有影子的地方。除了一個主光源外，還可將杯子放在兩邊有窗戶的角落，一來可降低陰影，二來可明確勾勒出杯緣。反光板有類似的修光效果。

説到反光，倒非完全避免，倘若面積不過大或過強，我並不太介意。遇到實在惱人的反光，多試著在不同位置和角度（包括食物正上方）放反光板或遮光板調整。要降低玻璃杯上緣或飲料上層反光，我盡量將焦點直接放在杯身。如果飲料有冰塊或食材在裡頭更好，因冰塊和食材本身是有形體的，且有不同的光質。玻璃杯底緣也容易有強烈反光，我的方法是在杯子底緣後面放張小白紙，或是從光源（窗戶）找出造成反光的源點，然後在那上面貼張便利貼。

冷凝

每次看啤酒廣告招牌，最易被瓶身滿滿的冷凝吸引。總是想，若能拿來暢飲一整瓶，會是多麼心曠神怡。若再將瓶子往臉上一貼，啊，全身都凍起來了。我從影像想像感覺，然後心動。你看，冷凝是多麼地神奇。

我拍食物，當然知道廣告上的冷凝多是假的。專業攝影師用無色玉米糖漿或甘油與水混合後噴在瓶身，以製造冷凝效果。若想看水珠逐漸滴落的動態，用筷子或針挑幾個水珠往下劃。糖漿或甘油與水的比例約 60/40，太

甜的話，水珠不夠清澈。假水珠不會動、不會消失，頗受商業廣告攝影師喜愛。

若真槍實彈上場，用真正的水凝，要多費思處理杯子了。我看造型師都是趁著造型時，將杯子放到冷凍庫，五分鐘後取出，不長也不短。杯子一離開冷凍庫，表面的冷凝便形成。如果冷凍過久或冷凍庫溫度極低，杯子外面結成霜，多等幾分鐘等霜打開。為了不破壞水凝，取杯時別大剌剌地整手抓起杯身，而是僅拿一邊的杯緣，好讓至少有一邊尚保持完整冷凝狀況。若杯緣是拍攝焦點，則將杯子倒放在冷凍庫，然後從杯底取杯。

一遇上室溫，冷凝開始消失變形，要移除有點難，得重新再來，除非你有其他備用的杯子。因此，造型做好後，最好能先進行曝光設定、角度選取，甚至先試拍幾張。之後將杯子就位，飲料馬上倒入。水凝通常在三十秒至一分鐘內形成水珠，而水珠亦會在差不多的時間內往下滴（每個人所在場所的溫度不一，多實驗是要訣）。拍水珠或拍水滴，視你想傳達的情境或依個人喜好。

水珠的學問還不止於此呢。想要大一點的珠子，先把杯子外面弄溼再放到冰箱。用噴的或在水龍頭下淋一回都可以，杯內務必乾，冷凝方可顯著。要留意溼瓶子結霜較不均勻，而杯底若溼，霜結到底部，瓶子就立不直了。

最快速簡便的水凝是用噴的，且只用一般的水。人家說，皮膚乾燥，噴保溼水維持溼潤。姑且不論有效無，把水噴在全乾的杯子倒是能製造水凝效果，噴口越細越真。只不過，這樣的水凝很快變成水珠，時間要抓緊。

當冷凝讓杯內的液體或食材顯現不夠清楚時，可考慮省略。沒人規定冷飲有冷凝才顯清涼。

啤酒

我不做商業廣告攝影，拍的是有故事性的情境攝影，因而我拍啤酒多以餐桌風景來呈現，不刻意講究完美。不過，拍啤酒的規矩仍是有的。以下是

個人拍攝啤酒的經驗分享，有些也適用於其他飲料。

有點溫度的啤酒有較為美好的泡沫表現。冰啤酒容易在杯子外層蒙上冷凝和水珠，雖有冰冷之感，卻無法透亮。若拍攝目的是傳達清涼意境，倒是無所謂，但是若想一覽杯內的酒和泡沫，啤酒本身有些溫度較宜。

高瘦形的杯子最易形成氣泡。每種啤酒都有其個性，多些實地操作才能抓住要點。

杯子上的指印、油印在亮光照射下相當顯眼，特別是杯緣的油限制啤酒泡沫的形成。倒飲料前的清洗動作不可少。

想拍啤酒剛開罐的泡沫溢出狀，用根竹籤沾點小蘇打，插入瓶內晃一晃，即可見更多泡沫往上竄。此法適用於酒瓶，非酒杯。

泡沫的有效期短，拍攝拖久了會越來越薄。拿只乾淨的杯子，使點力氣，把泡沫漸少的啤酒懸空倒入新杯子裡（兩個杯子不相互接觸）。因啤酒已有些溫度了，不僅新杯裡的泡沫會增加，杯口處噴濺的水紋彷彿剛暢飲過的痕跡。只不過，氣泡不如初始的精采。另一個辦法是用筷子攪一攪啤酒，氣泡受到劇烈擾動，泡沫會升到杯口。

逆光拍攝照亮啤酒的琥珀色；側光和深色背景較易對焦微細的冷凝，並顯現杯瓶曲線。有攝影師認為，瓶子或杯子前面的倒影，會降低酒的飽和色彩和瓶子的透明度，須在必要的地方放反光板。

以下是一些補充技巧：

· 若只單拍飲料，唯一的美學就是乾淨。桌上的灰塵、刮痕、細屑盡量避免。將杯子倒影入鏡的拍攝尤為重要，玻璃杯必須清透。酒精可把水印、指印或油印擦掉。

· 專業攝影用假冰塊，是看中它們的晶瑩剔透，且在拍攝過程不會融化，有礙飲料顏色的一致性。我認為，假冰塊多了造作，自製的透明冰塊較合實際。 若有意自製，將蒸餾水或過濾瓶裝水煮滾，待涼後再煮滾，以將水裡的氣泡移除。接著，把冷卻的水放到製冰盒，用保鮮膜保護後，入冷凍庫冷藏。

· 並非所有飲料都上相，拍攝時不妨為它們上點妝，在造型和道具上斟酌。以蔬菜汁為例，可在桌上添加的基本造型物是冰塊、食材、食器（吸管）、攪拌匙等。手是不錯的造型幫手，冬天穿著暖厚的毛衣，手捧一杯熱可可，多溫暖。拍攝時多方嘗試不同角度和構圖，將場景氛圍納入考量。

· 當造型完成，杯子擺入原設定的位置，再倒飲料，否則杯子一旦移動，易有液體晃動過的痕跡。此外，為降低不必要的液體濺灑，用量杯或有倒口設計的容器將飲料倒入杯裡。

· 從適合的角度拍出視覺焦點，且拍正，這是飲品攝影最常被忽略，也最容易出錯的地方。如果飲品有高低裝飾，如加個小紙傘和水果的熱帶雞尾酒，平拍可顯示杯子內容和杯內層次，誇大杯子高度。十五度能拍出後面的杯緣和飲料最上層。而像是海明威最愛的古巴雞尾酒莫希多（mojito），為讓觀者看到杯中和浮在上面的薄荷葉和萊姆片，可採十五至四十五度角。飲料上層有裝飾和層次的多用四十五度，拉花設計的咖啡是一例。然而，若玻璃杯裝咖啡的液面有厚厚一層細密的泡沫，低角度可顯示咖啡和泡沫的接觸面與顏色對比，與拍啤酒類似。角度取決於你想展示的飲料焦點。

圖 5-14，想營造小酒館的氣氛，我用堅果、橄欖和洋芋片做造型。瓶蓋刻意留在桌上，注入生活感，也散放的堅果和洋芋片，與酒的顏色有視覺延伸和平衡之意。以逆光拍，無非是為了強調液體的清透和冷凝。桌上灑些水，傳達清涼，而形成的倒影加強了水面的映照效果，並勾出瓶底與倒影的曲線，是形態美。最高的酒瓶穩定整體構圖的重心，其次是第二高的堅果罐，而最右側的玉米片容器無須高、無須對焦，有平衡之企圖。所有食物的暖色與桌面的灰形成對比。窗戶有白紗窗簾柔光，酒瓶對面有反光板補光。

圖 5-15，我用較暗且偏藍的桌面和背景突顯白水蜜桃和接骨木花的顏色，且降低曝光一大格。右邊光源兩扇窗的百葉窗全關，左邊有張反光板，兩邊的光差異微小。瓶身右方有反光，我認為還好，不過於強烈，不影響瓶內食材。我將兩個玻璃杯疊起來，放在後方，製造出與水瓶和前方杯子不同的高度，三者遂而有了起伏層次。水瓶裡的攪拌匙有類似的作用。以低角度拍攝，桌面和背景有不一樣的顏色和光，兩者相接處清楚可見。有的攝影師傾向於桌面占畫面下方三分之一，亦即桌面與背景連接線在三分法的下橫線，而畫面中高度最高的容器則須跨過上橫線。小杯子並非主角，我留著杯外冷凝，示意清涼；我擦掉水瓶的冷凝，不外乎想讓你清楚裡頭的精采。

圖 5-16，啤酒的顏色亮眼，加上窗光反光在玻璃杯上，儘管拍時是陰天，我也不擔心過暗或飲料沒有光澤。我把造型做好，並察看所有物體的高低和前後位置搭起的落差，等一切就緒才把啤酒倒入。這張相片我想要的重點是泡沫和氣泡，於是用平拍角度且用了室溫的啤酒。冷凝有否不打緊，有反而擋了杯內的視覺。酒倒入後，待杯內氣泡緩緩上升，泡沫累積到我心儀的狀態，便按快門。一次解決，沒再倒第二次酒。高酒杯後面是暗色酒瓶，因之杯內的氣泡不甚明顯，但我想小杯已見氣泡，於是沒多管它，反而留深色對比泡沫的白。背景、紫李、刀叉食器和桌面顏色偏冷，與啤酒的暖調對比。與其他容器相較，紫李的碗較寬，雖高度不高，卻因如此的形體而平衡了畫面右側的高直物體。

圖 5-17，我以俯視的角度拍石榴汁佐糖漬蔓越莓。平拍之外，其他角度都可以拍出杯內的冰塊、飲料和飲料顏色、小紅莓和肉桂。硬要挑剔的話，俯拍使得較高的肉桂不夠明顯。從一開始，我即確定以對角線擺放物體，於是將杯子放在三個點，你可將之想像成三角構圖。擺放時，蔓越莓掉了幾顆在桌上，我順勢將它們當配角，延伸造型。既然杯子有一定的高度，俯拍又將焦點放在飲料，桌上的物體就被虛化，形成景深。我在光源對面放張反光板，且用白紗窗簾柔光壓低陰影的剛硬。逆光照明飲料，果汁的顏色越深刻而飽和。

5-17

湯

太陽很大，光卻一直透不進來。

開著小火的爐子有鍋紅豆湯，我舀了一碗，盤腿坐在長凳上，拿著湯匙以自宜的大小口舀著喝，溫著五臟六腑，讓滿足慢慢地在體內散開。

說熱湯是慰藉的食物，倒不如說是湯匙本質上的溫存，它很可能是你嬰兒時期最早接觸的食器，況且相對於刀叉筷，它的形體也淳厚多了。我記得，帶著假牙的九十六歲阿嬤吃飯喝湯都用湯匙居多， 不禁想，是否當我們一把年紀了，所用食器亦回到最初？

其實我對用湯匙進食是有偏好的。沒啥食欲時，就把刀叉或筷子擺一旁，將所有菜添到大碗裡，以湯匙舀著大口吃，而且必得窩在沙發上，而非正經地坐在餐桌旁。那種大匙入口的爽快不是筷子夾起的一小口可比的，而這樣的感覺常讓我有回到孩提時代的想像，原始的、質樸的、放任的。大抵如此，低著頭喝這碗紅豆湯時 ，心特別有撫慰，特別有家的情感。

最後一次看到阿嬤是兩年前父親告別儀式後六天。那天早晨五點半，我從臺南家搭車到高鐵站，準備回美國。大門關起前，她問：「什麼時候再回來？」我答：「很快！」

然而，我轉身，阿嬤關門，我們從此沒再見。

阿嬤平常與舅舅們住高雄，我們碰面得少。忘了哪年開始，她每隔兩個月便到臺南待一段時間。我回臺灣探親若遇上她住家裡，進門第一句話往往是：「妳也在這裡啊！」父親生病至離世的八個月期間，我來來回回在臺南待了三個月。這些日子彌補了我長期住國外，無法與家人相聚的遺憾，緩衝了我的悲傷。與阿嬤也是。在臺南家，我們兩個閒閒沒事的人三餐都

一道吃，她坐我左邊，我聽她禱告、聽她假牙喀喀聲、聽她喝熱湯聲、聽她的湯匙碰撞碗盤聲。每頓飯總是在我幫她洗碗的水聲，以及她輕拍我肩説「謝謝」中結束。

對我而言，這是最好的回家時光，沒有餐館，沒有遠地，沒有不需要見的人；只有家裡，只有巷弄，只有至親好友。

我對她最深的回憶就是這些聲音了。一個月前，阿嬤告別式當晚，我夢見她回到餐桌。她進餐的聲音，我回憶的軌跡。阿嬤的訃聞寫著：「息了她一切的勞苦。」息了，像蠟燭被捏熄了，莫大的安靜與堅決。歲月走到底，她留了最後幾年的片段給我，我向她道謝。

光終於循著小碗小盤的隙縫進來，照著我的紅豆湯，亮得明媚，甜得和煦。捧著湯碗，握著湯匙，撫慰即是撫胃。無關天氣，當胃需要一些安撫時，我就會煮鍋湯，甜的或鹹的都行。

液態食物變化多端，並不好拍，且多是單色，沒有易於辨識的質地，而裡頭的食材煮熟爛了就走樣，不怎麼能乖乖地留在湯上層，老是沒聲沒息地下沉。既然是液體，表面自然容易反光，一小部分尚可，若是一大片過亮，抹煞細節就不妙了。

但我說過，食物攝影和造型考驗的是機智。我向你保證，會拍湯品，其他紅燒燉煮、稀飯、沾醬絕對都難不倒你了。

光

食物攝影從光開始。不論逆光或側光拍，柔光都是必要的，但你往往還是會發現湯的上層有一片反光，晶瑩閃爍，除此之外，什麼都看不到，任你怎麼做造型都救不了。

側光的反光問題比逆光小，然落在湯上的光卻嫌不夠，沒有適當的亮，無法讓影像看起來立體。解決方法就是轉個角度，換個光向，或是減光（這同樣可用來降低刀叉匙的反光）。相對於暗處減光和增影用遮光板，亮處減光可用反光板或遮光板，兩種板子的減光程度各有不同，放的位置則視個人當時所處的環境而定。

逆光拍攝時，亮處減光的板子最常放的位置有二：1. 湯反光處的正上方；2. 窗戶（光源）與湯之間，但這張板不宜太大，最好只遮住靠近桌面的光，但保有上面的窗光。板子與湯的距離和角度決定反光減弱的能力，要多實驗，找出理想的位置。

好的光線還有引導視線的作用。一碗料多的湯，鏡頭下易讓人眼花撩亂，看不出重點。這時就有賴光點出碗內的重點食材，透過明暗反差讓觀者將注意力先放在亮且對焦的地方，那就是整張相片的視覺焦點。

食材顯現

碗內食材被湯湯水水淹沒，看不出有啥好料，挺煞風景的，當然就引不起食欲。試想，一碗白蘿蔔排骨湯若只看到湯，裡頭的排骨和白蘿蔔只見影

子，要出現不出現的，一般人就很難理解這是什麼湯。

拍料多實在的湯，記得這句話：煮湯時，水蓋過食材；盛湯時，料高過水。把自己當作賣湯的店老闆，想想怎麼讓客人看到料就對了。

首先，盛湯時從底部開始思考。已被煮得不怎麼上相的食材先放底部，接著用筷子或小夾子將最好看的食材擺最上層。當料擺得差不多之後，小心地將湯舀入碗裡，不蓋過料，並隨時調整上層的料。若有香草葉或蔥末等搭配食材，最後才撒上。舀湯時，若擔心碗內和碗緣留下湯水痕跡，就用量杯從碗側近碗中心的地方倒，直到最後一或二匙的量時再從上面慢慢淋下，讓最上面的食材有溼潤感。

液體本身不盛多，留空間給料，如此一來，拍出來的湯才有料多的豐富感。此外，當碗內的料充足了，即有足夠的支撐力，就無須擔心最上層的固體食物下沉。一旦湯上層有實體料，還可以減少湯的反光面。

至於西式濃湯，只有單一顏色，得仰賴點綴食材來吸睛，可是偏偏體積小的點綴食材最易陷到湯裡，半浮半沉地。我曾看過造型師在湯碗裡先倒一層加水溶解後冷卻的吉利丁，然後再把湯少量盛入。因碗內有層吉利丁托著，湯彷彿「鋪」在碗裡一般，且只須少量就有多的感覺，放料上去就無下沉之憂。放彈珠或玻璃珠同樣有類似成效，但拍攝完，恐怕就沒人要喝那碗湯了。

依我的經驗，最簡便的方法是用一只小碗或小碟倒扣於碗內（切半的洋蔥或蘋果亦可），它們拱起的底部剛好撐住湯料或點綴的食材。這方法還能讓碗內食物看起來又多又挺，用於沙拉等食物也合適。湯匙是很棒的祕密武器，放根湯匙到碗裡，然後舀些料到匙裡，或者用湯匙在碗內抵住、固定食材，就可提高食材或點綴食材的能見度。

你說你想直接盛湯放料就好。當然可以！我通常都是造型做好，按快門前才將熱湯舀入，再放點綴。從舀好湯到按快門不到一分鐘，即使食材下沉，也不會太嚴重。

能讓人好好地看到料的湯，最是豐美，怎能不食指大動，垂涎不已？以下是一些補充技巧，也適用於其他有液體或液態的食物：

· 美食雜誌裡的食物並非都是全熟的，更多時候，食材是分開煮，或是還沒到食譜說的烹飪完成時間，就先拍照，免得有些食材在烹飪過程中因熟爛而不上相。若拍看得到料的湯，你希望湯裡的料還有形態美且顏色鮮明，那就將一部分的食材燙一下就好，待拍照時再沾些湯汁擺進去。若不想這麼費功夫，則盡量把料理裡頭尚有形狀的食材挑出來放上層。這招同樣適用於燉物。

· 盛湯的容器不單只能用湯碗，飯碗大小的容器和馬克杯亦適合，甚至可以加點想像力，用空罐頭來裝湯，冷湯則多了玻璃器皿可用。將湯碗放在比碗大的盤子上可添加層次和平衡，即使小碗也不顯得單薄。

· 若想單獨拍湯，可考慮用三分法、三角形和對角線構圖。擺上湯，搭以簡單的食器或食材即可。若要有故事性，就透過多一點的造型來傳遞氛圍，盡量將造型朝「一碗湯」之外延伸，從其他角度說故事。比如可用一鍋湯來表達剛關火上桌的現煮現喝感，也可以融入手舀湯的情節，或呈現準備裝飾湯品的模樣。說拍湯難，但湯的故事可多著。

· 把湯匙擺在碗旁，有邀人共享的大方感。把湯匙擺在碗裡，並舀些湯在匙上，顯示進食中的生活感，特別適用於液體多於料，或料與液體同色難辨的湯品（如紅豆湯、綠豆湯）。匙身在擺放時若沾到湯汁，可用小棉花棒擦拭。

· 桌上有些許滴落的湯汁或食材，有助於營造家常氛圍，但過多便顯得邋遢，尤其俯拍時一覽無遺，得特別注意。

· 麵包沾著西式濃湯喝再好不過，末了，你可能還會用麵包把碗內剩餘的湯抹一回，吃得淨光。因之，與湯有著食用關係的麵包是絕佳的造型要件。撕過的法棍、切片的酸麵包，都是既好吃又好用的道具。

· 單色的西式濃湯如南瓜湯、甜豆湯、甜菜根湯等，沒有固體料，只能仰賴額外的裝飾點開層次。滴幾滴橄欖油或擺一匙優格，撒一些香草葉或堅果，削幾片起司都行。怎麼喝就怎麼點綴，盡情發揮，只要不過分、不虛假、不擁擠。用湯匙在濃湯裡畫出一圈舀湯的痕跡亦是增添層次的好裝飾。

· 碗內的裝飾食材如香草葉、蔥末、鮮奶油、橄欖油等，亦有引導觀者將注意力放在焦點的作用。

- 若加鮮奶油、優格、酸奶油等點飾，可用小湯匙、筷子或針將之劃開做圖紋，增加濃湯表層的看頭和動感。
- 桌子和碗都要拍正，不可歪斜。想展現湯的料或點綴食材，就用較高的角度拍。當湯的上層食材沒有明顯高度落差，或碗邊沒有特別高於碗的裝飾，一般最常見的角度是俯拍。四十五度拍的缺點是，逆光時你會拍到更多反光，而這角度亦最誘人近拍，一旦距離過近，鏡頭下的食器就容易變形。低於四十五度的拍攝角度就讓碗變成焦點了。

圖 5-19，我用大同電鍋煮了一鍋白豆湯，拍攝時直接讓鍋子上場。鐵灰色的鍋子和下面的架子、前面裝鹽的小烤模、兩只淺色陶碗和桌面是冷調的，與畫面右側的麵包、木板、小量杯和食材形成冷暖對比。左邊木頭背景與右側的色調有延伸和平衡的作用。

我以舀湯的動作來傳達畫面的動態和生活感。桌上散放的食材，以及架墊上放的豆子和鍋緣的菜葉都在營造隨意的家常感。桌上的香草葉同時是湯匙裡菜葉的視覺延伸。看圖時，可試著將某一部分遮住，看看有沒有不同的感覺。

光來自畫面左側，為了引多點光到湯鍋，我把前景左側的百葉窗關起，而因不想讓光太多在手上，所以將靠近湯鍋的另一扇百葉窗葉子往下調，使光集中在湯鍋。側光使得食物的顏色和光澤立體化，並勾勒出手的輪廓光。畫面右邊偏暗，沒有另外放反光板，因我特別喜歡光滑動的明暗層次。

另外，食物之間必須要有關係，如湯鍋的湯和小碗的湯、麵包和湯、桌上的食材和湯。畫面右前偏中和後面偏左留白。因為不是俯拍，景深便易突出主角，虛化其他環境。

圖 5-20，我原本想要的構圖是湯品最經典的三點構圖——非直線排開的三物體。後來麵包加了進來，讓我有強調幾何圖形的企圖，於是把左邊的碗稍微分開些，中間的空間留給麵包，而且以不規則方式擺放多片，增添畫面趣味。

我只簡單地點了幾滴橄欖油裝飾香辣甜椒湯，加上桌上散放的烤麵包，俯

拍正好顯現了所有細節和物體形狀。雖是逆光拍攝，窗戶有白紗窗簾，柔和了秋天早上九點半進來的光線，也因為與窗戶還有些距離，湯沒有反光。光源對面和畫面左右兩側都有反光板，將光補到較暗的地方。

我原無意放湯匙，但為了增添進食感，並想削弱圓碗形狀重複的規律，才將它們放進去。湯匙之間盡量避免平行或直角，以免顯得僵硬。

圖 5-21，我滴兩滴鮮奶油在這碗味噌南瓜薑湯上，用針以圓圈狀劃開，再佐以炒乾的藜麥和巴西利葉。一碗單色濃湯因之有了點綴，且具體化了。這是簡單的三分構圖：把物體放在分界線或點上，近光處放主角食物，其他物體僅部分入框，或以景深虛化處理，突出了主角，並有了恰當的空間感。拍照時，陽光穿過百葉窗隙縫進來，頗有時光感，我刻意把桌上的光紋入鏡。畫面的右下角小湯碗旁有張反光板，我用它來為兩個碗內左側部分的湯補光。這張反光板若整張放右側，右上角暗處就會不夠暗，光的聚集力就弱了。

喝湯時，我佐以豆沙包，為了讓觀者看到這是有內餡的食物，而非僅是模糊的形體，我撕下一口，進食中的氛圍隨之點出。

圖 5-22 是我小時候熟悉的紅蘿蔔玉米排骨湯，我將以前喝湯常用的白陶匙、湯勺、筷子都拿來當食器道具，並直覺地選擇樸實暖調，以深棕色的木板為背景，與湯的明亮形成反差。玉米和紅蘿蔔的顏色都相當飽和，器具的中性銀灰色適當地襯托及對比。簡單的畫面和留白便於展現較熱鬧的主體。

側光為湯的食材帶來光澤，然右上角和右下角各有一張斜放的黑色遮光板，好讓光只從湯鍋的右側窄窄地進來。左側的陰影正好減少銅鍋的反光及部分亮度，立體化鍋形。這張相片若用俯拍其實不差，我選擇四十五度拍，無非是想拍出主角湯鍋的容器和形體，並顯示湯的分量。

湯勺上的殘餘食材可以讓畫面增加流動感，且與湯鍋和湯碗裡的食材相呼應，有了視覺延伸和平衡的作用。廚巾最主要的目的是增添畫面層次，用途則是端湯隔熱，與主體相關。

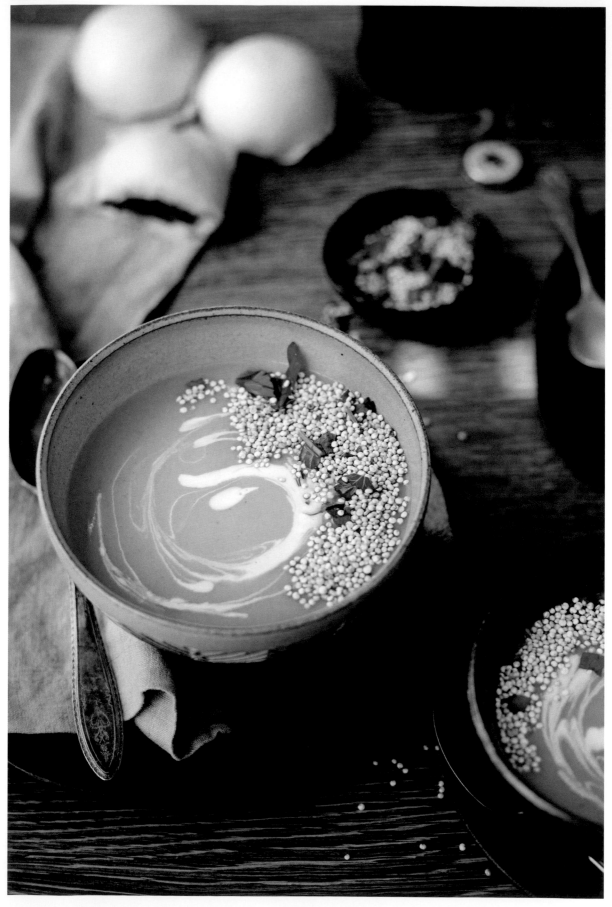

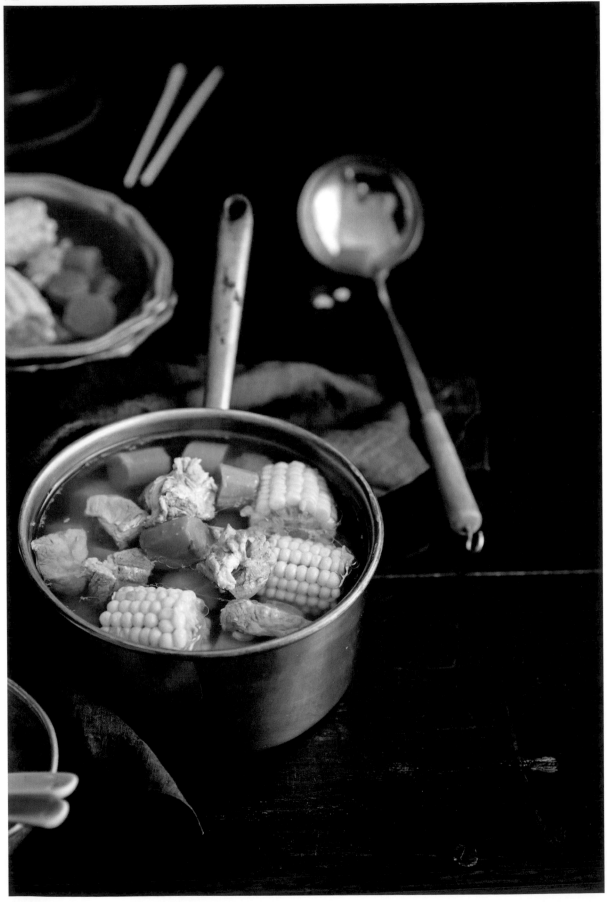

拍攝與造型補充

陳年舊事了。很可能，舊得連張曼玉自己也記不起來曾經說過這些話。大明星的訪問應該多得數不清。

當時我還在念書，時尚雜誌有篇張曼玉品味時尚的訪問。她提及，打扮好後照鏡子，取下一個配件，身上總有一樣東西可以拿掉。我以為印象深刻的話，理應讓我時刻履行，或許打扮有，工作卻不見得。以往寫市場分析報告，主管要求精簡文字，可偏偏我刪了又刪，仍無法達到真正的簡。

如今，我總提醒自己，拍照和造型是否可以簡約些、再簡約些，更簡約些，好留給觀者想像的空間。我要的攝影和造型風格從來都只是簡單自然、不做作。幾年下來，我累積了許多造型撇步，惟適當的簡約是最難的，它像是一種精神層面，只可意會，不能言傳。

前文提過拍攝和造型技巧，此篇是補充，目地在幫你改善食物的容貌，並節省擺盤和拍攝時間。

對焦

撇開特殊美學表現，對焦是攝影的關鍵，特別是食物攝影，你須知道眼前的餐桌，對焦處在哪裡。用較大光圈拍，整個餐桌或料理最突出的就是小處焦點，因其他地方都虛化。在此情況下，對焦哪裡更成了整張影像的重心所在。有攝影師以不同對焦點多拍幾張，再選出合適者。有時直覺是很重要的，想想看，這道料理你想表達的重點在哪。另一法是，將對焦點放在食物最靠近你的部位，而非中間或遠處。圖 5-23 對焦於主盤是必然，而焦點則在流動的蛋黃。儘管蛋黃不是離我最近的盤中食，卻因我未近拍並用 f/4.5，同一對焦平面之物體都能清晰顯現，他處亦有適當景深。

曲線

食物的曲線在畫面構成柔和的弧度。舉個平常的例子，若拿數根巴西利枝葉為義大利麵做造型，我多會將它們的枝稍彎一下，放在桌上與一旁的容器形成相對應的擁抱曲線或相對立的對比線條，參考圖 5-41 和 5-42。不只香草葉，其他食材也可以有曲線美。長形或方形食物，如蘿蔔糕和吐司麵包，切幾片下來，安排弧度。有的蔬菜像是蘆筍、茄子和豆莢類難顯彎曲，把它們綑綁起來就有了重疊與交叉的層次。

圖 5-24，這張彩色蘿蔔相片於我意義深遠。我在聽了 Helene Dujardin 的講解後拍下它，而她是第一位指導我食物攝影的專業攝影師。蘿蔔堆疊是層次，也為讓它們的線條不是太筆直，與底下的烤盤在相對之餘，尚有呼應。或許，你因此有了視線往下延伸的錯覺。

圖 5-25，整條麵包已有曲線，我把它切下幾片除表達動態感外，尚希望製作出更明顯的弧度，並引導你的視線在麵包附近遊走。

高低

瓶罐與主角食物的層次是相輔相成而存在的。擺設場景時，將高低不同的瓶罐前後遠近放，以搭建錯落感，為畫面架構層次。瓶罐之間，特別是鄰近的，最好不要有過於明顯的高度落差，也不要按高低排列，而是要有起伏的變化。較高的瓶罐放在接近景框邊緣的畫面三分之一處或偏角落，這樣看起來較舒服，也可與其他道具相平衡。如果無法找到高低有別的容器瓶罐，可抓其中幾個在下面墊東西，提高高度，惟前提是高度和形體在墊高後得看來自然。當然也不要拍到下面的墊物，除非是與食物造型相關的墊高物。比如，用小瓶蓋墊高，就不要拍到瓶蓋；用砧板或托盤墊高，只要是能合理解釋就可以拍到。

新鮮

新鮮食材做出好菜，自己吃得出來，相片也看得出來。瘀傷累累的水果別拿來拍照。市面有售添加維它命 C 的噴劑，能延長食物外表新鮮。朝鮮薊、

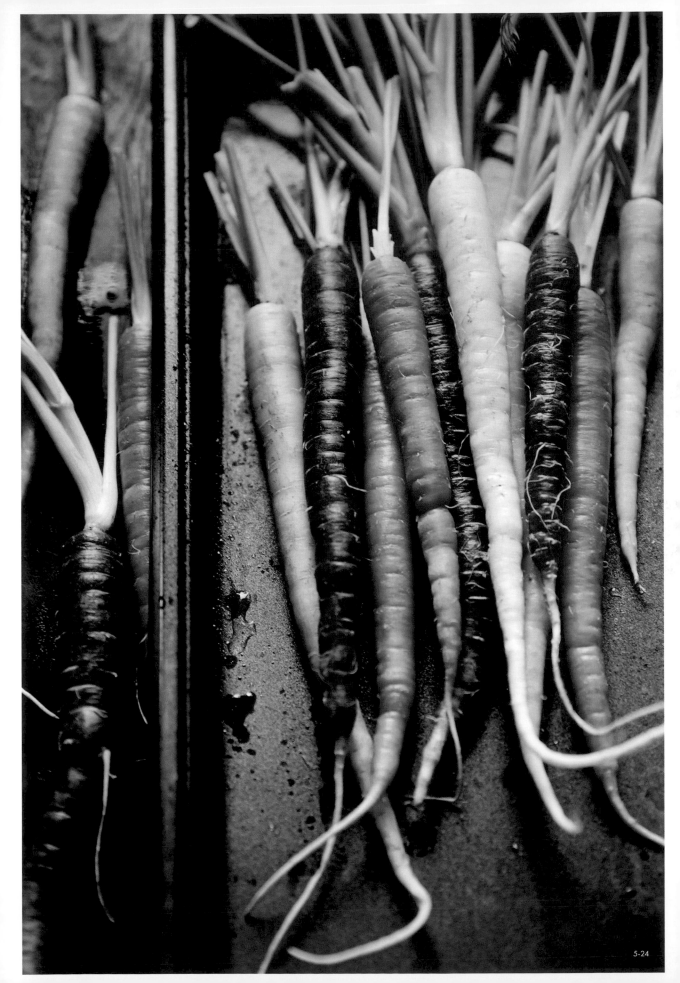

酪梨、梨子、蘋果等切開後易變色的水果，放在鹽水或檸檬水裡防變色。常用的香草葉要保持朝氣蓬勃，先讓它們在冰水裡待十分鐘，或包在溼的紙巾裡，用時擦乾。自家盆栽種的香草，其新鮮度比市場買的持久。

簡約

當道具越來越多，場景越來越大，食物占的畫面越來越小，觀者對它的注意隨之減少。所謂簡約，是指僅限使用三至四項道具（背景，碗盤，刀叉匙筷杯、布），純以食物的細節為焦點。這是食譜書最常用的食物攝影風格。內容、顏色、點綴、層次、形狀夠精采的食物，或是畫面有表現獨特的光影，都是做簡約造型的好對象。

圖 5-26，我拿收納東西的木桶裝麵包，裡面放條廚巾，桌上有麵粉和雜糧屑，三樣道具加上背景和刻意營造的負空間，將你的眼光引到主體。主體和道具裁掉一部分，不僅讓畫面更有張力，且讓觀者專一於主體。

食材造型

廚師為顧客進食擺盤，對拍照擺盤卻不見得拿手，所幸他們有造型師和攝影師的協助。食譜的最後步驟通常會教你如何裝飾料理和搭佐進食，彷彿在解說照片裡的料理怎麼做造型，這有一大部分得歸功於造型師，可見造型與食譜密切相關。

製作後已無法辨認食材的料理，最適合用食材當道具，比方拍紅莓醬放紅莓，番茄醬放番茄，櫻桃冰淇淋用櫻桃，以此類推。

雖然例子的食材都是主食材，然拍照時是為了裝飾，熟食才是主角。料理上的點綴食材小而美，不讓主角失衡。桌上擺盤用的食材得特別留意，若遇上中大體積的食材，尤其是易引人注目的球狀，可考慮三法：切瓣、景深虛化、部分取景。

圖 5-27，我將羅勒、大蒜和月桂葉放進畫面，加上湯匙和瓶罐，讓你看我做的香草番茄包含哪幾樣食材。我用 f/4.5 拍，背景的番茄放在最角落且被虛化，前面的番茄、大蒜和羅勒葉的體積小而無礙。

許多造型師認為，用來造型料理的食材，不論是桌上或盤內擺盤，都必須是可食的，因此盡可能將食材、製程和料理的拍攝分開。

圖 5-28，以鷹嘴豆泥醬為例。我讀的食譜最後步驟寫，在鷹嘴豆泥醬畫上幾圈，淋一大匙橄欖油，撒巴西利葉和中東香料，然後與薄餅一道吃，於是我跟著為豆泥醬做造型。既然是進食照，主題即在豆泥醬本身的裝飾和相搭的食物，就不必在旁擺個鷹嘴豆，告訴你是製作食材。還有造型師為了讓豆泥醬有立體層次，在上面放鷹嘴豆，若這是為食譜照而做的造型，食譜一定會提到。改天我將拍攝主題改為豆泥醬製作，也絕對重用鷹嘴豆。

同樣地，拍竹筍香菇粥用的食材道具應該是香菜和其他與食相關的東西，而不是竹筍或香菇等製材。拍以肉為主食材的料理如水餃、小籠包、包子，千萬別讓生肉與熟食一道進畫面，將生肉留給無熟食的製程照和食材照。

圖 5-29，我以進食為主題拍肉燥麵，麵上放的是與食相關的食材道具，包括滷蛋、豆芽和韭菜，桌上擺的則是相佐的小菜。

季節氛圍的食物照有較寬容的擺盤。比如拍南瓜濃湯，湯上層以香草葉或奶油等裝飾，桌上尚可擺放南瓜。

食材造型的看法眾說紛揉，無絕對的對與錯。總之，拍做好的料理，以料理為拍攝重心，簡化桌上擺盤，別為了豐富畫面而加入與進食無關的東西。拍料理的製程可有較多的闡釋，把製作所用食材放入畫面，惟勿過於紛亂，流失主題。

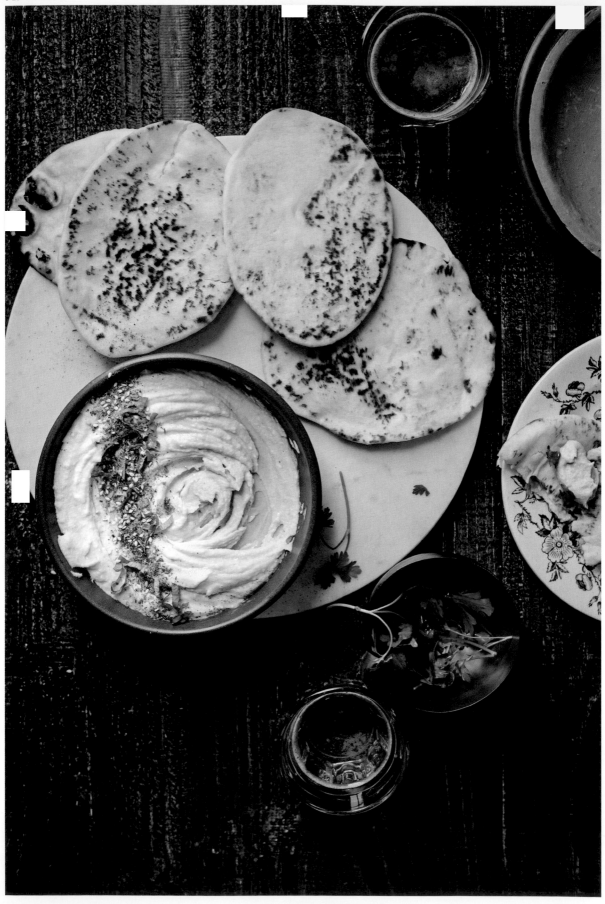

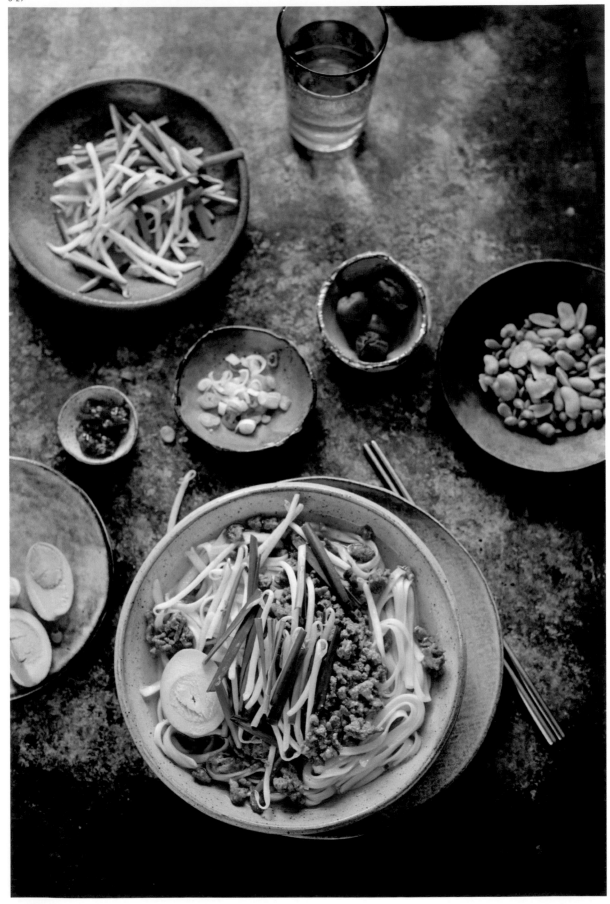

蛋糕和派

與前項裝飾有關。有人用新鮮檸檬造型檸檬塔，用蘋果造型蘋果派，然而，大多時候，特別是美食雜誌和食譜書的專業拍攝少這麼做，而是將焦點放在烘焙物本身。蛋糕與派這類食物或多或少都帶有感情因素，做造型時，從製作動機（如生日、節慶）發想。總之，相片以情感為訴求，誘觀者食指大動。參考圖 5-30。

如果，你非得用食材道具做造型，那麼從製作的最後裝飾步驟找，如擺在香草奶油蛋糕上層的水果或蛋糕表層的淋醬。或許你會說，將做好的蛋糕放在原本做蛋糕的工作桌上，所以有剩餘食材留於桌上，一起入鏡有生活感。可是，你得先思考，怎麼呈現乾淨衛生的風貌，食材點綴是否搶奪注意力，是否單只有主角更能觀看專注。

美食雜誌拍水果派，會等它冷卻後在裡面塞水果，讓派看起來更加飽滿。若有興趣，可一試。

黑洞

我學到的第一個食物攝影招數是補黑洞。碗盤裡，食物與食物間難免有缺口，它彷彿黑洞，將光吸了進去，造成料理表層的光不均，黑會更黑。盛盤後，先觀察鏡頭看得到的地方，是否有過大的缺口要補。小空隙無妨。

冰品

冰品融得快，拍的速度也得快，拍攝前的準備工作相當重要。除之前在「拍照流程」提的替身之外，造型師常將一勺勺舀起的冰淇淋分開放在盤上，重入冰箱冷凍，好保持形狀。待要拍攝時，用扁平鏟子鏟起，放到準備好要放的地方，馬上進行拍攝。我常懷疑他們的手有魔力，因為我舀的時候常弄巧成拙，往往才在舀第二勺，第一勺已開始融了。融過的冰淇淋再凍的樣子，會降低人的胃口。

有些造型師認為，有點融的冰淇淋更會讓人想趕緊去舔。我不追求完美，只要不融得太過頭就好，因之都是先把造型搞定，接著舀冰淇淋，省略上述的前置工作。

含奶油和牛奶的冰棒融得更快，先做造型和挑好拍攝角度絕對必要，冰塊則是另一祕密武器。從冰箱拿出冰棒後，先將它們放在裝有冰塊的容器上，再一根根擺入畫面。美食雜誌拍冰棒乾脆將它們放在冰塊上，把冰做為造型的一部分。畫面裡到處都是冰，真是透心涼。

圖 5-31，我用暗調拍甜筒碎果子香草冰淇淋，目地是想透過暗突顯冰淇淋的亮。最下面也是最早放的冰淇淋開始融化時，我將果子撒在其上，剛好遮住融冰。

拍攝圖 5-32 時，外頭豔陽高照，室內強勁的冷氣沒幫上忙，勺子才剛碰上冰，兩方便纏綿不捨。我將裝冰淇淋的杯子放到冷凍庫後，著手做造型，待一切就緒，才把它們拿出來放在預設的位置。食物造型方面，我先放冰塊到杯裡，接著倒冰啤酒、撒爆米花。然後，我將冰淇淋舀上去，再來一回爆米花和冰淇淋。末了，滴淋幾匙焦糖醬，澆幾大匙冰啤酒。爆米花的溫度是室溫，其他冰過的物體則支援杯子的低溫。冰淇淋融化是因為啤酒，但不多，加上從杯緣流下來的焦糖醬正是我想要的容貌，也是畫面的聚焦。

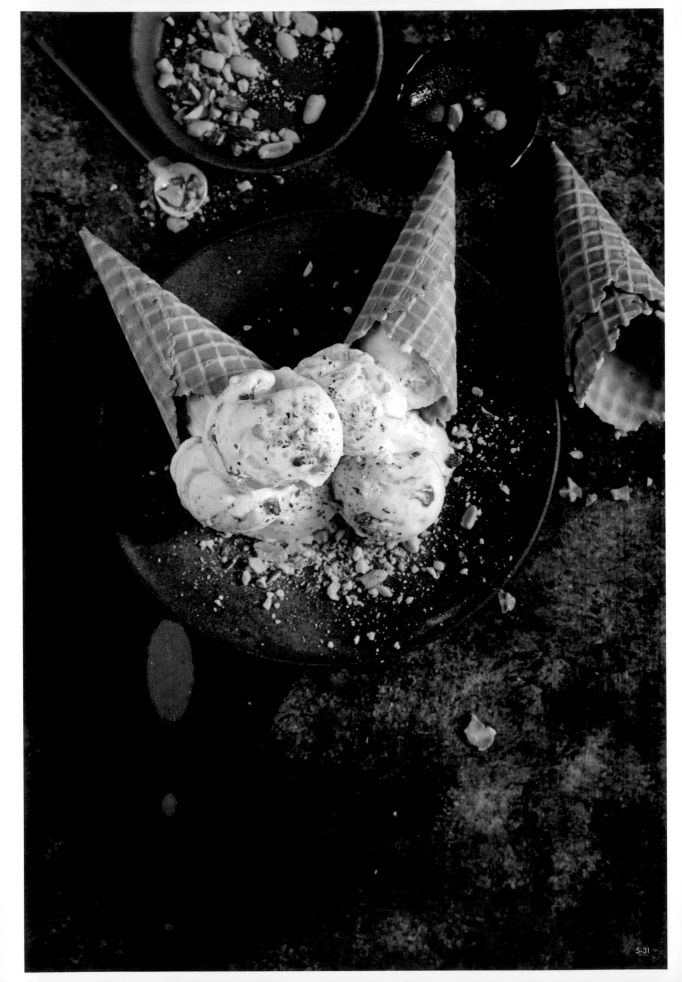

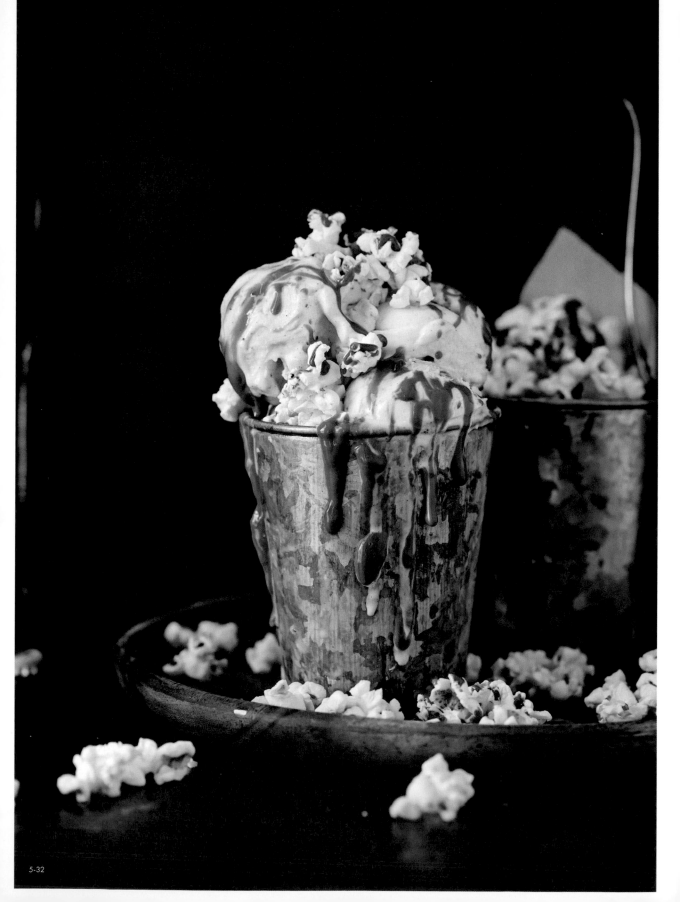

烤物

有的造型師趁烤蝦剛轉紅變色時，便速速取出做造型，或只讓烤魚上層魚皮焦脆。若食物需要烤紋，他們先用有立體橫紋的燒烤煎鍋，燒出間隔均勻的紋路，再用燒烤點碳器將之燒得更深刻明顯，有的甚至用眉筆描線。說來說去，都是為了縮短烹飪時間，提高顏值。總歸烤物若真全熟易顯乾癟，而食物熟不熟則是另一回事了。一般拍照無需這般心機，但必須避免過熟。

若拍攝時間拉長，想讓烤物保持晶亮，在烤物表面刷層料理醬汁或無色烹飪油，亦可用噴油瓶噴一噴。盡量避免有顏色的橄欖油。

在家煎了幾次馬鈴薯塊，或多或少知道該如何才能有像樣的紋路。我將煎鍋燒燙後，才把抹了油的薯塊擺上去。耐心是訣竅，不急著翻面，等紋路出現。做好後，煎鍋上桌趁熱食用，滴點萊姆汁，撒個蒔蘿和粗鹽，沾第戎芥末醬。你能想像的美味都在裡面了。參考圖 5-33。

醬汁

要不要將醬汁拌入沙拉，視拍照的焦點是沙拉或醬汁而定。如果醬汁是你特別想介紹的，把濃稠的刷些在沙拉上層，清淡的舀些與沙拉拌一拌。湯匙上的醬汁可留著，一來減少匙上的反光並遮住倒影，二來可締造畫面的動態與生活感。沙拉有了醬汁，拍照速度得快了。若醬汁不具分量，亦可考慮只微刷，好為沙拉增添光潤；或乾脆不加，裝在容器，放在沙拉旁或背景處。

圖 5-34，我用逆光拍彩虹番茄布切塔，番茄本身的汁液帶來現成的溼潤，淋上橄欖油後，它們身上的光澤使整盤沙拉更晶亮。圖 5-35，紫葉菊苣是料理的主食材，濃縮巴薩米可醬醋汁雖是佐醬，卻也是整道料理的重點。我澆了幾大匙在烤蔬上，把蔬葉給染了色，然而，醬汁不斷地往蔬葉的空隙流下，於是我在盤上又多滴了幾滴示意。

水

拍新鮮蔬果和海鮮時，噴水在上面，在光的照射下，閃著亮麗的光澤。水勿過多，一桌溼答答是造作。噴水招不適用於綠葉沙拉的拍攝。參考圖5-36。

體積、量和形狀

我沒要教你詐，但是想拍出蔬果豐收的樣子，可在容器內先墊東西，類似顏色者尤佳，免得露餡，最上面才放主角，製造假象就是了。另外，食物放在碗盤常看起來塌塌的，該有堆高感的中間部分平得令人難過。最簡單的妙招是將一只小碗倒扣在碗盤內，之後放進去的食物一定看起來既多且挺。

造型師還常用牙籤支撐三明治和其內層食材的體積與高度。比如漢堡裡的番茄片。先將番茄切片，找鏡頭看不見的一邊像切蛋糕般，往中間切下一塊。然後，在不把皮拉出皺紋的前提下，將番茄往兩邊稍微拉開，用牙籤固定位置。於是，你就有了比原先還大片的番茄了。

有關圖 5-37 這條地中海鱸魚，為了不讓整條看起來扁蹋，我在魚尾下面、鏡頭看不到的地方，放一小塊插有牙籤的保麗龍板，將牙籤插進魚尾，尾巴即翹了起來。拿東西墊高尾部亦可。

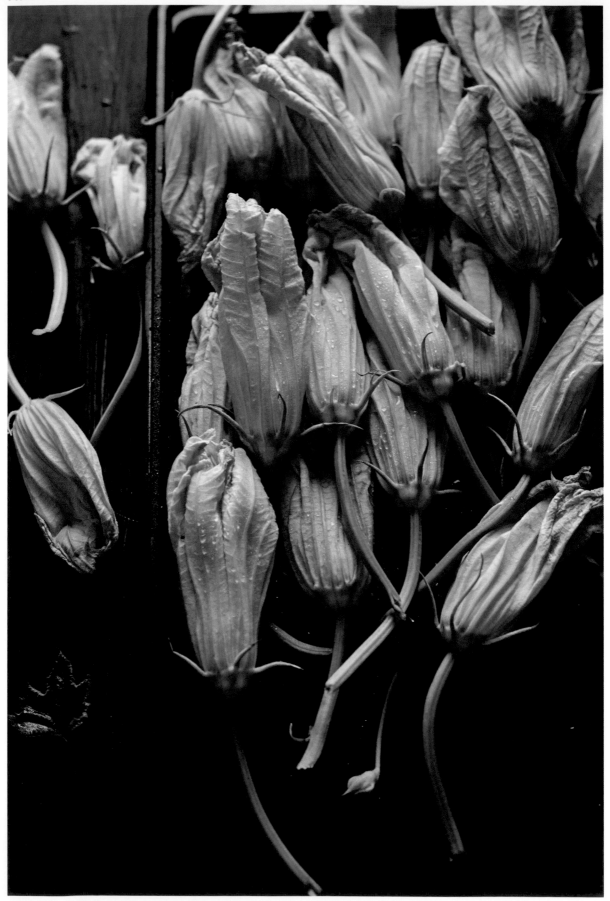

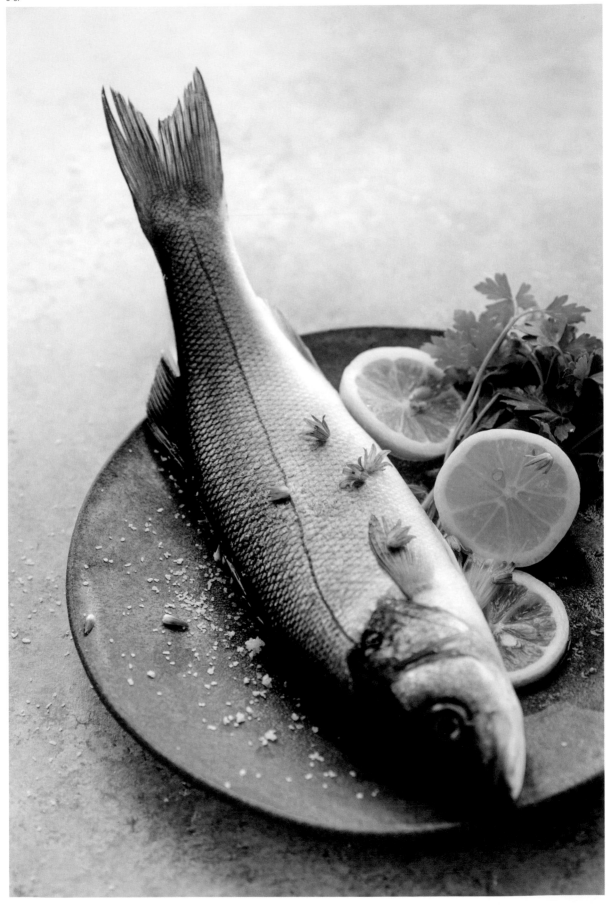

餐廚布

怎麼將餐廚布擺出隨興感,最令我頭疼。我有時抓了許久依然抓不出想要的線條,有時也會遇上布的面積過多而變得搶眼,最後乾脆往桌上丟,讓它自然成形。我的基本原則是:避免讓餐廚巾看起來太塌,最好有摺疊,且以對角線的角度放,看起來才有曲線,進而顯得立體。如果將餐巾摺好放餐盤旁邊或下面也行,至少其直線條與圓碗或圓盤有對比。

拍照前,我常見造型師整頓餐廚巾。舉例而言,要餐巾乖乖地不亂翹,用熨斗燙平,整張布攤開來或摺疊後才燙都行;若要邊緣微捲,拿根筷子捲出曲線。

圖 5-38,布朗尼瑪德蓮下面的廚巾,我規規矩矩地摺疊擺放,用意在於與下面的長方形大理石板成對角線,並與裝甜點的容器和甜點的圓形對比。我在廚巾外放兩塊布朗尼瑪德蓮,製造自然的律動線條。幾塊點心立著放,是為展現它們雙色的外表。

框架

當桌上有多種物體,可考慮拿個器具將一部分放在上面,有助於穩定畫面、增加層次、減少零亂。餐桌有多種小菜或小點心,則將它們放在大的托盤或盛盤,烘焙紙、報紙和廚巾亦可。碗盤或食物顏色與桌面顏色相近時,將這樣的道具放在食物和桌面之間,可突顯食物。

圖 5-39,我把一些新鮮菇類放在烤物涼架上,讓散放的食材有集中感。前一張布朗尼瑪德蓮照的大理石板也有一樣的效果。

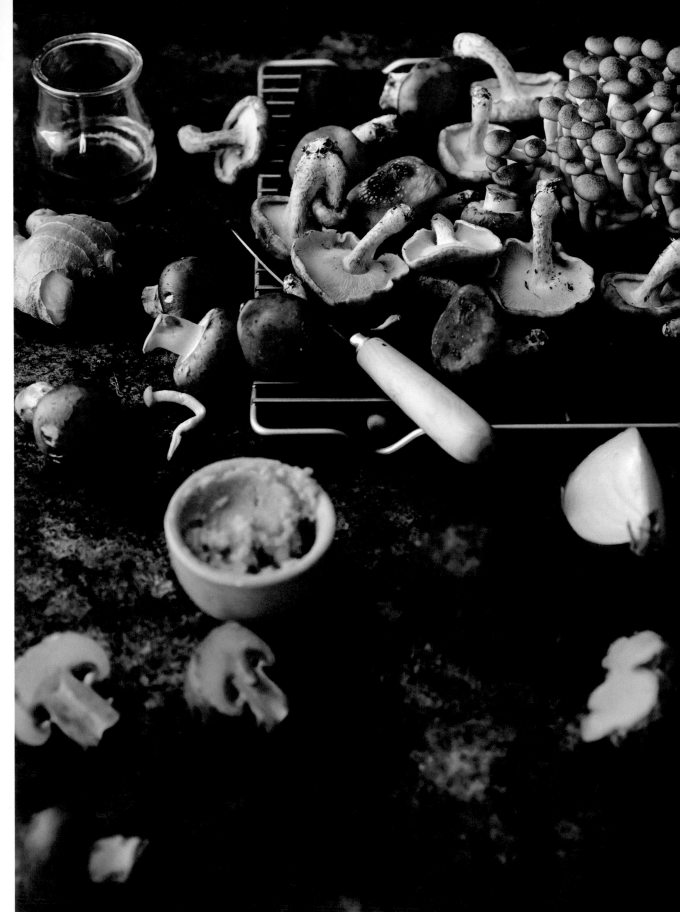

凌亂

小時候吃飯，只要有細碎的東西掉桌上，必得趕緊收拾，要不大人會說邋遢。長久養成的習慣，使得我在拍中華料理時小心翼翼，惟有西餐上桌才有解禁的爽快。現今食物攝影風格走日常，常見畫面裡有進食的細屑，以表家常和進食中的氛圍；然而，這並不是說必須有同樣的安排才有生活感，它只是多種造型之一。

香草葉在食用與裝飾層面都有其合理性，是最常見的凌亂道具。西式料理有巴西利葉、羅勒、百里香和迷迭香來幫忙；中式料理有芫荽、蔥或辣椒來助陣。怎麼撒才自然？我的撒步是平日怎麼撒就怎麼撒，除非撒歪了，要不掉落桌上的應該不多。接下來，我觀察鏡頭前細屑在食物上和桌上的位置。若香草葉太大片而礙眼，我會移走或改放小片。若是拍暗調，我會考慮在角落暗處放一、二小葉，有種似有若無的視覺感。

若你動作精準，都撒落在盤內，沒掉在桌上，那也無所謂，別太在意。

麵包屑、蝦殼、起司屑、餘汁、麵粉等，都是造型師和攝影師眼中的寶。除能畫龍點睛外，尚能平衡畫面及引導視線。

盤中食物亦可表現凌亂。最自然的方法莫過於盛盤後吃幾口，或用刀叉匙筷將一些菜撥到旁邊，模擬吃過的樣子。

我常在木桌做麵食點心，那天做完迷迭香大蒜比司吉後，把桌上剩餘材料推一邊，清出一個乾淨處放比司吉。圖 5-40，我讓麵粉和工具僅占畫面三分之一，免得一團亂，分散重心。我沒將迷迭香放上來當食材道具，因木盤上的迷迭香大蒜奶油已是食材。若只拍比司吉，便有可能用它。

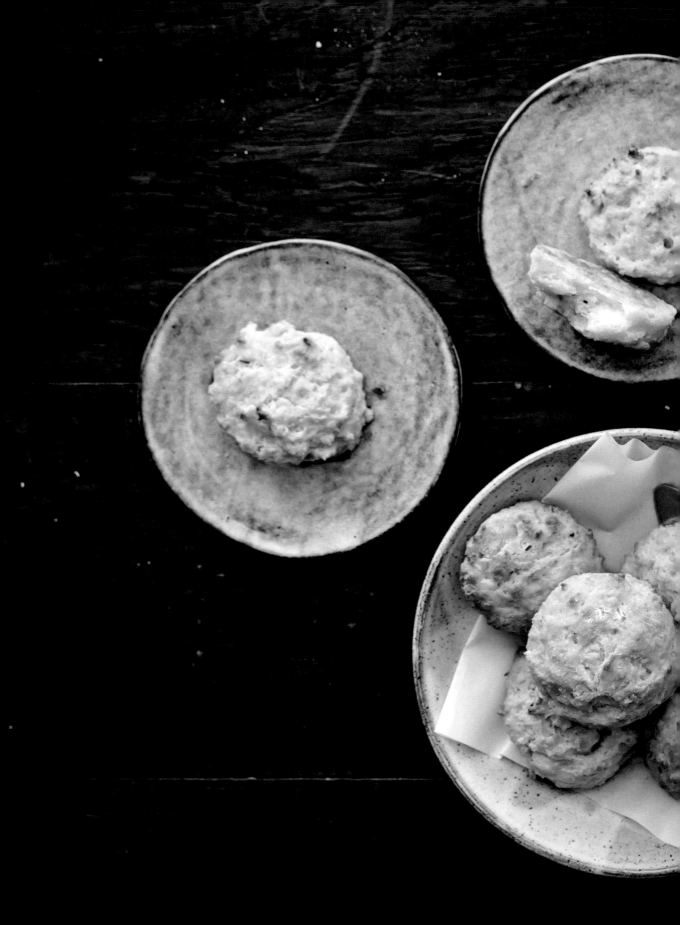

麵條

以前我在美食雜誌看到的義大利麵都是鳥巢狀，現在正經八百捲的少見，可是，捲麵並未因此而變簡單。造型師為義大利麵做造型，常是將幾條麵在手指捲成圓圈後，一圈圈鋪疊盤上。鏡頭面前的必須是捲最好的。若有麵條的尾巴沒收好，筆直地露出來，就將之推進去。一、二條露尾無所謂，過多就得整理。對於無須與濃稠醬汁攪拌的麵，在麵條煮好後先瀝乾，然後過冷水，待麵冷卻了，不黏在一塊了，才好捲。

簡單省事的做法仍有。拿根料理夾將麵從鍋中夾起，慢慢地以圓圈的方式放到盤裡，從外圈往裡圈放，幾圈後，捲狀就出來了。另一種作法是麵盛盤後以叉子捲麵，把叉子抽出，重複做幾次，盤上麵條圈圈捲捲的樣子包你滿意。還有一種捲麵方式是較精緻特別的，常見於著重擺盤的拍攝。找根長形器具如筷子，將麵不斷地沿著筷身捲，捲得厚長，待移到盤上，再將筷子抽出。這麼捲，麵彷彿有紋路的春捲般，有利於在麵上層或周圍添加香草葉或其他相關食材。

不只義大利麵，亞洲麵也可以做捲造型。

圖 5-41，我將鮮蝦義大利盛盤後，才用叉子捲盤內的麵，大概捲了五、六次便有模有樣。叉子上捲起來幾圈麵條，有了進食中的感覺。

圖 5-42 的牛肉麵，我先用筷子捲好麵後鋪在碗裡，前方因要顯露出來，而特意堆高。有了麵當底，其他食材放進去就不怕陷下去。拍照時發現前方的麵不夠展露，趕緊到鍋裡找剩餘的麵條當救兵，捲幾個擺上去。

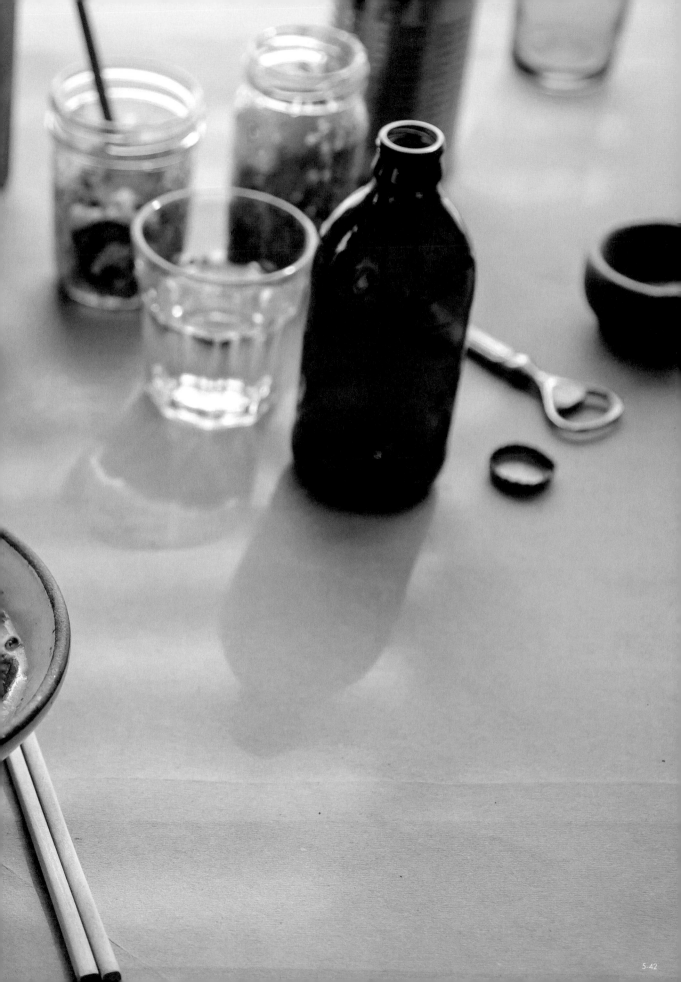

第六章　後製思路

常有人看到一張拍得不錯的相片，即說「那沒什麼，後製出來的」；要不就說「拍數位的只會後製，拍底片才是實力」。受這些言論影響，有的人開始打出「直出，不後製」的口號，似乎認為後製是無才，或是不後製是有才。

事實上，不管用的相機為何，拍出的都不是真實場景，而是加了你的想像在其中，是你想說的故事。至於後製，有些相機讓你選擇拍 RAW 檔或 JPEG 檔。RAW 將原始相片資訊保存下來，沒有任何調整，須要後製對比、色調、明亮等。JPEG 已由相機做過處理，因之後製受限，再做任何動作幾乎都是多餘，且有使影像品質受損之虞。

你的選擇是，自己做後製，還是由相機、底片或暗房幫你？

對於像我這樣適度懶的人而言，拍完還有後製的事要做的確有點煩，可偏偏又不願任相機擺布。倔強的人總是無法輕鬆。也幸好，每次後製都能從亮、陰、深色和淺色加減間看到想像的畫面慢慢出來。土耳其作家帕慕克（Orhan Pamuk）說：「寫作是自己當自己的編輯。」而我正是在後製的過程當自己的編輯。

該怎麼告訴你後製過程呢？我沒正式學過後製軟體，所有理解都是邊拍邊做的經驗累積。不過有一點是確定的：拍攝想法影響後製思維，而你我的想法不一樣。

通常在我拿起相機拍攝前，或更早在做造型時，心裡已有了初步的畫面概念，關於顏色、光影、對比、亮度等。於是，我將想法用於拍攝和後製，任何臨時的改變都無所謂，反正我的心裡已有個底，知道想要的是什麼。如果你回到「拍攝流程」，不難瞭解我所說的隨機應變。

在此我以「自然光」章節裡的廚房備料照說明，拍攝時的意境想法如何在後製中實現。

我一直很懷念小時候在餐桌上和家人一道揀菜的時光。老舊的歲月都有耐人尋味的、一種說不出的溫柔。昏暗的場景帶著靜謐與懷想，有細微的情緒，有熟悉的貼己感。舊日沒有依舊，但我可以一再細說。拍攝時，我構想的情境約略如此。

為了營造淡淡的斜陽，我把靠近人的窗簾拉起來，近前方桌面的則留著縫。窗光穿過細縫進來，形成較窄的光束。整個畫面最讓我有感觸的該屬光影明暗對比了。此外，灰色的衣服和碗在光的影響下會偏藍，我有意借之發揮冷藍效果，與蛋和菇的暖橙對比，並使之更為突出。我要的光是冬日的冷，不是秋日的暖。這些都是我想在後製強調的。

菇白色的部分也是畫面重點，它們在亮處有亮感，在暗處能照明，光的流動在其身上顯現。桌上的廚巾折疊放著，搭建出強烈的陰影，與微光又是一層次，我希望此點能在後製保留。手是拍備料的最佳道具，最好有光照到，才能顯輪廓和細緻，陰影勿多。所以，手的亮感亦是後製考慮。

光之外，我未在造型上多花心思，純是現場的備菜場景。桌上亂，我把負空間納入取景考量。

圖 6-1 是未後製的 RAW 檔，除了光影較不立體外，其餘表現尚可。以下是該照片在 Lightroom 的後製過程，它是我唯一使用的軟體。

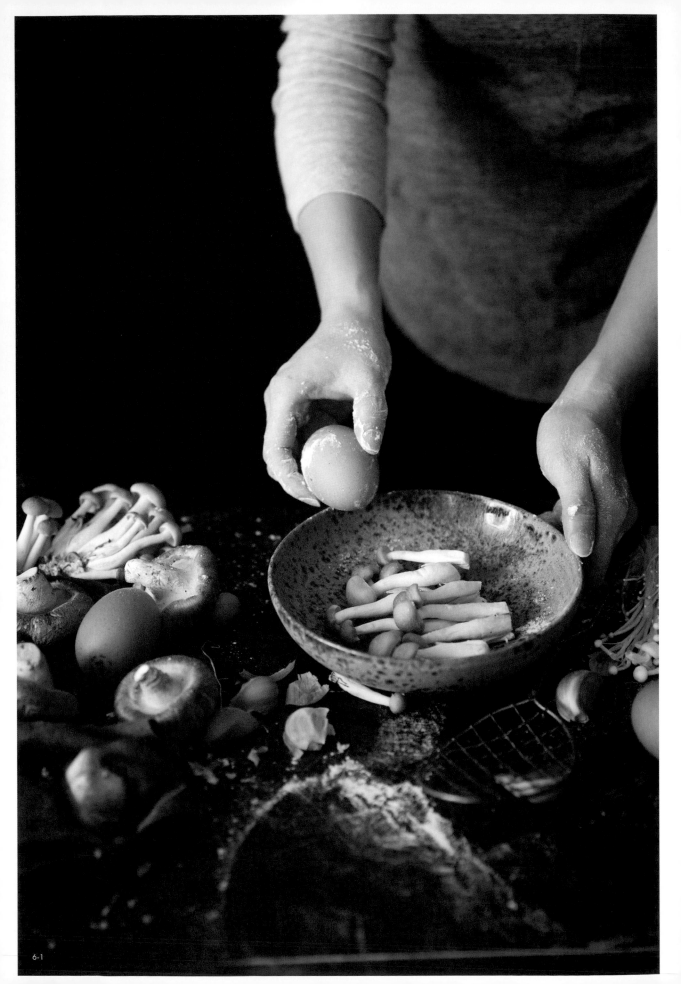

白平衡——後製第一步是白平衡，我從此看色溫和色調，並比較「拍攝時設定」和「自動」的差異。這張照片前者的色溫剛好，後者則偏暖，我難免還是會在兩者之間調整，看是否有更好的表現。最後決定用「拍攝時設定」（即相機的自動設定）。彼時我在冬天下午四點拍攝，色溫偏藍。「拍攝時設定」的色調偏紅紫，我往綠拉，去掉多餘的紫調，於是你看到的白平衡是「自訂」。參考圖 6-2。

色調——布光時，我將所有的光都擋住，僅留一個缺口讓光進來。因對原先的曝光尚滿意，沒後製修改。對比拉高是為深刻光影明暗的變化。完成後製後，我還會回來看對比是否要再調整。白色色階拉高，突顯光影的關係，增加亮度剪裁。黑色色階拉低，使更多的陰影對應純黑色。至此，光影層次已多了起伏，不再平淡。參考圖 6-2。針對細節所做的調整，有時會影響到畫面其他地方，因此我會在「符合」、「填滿」」和「1：2」三個顯示層級轉換，察看改變後製數值在細節和整體畫面所產生的變化，是否相互呼應。若細節對了，整體卻有偏差，就得再斟酌調整。

外觀——調節清晰度當然是為了讓畫面看起來更清晰，增強細節，加深畫面的深度。我不常調這塊，有時為了印刷品質會提高，但不超過 10。此外，我偏好針對個別顏色調色相、飽和和明度，這裡的鮮豔度和飽和度就不動了。參考圖 6-2。

6-2

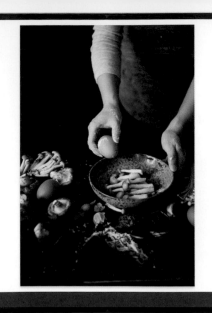

6-3

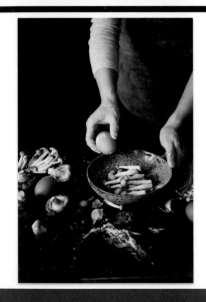

6-4

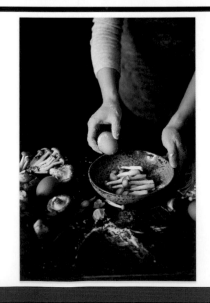

6-5

色調曲線——Lightroom 最好玩的應該是這條線。可是，多數時候我少動，除非之前的修整不足以刻劃出立體。有關這四個區域各自對影像的作用，建議親自動手探究竟。這回，我調了一些，彰顯光影對比，參考圖 6-3。假若想讓影像看起來有底片感，亦是從這兒調，參考圖 6-4。因拍的是食物，我不製作額外的底片效果，僅偶爾興起會在私人照片調。我認為，意境的形成在於拍攝者對於光影的瞭解，以及是否用心思考細節，把情感放進去，而不是單純地將影像後製出底片效果就好，更非制式地套用現成的底片風格濾鏡。

個別顏色的調整——要調哪個顏色視影像中物體的顏色而定。我加強紅色（手）、黃色（菇）和橙色（蛋）的色相，並提高它們的明度。黃色是要格外注意的顏色，稍微降低飽和度和提高明度有助整體畫面的清爽。碗偏藍，我將它降到接近原來的顏色，若想留下藍仍可以，只要適當。藍色多與光有關。我加了點藍色的明度，使碗更亮。

主角看完後輪配角。桌上的麵粉同樣會受光影響而出現藍調。如果麵粉過於偏藍和過亮，我再調整。之後，再回頭檢查碗的顏色和明度。遇上綠蔬，得留意綠色的變化，包括色相和飽和度，過度則造成虛假的鮮綠，不及則偏枯萎的黯黃。參考圖 6-5。

透過顏色的使用和控制，影像的情緒得以加強顯現。不論是冷或暖調、高調或低調、單色或多色，都得反應出你想傳達的意境。

分割色調——我少動這塊。
細節處理——為了讓影像看起來清楚，可將銳利度提高，不過我多保持原設定的 25。有的印刷廠會自行銳化影像，我要是再加或加得過利，只會對影像帶來反效果，比如畫面中的物體會出現黑色輪廓線或雜訊。雜色減少部分，明度最高不調超過 50，免得細節喪失。其他數值是軟體本身的設定。參考圖 6-6。

鏡頭校正──啟動描述檔校正和修正色差，前者調鏡頭暗角。對於暗調攝影，我會在啟動與不啟動間觀察變化，有時不校正，故意留著暗角做效果。參考圖 6-6。

效果──加暗角可讓拍攝主體更加突出，多用於暗調攝影。若加，總量不多於 12。參考圖 6-6。

色階分佈圖──當上述這些步驟完成後，我回到最上頭的色階分佈圖。我為美學曝光和製造光影，因之不是很在乎色階分佈圖的表現。會留意的是右上方的白色（亮部）指示器和左上方的黑色（影）指示器。按白色指示器，剪裁的白色區域會變成紅色。如紅色出現過多或在影像的關鍵部位，我會調降色調的亮部和白色，或直接用滑鼠在分佈圖上修改。暗調攝影有陰影多且暗的現象。按黑色指示器，剪裁的黑色區域會變成藍色，如重點部位有太多藍得調整，而其他非要緊的地方，無須擔心。

我的後製至此完成，圖 6-7。後製軟體尚有很多功能，每個設定的數值變動均是針對個人的情境需求。

6-6

若我對相片的後製滿意，會將後製值儲存起來（選擇「編輯相片 → 新增預設集 → 命名預設集名稱→ 建立」）。以後與電腦連線拍攝，直接套用「使用者預設值」（選擇「檔案 → 連線拍攝 → 開始連線拍攝→ 編輯相片設定」），待按下快門，螢幕即刻顯現後製成果，可省後製時間。然而，張張相片都有其獨特的心情，所以一個預設值無法套用所有，微調或重調是常有的事。

後製軟體非魔術，掌鏡人才是，而影像之所以美是因為真。相片後製前後一定有差異，後製得好不代表你必得花一大堆精力來做。前期拍得好，後製方有自然且精采的可能。跟做菜一樣，食材新鮮、調理得當，美味自來，用不著以濃重的香料醬汁壓陣。人生況味大抵是這樣，淡雅悠遠就好。

回到書一開始的「自然光」。攝影用光說故事，當你從光開始思索，創造之路便在你面前展開。接著，你要做的僅僅是抱著好奇、帶著想像，大方走過去。

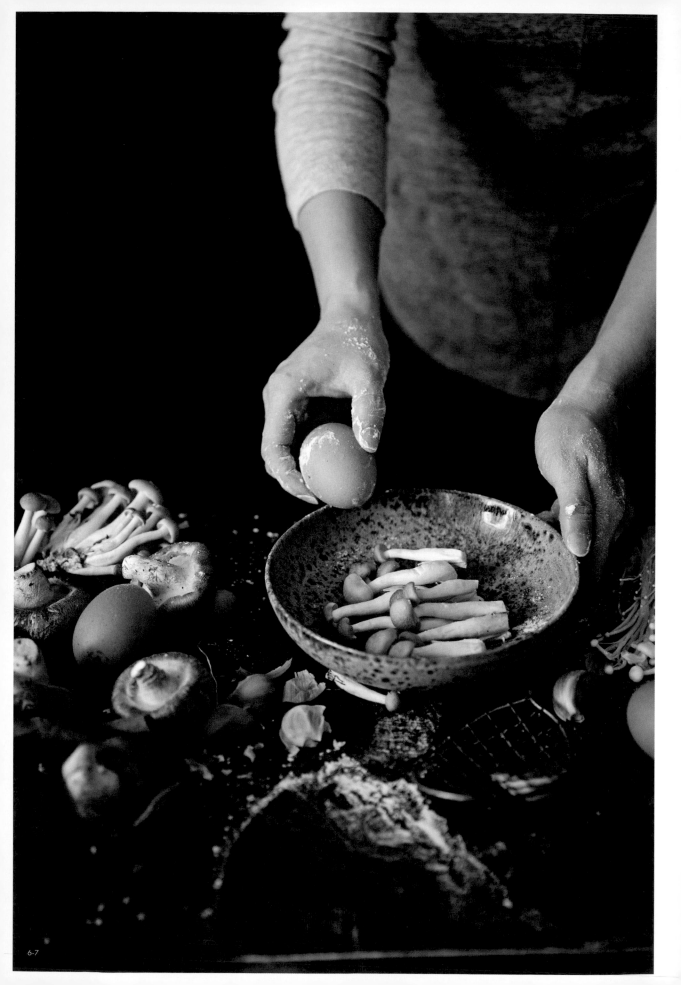

Origin 系列 011
那一刻，我的餐桌日常：食物攝影師的筆記

作　　者	沈倩如
主　　編	李國祥
責任編輯	麥可欣
責任企畫	葉蘭芳
封面設計	湯承勳 acstdesign.asia
美術設計	大梨設計事務所 dualai.com

總 編 輯	李采洪
董 事 長	趙政岷
出 版 者	時報文化出版企業股份有限公司
	10803 臺北市和平西路三段二四〇號三樓
發行專線	（02）23066842
讀者服務專線	0800231705・（02）23047103
讀者服務傳真	（02）23046858
郵　　撥	19344724 時報文化出版公司
信　　箱	臺北郵政 79～99 信箱
時報悅讀網	http://www.readingtimes.com.tw
電子郵件信箱	genre@readingtimes.com.tw
時報出版愛讀者粉絲團	http://www.facebook.com/readingtimes.2
法律顧問	理律法律事務所 陳長文律師、李念祖律師
印　　刷	詠豐印刷有限公司
初版一刷	2017 年 11 月 24 日
初版四刷	2019 年 9 月 5 日
定　　價	新臺幣 980 元　（平裝）

時報文化出版公司成立於一九七五年，
並於一九九九年股票上櫃公開發行，於二〇〇八年脫離中時集團非屬旺中，
以「尊重智慧與創意的文化事業」為信念。

那一刻，我的餐桌日常：食物攝影師的筆記／沈倩如作.——初版。——臺北市：時報文化，2017.11
　面；　公分 .——（origin 系列；11）／ ISBN 978-957-13-7200-6（平裝）

1. 攝影技術 2. 攝影作品 3. 食物　　／　　953.9　　106018758